Las Seis Cuerdas de la Guitarra

Ramón Macías Mora

Las Seis Cuerdas de la Guitarra Ramón Macías Mora

Prólogo a la primera edición

Ramón Macías Mora se enreda en las seis cuerdas de la guitarra para vibrar con ellas y relatarnos datos históricos, anécdotas, vivencias, biografías, conciertos y conceptos sobre el arte, sobre todo, el arte de hacer música a través del instrumento más misterioso del mundo: la guitarra.

Sus sonidos, de por sí, poseen una fascinación de la que hemos sido víctimas todos aquéllos que la abrazamos.

Luego, el arte del guitarrista debe encontrar el "duende", el embrujo, la fuerza expresiva, el hipnotismo que emana de esos sonidos que como bien decía nuestro amado Maestro Andrés Segovia, evoca – no imita – a distintos instrumentos, formando la ilusión de oír una orquesta tocando desde otro planeta, o bien, viéndola con catalejos al revés.

¿Qué lo llevó a Ramón a redactar este homenaje a la guitarra? Su amor por ella, y como es producto del amor y la pasión, probablemente tenga fallas u omisiones. De todas maneras el presente trabajo, contiene un material que se lee con agrado, regocija al entendido e ilustra a aquéllos que se sienten atraídos por las mágicas seis cuerdas de la guitarra.

Manuel López Ramos.

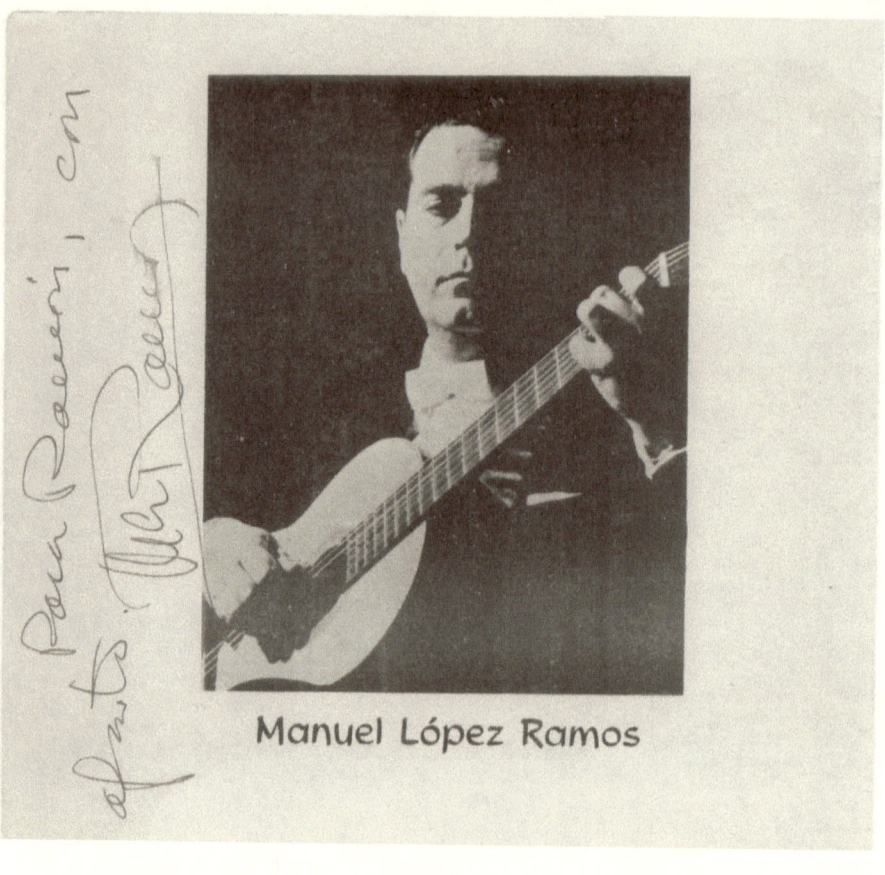

Manuel López Ramos

Prólogo a la Segunda Edición

A diez y seis años de la publicación de *Las Seis Cuerdas de la Guitarra*, se presenta una nueva versión corregida y aumentada.

Para mi beneplácito, respecto a la primera edición; quedará la satisfacción de haber conseguido, las metas trazadas.

Las Seis Cuerdas de la Guitarra, se ha convertido en un referente local de la historiografía musical. Es una investigación seria que dista de idealizar los acontecimientos y en apego a lo verídico, se abstiene de presentar a personajes reales, de actuar ficticio que al márgen de la actividad concertística, osaron tomarse la clásica fotografía con atuendo y guitarra para simular una actividad que nunca desarrollaron distorsionando por completo, la veracidad histórica.

En la presente edición, se incluyen las carátulas de los programas de mano, los testimonios firmados de los generosos comentaristas a la obra y a algunos de los artículos publicados por un servidor, principalmente en el periódico *El Informador* de Guadalajara, diez años antes de que *Las Seis Cuerdas de la Guitarra* viera la luz. Se incluyen además; replicas de instrumentos pertenecientes a la exposición permanente del museo de la guitarra de Paracho Michoacán; gracias a los miembros del club de lauderos de esa localidad quienes me permitieron hacer fotografías de ese valioso acervo.

Quiero decir, que los artículos enviados a don Alberto López Poveda, ilustre biógrafo de don Andrés Segovia el año de 1992, dieron lugar para que se me invitara a participar como guitarrista concertista en el homenaje que se rindió el año de 1993 en Linares, España, de ello se presentan testimonios, lo que sin duda avala la única verdad de las noticias que se dieron a propósito de las visitas del maestro de Linares a Guadalajara.

Creo pertinente señalar, que muchos de los artistas referenciados aquí, han desarrollado de entonces a la fecha su carrera, otros dejaron de existir. De la misma manera la historia reciente ha evolucionado y han surgido nuevas figuras del arte guitarrístico y se han desarrollado nuevos foros y eventos. Es condición de toda actividad humana.

Por tratarse de una historiografía musical, atendiendo al corte histórico, se muestra la actividad desarrollada por cada personaje hasta entonces. Los gráficos, programas de mano y otros documentos podrán parecer anacrónicos, el lector entendido seguramente valorará el tratamiento que se ha dado.

Testimonios

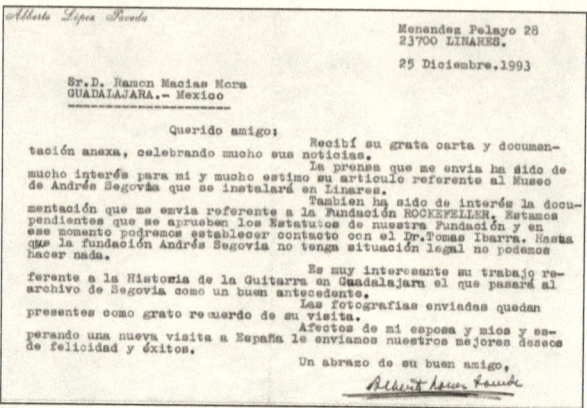

Alberto López Poveda. Biógrafo de Andrés Segovia.

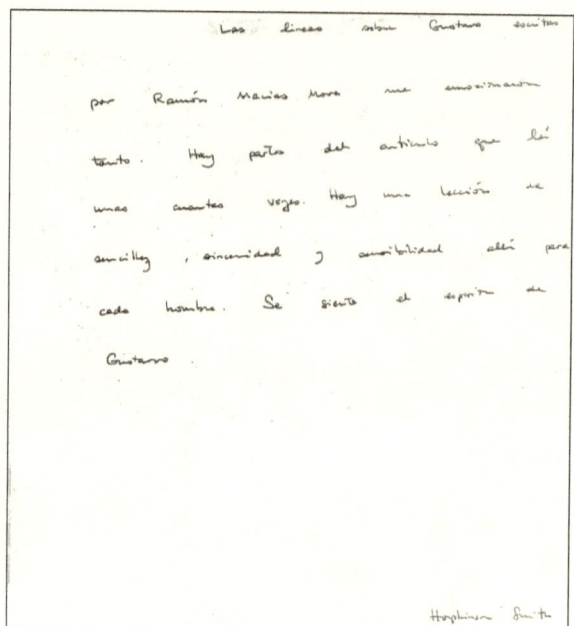

Hopkinson Smith. El Laudisa de oro.

RADIO UNIVERSIDAD NACIONAL AUTONOMA DE MEXICO

México, DF. Julio 13 de 1994

Mtro. Ramón Macías Mora

Distinguido amigo:

Le agradezco el envío de un videocassette con su participación como recitalista, así como una serie de artículos que me serán de gran utilidad, pues contienen varios datos que ignoraba.

La cinta me servirá para un recuento de guitarristas mexicanos, a los que prefiero representar "en directo" durante mis charlas.

Recuerde que estoy a su servicio para cualquier intercambio, tan necesario en nuestras actividades.

Amistosamente

Juan Helguera Villa

Juan Helguera. Compositor, guitarrista y conductor radiofónico.

Las Seis Cuerdas de la Guitarra

Ramón Macías Mora

Contenido

	Pagina
Cuerda prima (MI)	16
Cuadro comparativo del desarrollo de dos culturas	18
La guitarra y su origen	22

 El Sonido
 Sonidos musicales
 El sonido en la guitarra y el fenómeno de la resonancia
 Los instrumentos musicales
 Laúd, Vihuela y Guitarra
 Condiciones que se requieren en una buena guitarra según Pascual Roch, célebre discípulo de Tárrega.
 Nombres de algunos prestigiados constructores de guitarras
 La guitarra y su cuerda sexta.

Cuerda segunda (Si)	56
La Guitarra en México/La Guitarra en Jalisco	58

 Los inicios
 De tañer y de danzar
 Noticias de músicos y maestros de danza en Nueva Galicia.
 La guitarra barroca en el México colonial.
 Acervos musicales que contienen música para guitarra o instrumentos afines.
 La guitarra en México
 La guitarra en el México independiente.
 Guitarristas jaliscienses del siglo XIX
 La guitarra en el México de hoy.
 La guitarra en Guadalajara.
 Un breve recuento de guitarristas mexicanos.
 Compositores

Cuerda tercera (SOL)	94
Un Guitarrista Impar	96

Acerca de Andrés Segovia

 Perfil Biográfico de Andrés Segovia
 Apologética crítica de Andrés Segovia
 Consideraciones acerca de la técnica segoviana
 La interpretación segoviana
 Las grabaciones

La negación de lo diferente
El valor de Segovia y su aportación al arte guitarrístico y a la música
Actividad de Andrés Segovia durante sus visitas a México

Reseña 102

El Espléndido Recital de Andrés Segovia
El Tercer Concierto de Andrés Segovia
Andrés Segovia Maestro de la Guitarra
Brillante Presentación del Guitarrista Andrés Segovia
El Arte de Segovia
Segovia Guitarrista Impar
Portafolio
Cuando Andrés Segovia Interpreta Música Española
La Guitarra de Andrés Segovia
Andrés Segovia El Mejor Guitarrista del Mundo
Charlando con Segovia
Con Andrés Segovia
Andrés Segovia en Guadalajara
Andrés Segovia en Guadalajara Cuando Tocó y Cuando no Tocó

Cronología 119

Viene a Guadalajara el genial guitarrista Andrés Segovia y Dará dos Únicos Conciertos
Hoy Llega Andrés Segovia y Dará su Primer Concierto en el Degollado
Andrés Segovia el Genial Guitarrista Dará su Último Recital mañana en el Museo del Estado.
Andrés Segovia Último Recital
Andrés Segovia regresó 37 años después.
El Concierto del Maestro Andrés Segovia

El Camino de Linares 128

Rumbo a España
Madrid
La Gran Vía
El Museo del Prado
Sevilla
Una semana inolvidable
El sino del 13
Linares
Un museo para Segovia
En el monumento a Andrés Segovia
El concierto
Los días subsecuentes
Granada
La Alhambra

La Sierra Nevada
Málaga
El retorno

Cuerda cuarta (RE) 146

El *Perfomance*
Tras la senda de Sendis…
Epistolario
Poemario

Cuerda quinta (LA) 166

La galería de los guitarristas.
Programa de mano. (Colección de programas de mano desde 1960 hasta 1995)

Sexta en Re 270

Fuentes consultadas

Las Seis Cuerdas de la Guitarra Ramón Macías Mora

Cuerda prima (MI)

Cuadro comparativo del desarrollo paralelo de dos culturas, así como algunos sucesos históricos y guitarrísticos a partir de que los moros introducen en Europa el laúd, hasta 1987 en que muere en España Andrés Segovia.

ESPAÑA
Prehistoria, razas autóctonas.

MEXICO
Todo el tiempo transcurrido desde la llegada delos primeros grupos humanos al continente, hasta el descubrimiento de América por Cristóbal Colón, se divide comúnmente en cuatro horizontes culturales.
No son divisiones de tiempo, sino del progreso de los pueblos.

grandes etapas

Durante la Edad Antigua la
Península Ibérica es invadida por:

HORIZONTES.

Primeros invasores Iberos siglo XV. a.C.
pobladores
cazadores nómadas 12 000 años a.C. hasta
el descubrimiento de la agricultura y la cerámica
unos 3000 años.

1.- Prehistórico. - primeros

hace

Segundos invasores Celtas s. XV. a VI a.C.
la población en
a.C. hasta la formación
centros urbanos con templos 100 años a. C.

2.- Preclásico. - Concentración de grandes aldeas 1500 años de grandes

Primeros colonos Fenicios s. VIIIa.C.
culturas
el Imperio Maya,
las viejas metrópolis.

3.- Clásico. - florecimiento de las grandes Teotihuacan, Monte Albán, y hasta el abandono de

Segundos colonos griegos s. VIII a.C.

Terceros colonos Cartagineses o Púnicos.
s. VI a II a.C.

4.- Postclásico. - 850 a 1521 d.C. sociedades militaristas Mixteco-Cholulteca, Tolteca Chichimeca y Azteca. México y los pueblos viven en constante lucha hasta la llegada de los españoles.

Cuartos invasores romanos II a.C. a V d.C.

Edad media.

Visigodos s. V a VII d.C.

Arabes s. VIII a XV.d.C.

Ocho siglos de dominio musulmán en España.

Las Seis Cuerdas de la Guitarra
Ramón Macías Mora

Para entender el presente hay que recurrir al pasado a través de la historia.

La historia de la guitarra comprende cuatro aspectos.

El instrumento. (Organología)
Los intérpretes.
Los tratadistas. (Creadores de métodos de enseñanza)
Los compositores.

Los moros introducen en la península Ibérica (España y Portugal) a través del estrecho de Gibraltar, el Laúd que es el instrumento árabe por excelencia.

El Laúd y la guitarra se introducen en Europa, desde España.

1492 conquista de Granada por los reyes católicos y expulsión de los moros.

Renacimiento español.

Tres siglos de dominio español en América.

El Laúd tiene su mejor época en Europa central e Inglaterra mientras que la guitarra tiene su mejor momento en Francia e Italia.

La vihuela es el instrumento favorito de las cortes españolas mientras que la guitarra es considerada un instrumento para el vulgo.

Los españoles introducen en América la vihuela.

Los autores de música para vihuela son: Luis Milán, Luis de Narváez, Alonso Mudarra, Enríquez de Valderrabano, Diego Pisador, Esteban Daza, y Miguel de Fuenllana entre otros.

Con Hernán Cortés llegan músicos y se establecen en estudios.

Fray Pedro de Gante enseña música a los nativos.

Muere en Castilleja de la Cuesta. Sevilla, Hernán Cortés en 1547.

La guitarra se impone en el gusto de los españoles mientras que el Laúd cae en desuso.

Surgen en Europa los tratadistas, los principales son: Juan Carlos Amat, Luis de Briseño, Gaspar Sanz, Santiago de Murcia, Doizi de Velazco, Lucas Ruiz de Ribayhs, y Francisco Guereau entre otros.

El primer libro de guitarra se imprime en España en 1586.

Durante la colonia son ampliamente conocidos en América: Luis de Narváez, Luis Milán, Antonio de Cabezón, Victoria y los guitarristas Sanz y Murcia.

Se agregan a la guitarra primeramente cinco cuerdas y después se adopta una sexta; esa noticia es dada por el español Ferrandiere en 1799.

Viven y actúan en Guadalajara durante el siglo XIX Melquiades González y Jorge Souza "El Mágico jaranista"

Durante el romanticismo europeo se agudiza la tendencia al virtuosismo entre los intérpretes de violín como de piano; la guitarra tiene su máximo exponente en el italiano Giuliani.

Durante esa época publican métodos de enseñanza Fernando Sor, Dionisio Aguado y en Italia Fernando Carulli.

En 1825 se consuma la Independencia de México naciendo así el Imperio de Iturbide.

En 1854 nace en Villa Real, España, Francisco Tárrega (1854) creador de la escuela Moderna de Guitarra.

1864-1867 Imperio de Maximiliano.

Nace en Andalucía, en Linares, España, Andrés Segovia en 1893.

Visita México y actúa Antonio Jiménez Manjón (1825), portaba una guitarra de ocho cuerdas.

Llega a México el violinista español, Guillermo Gómez Vernet e imparte clases de guitarra estableciéndose en la capital (D.F.) en 1900.

En 1917, concluye la Revolución mexicana.

En 1923 visita por vez primera México, Andrés Segovia y actúa en Guadalajara en el Teatro Degollado.

En 1924 actúa en París Andrés Segovia y se consagra definitivamente.

El 5 de febrero de 1933. Rafael Adame Nacido en Autlán de la Grana, Jalisco, estrena su concierto para guitarra y orquesta en el anfiteatro de la Escuela Nacional Preparatoria de la ciudad de México.

Visita México Agustín Barrios "Mangoré" en 1934 y dedica al hidalguense Heriberto Lazcano, La Canción de la Hilandera.

En 1940 se estrena en Madrid, el Concierto de Aranjuez dedicado por Joaquín Rodrigo a Regino Sainz de la Maza.

Se estrena en Uruguay, en Montevideo, El Concierto del Sur escrito por Manuel M. Ponce.

Se estrena en Uruguay, el Concierto en Re escrito por Mario Castelnuovo Tedesco.

En 1948 actúa en Guadalajara el guitarrista Eduardo Vázquez Peña en la Escuela de Bellas Artes de Guadalajara. Así lo consigna la *Guitar Review* de Nueva York.

En 1951 es estrenado el Concierto para guitarra y pequeña orquesta de Heitor Villalobos dedicado a Andrés Segovia.

En 1955 se estrena la Fantasía para un gentil hombre basada en temas de Gaspar Sanz.

En 1959 es el guitarrista argentino Manuel López Ramos quien estrena en Guadalajara el Concierto en Re de Mario Castelnuovo Tedesco.

En 1960 actúa en el teatro Degollado de Guadalajara Andrés Segovia.

En 1961 actúan los guitarristas Ida Presti y Alexandre Lagoya en el teatro Degollado de Guadalajara.

En 1968 Alfonso Moreno gana el certamen internacional organizado por la Radio y Televisión de Francia.

En 1987 muere en España Andrés Segovia el más grande guitarrista del siglo XX cerrándose así toda una época en el mundo del instrumento de las seis cuerdas.

La Guitarra y su Origen

El *homo estéticus* atraviesa en la actualidad por una etapa en la cual ya no es tan relevante su preocupación por sumergirse en un mundo tan, pero tan lejano como aquel en el que vivieron nuestros antepasados. Las manifestaciones culturales-y la ejecución de un instrumento musical como la guitarra es una de estas, no ha quedado al margen del vértigo de la modernidad. Andrés Segovia se fue y con él, el último bastión que ligaba al postmodernismo del siglo xx con el romanticismo de el y los siglos de Tárrega y Sor. La historia de un instrumento como la guitarra, se ha escrito y reescrito una y otra vez, así lo demuestran infinidad de publicaciones las mismas que las más de las veces tienen puntos de concordancia. Salvo en contadas ocasiones los diversos autores, manejan diferencias, aunque en todo caso, de tipo semántico conceptual según la visual que cada quien ha tenido en su momento, por lo que tratando de ser honestos, no se han encontrado discrepancias serias. Resulta pues, que tratar de mostrar algo que ya se ha mostrado sería necio; decía el Antropólogo Oriol Anguera "El que hace lo que todos hacen, el que dice lo que todos dicen, o el que piensa lo que todos piensan, ni hace, ni dice, ni piensa" de no ser con el propósito como en este caso, de tratar de eslabonar la tan trillada historia del origen de la guitarra, que como se verá, está profundamente ligado al desarrollo cultural de nuestros pueblos. Los pueblos hispanos. Este intento es el venero, o si se requiere, la fuente- de este paradigma que es el arte de la guitarra en México del cual queda aún mucho por decir. La guitarra es española por razón de su origen. Mexicana, por razón de su destino y del arraigo con que, como muchos otros inventos y descubrimientos introducidos por los conquistadores causó entre los habitantes del llamado Nuevo Mundo.

Aunque será justo, para el caso, decir que a partir del siglo xix se rompió esa línea de sucesión directa[1] no habiendo hasta el presente siglo alguien digno de mención que inscribiera su nombre en la historia de la guitarra rompiéndose como ya lo mencioné, tal vez por los sucesivos conflictos sociales, aunque esto es cuestionable, el vínculo que se debió dar, al menos eso sería lo más lógico, y no dejar que esa laguna histórica la viniesen a salvar maestros venidos del extranjero.

Buscar un origen, es indagar en el pasado para justificar un presente no siempre bien claro o bien definido.

La guitarra surgió en función del hombre y para el hombre. Este invento para mi gusto se reafirma como tal en España durante una época caracterizada por los grandes inventos, innovaciones y descubrimientos. El Siglo xvi.

Algunos estudios serios realizados sobre todo por musicólogos, muestran que ochocientos años antes de nuestra era, ya se empleaba en Egipto un instrumento de cuerda que poseía las características de nuestra guitarra actual. En cuanto a su desarrollo los musicólogos dicen que la guitarra ha sufrido múltiples modificaciones en cuanto a su morfología hasta encontrar el estado que actualmente guarda. También se dice, que es un instrumento

[1] Me refiero al desarrollo a partir de la introducción de la guitarra por los españoles

musical, de origen árabe, que su nombre es de origen Greco-Latino y que el número de sus cuerdas que se denominan también, órdenes o coros, inicialmente fue de cuatro y se incrementó con el paso del tiempo, hasta un número de seis.

La guitarra que ha sido creada en función del hombre, se ha desarrollado históricamente, respondiendo a las siguientes razones:

Auditivas. Dentro de un margen de percepción ni más grande, ni más pequeño sin adecuado al oído humano.

Anatómicas. Forma. Dimensión, Adaptación al cuerpo humano.

Intelectuales. Todo el potencial creativo, y la complejidad del ser humano canalizado a través de...

Emotivas. La necesidad de expresarse y de anímicamente estar bien.

Sicológicas. Como terapia a los conflictos existenciales.

Sociales. La necesidad de identidad e integración de un grupo humano.

Culturales. Como una amalgama de legados históricos, costumbres, gozar del tiempo libre con calidad etc.

Estéticas. Como un vehículo para hacer arte a a través de la música.

Filosóficas. En función del pensamiento de cada época.

El arte de tocar la guitarra agrupa todo aquello, que atañe a esta, e involucra fenómenos, conceptos, circunstancias, relaciones e ideas mismas; que si se analizan objetivamente y por separado, se comprenderá mejor su originalidad, esencia y toda la magia que su mundo irradia.

El sonido.

El sonido que percibimos mediante el oído es el resultado de una onda que recorre el aire. En comparación con la luz, el sonido se desplaza muy lentamente, su velocidad en el aire depende en parte, de la temperatura, siendo mayor, cuando éstas son elevadas. La luz puede atravesar el vació pues en este, pueden existir fuerzas electromagnéticas, pero en cambio, el sonido necesita de un medio material para propagarse, bien sea gas, líquido o sólido. Hace ya muchos años, que el científico Roberto Boyle probó que el sonido no se propaga en el vacío. Por tanto, el sonido puede definirse como un movimiento vibratorio que se propaga. a través de los medios elásticos materiales y que cuando llega al oído normal, produce la sensación fisiológica que se conoce con el mismo nombre. Sonido. Resulta evidente, que en esta definición, se consideran dos aspectos del sonido, uno objetivo, que se refiere a la realidad física del movimiento vibratorio, independiente de su percepción por el oído y otro subjetivo, relacionado con los procesos fisiológicos y

sicológicos que constituyen la audición. En un estudio específico acerca del sonido, deben abarcarse ambos.

Sonidos musicales.

La distinción entre un ruido y un sonido musical, no está netamente definida. Un sonido, producido en ciertas condiciones puede dar la sensación de ruido pero, en cambio adquirir calidad musical, cuando va asociado a otros sonidos. Puede decirse que el sonido musical, tiene una frecuencia fundamental, o tono, cierta intensidad o altura y una calidad o timbre. La mayoría de los sonidos musicales, son completos y están compuestos, de diferentes frecuencias que cuando son múltiplos enteros de la frecuencia más baja o fundamental, se denominan armónicos. El número y la intensidad de los armónicos, determinan el timbre de un sonido.

El sonido en la guitarra y el fenómeno de la resonancia.

El oído humano es capaz de distinguir sonidos, cuyas vibraciones oscilan desde un mínimo de 16 por segundo, hasta un máximo de 16 000. Los sonidos más graves (con menos de 16 vibraciones por segundo) se llaman infrasonidos, mientras que los más agudos con más de 16 000 vibraciones por segundo, se llaman ultrasonidos. Ambos sonidos (infra y ultra), son inaudibles por el ser humano. Goethe en su célebre Dr. Fausto refiere un pequeño silbato, con el cual Fausto llama a su perro "Mefistófeles" y sólo este es capaz de escuchar el ultrasonido que el silbatito produce. Los sonidos musicales están comprendidos entre las 20 y las 8000 vibraciones por segundo que es la extensión de un órgano de concierto. La guitarra de concierto de seis cuerdas, va de 185 a 2097, tres octavas y media, para comprobar lo anterior, se hicieron verificaciones notas por nota en el oscilador del laboratorio de la Facultad de Ingeniería de la Universidad de Guadalajara, mediante la fórmula matemática $20/N= 20/0.94382$

El sonido de la guitarra moderna se genera a partir de cuatro subsistemas tradicionales:

1.- Pulsando de sus seis cuerdas al aire (sin hacer presión sobre el diapasón).
2.-Pulsando cualquiera de sus seis cuerdas y al mismo tiempo haciendo presión sobre alguna(s) de sus casillas(trastes) con alguno(s) de los dedos de la mano contraria.
3.-Pulsando cualquiera de sus seis cuerdas y al mismo tiempo presionando ligeramente con alguno de los dedos de la mano contraria, alguno de sus nodos (divisiones 19, 12,7, 5, y 4). Al sonido resultan de de esta acción, se le conoce como: Armónico natural que físicamente se produce a partir, de un sonido generador (cualquiera de las cuerdas tensadas) y haciendo subdivisiones a las siguientes distancias (nodos). Audibles (1/2, 1/3, 1/4, 1/5) e inaudible (1/6 matemáticamente) e intervalos de 8a + 5a+4a+3a M musical o armónicamente si se ordenan todas estas notas resultantes de dicho fenómeno en un pentagrama en formación de acorde y si se suprimen las notas repetidas,

se formará un acorde perfecto que es el producto del fenómeno de 1 a resonancia.

En resumen, en una guitarra de concierto tradicional, es posible generar 120 sonidos, 114 producidos al presionar las cuerdas contra las casillas y al mismo tiempo pulsarlas y 6 al pulsar al aire las cuerdas sin presionarlas contra las casillas. De estos 120 sonidos, 44 son efectivos o reales y corresponden desde el Mi de la cuerda sexta, pulsada al aire, hasta el Si de la casilla 19 de la cuerda prima, considerando una ascendencia cromática. Los restantes 76, son sonidos repetidos a excepción de los correspondientes a las cinco notas más altas Mi, Fa, Fa sostenido, Sol, Sol sostenido, de esta escala y las cinco más bajas Mi, Fa, Fa sostenido, Sol, Sol sostenido carecen de notas gemelas o equísonos. Como consecuencia, se tiene que 66 notas son equísonos o sonidos gemelos, 24 armónicos naturales audibles, y los armónicos octavados o artificiales mismos que corresponden a un cuarto sub sistema que consiste en presionar cualquiera de las cuerdas contra el mástil en cualquier casilla a excepción de las que no aceptan distancia de 8ava. Que es en donde se genera, el sonido armónico con los dedos de la mano diestra o siniestra según la sincronía del ejecutante. La alteración de la afinación convencional Mi, Si, Sol, Re, La, Mi con diapasón La 440, o el uso de capodastro, ocasionan todo un cambio en el sistema antes expuesto, lo mismo que subir o bajar de tono una cuerda x.

Los instrumentos musicales.

En las postrimerías ya del siglo xx todos los avances de la ciencia y la tecnología se han aplicado en la manufactura de nuevos instrumentos musicales, la electrónica y los sintetizadores computarizados han embelezado a las nuevas generaciones. Ahora se fabrican instrumentos que producen "sonidos limpios libres de armónicos. Se puede especular ya, acerca de la música del futuro, que ya nos alcanzó y que., probablemente será a base de estímulos sensoriales únicamente y carentes por completo de toda lógica musical como la que es conocida por nosotros. Sería muy hipotético tratar tan siquiera de retroceder a través de los milenios y así sin vestigios, afinar sobre el origen de los primitivos artefactos que sobre la faz terrestre fueron fabricados con el propósito de producir sonido y más aún, sonido organizado. Música. El problema se deriva y se sucede de la ausencia total de documentos que nos ilustren acerca de la música, aunque de hecho instrumentos si existen ya que se han descubierto en diversas exploraciones de tipo arqueológico y se encuentran a buen resguardo en museos principalmente. Así, al hablar de arquitectura, conoceremos las primeras expresiones a través de Dólmenes y Menhires, en escultura y pintura tenemos ejemplos como son la Venus de Willendorf y los murales de Altamira y Lascaux. En todas estas muestras de arte prehistórico la interpretación del contenido, el signo, es descifrable dado su carácter objetivo, aunque algunas veces amorfo. En la música hasta ahora ha sido imposible conocer como fueron las melodías y obras musicales de las culturas de la antigüedad debido a que la escritura musical, si es que esta existió, no ha podido ser interpretada. Sin embargo, los instrumentos nos muestran que por lo menos en las culturas Mesoamericanas, se utilizaba una

escala de cinco sonidos (pentatónica). Lo que, si resulta comprensible, al margen de notación, utilidad o carácter de la música en cuestión son los principios básicos para la producción de sonido, principios que han de prevalecer hasta nuestros días y que en su devenir histórico dan forma al instrumentismo actual. José de Azpiazu[2], agrupa a los instrumentos musicales en diferentes familias y lo hace de la manera que a continuación se presenta:

Instrumentos de membranas (de percusión).
Instrumentos de viento (Aerófonos).
Instrumentos de cuerdas frotadas.
Instrumentos de cuerdas pulsadas.

La última de estas familias mencionadas, comprende tres grupos que son:

1.- Instrumentos de cuerda que se pulsan al aire, tales como el arpa, la citara etc. en los que cada una de las cuerdas produce una nota porque, una vez pulsada, vibra en toda su extensión.

2.- Instrumentos de cuerda que se pulsan al aire y que, al mismo tiempo, se pisan en el mango a diferentes alturas obteniéndose de esta manera en cada cuerda notas diferentes. Ejemplos de este grupo son: El Laúd, La Vihuela y la Guitarra.

Hombostel y Curt Sachs[3] por su parte clasifican a la guitaua entre los instrumentos llamados cordófonos de cuello, de caja o guitarras de cuello.

Laúd.

Giuseppe Radole ha escrito una magnífica obra compilatoria que se titula *Laúd, Vihuela y Guitarra*[4] en donde se da una descripción bastante elocuente de la diferencia existente entre los tres instrumentos mencionados y que, a pesar de sus afinidades, no son el mismo instrumento. Baste decir que morfológicamente el laúd, es un instrumento de cuerpo abombado en su parte posterior, como pera, dicen algunos autores, como una mandolina dicen otros, y tapa plana en su frente que es en donde se ubica una cavidad a manera de circunferencia disimulada casi siempre, con una roseta o rosetón y un mástil. Al Laúd aún en la actualidad lo encontramos en ciertos países islámicos del norte de África como son Argelia, Túnez y Marruecos. Teóricamente se dice que fue introducido por los árabes en España cuando esta fue colonia de ellos y de ahí se trasladó hacia todo el continente europeo en donde logró gran aceptación sobre todo en Alemania e Inglaterra. De todos es bien conocido el hecho de que Juan Sebastián Bach compuso algunas Suites para Laúd al parecer inspirado en su admirado amigo el laudista Silvius Leopold Weiss. Han existido diversos tipos de laúd llegando incluso a formarse grupos de estos: Archilaúd, Laúd Tiorbado, Laúd soprano y Chitarrone. Asimismo, el Laúd ha desarrollado

[2] De Aspiazu, José, *La Guitarra y Los Guitarristas*, Ricordi, Buenos Aires: 1962.
[3] Sistemática de los instrumentos musicales de Berlín: 1914 (fotocopia).
[4] Radole, Giuseppe, *Laúd, Vihuela y Guitarra*, Ediciones Don Bosco, Barcelona: 1982.

características diferentes a través de las distintas épocas. Así, en el renacimiento encontramos un tipo de Laúd y en el barroco encontramos, otro por solo citar un ejemplo. La afinación de un Laúd renacentista es la siguiente: Mi, Si, Fa sostenido, Re, La, Mi mientras que la de un Laúd barroco era: La, Re, Fa, La, Re, Fa y siete bordones añadidos afinados de la siguiente formula: La, Si, Do, Re, Mi, Fa, Sol.

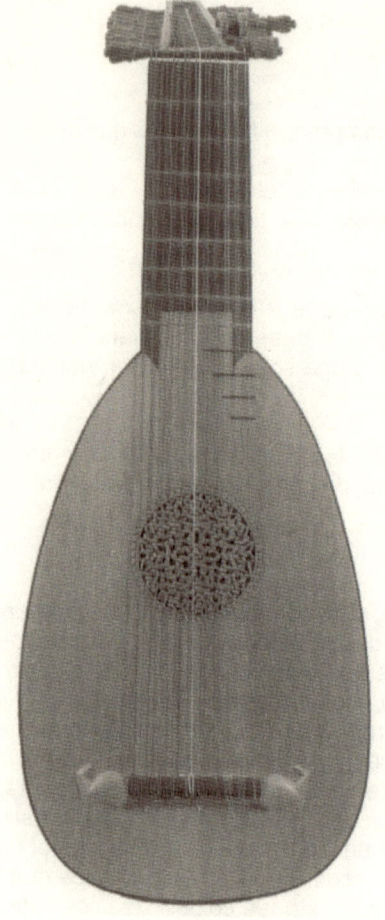

Laúd

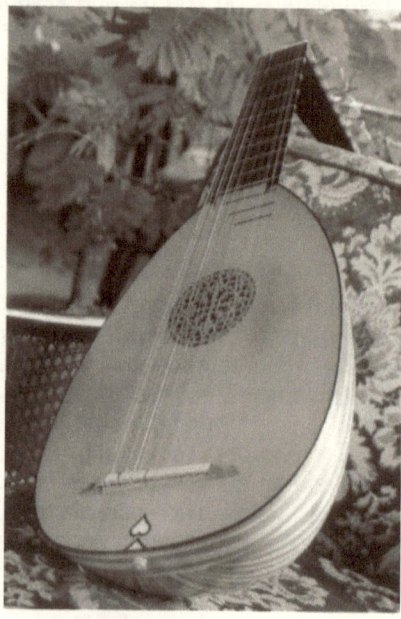

Laúd Construído por el luthier alemán PNUD Sindt

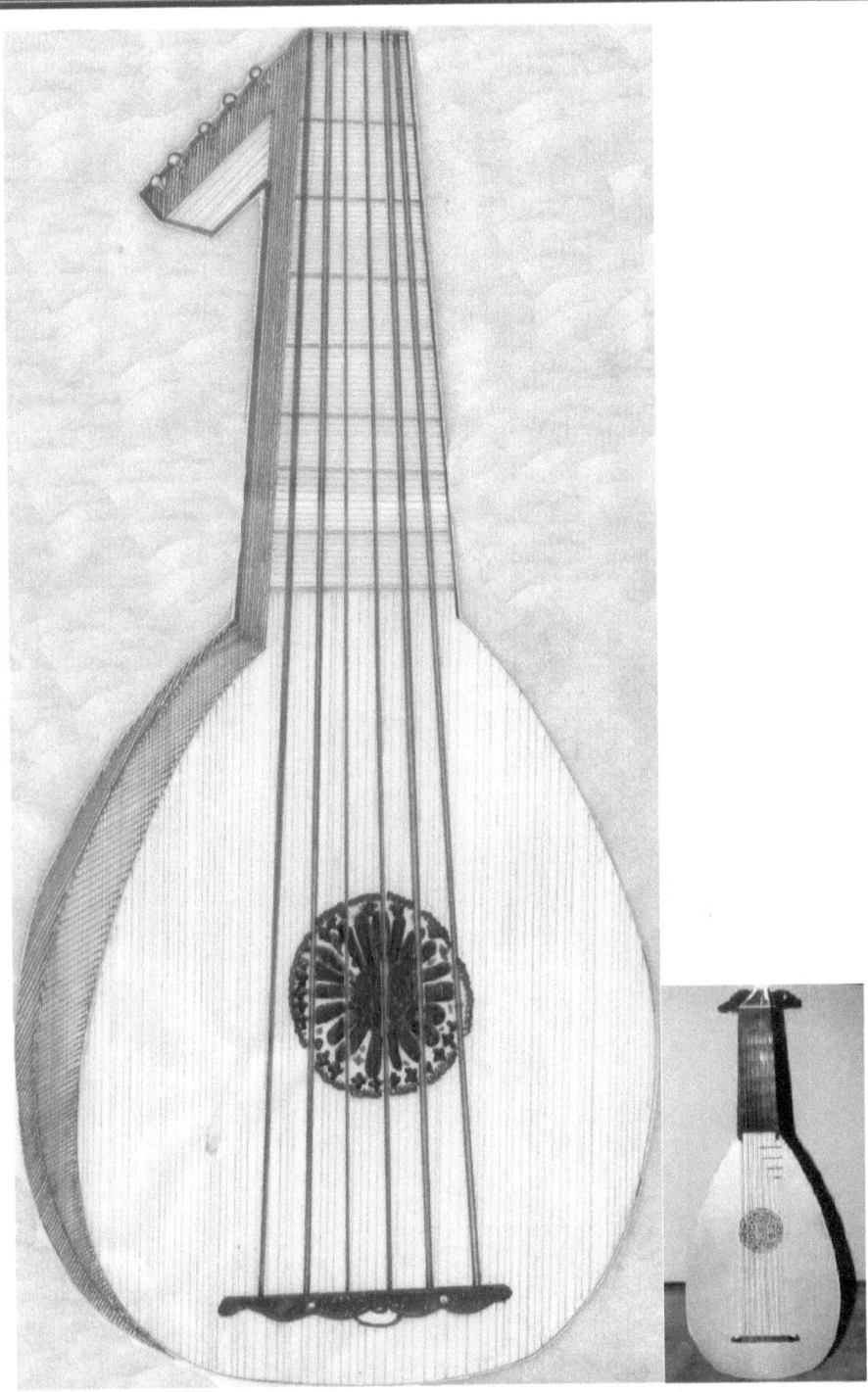

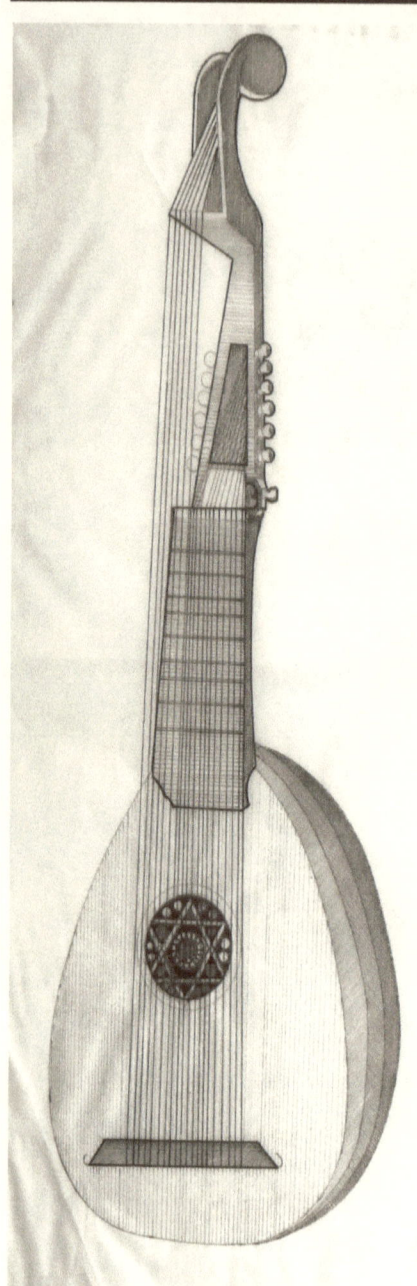
Tiorba

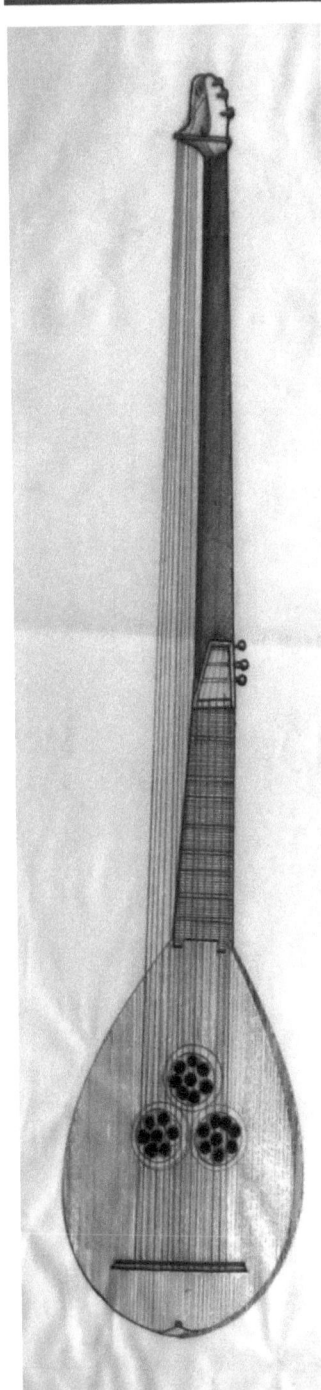

Chitarrone

Dibujos elaborados por Ramón Macías Mora

Las Seis Cuerdas de la Guitarra

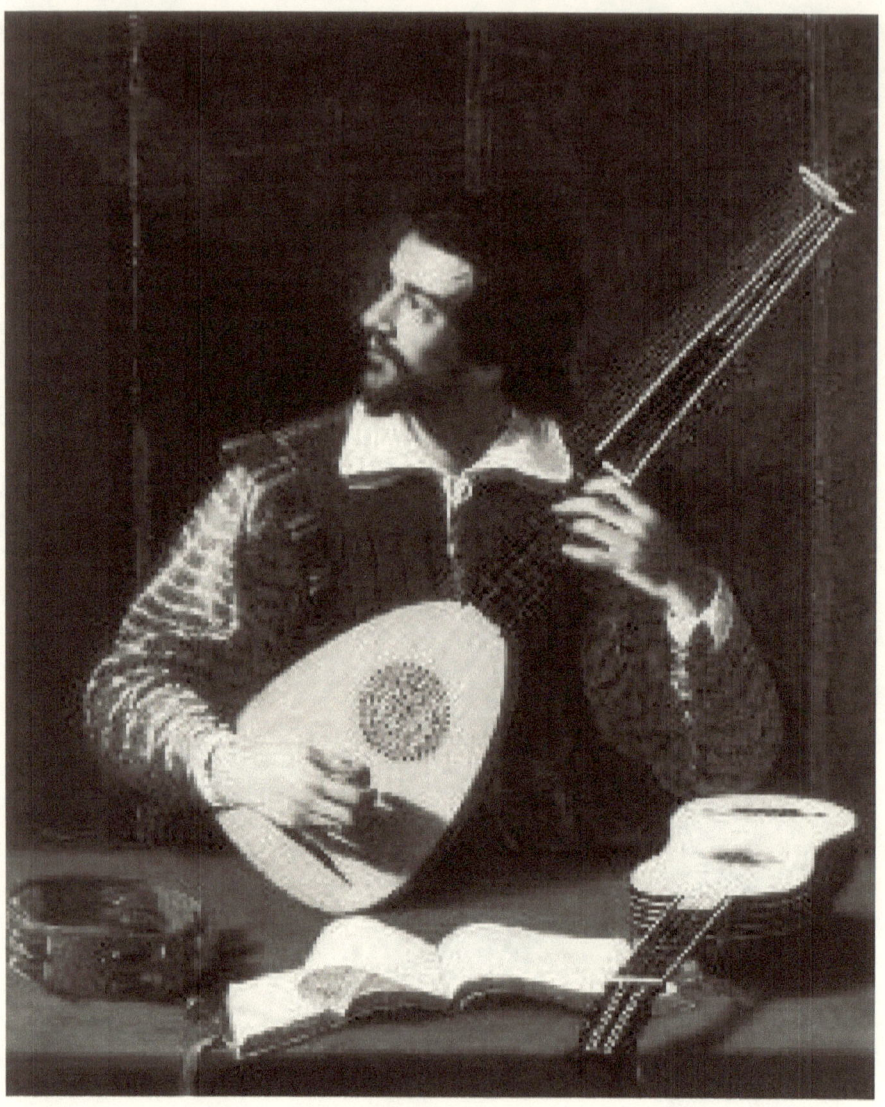

Caravagio. El Chitarronista. Galería de Turín.

La vihuela.

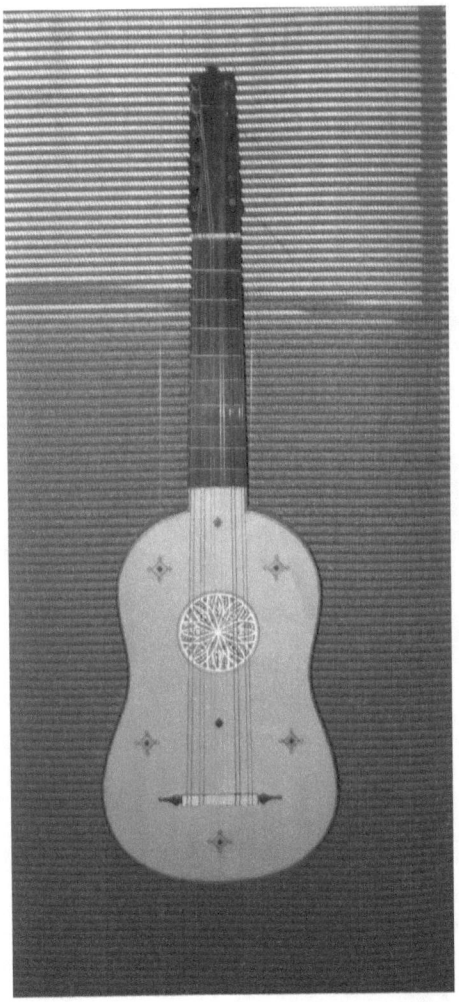

Vihuela. Réplica por. Héctor Severiano.
Museo de la guitarra de Paracho Michoacán.

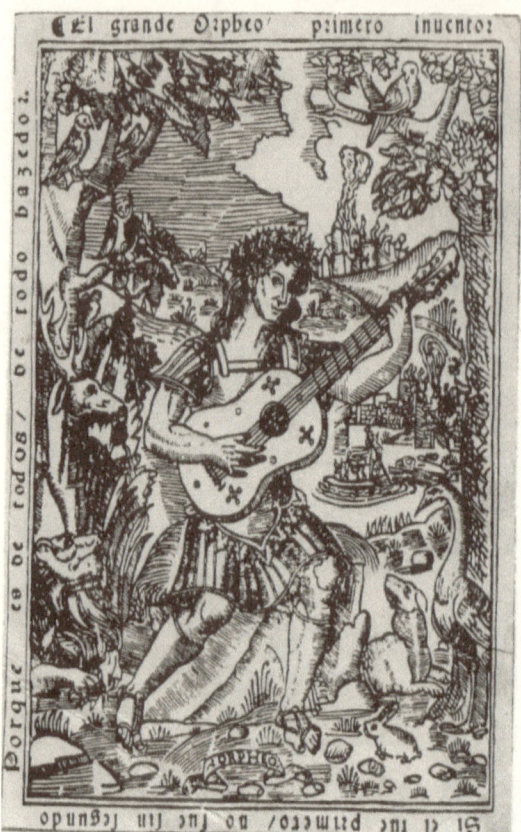
Portada de *El Maestro* de Luis Milán

Vihuela española

Típicamente española la vihuela vivió sus mejores años durante el renacimiento europeo de 1535 a 1578. Existieron diversos tipos de vihuela conociéndose en España una que se le denominó vihuela de arco por tocarse precisamente con uno, o vihuela de gamba (de pierna). Al mismo tiempo, estuvo también de moda una vihuela que se tocaba con una especie de pluma o plectro que fue conocida como vihuela de péñola, pero. la que es motivo de interés para nosotros es la que se pulsaba con los dedos misma que se le conocía como: vihuela de mano . Ese instrumento efectivamente tiene mayor similitud que el Laúd, con la guitarra ya que efectivamente posee la afinación del Laúd aunque el aspecto de la guitarra sin embargo una diferencia fundamental la marca el hecho de que las cuerdas de la vihuela están dobladas al unísono.

La guitarra.

Encontrar una definición precisa para definir lo que es una guitarra trae consigo su dificultad y para esto se podría decir que la guitarra es un instrumento típicamente español de morfología plana en su frente y en su dorso y curvaturas en sus costados diseñadas así para la adaptación a la anatomía de su ejecutante. Seis cuerdas que se sujetan a un puente de madera en su parte inferior ya un clavijero que se encuentra en la cabeza de su parte superior. Veamos qué es lo que al respecto nos dicen varios documentos.

La Enciclopedia del Mundo dice:

Instrumento musical típicamente español, de cuerdas punteadas, derivado del Laúd. Las tapas inferior y superior de la caja son planas y sus costados son curvos, semejantes a los del violín. En la cubierta, se abre un agujero circular, por el que pasan las vibraciones sonoras. Consta de seis cuerdas, tres de tripa y tres de seda, forradas de alambre, que se afinan respectivamente Mi, Si, Sol, Re, La, Mi. A fin de facilitar su lectura, la música para guitarra, se escribe a la octava superior del sonido verdadero. Se tañe pulsando las cuerdas con los dedos de la mano derecha mientras que la izquierda, marca las notas y forma los acordes apretando las cuerdas contra los trastes.

El diccionario Porrua de la lengua española por su parte dice:

"La Guitarra es un instrumento músico de cuerda, de caja plana, ovalada y con escotadura a cada lado, con un agujero circular en la tapa anterior y un mástil que lleva el clavijero para seis cuerdas."

Sin embargo, es Pascual Roch célebre discípulo de Tárrega, quien logra definirla con mayor precisión y romanticismo; él dice así:

La guitarra la constituyen: una caja hueca que en una de sus caras tiene un agujero llamado boca; dicha cara recibe el nombre de tapa armónica, en la cual hay un puente o pieza de madera con seis agujeros por donde pasan las cuerdas; un mango sólido pegado a la caja, formando en su dirección tres curvaturas una mayor convexa en la parte que recae al puente; una cóncava que está hacia el borde más cercano a dicha curvatura mayor y, otra curvatura menor convexa, que comprende desde dicho punto, hasta el final del mástil, en donde existe una pieza de madera, llamada zoquete; y un suelo o fondo. Tabla opuesta a la tapa armónica.
En el mango existen: la cabeza, llamada generalmente pala, que forma un ángulo con el resto de éste, tiene seis agujeros, donde se colocan unas piezas de madera llamadas clavijas; el Mástil plano por delante y convexo por detrás, que se extiende desde el principio de la pala a la caja; la primera cajuela o piesecita de hueso, con seis ranuras por donde pasan las cuerdas, tomando allí un punto de apoyo, antes de llegar a las clavijas. Desde la primera cejuela a la boca, hay una serie de dieciocho trastes o espacios, divididos por unas piecesitas de metal lineales y paralelas, que reciben el nombre de divisiones. Desde el puente a las clavijas, se extienden seis cuerdas denominadas prima, segunda, tercera, cuarta, quinta y sexta las tres primeras de tripa, y las tres últimas de seda, revestidas de metal llamadas también bordones.

Condiciones que se requieren en una buena guitarra segun Pascual Roch, célebre discípulo de Tárrega.

Considérese una buena guitarra, la que además de estar fabricada a conciencia, posee una voz clara, sonora y melodiosa, justa proporción y correspondencia de voces en todo el diapasón, cuyas divisiones, han de estar distribuidas y colocadas con exactitud matemática, para que la afinación sea perfecta, suave de mano izquierda y que con serio, no impida exagerar la fuerza de ambas manos, sin que por ello ceerdeén las cuerdas, pues si están muy separadas, del plano que describe el sobrepunto, se dice que está muy dura. El mérito del constructor, consiste, en procurar que las cuerdas estén poco separadas de las primeras divisiones, que parezca que realmente rocen con éstas, dando no obstante, claro el sonido. Tiro en altas y bajas proporcionado para afinar a tono normal, clavijero mecánico de metal con espiral de acero; puente dividido en dos partes, la posterior en donde se atan las cuerdas y la anterior en la cual se coloca dentro de una hendidura una piececita de hueso que comprende algo más del ancho que ocupan las seis cuerdas llamada segunda cejuela; tapa armónica de pinabete de Hungría, muy tupida de hebra; suelo y aros de palo sano legítimo del Brasil; chicaranda de Filipinas, ciprés nogal de España, caoba de Cuba, sycomoro, doradillo, arce, maple de ojo de pájaro etc. La prima y la sexta, es conveniente que no estén muy a la orilla del diapasón, a fin de evitar que al pisarlas salgan fuera del mango, produciendo un sonido raro y desagradable.

Nombres de algunos prestigidos constructores de guitarras.

Según la revista española OCHO SONORO en la que apareció la siguiente relación:

Belchior Días. (1.581); Matteo Sellas (1.614); Andreas Oth y el inglés Christopher Cocks. René Voboam (1.614); Giorgio Sellas (1.627); Antonio Stradivari (1.680); Jean Salomon (1.760); José Pagés (1.804); Cádiz Johann Staufer y Georg Ries René-Francois Lacote (1835); -Nacido en Mirecourt y establecido en París; Louis Panormo (1.836) nació en París en 1.784; C.F. Martin Nacido en Alemania en 1.796; Antonio de Torres (Almería1.817/1893); Vicente Arias (1.894); Manuel Ramírez (1.864-1.916); John Gilbert (1.922); Domingo Esteso (1.882-1.937); Existen por supuesto, muchos constructores más, pero por su calidad en la actualidad, es justo mencionar a: Antonio Marín de Granada, a Antonio Paco Marín de Granada. Las guitarras japonesas Konoh, son instrumentos de excelente manufactura, las guitarras García fabricadas en Málaga por Joaquín García. En París existe un luthier que fabrica su propia marca de guitarras Domenique y las de los mexicanos Daniel y David Caro. En la ciudad de Guadalajara vivió y murió don Jesús Muñoz que por muchos años construyó instrumentos de excelente manufactura. Otro Jesús pero López también fue constructor en Guadalajara. Actualmente radica en esta ciudad, Pedro Caro.

En la localidad de Paracho Michoacán caracterizada por ser una entidad guitarrera la mayor parte de la población se dedica a la construcción de guitarras. Actualmente se contabilizan por lo menos unos 400 constructores. La visión de un empresario joven ha dado vida al CIDEG (Centro para la investigación y el desarrollo de la guitarra). Mismo que cuenta con un importante museo que se puede considerar único en su género en todo el país. Ahí se pueden admirar valiosos ejemplares de instrumentos de diversas regiones y épocas como la guitarra de los Altos de Chiapas, o la mexicanísima

guitarra zétima destacándose el trabajo de jóvenes luthier michoacanos como el de Fructuoso Zalapa, Abel García, Gabriel Hernández y Alejandro Granados.

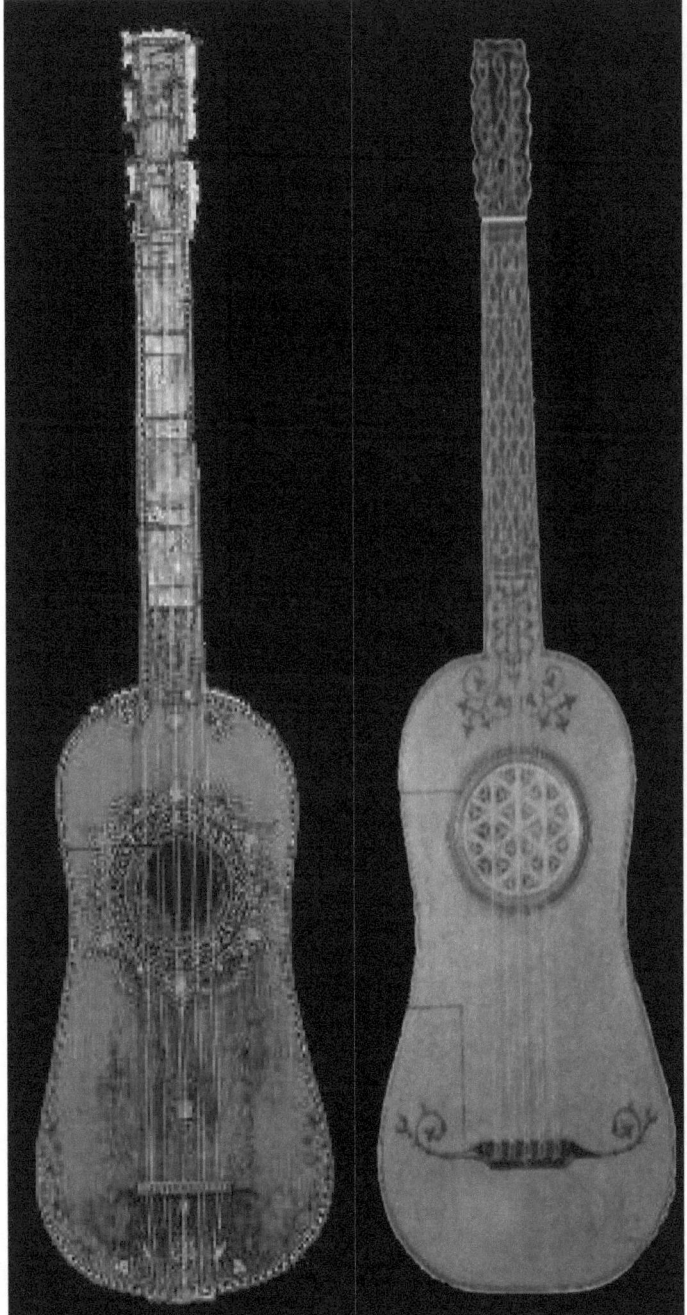

Guitarra Batente Giorgio Sellas Guitarra de cinco órdenes 1590

Las Seis Cuerdas de la Guitarra

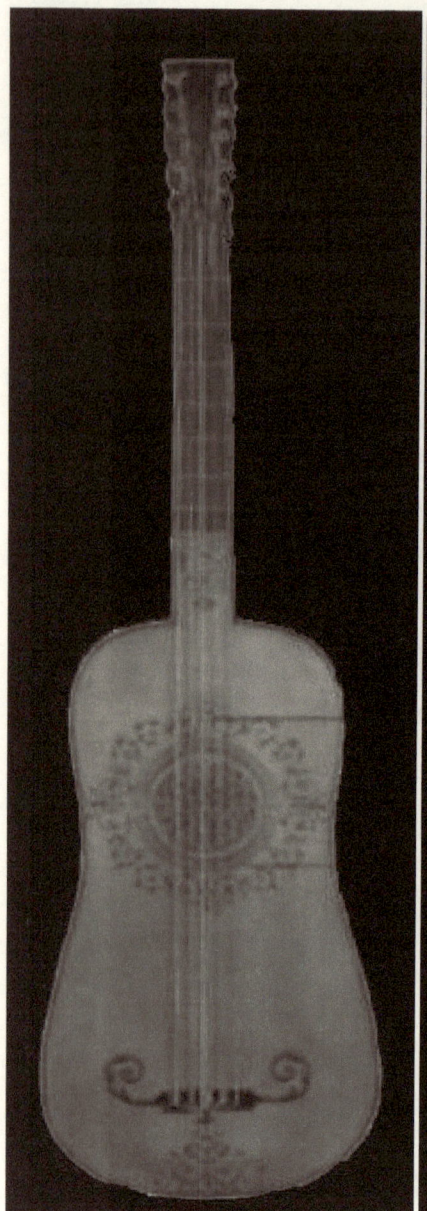

Guitarra de seis órdenes Siglo XVI

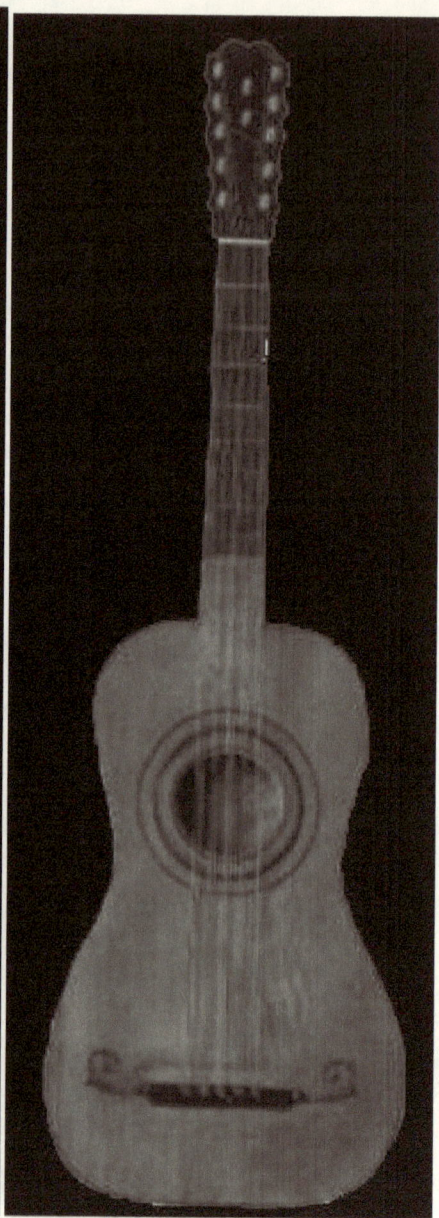

Guitarra Salomón París.

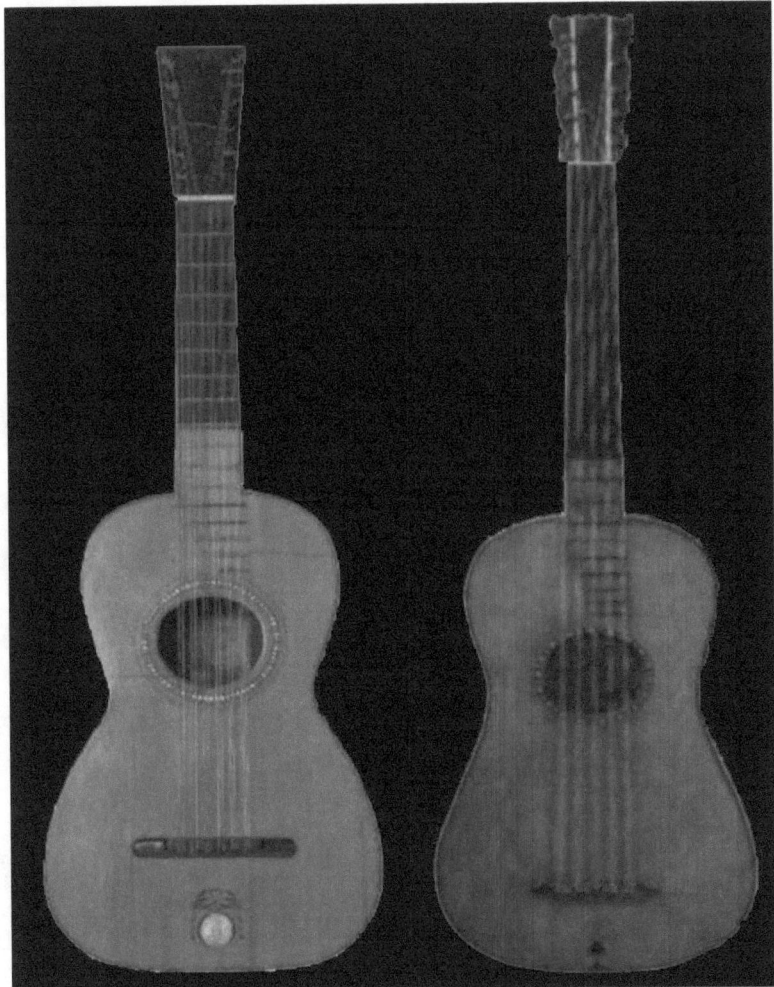

Guitarra Pagés de Cádiz 1804　　**Guitarra Stradivarius 1680 de cinco órdenes**

Las Seis Cuerdas de la Guitarra — Ramón Macías Mora

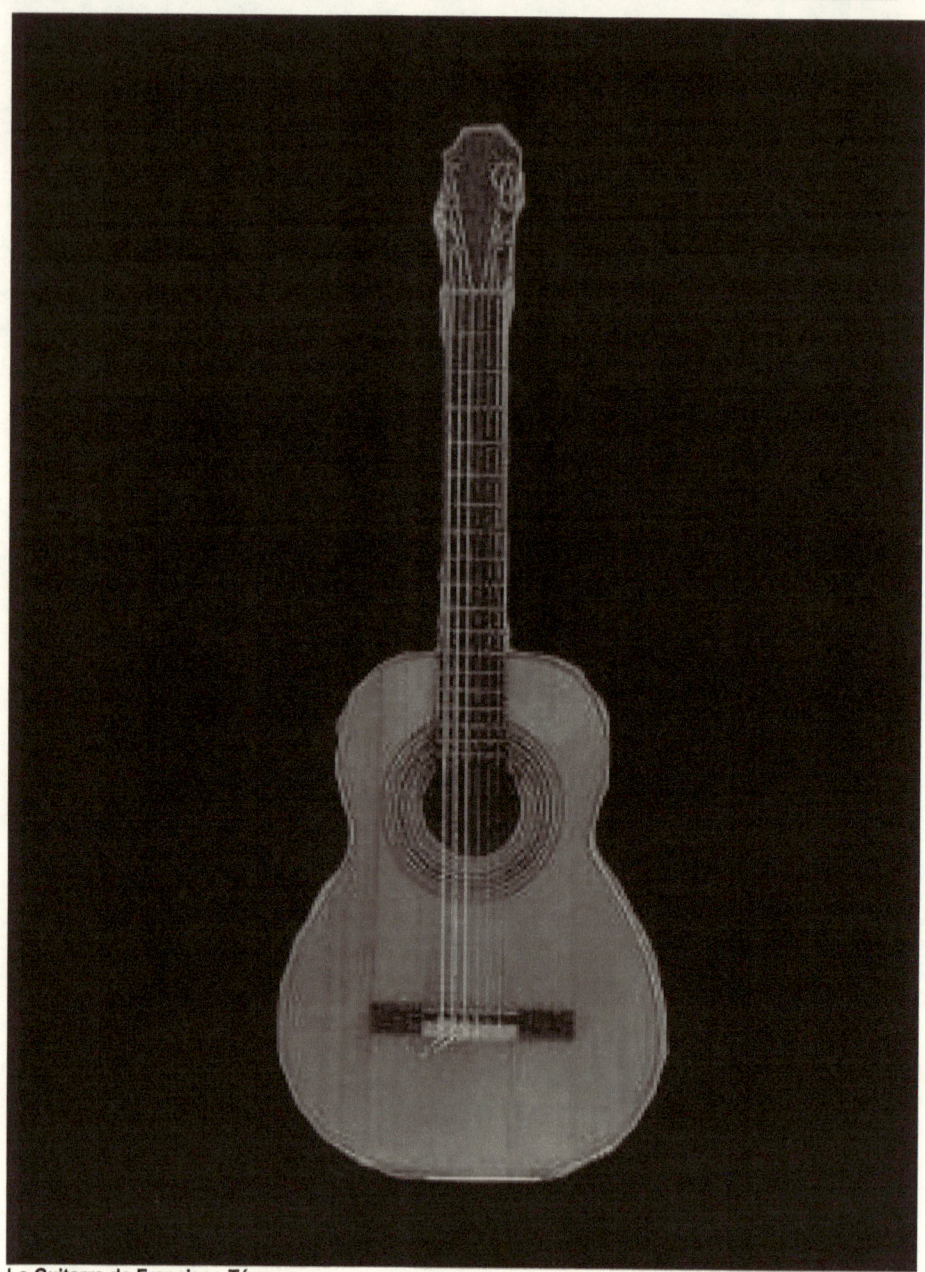

La Guitarra de Francisco Tárrega.

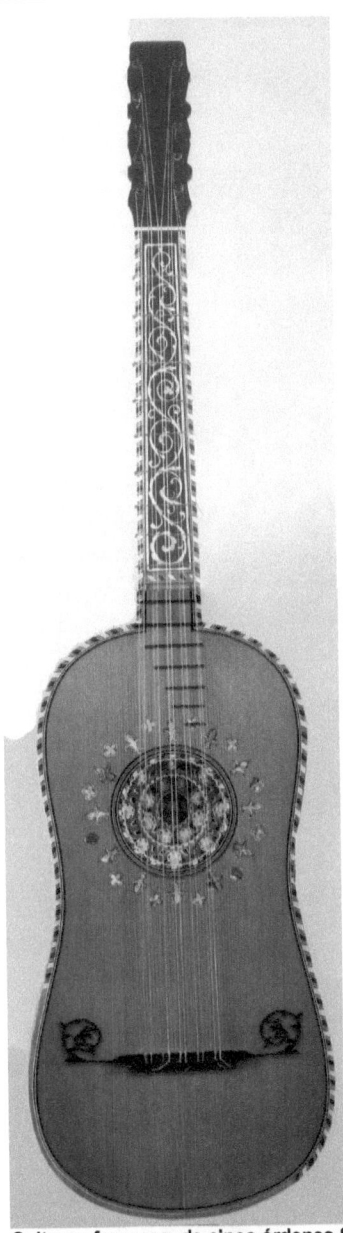

Guitarra francesa de cinco órdenes S. XVI
Construida por René Voboam
Museo de Niza Foto. Por Matthieu Prier

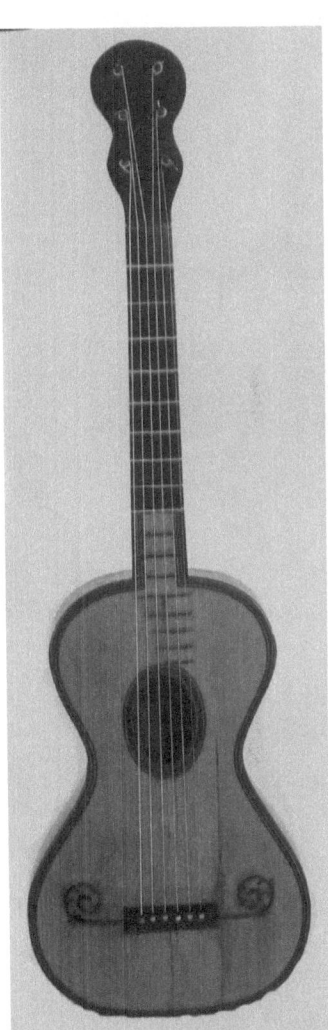

François Baistien 1826 Museo de Niza.
Foto. Por Matthieu Prier

Las Seis Cuerdas de la Guitarra

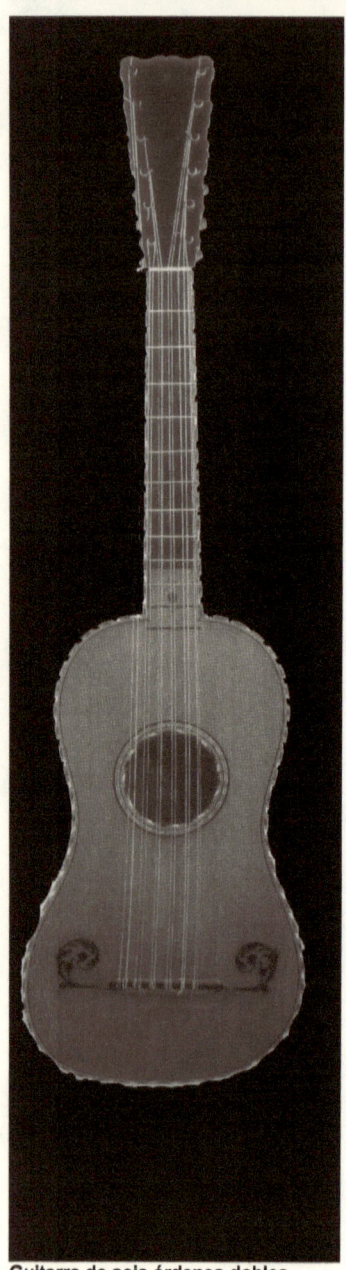

Guitarra de seis órdenes dobles

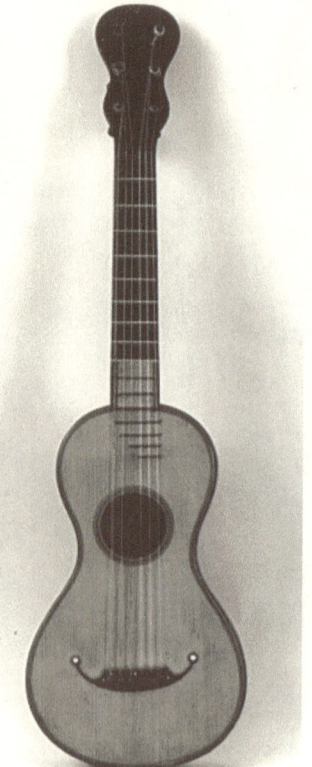

Guitarra Siglo XIX

Las Seis Cuerdas de la Guitarra

La célebre guitarra Antonio de Torres

Guitarra romántica (fondo) de la colección particular del luthiere Abel García.

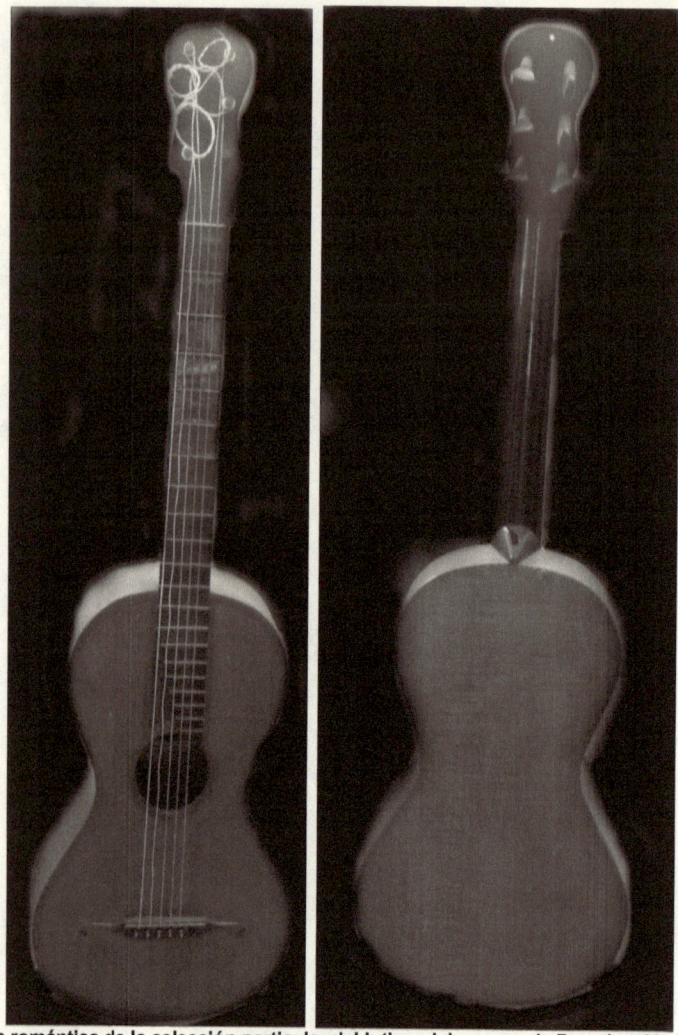

Guitarra romántica de la colección particular del lutier michoacano de Paracho. Abel García.

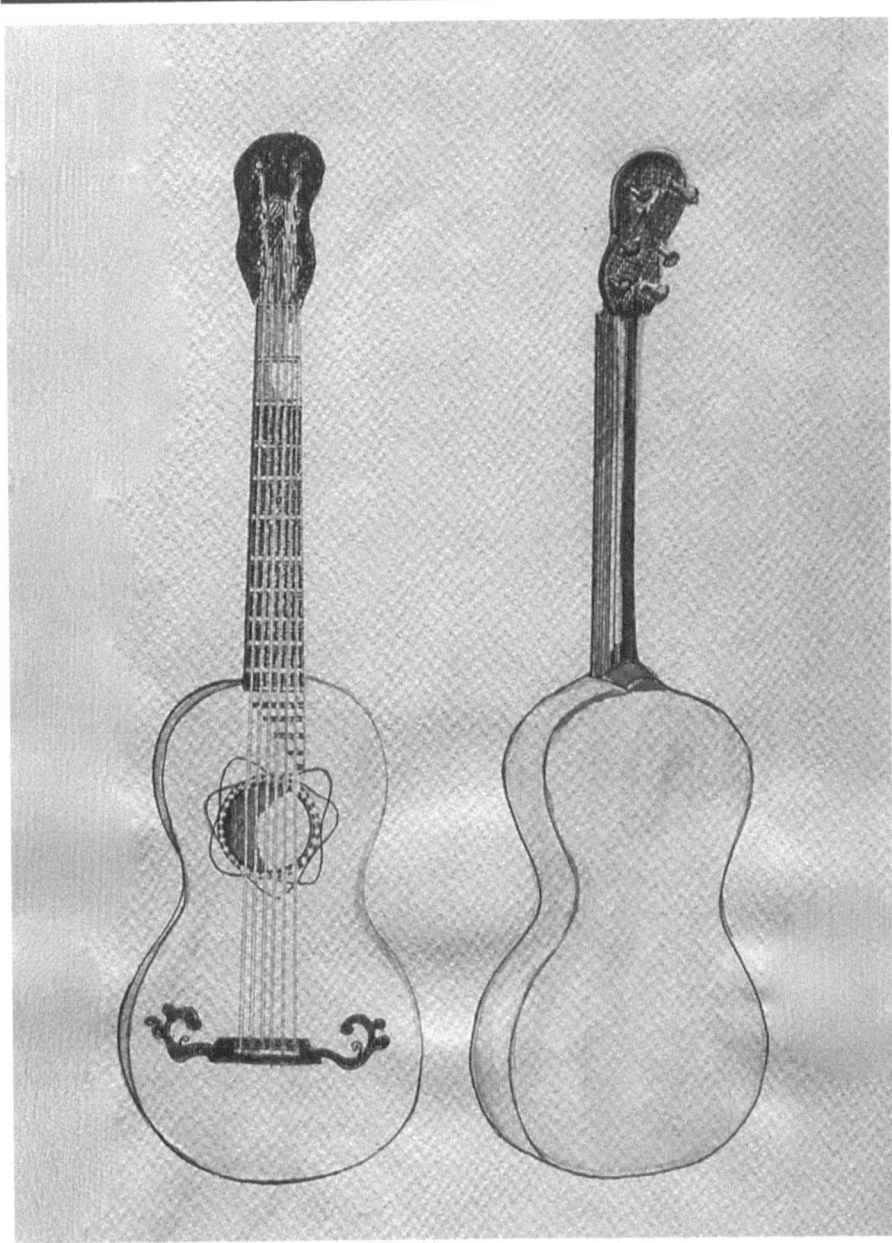
Guitarra romántica. Acuarela por Ramón Macías Mora.

Las Seis Cuerdas de la Guitarra

Ramón Macías Mora

La guitarra y su cuerda sexta.

Se dice, aunque no existe documentación que avale tal aseveración, que fue Vicente Espinel amigo personal de Cervantes y maestro de literatura de Lópe de Vega, quién se encargó de agregar a la guitarra una quinta cuerda. Esto en el siglo XVI asimismo se, ha dicho que la sexta cuerda la incrementó el padre Basilio un monje cistircense cuyo verdadero nombre fue: el hermano Miguel García del convento de San Basilio de Madrid quién no fue, como lo muestran investigaciones recientes, ni organista ni contrapuntista ni autor de interesantes como inexistentes manuscritos sino simplemente un guitarrista aficionado.[5]

Veamos a continuación, las modificaciones que alo largo de los siglos, experimentó nuestro instrumento.

La guitarra comenzó a transformarse lentamente apreciándose esa evolución principalmente en el número de órdenes (cuerdas), las cuales paulatinamente, se fueron incrementando. En el siglo XVI, las cuerdas se fabricaban con vísceras disecadas (tripa). Inicialmente, se incluyeron cuatro hileras de las cuales tres, fueron duplicadas, afinadas a una distancia de octava y una primera sin doble (sencilla). Era muy usual la afinación: Sol, Do, Mi y La. Existieron además en aquella época, guitarras de nueve cuerdas (cuatro pares y una simple) y algunas más, con once cuerdas, es decir; cinco dobladas y una sencilla.

También, aparte de la guitarra francesa, se usó la guitarra napolitana utilizada por Cavalieri en el *ballet* que finaliza los intermedios de *Pellegrina* y la guitarra española quien en opinión de los italianos S. Carreto (Nápoles,1601) y P. Millioni (1627) tenía cinco cuerdas dobles. A la guitarra napolitana también se le dio el nombre de Chitarrino o bordeletto alla italiana y al igual que la francesa, estaba dotada de siete cuerdas (tres octavadas y una sencilla). Hacía 1636, época en que Marin Mersenne, publicó Harmonie Universelle, la guitarra tenía cinco ordenes dobles octavadas cuya afinación era: Sol, Do, Fa, La, Re. Existió en Italia, un tipo de guitarra con el fondo abombado, conocida como chitarra battente ó schalagguitarre ó guitarre a la capucine, el número de sus cuerdas era de cinco dobladas al unísono y tenían la particularidad, de ser metálicas y pulsarse con un plectro, tenía alguna afinidad, por lo menos en forma, con la vihuela española. Su afinación era: Sol, Do, Fa, La, Re. ó La, Re, Sol, Si, Mi; y había un modelo más chico que se afinaba: Si bemol, Mi bemol, La bemol, Do, Fa. Lo demuestran investigaciones recientes, ni organista, ni contrapuntista, ni autor de interesantes como inexistentes manuscritos sino simplemente fue un guitarrista aficionado[6]. Veamos a continuación, las modificaciones que, a lo largo de los siglos, experimento nuestro instrumento. La guitarra, comenzó a transformarse lentamente,

El bajo se comenzó a usar, a mitad del siglo XVII y se ideó al igual que la tiorba, por fuera del mástil. Un ejemplo de música creada para ese instrumento, es el Suave Concerti pata la guitarra espagnuola de Granata (1659). La afinación que utilizó, era diatónica de La a Sol en las cuerdas fuera del mástil y La, Re, Sol, Si, Mi en las demás. El número de cuerdas variaba según el

[5] Randolph, Giuseppe, Ibid. Op. Cit.

constructor. Ya en el siglo XVIII, la organografía se enriqueció con más ejemplares omitiéndose doblar el número de órdenes. Una pequeña guitarra que fue usada principalmente en Nápoles, Italia, y pulsada por Mauro Giuliani (1780-1820), en Viena, Austria se le conocía con el nombre de Chitarrino y era de cuerdas simples afinadas: Sol, Do, Fa, Si bemol, Re, Sol ese ejemplar, es citado por Bonnani en 1772. A tienes de ese siglo, se fabricó un modelo de guitarra a la que se llamó bissex que tenía dispuestas doce cuerdas sencillas. Su constructor se llamó Van Hecke y eso sucedió en 1770. En la pag. 67 del estudio analítico elaborado por Escorza y Robles Cahero, de la Explicación para tocar la guitarra de punteado por música o cifra, y reglas útiles para acompañar con ella la parte del bajo de Juan Antonio de Vargas y Guzmán dicen: " Dos autoridades modernas de la historia de la guitarra consideran la obra para guitarra de seis órdenes. (Madrid), 1780 de Antonio de Ballesteros, como la primera compuesta para la guitarra de seis órdenes. Esta obra se encuentra perdida en la actualidad (...) La primera mención del número de órdenes apareció en 1760, refiriéndose al instrumento de El Granadino que tenía seis órdenes (...) Una correspondiente a un instrumento de seis órdenes construido por Sanguino, apareció en 1772 en el diario noticioso *Universal* de Madrid. Sin embargo, fue el guitarrista español Ferrandiere hacia 1799 quien dio a conocer que, la guitarra adoptó el acorde definitivo de Mi, Si, Sol, Re, La, Mi utilizado hasta nuestros días apreciándose su evolución.

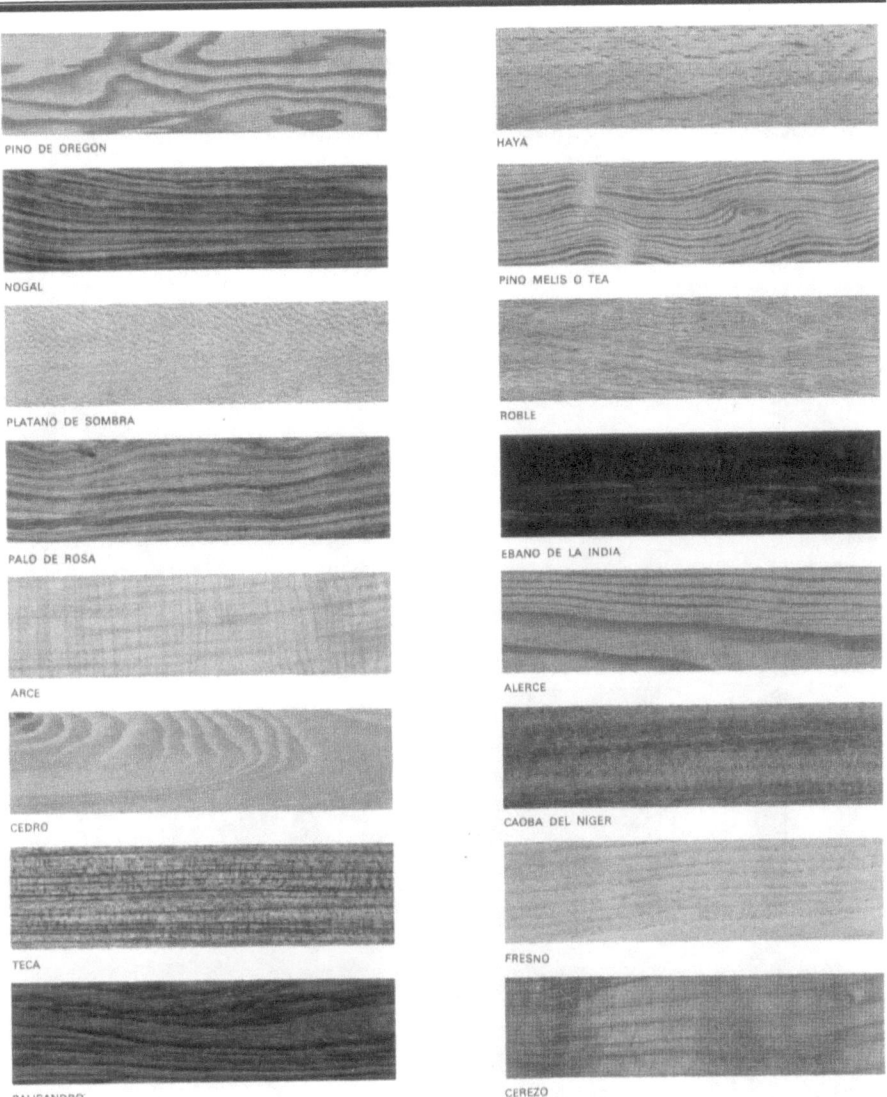

Algunas maderas útiles para fabricar guitarras

Las Seis Cuerdas de la Guitarra — Ramón Macías Mora

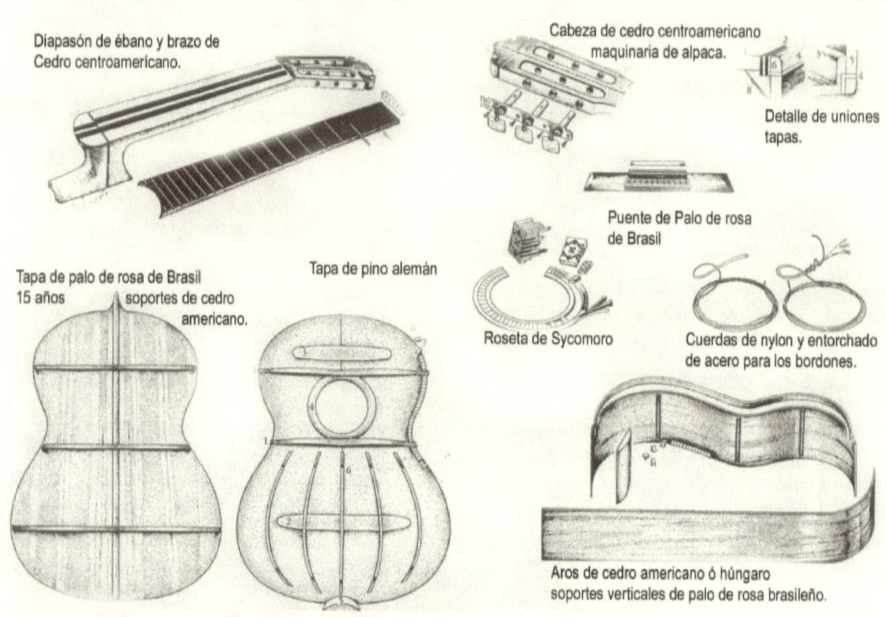

Las partes de una guitarra Contreras de Madrid.

Guitarra Mathias Dammann. Alemania.

Las Seis Cuerdas de la Guitarra

Guitarra Paulino Bernabé. Madrid, España.

Guitarra Casimiro Lozano de Madrid, España.

Las Seis Cuerdas de la Guitarra

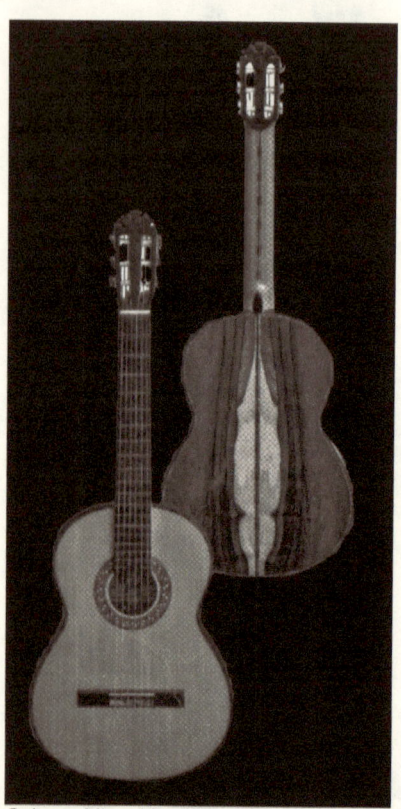

Guitarra Miguel Rodríguez. Córdoba, España

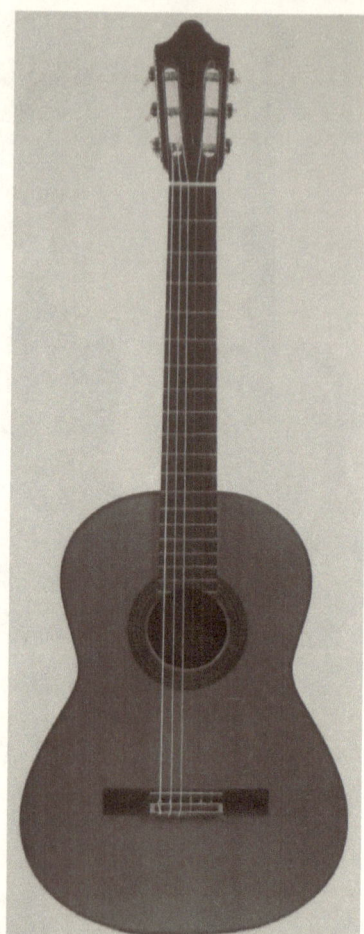

Guitarra Friedrich. Suiza.

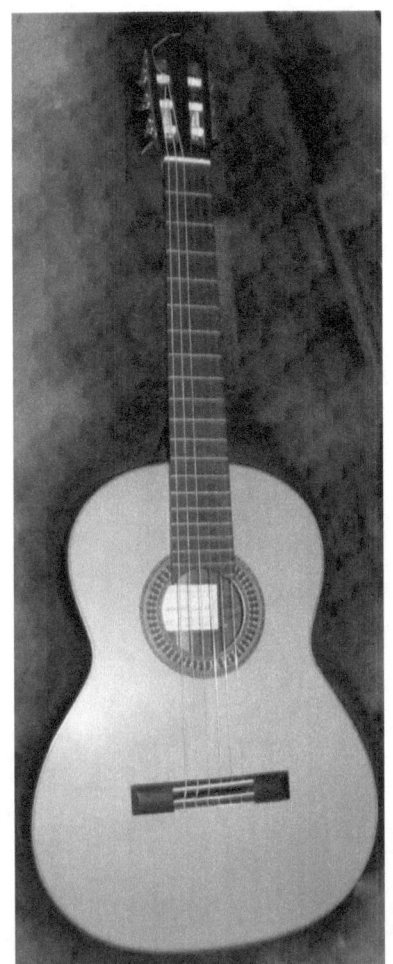

Guitarra Gabriel Hernández de Paracho, Michoacán.

Las Seis Cuerdas de la Guitarra

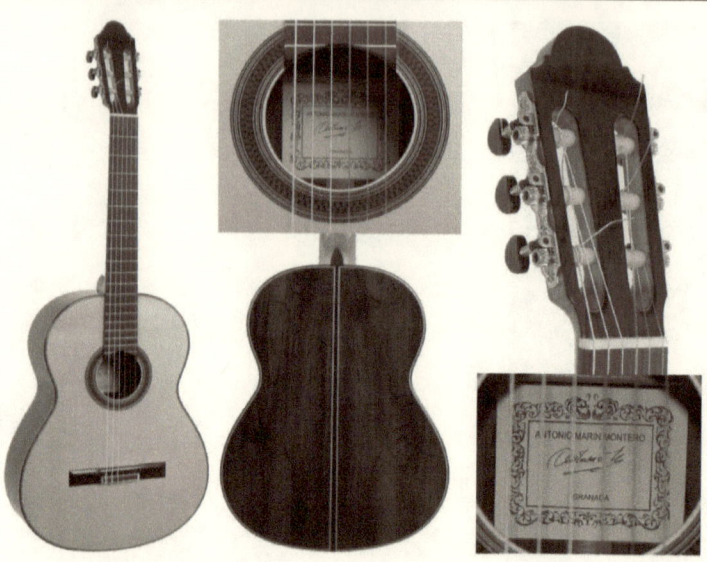

Guitarra Antonio Marín. Granada, Andalucía, España.

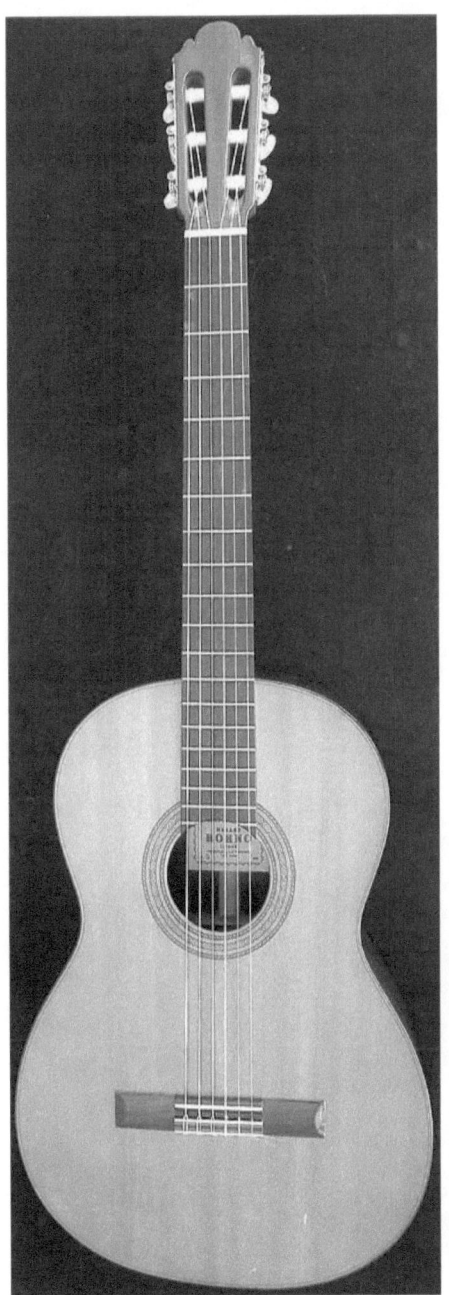

Guitarra Kohno

Las Seis Cuerdas de la Guitarra Ramón Macías Mora

Segunda cuerda (SI)

Las Seis Cuerdas de la Guitarra

La Guitarra en México

Toda la información que se muestra en el presente apartado, proviene de las más diversas fuentes y trata de sustentar por una parte, una añeja inquietud: mostrar que la guitarra como instrumento al servicio de la música formal, ha estado presente en todos los episodios de la vida nacional. La conquista; el virreinato español; el México independiente; el romanticismo de fines del siglo XIX, lo que incluye a la reforma y el porfiriato y así hasta el México contemporáneo.

Según la opinión de Ana María Locatelli al referirse a su presencia en América:

> La guitarra estuvo presente durante todas las etapas de la conquista y fue adoptada tanto por el indio como por el mestizo y el negro, también tuvo un lugar destacado en los salones de la aristocracia americana. Jarana, requinto tiple, bandola, cuatro, guitarrillas, guitarrones, charango y violao, son algunas de las variantes americanas de la guitarra española; las que se emplean solas, en conjuntos instrumentales o para acompañar el canto.[7]

La guitarra ha sido adoptada en Latinoamérica, en México especialmente, como una de las más valiosas aportaciones organológicas hispanas a la cultura musical universal. Dice Locatelli:

> Es bien sabido que los misioneros que llegaron a tierras americanas en vías de conquistar almas para la religión católica, hallaron en la música una aliada de incalculable valor.
> Así el folklore latinoamericano, es rico en música ejecutada en guitarras, guitarrones y vihuelas de reducido tamaño. Desde México hasta Argentina, no existe prácticamente un país, en donde no figure algún modelo de guitarra.[8]

Por otra parte, habrá de resultar verdaderamente sabroso, esto a mi manera de ver, sentir; entender y disfrutar, del bellísimo lenguaje y giros idiomáticos utilizados, por ejemplo, cuando manifiestan sus ideas los personajes que aparecen en las actas de cabildo, o la pasión que imprimen, tanto Ventura Reyes, como el cronista de *La sombra de Juárez* al referirse ambos a Melquiades González guitarrista éste como ya se verá, perteneciente al siglo XIX.

Se ha decidido, por tanto, transcribir íntegras algunas de las referencias que antes de ser compiladas, se encontraban dispersas, ya en un archivo, ya en un libro o revista, todo ello, con el sano propósito de encausar la lectura con un seguimiento lógico.

[7] Locatelli de Pérgamo Ana María, *América Latina en su música,* Siglo XXI Editores, (Compilación), Buenos Aires: 1977., pp. 43 y 44.
[8] Locatelli de Pérgamo Ana María. Óp. cit.

Los inicios.

Fue durante la colonia, cuando circulaba por los parajes, las tabernas, los mesones y todo aquel sitio en donde podía ser escuchada la música, fruto de la inspiración de algún enamorado trovador, el romance de Román Castillo, personaje que según indica la tradición oral, correspondería a un criado del virrey Revillagigedo quien ataviado con una aureola de romanticismo quijotesco, paseaba sus desventuras y su ocaso, por todas partes.

Uno de los estribillos del mencionado romance sentencia: "*Se me reventó la prima, la segunda y la tercera, con los rizos de mi amada, voy a encordar mi vihuela (...)*" Al detenernos a reflexionar, si ¿En verdad sería una vihuela el instrumento musical de cuerdas a que se hace referencia? o ¿Sería una guitarra, tal vez...? Nos damos cuenta de que esta confusión obedece seguramente, a la gran similitud morfológica que ambos instrumentos tuvieron en esa época (algunas vihuelas eran muy pequeñas), además de poseer características de afinación y de ejecución de afinidad sorprendente.

La vihuela de mano en su momento, cedió el paso a la guitarra conservándose como un instrumento de museo, aunque se debe decir con justicia, que si bien no posee este instrumento renacentista el aforo y popularidad de la que goza actualmente la guitarra, ha merecido, sin embargo, la atención en las últimas décadas de connotados expertos y musicólogos.

Por otra parte, al caer en desuso la vihuela, heredó su literatura y enriqueció entre otras cosas, el repertorio de su predecesor, la guitarra. Es por eso que la historia de la guitarra deberá situarse y marcar un inicio en México, con el arribo de Ortiz "El Músico" que con las huestes conquistadoras de Hernán Cortés llegó a nuestro país acompañado de su caballo "El Arriero" y desde luego, de su vihuela en la expedición procedente de la isla de Cuba.

Para mayor certidumbre, a continuación, se transcriben las palabras de Bernal Díaz del Castillo[9] quien describe además de a Ortiz, a otros personajes músicos. La referencia en cuestión dice así:

> Sebastián Rodríguez fue ballestero y después de ganado México, fue trompeta e murió de su muerte.
> Un hulano Morón, gran músico vecino de Colimar (Colima), o Zacatula.
> El maestre Pedro de arpa era valenciano, e murió de su muerte.
> Porras, muy bermejo e gran cantor, murió en poder de indios.
> Ortiz, gran tañedor de vigüela e amostraba a danzar, este e Bartolomé García, pasaron por tener el mejor caballo que pasó en nuestra compañía, el cual les tomó Cortés e se los pagó. Murieron entrambos en poder de indios.

De tañer y de danzar

La vida musical en México, a la europea, ya que según el decir de diversos autores[10] en el México precolombino existió un alto grado de cultura musical, inicia con trompeteros y atabaleros soldados, así como

[9] Díaz del Castillo Bernal, *La Verdadera Historia de la Conquista*, Espasa Calpe, B. Aires: 1962.
[10] Horta Velásquez, Daniel Castañeda, y Vicente T. Mendoza entre otros.

por maestros de tañer y de danzar, calificativo que se emplea para designar a estos músicos, en casi todas las referencias en donde se hace mención de ellos. Tañer y danzar, actividades ambas que aparecen casi siempre vinculadas.

¿Qué instrumentos tañían estos bizarros maestros? ¡Los de la época! ¿Qué tipo de baile se danzaba?; ¡el de la época sin duda!

Concluida la conquista estos primeros músicos decidieron convertirse en profesores de música y pidieron solar, según se puede apreciar en actas de cabildo, para establecer sus estudios y ahí poder impartir sus lecciones.

A esa enseñanza de la música profana y a la ejecución de instrumentos por una media docena de conquistadores músicos, se agregó el uso de arpas, vihuelas, laúdes y por supuesto, guitarras. Así se aprecia en la mención que, por diversos motivos, se hace de músicos, maestros tañedores y maestros de danza.

Robert Stevenson[11] nos ilustra con varias referencias en las que se hace mención de estos sucesos:

> Benito Bejel y el maese Pedro de arpa, pidieron solar, para establecer sus estudios al cabildo, mismo que el ayuntamiento concedió en 1525. a Ortiz, le correspondió enseñar vigüela en una calle de mala reputación porque ahí se habían abierto, las primeras mancebías que hubo en la capital del virreinato y por eso le llamaron la calle de "Las Gallas". No pudiendo soportar la cercanía de tan malas mujeres, trasladó a otro que, por saber Ortiz el idioma nahuatl, y ser además de músico interprete de la lengua, le llamaron "Calle de nahuatlato".
>
> En el acta de cabildo fechada en la capital del virreinato hacia 1527, el 8 de febrero, se observa que las tiendas de los tañedores estaban a tres medios solares hacia la plazoleta nueva; ésta se llamó "El empedradillo".
>
> En otro documento que proviene de la inquisición, (Tomo 434, fojas 107/vuelta). se hace mención de Pedro Morales que tenía sesenta años y daba lecciones de tañer y de danzar, era natural de México y vivía en la casa de don Diego Troches de Arevalo.
>
> Francisco Morales, daba por 1616 lecciones de tañer y de danzar. Inquisición. (Tomo 221, Fojas 289/frente).

En otro documento se hace mención del célebre poeta Gutierre de Zetina el de "Ojos verdes y serenos" y se describe como es que su afición a la música y el ser excelente tañedor de vihuela, lo llevó a la serenata en que fue mortalmente herido en Puebla en 1557.

Estas referencias aparecen también en la obra compilatoria *México en la Cultura* y son descritas por el compositor Carlos Chávez en las pp. 254, 255 y 630.

Stevenson cita al musicólogo Curt Sachs y la mención que de la zarabanda y la chacona hace al afirmar que son danzas originarias de México. Es interesante hacer mención de la cita debido a la controversia que justamente ha causado este origen. Dice:

> Sachs en su Historia mundial de la danza establece que la zarabanda y la chacona son originarias del nuevo mundo. Por su parte Diego Durán el fraile dominico, escribe una historia acerca de las indias mencionando a la zarabanda en uno de los pasajes describiéndola como una lenta y ofensiva danza que nuestros naturales usan.

[11]Stevenson Robert, *Música en México,* Crowel, N.Y.1952.

Giambattista Marino en 1623 publica un poema L´adone y describe a la zarabanda y a la chacona como danzas obscenas que se acompañan con castañuelas.

Sachs elabora una lista de autores como Cervantes, Lope de Vega, y Quevedo Villegas, mencionando a la Chacona y a la zarabanda. Asimismo un escritor de nombre Simón Agudo incluyó en una de sus farsas, lo siguiente : "Una invitación a Tampico, México y ahí bailar la chacona".

Lope de Vega en *La Prueba de los amigos*, introduce una banda de músicos, ellos, son interrumpidos al estar tocando y preguntan ¿Tocar qué? ¡Toquen la chacona! comenzando con las palabras "Vamos a Tampico". En otra comedia de Lope de Vega, *El amante agradecido* (1618) un tropel de músicos se encuentran cantando "Una alegre vida, una alegre vida bailando la chacona. Llegó de indias y ahora esta es su morada, esta es su casa en donde vivirá y morirá" además Sachs afirma que las mencionadas danzas tienen mucha influencia negra.

Noticias de músicos y maestros de danza en Nueva Galicia

Las noticias que a continuación se referencian a propósito de músicos y maestros de danza, son provenientes entre otras fuentes, de la *Crónica miscelánea de la Provincia de Xalisco* escrita por Fray Antonio Tello así como de las obtenidas de las Actas de cabildo de Guadalajara.

La mencionada *Crónica Miscelánea*, es uno de los documentos más antiguos que existen relacionados con los primeros momentos en donde se da fe de los sucesos y acontecimientos de la conquista en el Occidente de México. El mencionado documento, adquiere una dimensión importante, debido a que las actas en cuestión sufrieron el extravío de toda la primera parte, (siglo *XVI*) y no es sino hasta la parte correspondiente al siglo *XVII* cuando aparecen algunos personajes relacionados con nuestra búsqueda. Cabrá hacer la acotación pertinente de que en ninguno de los mencionados documentos, salvo en el caso del mulato Nicolás de Garibay, que se afirma era tocador de arpa, se específica el o los instrumentos que ejecutaban dichos maestros.

Fray Antonio Tello dice:

Del viaje que el padre Juan Padilla hizo a Zapotlán y de los individuos que convirtió.

Fojas 360/frente. Fue deste año de un español que acertó a llegar allí llamado Juan Montes, gran músico el cual, a persuasión y ruegos del padre Fray Juan Padilla, les comenzó a enseñar la música y el canto eclesiástico.

Fojas 374/vuelta. Curas que han habido hasta este año de mil y seiscientos y cincuenta y tres en la ciudad de Compostela[12]. El licenciado Francisco Luxán, gran músico.

En el acta de cabildo del año 1634 fojas/49, se menciona a Joan de Aguilar maese de danza para que sea ocupado en enseñar algunas.

Actas de cabildo

En el acta 557 correspondiente al año de 1635 se requiere a Simón, mulato maestro de danza para concertar con él, algunas danzas curiosas para presentarlas el día de Corpus.

[12]Compostela fue capital sede de Nueva Galicia.

Asimismo, se menciona al antes citado Nicolás de Garibay, mulato maese de danza y arpa con el fin de hacer cuatro o cinco danzas diferentes a todo costo y lucimiento. Se concertó pagarle cuarenta y cinco pesos en reales también se gastó según se menciona en el documento, chirimías, trompetas, altares y flores. Esto en el acta 580 del año 1654.

Por otra parte, nos hemos encontrado con el testimonio del escribano Rodrigo Hernández Cordero quien dio fe en el siglo XVI en Guadalajara, de un peculiar inventario de artículos domésticos, entre los que describe; una guitarra violada [II 508, vuelta]; una guitarra laudada [II, 506] y un clavicordio grande [II.506]. Tenemos, además, un singular remate de los bienes de Gaspar Vaca de Ayala realizado el 20 de febrero de 1520, en el que por voz del negro Jorge, se remató en Juan de Ledesma, en seis pesos, una guitarra violada [Tomo II p. 499.].

La descripción que de los instrumentos se da, aunada a la iconografía de la época, principalmente, ángeles músicos tañedores de instrumentos, nos hace deducir, que las guitarras a las que se hace alusión, son en un caso, la guitarra batiente de fondo abombado y la guitarra barroca de cuello quebrado y fondo plano[13], confirmando de paso, nuestra hipótesis relativa a la actividad musical guitarrística virreinal de arraigo extrareligioso. Sin descartarse por supuesto, el uso de nuestro instrumento, en el acompañamiento del culto o bien en la improvisación de punteos o rasgueos de cantos destinados a la liturgia como parte de una práctica usual en Europa.[14] Y tal vez adoptada en las colonias de América.

La guitarra barroca en el México colonial

La guitarra barroca desde el punto de vista de la organología, posee características de afinación, de forma y sobre todo de timbre, que la diferencian del resto de sus hermanas. Las otras guitarras.

Sin embargo, aquí se aborda más que el instrumento, la época, esa época barroca en la que el gusto por la música profana no fue erradicado por las severas restricciones eclesiásticas imperantes durante el virreinato español.

Los tres siglos que van desde el arribo de los españoles al continente americano hasta la independencia de México de su dominación, tienen la característica, de ser el crisol en donde se funden, amalgamándose, dos culturas en una sola. Son trescientos años que transcurren en una aparente calma y que forjan una sociedad que vive inmersa en un estilo de vida *sui generis*: el barroco. Este barroco mexicano posee características muy singulares mismas que han quedado incólumes hacia la posteridad y se manifiestan a través de la arquitectura, la pintura, la literatura y desde luego, la música, la misma que se conoce en el presente debido a las investigaciones realizadas por algunos musicólogos.

[13] Mientras en España se mantuvo el fondo plano, en Italia, el curvo y las cuerdas u órdenes eran metálicas. Ambos instrumentos, se adornaban con un rosetón o embudo en el orificio de la tapa armónica.
[14] Luis de Narváez, Luis Milán, Diego Pisador, Miguel de Fuenllana y otros célebres vihuelistas y guitarristas hispanos de la época.

Esos valiosos acervos rescatados de los archivos catedralicios, aunque novedosos, no se apartan sin embargo, del ámbito de lo estrictamente

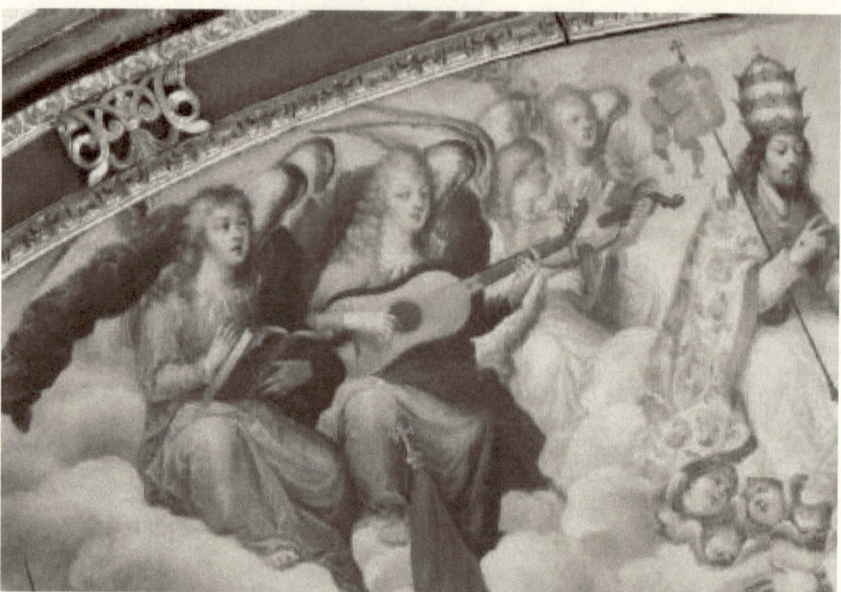

Angel Músico tocando la guitarra, [Detalle] Glorificación de la orden de La Merced. 547X 780 es el lienzo que se encuentra en la sacristía del templo de La Merced. Es un óleo sobre tela firmado: Didacus A. Cuentas. 1709.

religioso, mostrando únicamente una de las partes del ambiente musical novohispano.

En contraposición a esto y como una serie de valiosos argumentos para justificar la presencia del instrumento motivo de nuestro interés, se transcriben a continuación dos referencias, la primera, de Fray Juan de Torquemada[15] en donde se relata como es que el indígena al carecer de medios para más, adopta la guitarra como su instrumento.

> Una cosa puedo afirmar con verdad, que en todos los reinos de la cristiandad fuera de Indias, no hay tanta copia de flautas, chirimías, sacabuches, trompetas, orlas y atabales como en este reino de Nueva España. Órganos también los había en casi todas las iglesias donde hay religiosos. Y aunque los indios, por no tener caudal para tanto, no toman el cargo de hacerlos, sino maestros de España los indios los labran todo lo que es menester para ello y ellos los tañen en nuestros conventos, los demás instrumentos, que sirven para solaz y regocijo de las personas seglares, los indios lo hacen todo y los tañen.
>
> Rabeles, discantes, monocordios, arpas, vihuelas y guitarras y con esto se concluye, que no hay cosa que no hagan.

[15]Torquemada, Juan, *Monarquía Indiana*, Madrid 1723, reedición Porrúa, México: 1986.

La otra cita es de Irving. Albert Leonard[16], en donde hace mención de un culto ciudadano novohispano que tiene como afición tocar la vihuela, práctica al parecer muy común y paralela a la de las músicas litúrgicas que predominaban en los círculos musicales de la época.

En 1620 por ejemplo, cierto Simón García Becerril de la ciudad de México, sometió a la inquisición el inventario de la pequeña biblioteca personal, suministrando títulos abreviados. Nada en este documento indica o sugiere, que él fuera objeto de procedimientos criminales, o que su biblioteca fuera confiscada. Más bien parece ser sólo una comprobación rutinaria por parte de la autoridad secular. La identidad de García Becerril claramente indica que además de la lectura, la afición suya fue también la de la música.

Constan en la lista cuatro manuales sobre la manera de tañer la guitarra, las músicas de vihuela[17] de cuatro principales autoridades. Luis Milán, Enríquez de Valderrabano, Fuenllana y Narváez.

Y concluye Leonard:

La música clásica tanto como la popular fueron cultivadas universalmente en el México colonial, posiblemente nunca con más dedicación que durante el siglo XVII. Pero mientras que las naves de catedrales y capillas vibraban con los acordes de la música litúrgica, ejecutada por los mejores instrumentistas y compositores nacionales y extranjeros, en el interior de los majestuosos muros, en cada esquina y plazuela, se oía tañer en las guitarras melodías improvisadas y ritmos más tristes que alegres. Seguramente en alguna parte de la ciudad, el oscuro García Becerril añadía sus notas y floreos con destreza que intentaba mejorar mediante el auxilio de los mejores manuales disponibles.

También a Leonard, se debe la referencia que ha dado en otra de sus obras en donde informa que ha detectado un pagaré de Alfonso de Losa, de oficio mercader de libros. Fechado en México el 22 de diciembre de 1576 a favor de un libro de música para vihuela de Miguel de Fuenllana, intitulado Orphenica Lira, Sevilla 1554. Se trata sin duda, de un libro para vihuela de cinco y seis órdenes o (cuerdas). En la mencionada obra el autor que era ciego, concede un amplio espacio a las transcripciones de estrambotes y madrigales italianos, villancicos y romances que marcan una etapa importante en la elaboración de la monodia acompañada. El repertorio puramente instrumental, de esta colección abarca: 23 fantasías, unidas a las transcripciones polifónicas a las que siguen.

Otro autor al que hace referencia Leonard, es Esteban Daza quien publicó el libro para vihuela intitulado *El Parnaso* publicado en Valladolid, España, el año de 1576 el documento en cuestión dice así: "registro de Luis de Padilla, Sevilla, 1600 que entrega en el Puerto de San Juan de Ulúa a Martín de Ibarra y en su ausencia a Francisco de Lara o a Alfonso de Velorado (Villavado) libro de música intitulado *El Parnaso*."

Acervos musicales que contienen música para guitarra o instrumentos afines.

[16]Leonard, Irving, A. , *La época barroca en el México colonial,* Fondo de Cultura Económica, México: 1974, pp. 124, 125, 129 y 130.
[17]Aquí se aprecia la confusión existente para designar indistintamente vihuela y guitarra.

Robert Stevenson[18], referencia una serie de obras escritas para instrumentos que constan de cuatro cuerdas triples (Cítara) hasta el folio 30 y de 31 en adelante también en tablatura, pero para vihuela, contiene 37 formas musicales de la época entre otras: pasacalles, minuettes, zarabandas, folías, jácaras, canarios, tecotines, gallardas, mortas, valonas, villancicos, branles, torbellinos, portoricos, panamás, y dos corridos.

Stevenson además menciona una tablatura que data aproximadamente de 1740 y que contiene cincuenta tipos de música danzable: jotas, fandango, folías españolas, folías italianas, zarabanda, papied, coranta, cotillón, rigaudón, rondeau, alemanda, burro, tarantela, valona, seguidillas.

Asimismo, Stevenson, hace mención de una inusual lista de piezas tituladas cumbees o cantos negros en donde se manifiesta nuevamente todo el poder expresivo de los negros en las danzas de la colonia y ya que aparecen con claridad, resultan fácilmente distinguibles. Estos cumbees han sido subtitulados, cantos en idioma Guinea. Al estar tocando los cumbees el ejecutante golpea su vihuela como tambor creándose la impresión por momentos, de que así es.

En la mencionada tablatura para vihuela aparece la denominación, zarambeques, este nombre fue aplicado a una variante de guitarra de cinco órdenes muy preferida de los negros en el continente caliente (...). Al momento de tratar de transcribir en la Biblioteca Nacional la mencionada tablatura, se encontró con que los esfuerzos fueron vanos y se descubrió que la encordadura utilizada, poseía un sistema particular de afinación. Las cinco cuerdas sonaban de esta manera: F (fa, bajando la cuerda bajo), C mayor, A mayor, E mayor, B mayor.

Diez y siete movimientos de sonatas de cámara de Corelli en trascripción para vihuela, también están incluidas en esta referencia y la edición se complementa con una sonata de Samuel Trent. Preludio, Largo, Giga y Allegro que puede ser un trabajo original o una transcripción y la verdadera duda proviene de ¿cómo es que una sonata de Trent, se introdujo a una tablatura colonial en México?

Juan José Escorza y José Antonio Robles Cahero[19], bibliografían las siguientes obras: Método de cítara de Sebastián de Aguirre, Ca. 1650 MS de la biblioteca de Gabriel Saldivar que es el que se menciona en el párrafo anterior y en el que además se mencionan branlé, Puertorico de Puebla, Paso de fantasía, portuguesa, francés, Balona de bailar, y Morisca.

La música para guitarra de cinco órdenes que se encuentra en FF. 31-37.

El mal llamado códice Leonés, posiblemente de Santiago de Murcia, ca. 1730. Manuscrito de la biblioteca de Gabriel Salivar.
Tablatura musical, ca. 1730/MS. 1560 de la Biblioteca Nacional de México[20].

Cuatro fragmentos para guitarra en cifra, ca. 1700 MS propiedad del Archivo General de la Nación.

El mal llamado códice Angulo de la Escuela Nacional de Música de la UNAM.

[18] *Ibíd*. Óp. cit. p. 162
[19] Escorza/Robles Cahero, Hetereofonía, No 87, México:1984., p.39.
[20] El guitarrista Miguel Alcázar, grabó algunas piezas de este manuscrito en un instrumento similar a los de la época construido por Dionisio Vázquez, en la firma EMI-SAM 35029.

Boleras nuevas de José Manuel Aldana ca. 1800.

Catorce sonatas anónimas para dos guitarras MS del Archivo del Conservatorio de las Rosas[21] en Morelia, Michoacán.

En la misma nota hacia el final se consigna una contradanza para guitarra y teclado publicada en *El Diario de México* No 1371 del 3 de julio de 1809, p.11 mismo que al consultar personalmente, efectivamente se encontraron algunos fragmentos de una contradanza escrita en una curiosa notación inventada, según su propio decir, por un sujeto de nombre Renato de Mosvos, misma que propone debido a la dificultad que le produce entender los signos convencionales y en realidad no se especifica el o los instrumentos para los cuales fue escrita. La original contradanza a la que inicialmente se hace referencia aparece citada con los mismos datos de fecha, página y diario, por Robert Stevenson.[22]

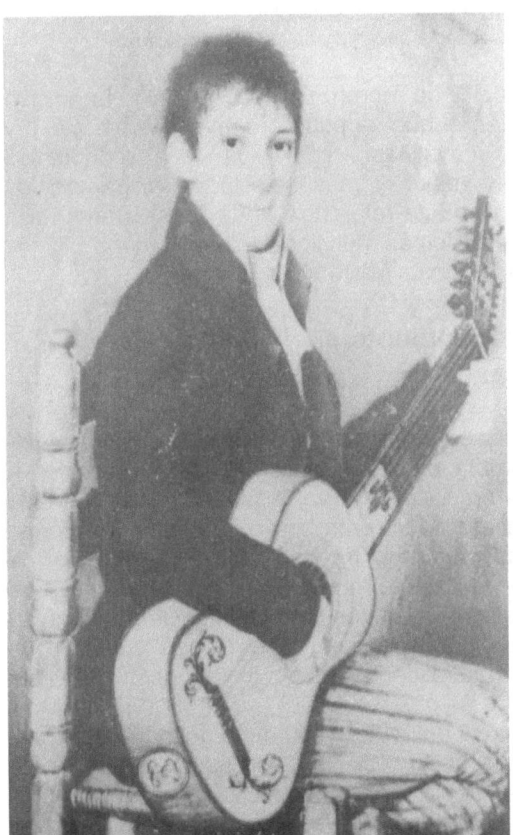

Retrato de José Manuel Guerrero. Hacia 1809. Sala de malaquitas del Castillo de Chapultepec. México.
Fotografía aparecida en la portada de la revista Heterofonía.

[21] En el archivo del mencionado conservatorio, fue descubierto por el investigador Alberto Navarrete López, un método de guitarra inicialmente adjudicado a Doloritas Páramo mismo que a la postre resultó ser un documento apócrifo.
[22] Stevenson, *Óp. cit..*, p. 179.

Aparecen referenciadas además en la bibliografía de Robles/Cahero, las Doce Sonatas para guitarra y bajo que forman parte del manuscrito mexicano fechado en 1776 por su autor don Juan Antonio de Vargas y Guzmán cuyo origen por cierto, ha sido motivo de controversia. El maestro Ángel Medina, director del departamento de musicología de la Universidad de Oviedo en España relata:

> De este manuscrito existen tres copias. Una la descubierta por Stevenson en 1979, en la Newberry Library de Chicago fechada en 1776 en la ciudad de Veracruz. Otra, descubierta por Gerardo Arriaga en 1985 conservada en el Archivo General de la Nación de México, y otra descubierta por Ángel Medina y dada a conocer en un artículo de 1989, publicado en la Revista Interamerican Music Review (Num. 2, pags. 66/68), en donde dice: Explicación de la Guitarra de Rasgueado y haciendo la parte del baxo repartida en tres tratados por su orden. Dispuesta por don Juan de Vargas y Guzmán, vecino de Cádiz, año de 1773, siendo el manuscrito más antiguo y completo y que además cambió la atribución de su origen mexicano a andaluz y en concreto, gaditano.[23]

El Águila mexicana, del 2 de febrero de 1826, anuncia la edición de un periódico filarmónico en el que se publicaron piezas para clave y guitarra: Rondós, dúos, cavatinas, con sus correspondientes acompañamientos y todo lo mejor y más selecto del canto de los mejores profesores de Europa. Esta referencia la da Gloria Carmona[24], al igual que Stevenson[25] quien además menciona a José Mariano Elizaga como editor de la mencionada gaceta informativa.

La guitarra en el México independiente

Ya para finalizar el siglo XVIII se cernía sobre las colonias españolas, de manera paradójica, la sombra del iluminismo. Las ideas libertarias e independentistas, proliferaron en una Nueva España virreinal en donde el despotismo salvaje y la esclavitud eran una cosa común, en donde la desigualdad, el racismo y la inconformidad de los criollos era un factor de denominador sustancial. Fue entonces, que el pueblo oprimido de México, que era en donde recaían todos los males propiciados por el mal gobierno, inició su lucha emancipadora; lucha guiada por valerosos caudillos. La guitarra que había adquirido ya su carta de naturalidad, también había obtenido y sin violencia, su independencia.

En el siglo *XVIII* y casi a finales del *XIX*, el uso de la guitarra dentro del ámbito popular, era imprescindible dentro de las escenas teatrales y se acompañaban con ellas, tonadilla, copla, sones, sonecitos, y canciones. El jarabe que había proliferado por todos lados se escuchaba y era tocado en figones y pulquerías por la guitarra y otros instrumentos de cuerda. Por otra parte, debido a la europeización de la educación, se dio preferencia a los instrumentos considerados de la aristocracia, continuando por la tradición,

[23] "Tratado de guitarra de Vargas y Guzmán" (Cádiz, 1773), 2 Vols.; Edición Crítica a cargo de Ángel Medina.
[24] Carmona, Gloria, *La música de México,* UNAM., México: 1984, p.20.
[25] Stevenson, *Ibíd.*, p. 188.

unida la guitarra al gusto popular. El Dr. Miguel Galindo en su obra titulada *Apuntes para la historia de la literatura mexicana*[26], hace mención de Arcadio Zúñiga y Tejeda célebre entre otras cosas por ser el autor de la popular canción "La barca de oro" y nacido en Atoyac, Jalisco en 1858 y al referirse a él dice:

> Hacía versos a los que agregaba la música para versos ya escritos, y hacía versos para música ya escrita, y todavía más, entonaba personalmente sus canciones, acompañándose con la guitarra, "El piano de los pobres".

Fuentes de hemeroteca

El Diario de México dice Rogelio Álvarez[27] del 18 de noviembre de 1806, dio cuenta de la existencia de Luis Medina, "virtuoso vihuelista" que no sólo ejecutaba obras clásicas, sino que también guitarrizaba y tocaba, obras de Haydn y de otros grandes maestros. Las mencionadas referencias para no variar, también las indica Robert Stevenson.[28] Al recurrir personalmente al *Diario de México* de la mencionada fecha, se encontró lo siguiente:

> Vamos a dar una ligera idea de la habilidad extraordinaria en la música, que como carácter, o genio particular, llegó a poseer nuestro D. Luis Medina, Contador & que según lo prometido ayer, no es nuestro intento hacer aquí un juicio comparativo, o de preferencia con los demás sujetos beneméritos, que en esta capital han sobresalido en este arte precioso de la dulzura, y de las gracias: ahora sentimos la pérdida lamentable de un Soto-Carrillo, y de un Horcasitas, que llegaron a dominar el forte -piano, con todo el entusiasmo de la imaginación, y de la armonía. Conocemos el mérito en la vihuela del pleyel americano Don José Aldana, que ha sabido inspirar su genio músico a sus discípulos, en el bello estilo de Don Simón Bibián, en la dulzura de Doña Micaela Miramón, y en la habilidad del joven Gerónimo Torrescano, de un Don Vicente Castro y Virgen, de otro sujeto de carácter, que conocen muchos, que sigue las huellas de los primeros, suspendiendo los ánimos de cuantos los oyen en aquellos dulces transportes, que sabe inspirar esta ciencia celestial: tampoco nos es desconocida la habilidad, e ingenio de un D. Andrés Madrid en el bandolón. Permítasenos sólo decir aquí, que Medina llegó a dominar el diapasón, y la armonía de la vigüela, al arbitrio de una fantasía extraordinaria, y de una ejecución admirable.
> Muchas veces le oímos glosar piezas de Haydn, equivocándose con la dulzura y vigor del original. Con solo los principios regulares de la música se dedicó a la lírica, dominando y expresando las pasiones del corazón con la mayor viveza y energía. Su general combinación hallaba la armonía en cualquier instrumento que se le presentaba, hasta formar con unos vasos de cristal, una forte- piano gracioso: con tres vigüelas a un tiempo vio delante de sí un gran número de espectadores de toda clase, que le admiraban en la más dulce suspensión.
> Compuso varias piezas líricas con que se entretenía su genio dominante, y complacía a sus amigos en los momentos en que le permitían sus ocupaciones. Aún tenemos presente la última pieza que dispuso en un dueto, con que acompañaba las voces de dos niñas suyas. En el figuraba la correspondencia de los pastores penetrados de la pasión más viva.
> La ingeniosa disposición de esta pieza representaba a los dos amantes Siana y Silvio, guardando su ganado por los frondosos valles y colinas de una fértil aldea; luego

[26] Galindo, Miguel, *Apuntes para la historia de la literatura mexicana*, Universidad de Colima: 1982.
[27] Autor de la *Enciclopedia de México*.
[28] Stevenson. Op. cit.

indicaba con una tempestad horrorosa, que interrumpía su quietud, en medio de la amargosa y bella confusión del trueno espantoso con que la negra nube disparaba el rayo luciente; el rugido del aire, que estremecía los robles, el murmullo estrepitoso del granizo, que triscaba entre las peñas, y que había suscitado así las mismas agitaciones que en los pastores, les retraía agradablemente, expresando la calma y serenidad, que venía a recobrar sus agitados pechos, volviéndose para su choza a descansar en los brazos del amor más puro y más sencillo.

La viveza y energía con que ejecutaba esta pieza con sola una vigüela, que resonaba como muchas, daría a cuantos le oyeron la idea más completa de su talento músico, que nosotros muchas ocasiones, y ahora sentimos debidamente, y mucho más el que no dejaran escritas sus composiciones, para admirarlas en los otros genios de nuestra nación.

Hacia 1854 se publicó en la ciudad de México una colección de jarabes mexicanos para guitarra editado por Murguía y Coeditores, según se puede apreciar en un ejemplar de la biblioteca del señor Felipe Texeidor e incluido en el ensayo acerca del jarabe realizado por Gabriel Saldivar[29].

Guitarristas jaliscienses del siglo XIX

El día primero de septiembre de 1991 apareció publicado un artículo en el suplemento cultural de *El Informador,* titulado *Música y Músicos del siglo* XIX firmado por el Dr. José Ma. Muriá. Un extracto del artículo en cuestión decía así:

En guitarra el más notable fue Melquiades González, que vino al mundo en Guadalajara en 1835 y de quien se llegó a decir, que juega admirablemente con las cuerdas de una guitarra sétima, que se transforma en orquesta en miniatura ejecutando no sólo piezas ligeras; sino las más difíciles partituras de los más grandes maestros de la armonía.

Al acudir a la persona del Dr. Muriá, para cuestionarle personalmente acerca del mencionado artista, amablemente proporcionó la referencia: *Las Bellas Artes en Jalisco*[30], escrito por Ventura Reyes y Zavala padre del pintor "Chucho Reyes Ferreira" hacia 1882. La mencionada obra que por cierto es referenciada en la *Historia de Jalisco* por el propio Dr. Muriá dice así:

Melquiades González nació en Guadalajara el 10 de diciembre de 1835, siendo sus padres los señores D. Albino y Da. Secundina Estrada. Melquiades es un filarmónico inspirado, aunque su profesión es la del derecho; juega admirablemente con las cuerdas de una guitarra sétima, que transforma en orquesta en miniatura; ejecutando no sólo piezas nacionales y ligeras, sino las más difíciles partituras de los grandes maestros de la armonía, obteniendo por esto aplausos de personas competentes.

Con justicia el eminente y muy notable artista italiano, Ludovico Giraud, que ha sido la admiración en los principales teatros del mundo, en donde tanto ha llamado la atención y a quien el mismo maestro Verdi en el carnaval de los años 1878 ó 79, en el regio teatro de Piacenza, felicitó por la perfecta ejecución de su universal ópera "Aída" ese gran artista, repetimos, al escuchar en el sentido y sonoro timbre de la música del señor González, no pudo menos que manifestar con la franqueza y sinceridad que le es

[29]Facsímil de 1937, UNED, Jalisco: 1989, pp. 36, 37, 38, 39 y 40.
[30]Reyes y Zavala, Ventura, *Las Bellas Artes en Jalisco,* Unidad Editorial del Gobierno de Jalisco, facsimilar de la primera edición de 1882, Guadalajara: 1989.

propia, henchido de gozo lleno de entusiasmo y con toda la efusión de su corazón ardiente; ser lo mejor que en su género había oído aun entre las notabilidades europeas, por tratarse sin duda alguna del instrumento músico más difícil de tocarse con propiedad.

Tenemos a la vista el periódico intitulado La Sombra de Juárez, número correspondiente al domingo 23 de marzo de 1837, el cual dice lo que a continuación copiamos.

Un excelente guitarrista- hemos tenido la satisfacción de haber oído pulsar las cuerdas de la guitarra, sétima, al Sr. Melquiades González, en la casa de nuestro amigo el Sr. José María Garibay. Aunque profanos en la materia, emitiremos con todo el entusiasmo de nuestra alma ardiente, capaz de admirar lo bello y lo sublime, nuestra humilde opinión sobre el particular.

El señor Melquiades González, es a no dudarlo, una notabilidad en la ejecución de la guitarra, pues a más de pulsar las cuerdas de ella con suma limpieza y sentimiento, ejecuta piezas sumamente fuertes teniendo que vencer grandes dificultades que se presentan en esta clase de instrumentos, por lo reducido de sus claves.

Al escuchar nosotros varias piezas de las óperas más difíciles, lo mismo que algunas variaciones sobre temas de ellas, ejecutadas por tan hábil artista, nos creímos transportados a una región divina, donde sólo al genio le es dado traducir las músicas del cielo.

Felicitamos al señor González por su indisputable mérito como guitarrista, y nos congratulamos de tener en Jalisco personas dotadas de estas cualidades que honran al país al que pertenecen. (...) continúa el remitido(...) sus producciones, como es notorio para las personas de corazón, no pueden considerarse sino como un destello divino del cielo. No se le puede oír tocando en su guitarra sétima, además de otros instrumentos que conoce a la perfección, sin experimentar dulcísimas y sentimentales emociones de inefable gozo, que como resultado preciso de los fuertes arranques de la sublime fantasía de su inspirado genio, elevan al espíritu de su atento auditorio a regiones divinas, arrancando al fin entusiastas y estrepitosos aplausos, siempre que por rareza logramos conseguir que se presente en algún concierto; pues su carácter modesto lo aparta de todos los círculos de la sociedad, que con ansia desean escucharlo; además sus tareas profesionales le dejan poco tiempo de que disponer.

Él es apasionado y fiel intérprete de las grandiosas obras de los inmortales Rossini, Bellini, Donizetti, Verdi, Mercadante, etc. Al ejecutar las difíciles obras Norma, Lucía, Pirata, Barbero, Semíramis, Trovador, Traviata, y muchas oberturas, fantasías y variaciones sobre diversos temas, pues su **repertorio es muy basto**. Hay que advertir que la música la ejerce el Sr. González por pura recreación.

El mismo Ventura Reyes menciona en otras páginas del mismo documento, a una serie de artistas que a continuación se presentan en un enlistado:

Miguel Arévalo. - famoso guitarrista jalisciense: reside en los Estados Unidos, en donde no dudo haya sido aplaudido por su habilidad, es también compositor.

Ignacio Alarcón. - Guitarrista célebre, nació en San Juan de los Lagos: se ha exhibido en varios puntos del país, donde se ha admirado su habilidad; es También compositor de piezas ligeras.

Esiquio Gutiérrez. - Músico de vihuela quinta, muy hábil; nació en Guadalajara el año de 1809; hoy reside en México.

José Souza. - Viajó por la república y aún dio conciertos en el teatro Nacional, he oído referir que fue solicitado por el maestro Henri Hers para llevarlo a Europa a lucir su gran habilidad, que le valió le llamaran "El Mágico jaranista" en la Habana. Murió por el año de 1872 ó 73, después de haber ganado gran popularidad.

Pablo López. - Nació en Guadalajara: es excelente músico de guitarra quinta.

Francisco Rodríguez. - Nació en Teocaltiche: es excelente tocador de guitarra quinta.

A José Souza "El Mágico Jaranista", lo encontramos hacia 1864, actuando para los invasores franceses, la nota la da el periódico *El Imperio* en su edición del 24 de septiembre y dice así:

> Convite, el jueves 22 a las once de la mañana, lo ha dado a su mesa el Sr. General Douay, Barón Neigré y veinticinco gefes (sic) y oficiales de la "a. división francesa, entre los cuales se contaba también el capellán de la misma división. Este almuerzo que se verificó a extramuros de la ciudad, en la casa conocida con el nombre de Velarde, ha sido digno de los personajes a quien se dedicó y del que hizo el obsequio. Durante el, dominó una franca expansión y cordialidad sincera; y como el Sr. Llamas hubiese querido dar a sus convidados algunos cuadros de costumbres nacionales, hubo lugar de aumentar la recreación, escuchando al hábil guitarrista Souza, que fue aplaudido empeñosamente, de algunas canciones del país y presenciando uno de los bailes que son en nuestro pueblo más comunes.

El Imperio 24 de septiembre de 1864.

De la Reforma a la Revolución

Hacia 1867 durante el verano, comenzó a esparcirse la noticia de la caída de Querétaro, y la muerte del Emperador Maximiliano a manos de los republicanos. El 15 de julio del año 67 Benito Juárez, el Benemérito de las Américas, había entrado triunfante a la capital y años más tarde en 1873 "El Tigre de Alica", había sido derrotado por el General Ramón Corona, en la célebre batalla de "La Mojonera" en Zapopan, cerca de Guadalajara, Corona había sido aprehensor años antes, de Maximiliano.

Casi a finales de aquel turbulento siglo, en 1895, visitó México el compositor e intérprete español Antonio Jiménez Manjón, que tenía 29 años, dio varios conciertos, causando buena impresión. En sus presentaciones utilizó una guitarra de ocho cuerdas, ocho dentro del mástil y tres fuera construida por él mismo.[31] Manjón nació en Villacarrillo, Jaén, España el año de 1866 y estudió guitarra con un discípulo de Dionisio Aguado.[32]

Antonio Jiménez Manjón, Actuó en Guadalajara en septiembre de 1895. Los dos recitales que ofreció se desarrollaron en el TEATRO PRINCIPAL que se ubicaba en donde hoy se encuentra el Hotel Génova, en la Av. Juárez.

Los conciertos se vieron desairados por la gente tal vez, como lo reseña la crónica transcrita a continuación, a causa del torrencial aguacero que se dejó caer por esos días.

> **EL GUITARRISTA MANJÓN. - EL HERALDO SEPTIEMBRE 19 DE 1895 N° 297 Pag. 5** ha llegado a esta ciudad el muy famoso y ilustre guitarrista Antonio Jiménez Manjón. Su primer concierto del cual daremos una crónica detallada, se verificará hoy en el teatro Principal, bajo el siguiente programa:

[31] Helguera, Juan, *Revista de Revistas*, "75 años de guitarra en México". México: 1985. p. 190.
[32] Domingo Prat, *Diccionario de Guitarristas*, Editions Orphée, U.S.A.: 1986.

Primera parte. - Orquesta. Overtura "Rosamunda" Schubert.
Piano. Fantasía Op. 28 Mendelssohn.
Canto. La Violeta. Mozart.
Canto. La Prohibizione. Bazzinni.
Guitarra y Piano. Andante y Variaciones Hummell.
Guitarra y Piano. - Rondó en la menor. Aguado.
Guitarra sola. Mazurca romántica. Manjón
Guitarra sola. - Célebre fandango. Manjón.
Intermedio de 15 minutos.
Segunda parte. Piano. Gran Polonesa en si bemol Chopin.
Canto. Variaciones. Rodee.
Guitarra. Andante y allegro de la segunda gran sonata de Fernando Sor.
Melodía. Tosni.
Guitarra y Piano. Jota. Manjón.
Orquesta. "Legende Languedocinne. E. Baoustet.
Las piezas de canto serán desempeñadas por la Srita. Teresa Ferreyra y las ejecutadas en piano por la señora Salazar de Manjón.

LOS CONCIERTOS MANJON
EL HERALDO, SEPTIEMBRE 22 DE 1895

Ante un número de espectadores muy reducido porque llovía a torrentes antes de comenzar la función, y siguió lloviendo toda la noche dio el jueves su primer concierto el célebre guitarrista Antonio J. Manjón. A nosotros no nos fue posible asistir a ese concierto, pero sabemos que los concurrentes salieron de él satisfechos no sólo satisfechos sino entusiasmados hoy por la tarde se verificará el segundo concierto asistiremos a él y publicaremos una crónica detallada.

EL HERALDO SEPTIEMBRE 26 DE 1895 n° 249 tomo VI época 2.

Pag. 3 Manjón y sus conciertos. Decididamente estamos de plácemes; no bien dejan Maggie y los suyos el Principal cuando viene a ocuparlo otra eminencia. ¿Merecemos tal suerte? Respondan por mi, la sala vacía, el vestíbulo desierto, los cariacontecidos empleados de la empresa todos convienen como en el caso de la *Trompee* italiana, en que artistas así son *rara avis*; y que vale la pena por oírlos, de arrostrar la lluvia, o de imponerse el sacrificio de un viaje desde esas regiones casi extra-terrestres que se llaman Zapopan y San Pedro; no obstante, el teatro se ve solo Manjón toca para las bancas como Maggie recitaba para las sillas. Los aplausos de los pocos que lo escuchan lo indemnizan hasta cierto punto de ese desdén de los ausentes. En sus conciertos cada pieza de las ejecutadas le ha valido una ovación unánime y entusiasta en la que con los aplausos de los meros diletantis, suenan los bravos de maestros como Félix Bernardelly, Enrique Morelos, Diego Altamirano, Benigno y Luis de la Torre y todos, en fin, cuantos dan lustre y fama a esta Atenas de México; según nombran a nuestra ciudad los turistas galantes.

Como ejecutante no tiene rival; rey de la guitarra lo han llamado por doquiera y es en efecto el soberano despótico de esa caja de la armonía, joya de España en donde Rueda busca inspiraciones en la que ve a la música hecha flores brotar en claveles contemplando como:

En gallardo equilibrio sobre las cuerdas desfilan los de manto de intensa grana, con diadema bordada por el rocío sobre el carmín ardiente color de llama;

A lo que luego; siguen los amarillos donde coloca
el oro sus matices y notas claras,
de ambarinos reflejos iluminando las pajizas rojizas pespunteadas.

Las Seis Cuerdas de la Guitarra

Manjón también, como el poeta andaluz, dice al instrumento.

"Sugestiva guitarra mora
 que encierra con brillantes aires de España;
toca aquel paso doble que me seduce;
toca aquella guerrera valiente marcha.

Le pide que le narre historias de amor, leyendas sombrías de pasados siglos; que le cante los fandangos alegres y las peteneras melancólicas que se oyen en Málaga que se viven y que le hable de los genes que fueron, de Beethoven y de las sinfonías monumentales, de Mozart el elegante favorito de la reinas y amigo de otro gran guitarrista, del religioso Hummel del profundo Schumann y la guitarra enamorada- no os enceléis señora de Manjón- lo complace y nosotros asistimos a esos diálogos de amor, que soñamos como los amantes y húmedos los ojos comprendemos que si las puras emociones que el arte engendra no son las dichas únicas son al menos las mejores, las más grandes de cuantas puedan en este valle de lágrimas concebirse y gozarse.

Compositor inspirado, sus obras rivalizan con las de los grandes maestros. Las que de él he oído, son notables en opinión de quiénes lo entienden por cierto sello de elegancia y de tristeza que le es peculiar. De su "Cuento de amor" que tocó aquí, según creo por primera vez el martes hacían los profesores grandísimos elogios. Sus peteneras, encantaron a todos. Oyes en ellas, entre variaciones dulcísimas y cascadas de acordes y rasgueos el canto hondamente doloroso e inmensamente bello que, un raro contraste que, a todos los escritores y a todos los viajeros, extraña, rota con más placer que otro ninguno y más a menudo de la garganta agradecido del pueblo que sea más alegre decidor de la tierra. ¡Qué triste es, que en efecto, la música que acompaña esos tristes cantares, tristes también e lo que el andaluz desahoga sus penas confirmando la verdad de lo que se dice luego que "también de dolor se canta"!

¿No os acordasteis lector, del mozo de "La venta de los Gatos" del que decía de su novia;

En el carro de los muertos lo vi pasar por aquí,
llevaba una mano fuera por ella la conocí?

¿No os vinieron a la memoria muchas de esas cortas frases que contienen más y que hacen sentir más que muchos largos poemas?

¿No recordasteis estas por ejemplo?

Dos versos tengo en el alma
que no se apartan de mi:
el último de mi madre,
y el primero que te di.

El día que tu naciste
nacieron todas las flores
y en tu pila de bautismo
cantaron los ruiseñores.?

Si en vez de una crónica fuera este un artículo literario si las dimensiones del periódico lo permitiesen, con que gusto, me extendería hablando de este género literario del cantar, por Campoamor y por Trueba amado por Bequer en el que brilla, como a este de primera magnitud de Ferrand y Fournier, pero mi papel es ahora el de un revistero.
Quedamos en que Manjón es tan buen compositor como buen ejecutante, y esto creedlo es, el más laudatorio que de sus obras puede decirse.

Iba a concluir, haciéndome reo de una injusticia que enseguida reparo, iba a concluir sin tributar los debidos encomios a la Srita. Ferreyra discreta soprano de

elegancia y dulce voz educada en excelente escuela, y a la Sra. Salazar, esposa del músico ciego y pianista a su vez de grande y muy merecida reputación.

<p align="center">EL CRONISTA</p>

EL GUITARRISTA MANJON
EL HERALDO SEPTIEMBRE 29 DE 1895

Ayer, según nos asegura, partió para la capital de la república, el insigne guitarrista español Antonio Jiménez Manjón, acompañado de su esposa la notable pianista, y la Srita. Ferreyra una notable soprano.

El señor Manjón desde el jueves pasado, en la función que dio en el Principal y a la cual asistieron muy pocos espectadores manifestó su intención de abandonar esta ciudad y se despidió de ella.

Nosotros sentimos que el señor Manjón, que es un egregio artista como tal no está acostumbrado a la indiferencia del público, lleve del nuestro una tan desagradable impresión. Sin embargo, a guisa de disculpa, si disculpa cabe, haremos constar que los miembros de la colonia española de esta ciudad, fueron los primeros en hacerse sordos al llamamiento, de su ilustre compatriota y tuvieron a bien, salvo contadas y honrosas excepciones, no asistir a ninguno de sus conciertos.

Pero el señor Manjón puede creer que los pocos que tuvimos el gusto de oírle guardaremos imperecedero recuerdo de su maestría y de su genio.

Poco tiempo después, el general Porfirio Díaz quien había ascendido a la presidencia del país, comenzaba a eternizarse en el poder y las diferencias sociales, se acrecentaban cada vez más. Esta situación de desigualdad e injusticia, trajo como consecuencia lo que históricamente se le conocería años más tarde como: La Revolución Mexicana en donde la guitarra fue adoptada nuevamente por el pueblo y la soldadesca, como su instrumento preferido.

Con el triunfo de la revolución maderista, brota por todas partes el sentimiento nacionalista y este, exacerbado a través de las composiciones musicales sin embargo, no es sino hasta el advenimiento del nacionalismo, en la figura del zacatecano Manuel M. Ponce, cuando la música mexicana adquiere tintes de personalidad que la acrecentan hasta las alturas de la música de concierto.

Dice Juan Álvarez Coral:

Manuel M. Ponce inauguró la corriente aludida y contribuyó a que la calle conquistara el palacio al lograr que el folklore tratado en forma adecuada, irrumpiera en forma decisiva en las salas de concierto[33].

Andrés Segovia por su parte, arriba a Veracruz por vez primera el año de 1923 y entabla una estrecha amistad con Ponce a quien motivó para que dedicara algunas páginas a la guitarra, escribiendo ese mismo año la Sonata Mexicana, primera de las cinco que compuso. Ese mismo año de 1923 Andrés Segovia actuó en Guadalajara en dos ocasiones como más adelante se verá, durante el verano y no retornó al teatro Degollado, sino hasta 37 años después, en 1960.

[33] Álvarez Coral Juan, *Compositores Mexicanos,* Editores asociados mexicanos. S.A. Mex. 1981., p.206.

Hacia 1934 fecha en que visitó la ciudad de México el artista paraguayo **"Mangoré," Agustín Barrios**, compuso una pieza a la postre célebre; "La Canción de la Hilandera" y se la dedicó a Heriberto Lazcano, pintoresco guitarrista hidalguense, que radicó en Guadalajara hasta su muerte, firmándola con su puño y letra.

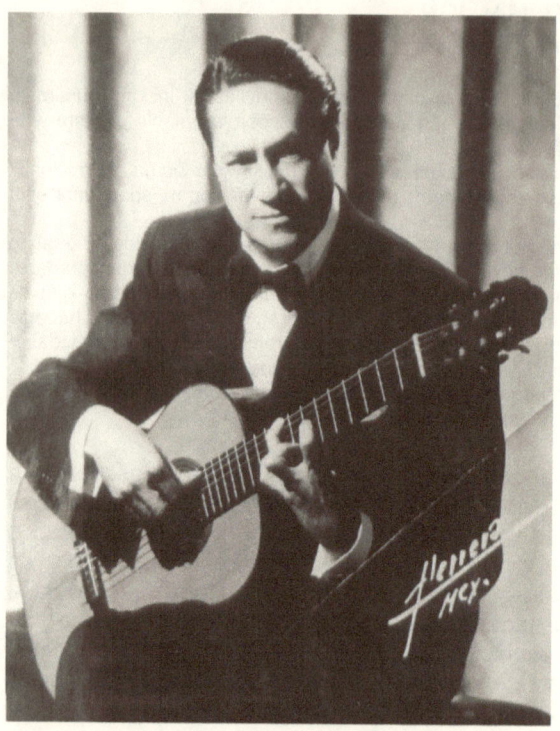

Heriberto Lazcano de la Serna. Guitarrista hidalguense a quien Barrios dedicó la célebre Canción de la Hilandera. Fotografía por cortesía del señor Guillermo Ramírez Godoy.

Barrios actuó exitosamente en el **Teatro Regis** el domingo 4 de marzo de 1934 a las 11 de la mañana y Lazcano adquirió un prestigio y un renombre que hasta la fecha ha perdurado.

El programa que Barrios interpretó fue el siguiente: **PARTE I** Estudio en si bemol de Fernando Sor, Polaca Fantástica de Julián Arcas, Mazurca apasionada, del propio Mangoré, La Catedral, de Mangoré con sus partes a) andante religioso y b) allegro. **PARTE II** Gavota en rondó de Juan Sebastián Bach, Tema con variaciones sobre la flauta mágica de Mozart, de Sor, Momento musical de Schubert y minuet de Paderewzki. **La parte III** Torre Bermeja de Isaac Albéniz, Estudio en La mayor de Francisco Tárrega, Un Sueño en la floresta del propio Barrios y Gran Jota de Tárrega en arreglo de Mangoré. Los precios de las localidades, fueron de tres pesos en luneta preferente, dos cincuenta en numerada y dos en Balcón y lo que se recaudaría, sería para pagar el boleto de retorno de Barrios en avión a Buenos Aires.

El año de 1948, durante el mes de julio, La Sociedad de Conciertos de Guadalajara, organizó en la Escuela de Bellas Artes "bajos" del Museo del Estado, tres recitales con el guitarrista mexicano, discípulo de Guillermo Gómez; Eduardo Vázquez Peña. La nota de *El Informador* decía así:

El Recital de Guitarra.
En el salón de actos del Museo del Estado se efectuó anoche, el segundo recital que ofreció el notable guitarrista mexicano Eduardo Vázquez Peña, discípulo del guitarrista y compositor español Guillermo Gómez, y quien en su primer concierto mereció sinceros elogios de quienes lo escucharon. Vázquez Peña volvió a evidenciar anoche, la firmeza de sus adelantos como solista, en lo que ve a los fundamentos de la escuela y al modo de decir las obras señaladas para ejecutantes de relieve.
En las tres divisiones del programa, se mostró capacitado, seguro y comprensivo, siendo muy aplaudido por la concurrencia.
Música romántica en su mayoría tocó Vázquez Peña anoche, contándose entre ella una melodía de Manuel M. Ponce y cinco de Guillermo Gómez, todas ellas de tinte español, gratas e inspiradas.
Abrió el festival con una arrulladora de Gómez, un allegro de Fernando Sor y un estudio de Allard-Tárrega.
En la segunda parte desfilaron Preludio y Mazurca de Tárrega, El Deseo de Schubert, Preludio y Bourré de Bach y en la tercera; Canción gallega de Ponce, estilo popular de Miguel Llobet, Torre bermeja de Albéniz y Fantasía de Gómez. En todas las obras fue apreciada la competencia de Vázquez Peña, cuya juventud y entusiasmo le indican u sitio elevado de arte musical relativo a la insumisa y evocadora guitarra. Firma la nota Otto Lear.

El 15 de febrero de 1961, las empresas DANIEL y Conciertos Guadalajara, hicieron posible que el dúo formado por la guitarrista francesa Ida Presti y el guitarrista griego Alexandre Lagoya, actuaran en el teatro Degollado.
La publicidad aparecida en el periódico *El Occidental,* anunció: "Conciertos Guadalajara y Conciertos Daniel presentan en un solo concierto al mundialmente famoso Dúo de guitarra clásico francés, únicamente comparable con el genial ANDRES SEGOVIA.
PRESTI-LAGOYA. Hoy miércoles único concierto Noche a las 9:15
OBRAS DE: Marella, J. S. Bach, Paganini, Sor, Wissmer, Lesur, Jolivet, Pierre Petit, J. Rodrígo.
Quien ha escuchado al genial Andrés Segovia debe escuchar al Dúo PRESTI-LAGOYA."
Luego aparece la lista de los precios que es de: Luneta preferente A a la I : $20:00, Luneta preferente, LL a T: $15.00, Primeros: $10:00, Terceros: $6:00, Segundos: $8:00, Galerías: $ 4:00. Taquillas abiertas desde las 11:00 horas.
Sin embargo, para no variar, el público nuevamente falló y la exitosa, en lo artístico, actuación del famoso dueto, se vió desairada como a continuación lo muestran las reseñas aparecidas en el mismo diario local

El Occidental.

Clamoroso Éxito de los Guitarristas Presti-Lagoya

Por el Prof. Teófilo González Suárez

Las Seis Cuerdas de la Guitarra

Es extraño que la afición de los guitarristas tapatíos no haya contribuido a los esfuerzos realizados por "Conciertos Guadalajara " y "Conciertos Daniel" de México, para presentarnos un espectáculo que difícilmente podrá volver a oírse. De guitarra latina, comúnmente española.

Es el primer dueto de guitarra comparable con el gran maestro guitarrista Tárrega y a otras notabilidades como Llobet, Pujol. Andrés Segovia, Tarragó, etc. Presti/ Lagoya nos presentan con su concierto una armonización y arreglos para dos guitarras que pueden considerarse de las nuevas formas musicales debidamente aceptadas en las reglas más estrictas de la instrumentación. En cuanto a ejecutantes, puntean la
guitarra con claridad absoluta, produciendo un nítido sonido a las cuerdas que hacen que la guitarra nos transmita bellísimas melodías r i c a s
en modulaciones y exentas de toda la trivialidad musical.

Por el contrario, se siente el auditorio transportado a los encantos de la dulzura de la mujer mora y andaluza, cuando sobre un tablado canta sus sentimientos llenos de amor y religión.

Las guitarras en manos de Ida y Alexandre vibran los trémolos, que por su fina ejecución, más bien parecen trinos de pájaros y las melodías que se transmiten de un ejecutante a otro pasan con exacta precisión, difícilmente de percibir al momento en que ha dejado el tema al primer guitarrista para ligarlo a la segunda guitarra, dijéramos, en distribución instrumental. Para el caso, los dos son primeras figuras ejecutantes.

Las dos guitarras están temperadas entre si hasta producir una igualdad de afinación, que hacen de los dos instrumentos una sola guitarra. Las armonías que indistintamente producen una y otra guitarra en acompañamiento melódico, despiertan interés técnico de la armonía y de la composición sumamente importante dentro de las reglas científicas de la música.

No ha sido el concierto de Ida y Alexandre Lagoya un espectáculo de concierto, para oír alguna producción más en la composición musical; es que hemos oído una escuela poco generalizada
como ha sido esta presentación de un dúo de guitarras de estos incomparables virtuosos.

Una segunda reseña, esta vez rubricada por Salvador Escamilla Palencia en el mismo Periódico, señaló:

Dos Guitarras en un Recital Magnífico

Nota musical de gran relieve constituyó la presentación de los geniales guitarristas Ida Presti, francesa, y Alexander Lagoya grecoitaliano en recital único en el pasado miércoles en el Teatro Degollado auspiciados por Conciertos Guadalajara, A. C. y Conciertos Daniel. de México.

Dos artistas esposos entre si, forman un dúo admirable de guitarras - clásico francés- que hacen vibrar sus instrumentos e interpretan magistralmente obras de todas las escuelas, bien sean del gran compositor Juan Sebastián Bach, como de Nicolai Paganini, Granados, Rodrigo y compositores franceses e italianos.

Escaso público asistió a la velada artística cosa muy lamentable, por cierto, probablemente debido a deficiencias de publicidad o porque un espectáculo deportivo, verificado la misma noche, restó concurrencia al recital.

Solamente los melómanos inveterados tuvieron oportunidad de escuchar a estos prodigiosos artistas que han conquistado triunfos en todas sus giras.

En su interpretación hay técnica expresiva, virtuosismo y la más exquisita musicalidad. La Suite de Marella, escrita para dos guitarras. que inició el programa, se escuchó encantadora; asimismo las otras obras también escritas para estos dos instrumentos por Paganini Sonata y F. Sor Divertimento, N° 1 "Encouragement", fueron muy bien interpretadas.

Pero en las que los artistas revelaron sus elevadas dotes musicales y magistral interpretación, fueron en el Allegro, Gavota, Zarabanda y Gigue, de Juan Sebastián Bach, que se escucharon diáfanamente expresadas, en particular el Allegro que logró transportar al auditorio al sonido insuperable del clavecín bien temperado.[34]

Transcrita esta difícil obra por su intérprete Lagoya, como lo fue también la Toccata de Pierre Petit, alcanzó exquisiteces maravillosas y una nitidez cautivadora.

Tres obras más, dedicadas por sus autores al Dueto Presti/Lagoya, una de éstas denominada por su autor P. Wissmer, "prestilagoyana", completaron el magnífico programa, cuya insuperable interpretación fue ovacionada tan cálidamente por los artistas correspondieron tocando como "encore" el Intermetzzo del español Granados, como nunca antes había sido escuchado.

Ambos intérpretes hicieron sonar sus guitarras, como si fueran un solo instrumento dotado de armonías y tonalidades de la más pura musicalidad.

Es de esperarse que pronto vuelvan estos dos virtuosos de la guitarra a Guadalajara, y de recomendarse que Conciertos Guadalajara los invite a presentarse una vez más en esta ciudad.

La guitarra en el México de hoy

En la actualidad, el instrumento ha evolucionado como tal, asimismo la calidad de los intérpretes y los compositores habiéndose desarrollado nuevas técnicas de ejecución y creatividad musical.

Prácticamente las distancias en cuanto a calidad y cantidad, en comparación con artistas de otras latitudes; no existen. Sin embargo, habrá que decir que han sido básicas dos corrientes formativas de la llamada Escuela mexicana de guitarra, por una parte, la iniciada por el español Guillermo Gómez Vernet (1880-1953) quien llegó a México a principios del siglo XX con el propósito de dar clases de violín

Guillermo Flores Méndez Jesús Silva Guillermo Gómez

[34] La obra de Bach, se trata de la transcripción de la suite N° 2 para clavecín.

del cual era un consumado ejecutante y terminar enseñando guitarra. Por otra parte, la iniciada por el maestro argentino Manuel López Ramos que vino a radicar a México desde la década de los años 50 en el siglo XX.

De la primera corriente descienden en forma directa, José González Belauzarán y Francisco Salinas, quien a su vez formó a Jesús Silva y a Guillermo Flores Méndez. Por la misma línea, pero en épocas más recientes surgieron, Marco Antonio Anguiano, Selvio Carrizosa, los hermanos Salcedo, así como Julio Cesar Oliva que estudió con Alberto Salas y actualmente, se ha dedicado a la composición con bastante éxito.

Discípulo directo de Genaro Godina, es Gonzalo Salazar, él y Juan Carlos Laguna, son egresados de la Escuela Nacional de Música a ambos sus vínculos con la burocracia oficialista[35], y su innegable talento, los ha colocado como dos de los máximos representantes de la ejecución guitarrística en México.

Del Estudio de Arte Guitarrístico del maestro López Ramos, ha surgido toda una pleyade de artistas que prácticamente se correría el riesgo de omitir el nombre de más de alguno si se intentara mencionarlos a todos. Los más destacados han sido en primer lugar: Alfonso Moreno Luce, Mario Beltrán del Río, Alfredo Sánchez y Rafael Jiménez quien inicialmente se formó en la Facultad de Música de la Universidad Veracruzana, bajo la tutela de Alfonso Moreno. Enrique Velasco, Roberto Limón, Jesús Ruiz, Minerva Garibay, Maricarmen Costero, Corazón Otero, Emilio Salinas, Guillermo González Philips, Eduardo Castañón Chavarrí, Enrique del Moral, Juan Reyes, Laura Pavón, José Luis Rosendo y Manuel Hernández.

La guitarra en Guadalajara

Como en muchos otros aspectos de la vida cultural de México, Guadalajara ha estado relegada por la centralista burocracia capitalina hasta segundos términos en cuestión de guitarra. Esto desde luego no ha sido motivo para que en la ciudad capital del estado de Jalisco, la actividad haya decrecido en este rubro.

Actualmente se enseña guitarra en el Departamento de Música de la Universidad de Guadalajara, de donde ya han egresado interesantes frutos.
Fue el decano de la cátedra el Lic. Don Agustín Corona quién heredó su lugar a su hijo Fernando.

Enseñaron en sus aulas también, el cohahuilense Gustavo López, Enrique Uribe Avín, el bajacaliforniano avecindado en Guadalajara Enrique Florez Urbalejo y Miguel Villaseñor García.

[35] En ese tiempo gobernaba el PRI.

Lic. Agustín Corona Luna. Fotografía por cortesía del maestro Fernando Corona.

Lic. Agustín Corona Luna.

Actualmente son profesores en ese centro, Fernando Martínez Peralta, Rodrigo Ruy Arias, Elíseo Vázquez Alcázar, Sergio Medina Zacarías, David Fernando Mosqueda, Hugo Enrique Gracián y José Gpe. López Luévano.

Antes, se enseñaba guitarra, en la Escuela Superior de Música fundada por la señorita Aurea Corona en la calle Corona N° 176. El profesor era el Lic. Agustín Corona.

Otros centros fueron; la Academia de guitarra de Guillermo Díaz Martín del Campo y la Escuela Superior de Guitarra fundada por los hermanos Manuel y Eduardo Navarro.

Un breve recuento de guitarristas mexicanos.

En la obra de Héctor Guerrero titulada *Los Guitarristas Clásicos de México*, el autor hace mención de los siguientes artistas: Guillermo Gómez Vernet, Francisco Salinas, Juan González Belauzarán, Heriberto Lazcano, Daniel Gárate, Francisco Quevedo, Alberto Gómez Cruz, Quirino Delgado, Pedro Barrera, Ángel Villegas, Antonio Soriano, Carlos Fagoaga, Filemón Montaño, Manolita Alegría, Francisco Osornio, Carlos Ibarra, Antonio Núñez, Eduardo Vázquez Peña, Juan Helguera, Salvador Ortega, Hugo Vázquez, Corazón Otero, Renán y Guti Cárdenas,

Fernando Corona Flores

Antonio Flores Romo, Luís Felipe Chavarría, Eloy Cruz, Santiago Cruz Sulayka, Horacio Arámbula, Castellanos, Ernesto García de León, Antonio López, José María Mendoza, Francisco Montes de Oca, Raúl Cruz, Chalío Salas, Pedro

Castro Varela, Pedro Pérez Hernández, Joaquín Rosales Huera, Mario González Vargas, Pedro Díaz Rocha, Aquiles Valdés, Edmundo J. Dieguez, Antonio Flores Romo y René Viruega.

Hacía 1992 se organizó en la ciudad de Monterrey, tomando como pretexto el quinto centenario del descubrimiento de América, a 16 guitarristas de diferentes regiones de México, con la finalidad de formar la Orquesta de Guitarras de México. Los nombres de los artistas que participaron son: Juan Carlos Laguna, Antonio López, Alfredo Sánchez, Enrique Salmeron, María del Consuelo Bolio, Daniel Escoto, José Barrón, Roberto Aguirre, José Isidoro Ramos, Alfredo Macías, Andrés Liceaga, Pedro Guasti, Luis Alonso Prado, Martín Madrigal, Javier Cantú, Ricardo Rodríguez.

Dirigió a esta orquesta de guitarras el músico cubano José Ángel Pérez Puentes.

De un programa del concierto que ofrecieron los alumnos asistentes al curso impartido el año de 1969 por Alirio Díaz, en el Palacio Nacional de Bellas Artes, datan los siguientes nombres: Sergio Castillo Salazar, Pablo Ríos Tello, Enrique Uribe Avín,

Gonzalo Salazar　　　Juan Carlos Laguna

José Morales, Pedro y Alejandro Salcedo, Jacinto Vargas, Emilia Orozco de la Torre, Selvio Carrizosa y Oscar Franco.

Juan Helguera menciona en el artículo antes citado con, a Antonio López, Alberto Salas, Renán Cárdenas Pinelo, los Donadió, Ramón padre e hijo, Rafael Adame, Teodoro Campos Arce y Pedro Barrera en otra publicación[36] menciona además de a algunos de los ya citados a: Jaime Márquez, Miguel Angel Lejarza y Roberto Medrano así como a los musicólogos Javier Hinojosa, Miguel Alcázar, Antonio Corona y Juan José Escorza.

En el número 10 de la revista *The Guitar Review* correspondiente al año 1948, se hace mención de algunos miembros de la Sociedad de Amigos de la Guitarra de México. Entre otros se menciona a: Graciela G. de Oloarte León, Jorge Reyes Vera, Rafael Vizcaíno Treviño, Eduardo Vázquez Peña, Elíseo Salinas, Alejandro Gutiérrez Camacho y Galo Herrera Escobar.

[36]*La Jornada*, sábado 14 de agosto de 1993.

José de Azpiazú consigna en la pág. 48 de su obra *La guitarra y los Guitarristas,* a los siguientes artistas: Guillermo Flores Méndez, Alberto Gómez Cruz, Gustavo López, Jesús Silva Valdés y Eduardo Vázquez Peña.
En México vivió Octaviano Yánez y Javier Hinojoza que en la actualidad radica en París.

Jóvenes guitarristas que han comenzado a destacar son: Mauricio Hernández Monterrubio, Cutberto Córdoba y Raquel López de Xalapa, Veracruz. Álvaro Díaz de Querétaro, Elsa Núñez e Iván Rísquez del D.F., Juan Carlos Mancilla, Carlos Vázquez, Francisco Galindo, Héctor Mejía, Hugo Gracián y Miguel Ángel Romero, Héctor Quiroz, Carlos López, Eduardo Hernández y Ricardo Cervantes de Guadalajara, Jalisco. Raúl Olmos de Morelia, Michoacán y Juan José Lejarza del D.F.

Sin duda una nueva hornada de artistas triunfadores son: Mauricio Díaz, Israel Vázquez, radicados en Europa, Daniel Olmos de Morelia, Michoacán, Pablo Garibay, Cecilio Perera yucateco y José Alejandro Córdoba Hernández ambos formados en Xalapa por Consuelo Bolio.

Compositores mexicanos, guitarristas y no guitarristas, que han escrito para la guitarra.

Alcázar Miguel.- Es conocido por su incursión en el terreno de la musicología habiendo compuesto varias obras para guitarra entre las que destaca su Suite (1963).

Álvarez del Toro Federico.- Chiapaneco de origen (Tuxtla Gutiérrez- 1953) es un reconocido compositor de obras sinfónicas cuya temática se ha manifestado con tendencia hacia lo experimental y la temática sobre todo de la cosmogonía indígena. En alguna época de su vida escribió algunas piezas breves para guitarra como la Improvisación sobre un tema de Yasha Datshkovsky.

Barroso José.- Poco se conoce de este autor excepto que compuso una pequeña pieza inspirada en la bella localidad poblana de Tehuacán. Lamento y Danza.

Corona Agustín.- Nacido en la ciudad de Guadalajara, fue el decano de los maestros guitarristas y compuso algunas pequeñas muestras para el instrumento.

Chávez Carlos.- Incursionó en el lenguaje guitarrístico con tres piezas para guitarra compuestas en un estilo innovador para su época.

Chaires Austreberto.- (Guadalajara, Jal., 1956). Estudió composición con Hermilio Hernández, Chaires se ha caracterizado por mostrar un interés hacia la música contemporánea y de vanguardia. Estudió guitarra con Fernando Corona y Enrique Florez.

David Andrés.- Es originario de Xalapa, Veracruz. Se ha destacado como arreglista, principalmente incursionando en el ámbito de la composición con algunas muestras, han gustado sobre todo sus valses.

De Elías Manuel.- (México 5 de junio de 1939). Inició sus estudios musicales con su padre para más tarde ingresar al Conservatorio Nacional y a la Escuela Superior de Música. Estudió piano con Bernard Flavigni y Gerard Kaemper, posteriormente órgano con Juan Bosco Cordero, flauta con Roberto Rivera y violín con Daniel Saloma así como violoncello con Sally Van der Berg. Es además compositor de un amplio catálogo y director huésped de gran cantidad de orquestas en el mundo entero.

Estrada Jesús.- Nacido en Teocaltiche, Jalisco (1898-1980). Escribió dos piezas para la guitarra española una en homenaje a Manuel M. Ponce (Zarabanda) y un tema variado.

Enríquez Manuel.- (Ocotlán, Jalisco 1923-1995). Ha incursionado en la música para guitarra sobre todo en obras dedicadas al dúo Castañón-Bañuelos, para ellos escribió; Poemario que consta de: Cópula, Del pulso itinerante, Voces íntimas, Actitudes.

Flores Méndez Guillermo.- (Zacatlán, Puebla, 1920). Ha sido uno de los pilares de la escuela mexicana de guitarra, es además poseedor de un amplio catálogo para guitarra entre las que destacan: Fantasía concertante con orquesta, Variaciones, Preludios y Suites.

Galindo Blas.- (Jalisciense, San Gabriel 1910-México 1994). Incursionó también en la literatura guitarrística, componiendo Concierto para guitarra y orquesta, Concertino para Guitarra y orquesta, el Concierto para guitarra eléctrica y orquesta y un andante y allegro.

García de León Ernesto.- (Jaltipan, Veracruz, México 1952). Pertenece también a una generación joven que ha incursionado con éxito en el campo de la composición musical. Ha dedicado a la guitarra varias obras que gozan ya de cierta predilección entre los intérpretes del instrumento. Su obra recurre casi siempre a las raíces de su natal Veracruz y logra maravillosos resultados al utilizar un lenguaje contemporáneo.

García Medeles Víctor.- Es nacido en Ajijic, Jalisco (1943), ha compuesto algunas piezas en lenguaje moderno y un concierto para guitarra y orquesta.

Guraieb Rosa.- (Oaxaca, México 1930). Discípula de Mario Lavista y Javier Catán ha compuesto: Impresiones para guitarra.

Hernández Moncada Eduardo.- (Jalapa, Veracruz, México). Incursionó en la música para guitarra con dos preludios cortos. 1989.

Helguera Juan.- (Mérida, Yucatán, México 1932). Más conocido por su aportación en el campo de la radiofonía y el periodismo. Ha sido el mencionado

maestro, quien dentro de su actividad ha tenido el tiempo para componer una serie de homenajes entre los que se cuenta: el homenaje a Satie, Mangoreana, Impresiones, Experiencias y Estudios.

Hinojosa Javier.- (México D.F. 1933). Se ha destacado principalmente por su participación en el campo de la musicología incursionando también en el terreno de la composición.

Jiménez Rafael.- (padre del guitarrista). Se ha desempeñado como trompetista de la Sinfónica de Xalapa habiendo compuesto algunos temas para la guitarra.

Jiménez Arturo.- Es el compositor de la nueva generación que ha manifestado su pulcritud, oficio y buen gusto, de su autoría es la Fantasía, obra que requiere de habilidad muy especial para su interpretación.

Ladrón de Guevara Raúl.- Nació en un pequeño pueblo de Veracruz muy cercano a Xalapa llamado Naolínco. Ha compuesto el concierto para guitarra y orquesta y preludio y minueto dedicados a Alfonso Moreno.

Lavalle Armando.- México D.F. (1924-l994) se distinguió como discípulo predilecto de Silvestre Revueltas. Compuso: 1983, Concierto N°1 para guitarra española y orquesta con percusiones.1983, Dos piezas para guitarra sola. 1983, Dos piezas para guitarras sola (Gavota y Variaciones sobre un son de Sotavento). 1983, Primera Suite para dos guitarras. 1983, Primera Suite para cuatro guitarras. 1983, Segunda Suite para cuatro guitarras. 1983, Cantos navideños para cuatro guitarras. 1983, En un lugar de la Mancha, fantasía para cuatro guitarras. 1984, Segunda suite para dos guitarras. 1985, Tres danzas xalapeñas de salón para tres guitarras.

Lobato Domingo.- Nacido en Morelia, Mchoacán, en 1923 Lobato es el autor de una fantasía para guitarra y orquesta basada en temas de un excéntrico sonorenese de apellido Carranza, asimismo compuso una obra para guitarra y cuerdas y la dedicó a Enrique Uribe Avín. Esta obra permanece aún sin estrenar.

Manuel M. Ponce.- (Fresnillo, Zacatecas, 1882-1944) Ponce es sin duda una figura dentro de la composición musical. Su obra no solo se limita al ámbito de la guitarra sino que abarca un sinnúmero de Opus. De la estrecha relación que el maestro zacatecano cultivó con Andrés Segovia, surgieron varias obras que por su importancia y su complejidad sonora ha pasado a formar parte del repertorio universal. Ponce ha compuesto: 1923, Sonata Mexicana. 1924, La Valentina, La Pajarera y Por ti mi Corazón (arreglos de Ponce). 1925, Estrellita (arreglo de Ponce para guitarra) 1925 Preludio. 1926, Preludio para guitarra y clavecín. 1926. Tema variado y final. 1927, Alborada y canción. 1927, Sonata III. 1928, Sonata romántica (homenaje a Schubert). 1929, 24 preludios. 1929, Preludio y courante. 1929, 20 variaciones sobre la folía de España. 1929, Suite en La, al estilo de Weiss. 1929, Postulade. 1929, Balletto. 1930, Estudio en trémolo. 1930, Andantino variado. 1930, Sonata de Paganini. 1930, Sonata Clásica (homenaje a Fernando Sor). 1931, Sonata para guitarra y clavicordio.

1931, Suite antigua. 1932, Mazurca y valse. 1932, Trópico y rumba. 1932, Homenaje a Tárrega. 1932, Sonatina meridional. 1941, Concierto del Sur para guitarra y orquesta. 1946, Vespertina y matinal. 1947, 6 preludios cortos. 1947, cuarteto de cuerdas (inconcluso). 1948, Variaciones sobre un tema de Antonio de Cabezón.

Noble Ramón.- Es legendaria la figura de este artista mexicano quien ha sido sobre todo director de grupos corales, de su obra para guitarra destaca el concertino para guitarra y cuerdas y su célebre zapateado para guitarra sola.

Oliva Julio Cesar.- (México, D.F. 1947) es desde una perspectiva muy particular el único artista joven que ha sido capaz de refrescar el repertorio guitarrístico mexicano dotándolo además de un sello propio y una gran representatividad. Ha compuesto El Retrato de Dorian Grei, El Homenaje a García Lorca, El Homenaje a Antonio Lauro entre otras.

Portillo Roberto.- (México, D. F. 1953.) Ha compuesto observación interior para dos guitarras.

Quevedo Mario Francisco.- Fue un prolífico compositor de fines del siglo XIX y principios del XX, siendo director de una escuela de música en Mérida, Yucatán y de otra en Tabasco, compuso algunas obras para guitarra de la cual al parecer era un magnífico ejecutante.

Ritter Jorge.- Es un artista de la nueva generación que posee gran talento para la composición. Tres piezas para guitarra son un ejemplo de la calidad creativa de este autor.

Rosado Castro Guillermo.- Ingeniero de profesión vivió durante muchos años en la ciudad de Colima en donde murió tras penosa enfermedad en 1988. Compuso para el instrumento una serie de preludios cortos.

Salazar Gonzalo.- (México, D.F. 1959) Es otro ejemplo de un artista dotado que ha incursionado en la composición musical aportando su creatividad al repertorio guitarrístico de verdaderas obras interesantes, tal es el caso de la pieza que Salazar dedicó a Leo Brouwer "Brouweriana".

Sandi Luis.- (Nació en México, D.F. en 1905). Escribió una pequeña suite para guitarra y la tituló: Fátima Suite Galante, ¿Qué traerá la paloma? para guitarra y voz y Saudade.

Santos Enrique.- (México 1930). Ha escrito La Suite No 2 Para guitarra y un concierto para guitarra y orquesta de alientos.

Silva Jesús.- (Morelia, Michoacán 1917) Compuso, Diez preludios. Silva se ha descubierto como un escritor de sus propias experiencias.

Tamez Gerardo.- (México, D.F. 1948). Pertenece a una joven generación de músicos mexicanos, ha incursionado en el folklore así como en la composición

de obras para la guitarra siendo también ejecutante. De su autoría es el Concierto San Angel para guitarra y orquesta.

Tapia Gloria.- Araro, Michoacán, 1937. Ha escrito algunas obras para guitarra entre las que destaca Aria de la amistad y la Suite juvenil.

Uribe Avín, Enrique. Nacido en La Pieda, Michoacán avecindándose al nacer en Guadalajara, este polifacético personaje, estudió con Domingo Lobato, compuso cuatro preludios para guitarra en estilo neo impresionista.

Velázquez Leonardo.- (Oaxaca,1935). Su interés hacia la guitarra, data de 1969 en el que la incluyó en la Suite del brazo fuerte. Escribió además imágenes fortuitas.

Vidaurri Aréchiga Carlos.- Es un joven compositor que ha incursionado también en el instrumento de las seis cuerdas. A él se debe la creación que ha hecho de *Conchita la de La Palma* que data de 1983. Con texto de Alberto Ruiz Gaitán.

Stephen Saulls
Norteamericano quien actuó en Guadalajara, en octubre de 1991
En el auditorio del Instituto México Americano de Cultura.

Dúo Bañuelos Lazo. Actuaron en la sala Higinio Ruvalcaba del ex convento del Carmen.

Ricardo Martínez. Radicado en la ciudad de Colima y hermano de Juan e Ismael Martinez. Nacidos en Colotlán, Jalisco.

Hugo Gracián. De Guadalajara.

Eduardo Castañón Chavarrí hizo extensas giras de conciertos acompañando a la crotalista Sonia Amelio Uno de ellos fue en el Teatro Degollado.

Miguel Villaseñor García flanqueado de sus dos alumnos los hermanos Vargas.

Pablo Jiménez Ríos.

José Franco "El Negro" participó en el estreno de Tres cartas a México de Miguel Bernal Jiménez en el teatro Degollado.

Miguel Villaseñor, Maricarmen Costero, Enrique Velasco y Manuel López Ramos
En el Estudio de Arte Guitarrístico de la ciudad de México.

(SOL) Tercera

Las Seis Cuerdas de la Guitarra

Un Guitarrista Impar

> Yo creo que solo cuando se le ve como persona,
> es que uno en realidad se puede dar cuenta del gran trabajo que él hizo.
> Porque cuando se le compara con un dios,
> es cuando se le empiezan a ver defectos aquí y allá.
> Cuando se le ve como hombre, es increíble lo que él hizo.
>
> **Manuel Barrueco**
>
> *El Financiero* 18 de noviembre de 1993.

Retrato de Andrés Segovia. Obra del artista Miguel del Pino año 1918.
Por cortesía de Alberto López Poveda. Fundación Andrés Segovia.

Perfil biográfico de Andrés Segovia

Andrés Segovia, nació cerca de Jaén, España en la andaluza provincia de Linares un 21 de febrero de 1893.

Sus padres eran campesinos y procreó cuatro hijos. Beatriz quien murió a los 28 años, Leonardo quien falleció a los 12, Andrés que logró rebasar la edad de los sesenta años y radicó en París y Carlos Andrés que fue el fruto de su tercer matrimonio con una de sus discípulas de nombre Amelia Corral Sancho.

La primera aparición en público de Andrés Segovia, fue a la edad de once años después de haber desobedecido las órdenes de sus familiares y desoído las sugerencias de sus amigos, de dedicar su talento a un instrumento como el violín o el piano.

El año de 1913, se presentó en Madrid en un concierto que posteriormente, sería célebre, el del Ateneo.

Andrés Segovia, salió de España catorce veces, tres antes de la guerra civil y once después.

Vivió en Nueva York, en Berlín, en Montevideo, Uruguay, en Suiza y en París.

El año de 1919, realizó su primera gira latinoamericana y cinco años más tarde, se presentó en el Real Conservatorio de París logrando su consagración definitiva. Su debut en Nueva York fue el año de 1928.

El año de 1961, actuó en Australia y a partir de esa fecha, limitó sus conciertos a Europa y a América del Norte, viajando algunas ocasiones, a Japón y a América del sur. El año de 1983 reinició sus acostumbradas giras por los Estados Unidos y Canadá.

Andrés Segovia, dejó de existir, el día 3 de junio de 1987 a los 94 años de edad finalizando una de las más brillantes cruzadas en el mundo de los conciertos, destacándose el hecho de que, desde un tiempo razonable hasta el día de su muerte, los conciertos que ofreció Segovia, fueron siempre para fines benéficos. Segovia inició estudios de violín, sin embargo, como guitarrista, su aprendizaje lo realizó como autodidacta.

Apologética crítica de Andrés Segovia

La figura de Andrés Segovia, ha sido enaltecida hasta alturas insospechadas. Ha sido elevada su personalidad, hasta el grado de haberse mitificado su figura y no ha existido sensatez en las apreciaciones analíticas en torno al guitarrista y al hombre.

Andrés Segovia, se convirtió con el paso del tiempo, en una figura polémica. Las nuevas generaciones de guitarristas e intérpretes, encuentran cierto anacronismo en la escuela segoviana. Se ha llegado a satanizar incluso, lo que en otros tiempos, fue motivo de admiración.

Por otra parte, disponemos en la actualidad, de las crónicas de la época,

en las que se aprecia, una unánime aprobación antes que una objetiva crítica, por lo menos en las crónicas analizadas en este estudio con una excepción muy significativa, la correspondiente a Jesús Bal y Gay quien dice:

> [...] Hay cosas en el repertorio de Segovia, que nos parecen verdaderas aberraciones - a la luz del guitarrismo se entiende-ciertas transcripciones resultan intolerables, revelan por encima de la música en sí, una estrechez de las posibilidades de la guitarra, un retorcimiento de la técnica de la guitarra que nos convierten la audición en una penosa experiencia, en una carrera de obstáculos en la que cada momento tememos por la suerte del corredor. En cambio, ¡Qué diferencia, cuando una música "le va" a ese instrumento! No sabemos por qué Segovia se obstina en esa parte disparatada de su repertorio y no ofrece nunca en cambio, el de los vihuelistas españoles del XVI. Hay cosas a las que están obligados los hombres que llegan a donde Segovia llegó; sobre sus hombros gravita una responsabilidad que no puede rehuir, Segovia debe por músico y por español, dar a conocer por todo el mundo los "tientos" y "fantasías" y "diferencias" que escribieron Milán, Fouenllana, Narváez, Valderrabano, Antonio de Cabezón. Eso por otra parte, le justificaría históricamente ante los detractores que piensan que no hay más guitarra que la flamenca. [...]

Disponemos en la actualidad, además, de un sinnúmero de registro sonoros que nos dan luz, incluso de actuaciones en vivo ante los más diversos públicos del mundo y testimonios de testigos presenciales de alguna de las legendarias audiciones del maestro.

Es por ello pues, que pretendemos realizar un análisis apegado a lo objetivo, sin minimizar, ni exaltar en demasía, las cualidades y los defectos del artista y del hombre.

Consideraciones acerca de la técnica segoviana.

Andrés Segovia, no recibió un adiestramiento tradicional como el que reciben la mayoría de los instrumentistas a pesar de la tradición tan basta, con relación a escuelas de guitarra en Europa; Carulli, Giuliani, Sor, Aguado y por supuesto Tárrega.

Andrés Segovia, desarrolló una técnica que le permitió, solventar sus múltiples compromisos, ante públicos de todo el mundo acostumbrados a escuchar a los mejores intérpretes de otros instrumentos; violín, arpa, viollochello solo por citar algunos.

La ausencia de equipos sofisticados de amplificación sonora, redundaron en el desarrollo de una marcada tendencia segoviana, a realizar un ataque poderoso que permitiese hacerse escuchar sin dificultad en grandes foros. Esto por supuesto, tiene sus limitaciones, todo aquel que ha tocado la guitarra, sabe perfectamente, que, a mayor fuerza aplicada, sobre las cuerdas, menor oportunidad de desplazamientos rápidos y más posibilidad de error. A pesar de ello, podemos acudir a ejemplos muy interesantes en el repertorio de Segovia, mismos que nos muestran su gran habilidad y velocidad.

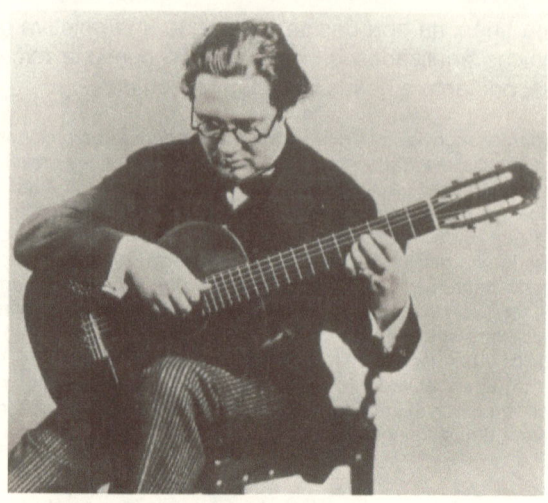
Andrés Segovia

Una dificultad más, propiciada por un ataque vigoroso, es la necesidad de prescindir del uso de uñas muy largas que con facilidad se rompen. En la actualidad usar uñas largas es una costumbre muy generalizada, en parte por la evolución de los instrumentos, el uso de prótesis y el avance de la tecnología en los equipos de sonido. El guitarrista actual, se esfuerza menos que hace cincuenta años y tiene mayores posibilidades de desplazamientos rápidos al tocar sin tensión muscular.

El repertorio de la guitarra, existía, aunque los compositores, contemporáneos de Segovia, no se interesaban en la guitarra lo que dio margen para que se desarrollara otra situación con respecto al instrumento. Actualmente, algunos compositores han creado obras maravillosas impensables siquiera en la época brillante de Segovia.

La imitación por una parte, y la admiración por otra, de la ejecución segoviana, repercutió en otras escuelas, presentándose las maneras de Segovia, como un verdadero dogma. Todo aquel que no tocase a la manera de Segovia, no sabía tocar la guitarra.

La interpretación Segoviana.

Se advierte en los registros sonoros heredados por Segovia, una evidente uniformidad en cuanto a la concepción estilística de la música, es decir, son utilizados recursos similares, lo mismo para tocar a Bach (barroco) a Roberto de Visse (renacentista), que a Federico Moreno Torroba (nacionalismo español).

Andrés Segovia, careció de una formación musicológica. Los documentos antiguos deben ser tratados con sumo cuidado y por especialistas.

Segovia creó un estilo de interpretación en apego a un romaticismo tardío. Se observa en su ejecución, el abuso constante del *vibrato*[37], el *glisando*[38] y los *ritenutos*[39].

En el principio de su carrera, Andrés Segovia, incluyó en su repertorio, miniaturas en exceso y sus programas, eran confeccionados en base a estas. No fue sino hasta épocas posteriores, que Segovia introduce en su repertorio, obras de mayor envergadura y concebidas por compositores serios que en definitiva, son lo mejor del trabajo Segovista.

Las grabaciones

Andrés Segovia, realizó sus primeros trabajos en un estudio de grabación en Inglaterra. Sus primeros sencillos, con el sello "His Master Voice" son[40], las *Variaciones de Sor* y trémolo estudio de Tárrega[41] el primero; *Courante* de Bach y *Fandanguillo* de Turina el segundo. Posteriormente son grabadas por Segovia, una serie de piececitas y estudios, que más parecieran dar solución a un compromiso contractual adquirido con la empresa disquera, que en atención a un meticuloso trabajo de dirección artística.

Los trabajos de grabación en donde se aprecia con mayor precisión la grandeza de Segovia como ejecutante, son las que corresponden a una serie de conciertos en vivo que recientemente aparecieron, bajo la producción de Gianni Salvioni, entre otras, realizadas en Italia, Madrid, Inglaterra y demás foros.

La negación de lo diferente.

Andrés Segovia, no tuvo el menor recato, en externar su punto de vista, sustentándolo siempre en la autoridad que su voz imponía en cualquier país y foro. Sin embargo, Segovia el intérprete, se impuso históricamente, al Segovia profeta.

Segovia manifestó su rechazo y condena a la música de rock, a la que le auguró una moda pasajera y trivial. Además, manifestó su falta de interés hacia la música de vanguardia "El rock-and-roll es una enfermedad de la juventud, más grave que el sarampión "pá dentro", que en su día pasará" [42] Luego afirmó, "me encanta la música moderna. Pero siempre que sea música; pero ¡Hay tan pocos compositores modernos que hagan música!" enseguida se refiere al compositor de nombre Tacacs quien le dijo: "Fíjese usted en esta suite, a pesar de ser dodecafónica parece ser música ortodoxa" a lo que

[37] Vibrar la cuerda con los dedos de la mano izquierda
[38] Arrastrar los dedos de la mano izquierda en el momento de pulsar la cuerda con la mano derecha en sentido ascendente o descendente con relación a la escala.
[39] Retrasar la duración real de la nota.
[40] Usillo, Carlos, *Andrés Segovia*, Servicio de Publicaciones del Ministerio de educación y Ciencia. Secretaría General Técnica. Madrid: 1973.
[41] Recuerdos de la Alahambra.
[42] Usillo, Op, cit. P. 105.

Segovia acotó: "Entonces me acordaba yo de un sabio que había pasado treinta años de su vida intentando convertir un pimiento en un tomate y al cabo de tantos años citó a los demás sabios y les enseñó el pimiento convertido en tomate, y todos dijeron: ¡esto es un tomate!. Si la música dodecafónica va a llegar por fin, a ser ortodoxa, pues entonces no vale la pena."

Andrés Segovia, tuvo la precaución de no reconocer el trabajo de alguno de sus contemporáneos, por ejemplo, todo mundo conoce la anécdota referente a la relación de Segovia, con Agustín Barrios, "Mangoré" quien se negó a dedicarle a don Andrés, su célebre pieza *La Catedral* lo que bastó, para ocasionar el disgusto de Segovia.

Barrios, sin embargo, fue reconocido por la reina Victoria en España y obsequiado por ésta, con un fino instrumento de concierto. Por cierto, la obra de Barrios, ha sido revalorada, alcanzando finalmente, el lugar preponderante que, por lustros enteros, le había sido negando.

Asimismo, minimiza la calidad del guitarrista invidente de Villacarrillo, Antonio Jiménez Manjón de quien narra una anécdota en la que el luthier Ramírez ordena a Santos Hernández " Haga el favor de bajar la guitarra que construimos para Manjón [...] nos la encargó ese pobre hombre, del que solo debo decir en atención a su desgracia, que es duro de oído para la buena música y que no goza más que conservando intacto su dinero [...] La hizo sonar con deliberada actitud; arpegios y más arpegios sobre vulgares tónicas y dominantes, [...] externó el divertidísimo juicio : Tárrega para las escalas y yo para los arpegios".[43] Sin embargo, la historia ha colocado a Jiménez Manjón, como un artista prolífico cuyas composiciones han sido reeditadas en la actualidad y valoradas con justicia.

En el campo de la musicología brilló el talento de Emilio Pujol, actualmente, sus discípulos, han sido continuadores de un trabajo científico y apegado a criterios de extraordinaria labor en documentos, organografía y discografía. En su momento, nunca se valoró acertadamente.

El valor de Segovia y su aportación al arte guitarrístico y a la música.

A partir de la posguerra, los compositores y los intérpretes, tuvieron una visión distinta con relación a la guitarra, esta, ya no fue catalogada como un instrumento de estirpe netamente popular, sino como un instrumento serio y de amplias posibilidades expresivas. Andrés Segovia, demostró haber sido un gran músico y un gran guitarrista, sin embargo, la música y la guitarra, fueron tan solo, los medios para proyectar una grandeza innata. Segovia, se proyectó ante el mundo, como el humanista y poeta de la guitarra, artista por excelencia cuyas virtudes en la actualidad racional y funcionalista, son casi imposibles de detectar, ya no digamos valorar en su justa proporción. Independientemente de que Segovia haya escogido una guitarra o tal vez un pincel o una pluma, de la misma manera, su espíritu indomable y su voluntad férrea aunada a su talento,

[43] Segovia, Andrés, "La Guitarra y yo", *The Guitar Review*, N° 8, Nueva York:1949.

lo hubiesen colocado en las alturas que logró escalar. No se podrán dejar pasar, mirando con objetividad, los desliices y apetitos que como hombre, tuvo y las carencias como músico, vistas desde una perspectiva más amplia, al paso del tiempo. Esto, antes que vituperar, enaltece al ser humano y lo coloca en la perspectiva de los hombres de carne y hueso, sin mitificaciones. Tratar de desvirtuar tan solo por destruir, sería mezquino e inútil. La guitarra después de Segovia, dejó de ser niña. Dejó de pertenecer solamente a los círculos de guitarristas, para adentrarse en el universo de la música de concierto y de la creación artística que como tal es cambiante y evolutiva.

Actividad de Andrés Segovia en sus visitas a México

Andrés Segovia, realizó varios viajes a México, la primera vez que lo hizo, fue el año de 1923, posteriormente, regresó el año de 1933, el de 1934, en 1940 y en 1960. Se consignan solamente, las actuaciones en la capital de la república y las de Guadalajara.
Año de 1923
Actuaciones
Teatro Colón
Días 4, 6, 9, 11, 13, y 16.
Teatro Arbeu
Día 29
El día 8 de mayo, actuó en La Casa del Radio, el miércoles 16 de mayo, fue anunciado para actuar en el teatro Ideal pero el concierto, no se efectuó. El martes 22 de mayo, actuó en el teatro Esperanza Iris.
Año de 1933
Actuaciones
Teatro Arbeu
Días 15, 19, 23, y 15
Año de 1934
Teatro Hidalgo
Miércoles 4 de junio

Palacio Nacional de Bellas Artes
Días 23, 28, de febrero. 11 y 16 de marzo.
Año de 1940
Palacio Nacional de Bellas Artes.
17, 21, 23 y 24 de febrero.

Algunas de las reseñas que se hicieron de las actuaciones de Segovia.

CRONICAS MUSICALES

El Espléndido recital de Andrés Segovia.

Por Manuel M. Ponce

Oír las notas de la guitarra tocada por Andrés Segovia, es experimentar una sensación de intimidad y bienestar hogareño; es evocar remotas y suaves

emociones envueltas en el misterioso encanto de las cosas pretéritas; es abrir el espíritu al ensueño y vivir unos momentos deliciosos en un ambiente de arte puro, que el gran artista español sabe crear desde que sus dedos puntean suavemente las cuerdas de su guitarra.

Como su ilustre paisano Pablo Casals, Andrés Segovia en su recital, de presentación efectuado en el Teatro Colón, se apoderó, desde los primeros números de su programa, del entusiasmo del auditorio. Después de tocar las variaciones de Sors, estallaron los aplausos y las aclamaciones, que se repitieron durante el curso del recital y culminaron en una delirante ovación, cuando Segovia tocó la más popular de las danzas españolas de Granados.

La técnica de Andrés Segovia es perfecta: sus admirables armónicos combinados con los sonidos naturales, producen la impresión de escucharse simultáneamente dos instrumentos de índole diversa: sus portamentos, empleados con discreción, imprimen a las frases melódicas penetrantes acentos de dolor, de ruego, de infinita ternura; la limpidez de sus escalas, arpegios y progresiones, pone de manifiesto una férrea voluntad dominadora de las enormes dificultades que ofrece el mecanismo de la guitarra y los variados e irresistibles efectos dinámicos, hablan muy alto no solo de la técnica, sino de la honda musicalidad y del exquisito temperamento artístico de Andrés Segovia.

Además del "Minuetto" y del "Tema con Variaciones" de Sors, escuchamos en la primera parte del programa tres canciones populares catalanas de Llobet, tres deliciosas melodías revestidas con novedosa armonización, una de las cuales, la "Filadora", sirvió a Isaac Albéniz para exornar su bello poema orquestal "Catalonia". La noble melancolía de la "Mazurca" de Tárrega y de la "Serenata" de Malats, fueron traducidas fielmente y dieron margen al eminente guitarrista para exhibir sus notables aptitudes.

¡Los clásicos en la guitarra! Quien no haya escuchado a Segovia, sonreirá al ver en sus programas los nombres de los santos padres de la música, Bach, Haendel, Mozart, Haydn... y, sin embargo, nada más sorprendente que las encantadoras versiones de la grave y célebre "Sarabanda" en re menor de Haendel, del delicado "Minuetto" de Mozart, de la "Canción sin palabras", de Mendelsohn.

Terminó el recital con la "Sonatina" de Moreno Torroba, una "Danza Española" de Granados y la "Leyenda" de Albéniz. La "Sonatina" de Torroba fue en nuestra modesta opinión la obra más importante del programa que desarrolló magistralmente Andrés Segovia, en su recital de presentación ante el público de México. En esa "Sonatina" se descubre al compositor lleno de ideas melódicas, al músico conocedor de las formas clásicas, al sapiente folklorista que con elementos de ritmos y melodías populares, sabe construir obras importantes por su desenvolvimiento y nuevas tendencias armónicas.

Andrés Segovia es un inteligente y colaborador de los jóvenes músicos españoles que escriben para guitarra. Su cultura musical permítele traducir con fidelidad en su instrumento el pensamiento del compositor y, de esta manera, enriquece día a día el no muy copioso repertorio de música para guitarra.

Casals y Segovia han sido de los pocos artistas que se han adueñado instantáneamente de la admiración de nuestro público, y así como para el maestro del cello fueron sus conciertos una serie no interrumpida de éxitos, así para el famoso guitarrista, no escasearán, sin duda, los más resonantes triunfos y las más brillantes victorias durante la temporada de conciertos que anteanoche se inició con inusitado interés.

EL UNIVERSAL Domingo 6 de mayo de 1923.

CRONICAS MUSICALES

EL TERCER CONCIERTO DE ANDRES SEGOVIA
Por Manuel M. Ponce

Hemos visto con satisfacción que no nos equivocamos al afirmar que Andrés Segovia, desde su primer recital, había conquistado de manera fulminante al público e México. Buena prueba de ello fue la numerosísima concurrencia que ocupó totalmente las localidades del teatro Colón, en el último concierto de la corta serie organizada por el insigne guitarrista. Como en las dos audiciones anteriores, Andrés Segovia dedicó una parte de su programa a los maestros consagrados: Schumann, Chopin, Grieg.

Las adaptaciones para guitarra de las composiciones de Chopin, resultan muy difíciles debido a la estructura genuinamente pianística de la música del gran polaco, la cual reclama el timbre especial del piano, aun en los arreglos orquestales. Sólo la habilidad de Segovia puede sacar airosamente las dos mazurcas y producir una grata emoción al traducir la penetrante poesía de la "Berceuse" de Scumann y de la característica "Canción" de Grieg. El ALLEGRO de Vieuxtemps, brillante y de gran efecto para el público, arrancó aclamaciones y aplausos nutridísimos.

Dos páginas de Falla, "Canción del Amor Brujo" y "Homenaje a Debussy" pusieron la nota modernista en la audición. El "Homenaje" ininteligible para el público, en una primera audición es, por su forma y armonización, un ejemplar muy valioso para el futuro de la música guitarrística española.

Triste y tranquilo, (MESTO E CALMO, como indica el autor), el fragmento musical de falla se desenvuelve en un ambiente misterioso de vaguedad tonal, sobre el cual flotan algunas notas de "Soirée en Granada" de Debussy.

La famosa "Danza" de Granados, la "Torre Bermeja" y la "Serenata" de Albéniz, fueron muy gustadas y aplaudidas.

La victoria de Andrés Segovia ha sido completa y definitiva...

EL UNIVERSAL 13 de mayo de 1923

Manuel M. Ponce y Andrés Segovia fueron recibidos ayer en la estación por artistas y admiradores.

Por José Barrios Sierra

ANDRES SEGOVIA MAESTRO DE LA GUITARRA

Hace diez años estuvo Segovia en México. Por aquella época aún no había alcanzado el artista la sanción definitiva de Nueva York. Ahora, gracias a él, el instrumento de Sor y Tárrega ha sido oído en todos los centros musicales de del mundo y aún en el lejano Oriente, Andrés Segovia es único en su instrumento, como otro español, Casals, lo es en el suyo.

Ha venido a México aprovechando un corto respiro en sus *tournees* europeas: guarda un grato recuerdo de nuestro país desde su primer viaje. Segovia es joven: se halla en la plenitud de su talento artístico y el triunfo le sonríe por todas partes.

Al hablarnos de la música moderna, Segovia vierte más o menos los mismos conceptos que le oímos a Manuel M. Ponce. Uno de los músicos actuales a quienes estima más Segovia, es nuestro insigne compatriota, por quien siente entrañable afecto, y a quien admira como artista. La música de Ponce es obligada en los programas de Segovia, y la explicación consiste en que Ponce es uno de los pocos autores nuevos que han comprendido

íntegramente las posibilidades de este difícil instrumento. También Segovia nos habla de Krein y de la pesada hora del "ruidismo".

Después de actuar en México, Andrés Segovia irá a las Indias Holandesas, en donde se halla contratado. Luego quiere tomarse unas cortas vacaciones a lado de su familia que radica en Suiza.

Un magnífico instrumento trae Segovia que le fue construido en Lepzig,[44] Alemania. Su repertorio, bastísimo, comprende obras antiguas y modernas de muy variadas tendencias. Toca mucho Bach, ha encontrado en esa música particulares posibilidades de adaptación a su instrumento.

En la habitación que ocupa el maestro, vemos retratos de Manuel de Falla, Arturo Toscanini y Gabriele D'Annunzio, que ostenta efusivas dedicatorias.

Segovia es actualmente uno de los pocos dioses del mundo musical.

J.B.S. EL UNIVERSAL 14 de febrero de 1933

CRONICAS MUSICALES

Brillante presentación del guitarrista Andrés Segovia.

Por José Barrios Sierra.

La sociedad Musical Daniel, de Madrid, que con la jira del pianista Friedman inició una nueva serie de actividades en nuestro país, nos ha traído ahora otro artista de primerísima fila: el guitarrista granadino Andrés Segovia.

Cierto que Segovia había estado ya en México en el año de 1923, actuando en el antiguo teatro Colón; pero de entonces a esta parte el prestigio de ese gran concertista ha adquirido extensión universal, sobre todo después de su memorable triunfo en los Estados Unidos, en donde por primera vez realizó una tournée en 1926.

Andrés Segovia ha dado a conocer su arte inimitable en todos los centros musicales de importancia. Sus jiras se han extendido hasta el lejano oriente, hasta ese mismo oriente en donde tuvo su origen el instrumento que, escasamente modificado, sirve de medio de expresión al gran insigne ibero.

La supervivencia de la guitarra como instrumento solista con características propias inconfundibles, se debe a que dicho instrumento no ha sido superado por ningún otro semejante. Tal es el caso del violín, del cello y de algunos otros instrumentos. Han desaparecido, en cambio, casi por completo, los instrumentos que, como el clave y sus diferentes variantes, han sido sustituidos con innegable ventaja por el pianoforte moderno, mucho más rico en recursos de expresión.

La sonoridad de la guitarra, vibrante de emotividad y extraordinariamente tierna y expresiva, con ser tan tenue, llega sin embargo hasta los últimos ámbitos de la sala. Con razón ha dicho Igor Stravinski, de manera gráfica, que la guitarra es un instrumento " que no sonne par fort, mais loin" (que no suena fuerte, pero lejos). Pero, eso si, hace falta en el auditorio un silencio completo, porque el menor rumor rompe el encanto que suspende la atención del oyente, y se interrumpe el éxtasis del ejecutante.

No deja de ser paradójico un concierto de guitarra: el instrumento de sonido más tenue, más delicado, más exquisito que es posible imaginar, en medio de un ambiente saturado de grandes conjuntos orquestales, de instrumentos solos, tratados en forma que en ocasiones pretende ir más allá de sus posibilidades; de ruido de todas clases que han deshabituado el oído humano a las exquisiteces del matiz, de la inflexión del leve acento. Pero el genio de Andrés Segovia ha podido realizar este milagro; milagro que el prócer guitarrista no realiza si se hubiese limitado a presentarse en aquellos países en

[44] Se refiere el cronista a una guitarra Haüser

que la tradición confiere a la guitarra cierto valor anecdótico, en vez de extender su campo de acción al universo entero.

Dueño ya de una poderosa personalidad de intérprete, en la que se aúna la riqueza de los medios expresivos y la musicalidad característica de los grandes ejecutantes, Segovia tuvo aun que resolver la cuestión del repertorio. Había que desechar un gran número de obras descalificadas artísticamente y resucitar en cambio, otras composiciones olvidadas. Y había, sobre todo, que atraer la atención de los compositores contemporáneos demasiado preocupados, en su mayoría, en la resolución de problemas arquitecturales. Sobre este pequeño instrumento, ya casi olvidado. Segovia ha logrado plenamente ambas cosas. Sus investigaciones lo condujeron hacia las viejas colecciones de obras para laúd- el antecesor histórico de la guitarra- en España y fuera de ella. Y es así como Segovia investigó que algunas de las suites de J.S. Bach habían sido escritas primitivamente para laúd y arregladas más tarde para violín y aun para clave, por algunos de los hijos del insigne alemán. Esta música cuidadosamente analizada, ha sido reintegrada en toda su original pureza y ahora constituye la base del repertorio de Segovia. También infundió nueva vida a muchas de las obras de los compositores españoles considerados con los clásicos de la guitarra y del laúd.

Por lo que se refiere a los músicos modernos, Segovia cuenta ya con un importante número de obras que le han sido dedicadas por prestigiados autores, entre quienes se hallan nuestro compatriota Manuel M. Ponce, Tansman, Cyrl Scott, Roussel, Turina, Manuel de Falla, Salazar, Moreno Torroba, por citar solamente algunos nombres.

Con el teatro lleno se inicia el programa, cuya primera parte se halla dedicada a autores españoles clásicos y modernos. Desde un principio, Segovia se adueña de su auditorio, al que hace sentir el encanto indefinible de las obras de Gaspar Sanz, de autor anónimo del siglo XVI y de Sor, uno de los grandes maestros de la guitarra. Luego interpreta Tres piezas castellanas, que le fueron dedicadas por Moreno Torroba, y por último un Estudio de Tárrega, concediendo un encore.

En la segunda parte figuran únicamente dos nombres: J. S. Bach y Joseph Hydn. Del primero ejecuta Segovia una suite compuesta para laúd, admirable en su delicada sencillez, un gracioso y elegante minueto de Hyden cierra esta parte con reiterado aplauso del público, que se muestra efusivo con Segovia.

La tercera y última parte está dedicada a Manuel M. Ponce, cuya sonatina está también dedicada al ejecutante. En esta obra es posible apreciar hasta qué punto el eminente compositor mexicano se ha compenetrado de la naturaleza de la guitarra, Ponce ha aprovechado con extraordinaria habilidad los recursos que ofrece el instrumento, y su Sonatina tiene las mismas características de la más acabada perfección que se aprecian en todas las obras de su nueva modalidad. Y para terminar, la conocida "Danza" de Granados y "Torre Bermeja", de Isaac Albéniz, música que llega al público. Ante el reiterado aplauso, Segovia todavía ejecuta dos números fuera de programa.

José Barrios Sierra. EL UNIVERSAL 18 de febrero de 1933.

EL ARTE DE SEGOVIA

Por el Lic. EDUARDO PALLARES

¡Qué maravilloso sentido de la percepción musical el de Segovia! Es extraordinaria su facultad de analizar sonoridades, subrayar matices y adentrarse en el mundo de lo imponderable, que como prodigioso miniaturista que maneja la gama con pincel finísimo y, en pequeño espacio, nos obsequia magistral obra de arte.

Las Seis Cuerdas de la Guitarra

El temperamento de Segovia es apolíneo, con distinción y compostura aristocráticas, no obstante servirse de un instrumento en el que palpitan las pasiones y la inquietud de los de abajo, a veces con rudeza y primitivismo chocantes. Esto de conservar el pleno dominio de si mismo en el acto de la creación, y, conocedor profundo de las limitaciones de la técnica de la guitarra, fijarse y un hasta aquí siempre respetado, mantenerse en trance de serenidad y equilibrio emotivos, es algo que culmina y contrasta fuertemente con las estridencias de la música contemporánea, falto en lo absoluto de compostura espiritual y sublimación interior. Ante Segovia estamos en presencia de la sabiduría griega, compañera inseparable del ritmo y la armonía, - la diosa de los bucles de oro, - que pudo dominar los geniecillos de la pasión desordenada y la tortura deliciosa del desbordamiento dionisiaco. Es increíble que en este siglo reñido con l limitación de formas y con el dominio de lo subconsciente, Segovia mantenga su arte limpio de fáciles arrebatos y desequilibrios momentáneos exigidos por el hombre masa. Devoto de un ideal estético no se rinde al abandono espiritual, tan de acuerdo con el "dejad hacer" del pensamiento contemporáneo. No es cosa sencilla librarse de la presión colectiva y por eso nos asombra que el maestro atraviese el mundo del jazz, de la música atonal y armonía, con su guitarra bajo el brazo, su cabeza venerable de serenidad, y nos haga ver como es posible tocar a Bach y a los clavecinistas del siglo XVII, en el instrumento del canto hondo, y de la espontánea melodía que desgrana sus notas al pie de la ventana o en el interior de la taberna.

La estructura apolínea del arte de Segovia es subrayada con la elección de la guitarra, aunque esto parezca una paradoja. La guitarra es un instrumento polifónico por excelencia, pero uno de los menos fáusticos, el más alejado de un sentido cósmico de la vida. Su polifonía se presta admirablemente a la miniatura musical, tan limpia, ordenada y pura, como el artista español sabe crearla, pero a veces, surge en nosotros el hombre de Goethe, el hombre de las aspiraciones fáusticas, el amante de las sonoridades infinitas que llenan el espacio, y parecen desear que el universo estalle sacudido por las vibraciones de la onda sonora. En tales momentos, por contraste, comprendemos mejor el ideal estético de Segovia, su culto por la matemática musical de Bach, su cariño al canon sencillo y elemental, cuya existencia se desenvuelve racionalmente, en el ciclo limitado de antemano de naturaleza en cierto modo puntiforme, si se la compara con el desarrollo amorfo de las melodías contemporáneas, que parecen no tener iniciación y no terminar nunca satisfactoriamente.

Segovia, no obstante saber que la guitarra es instrumento individualista, fabricado para que el ser humano cante con él sus pasiones y desate las ligaduras del alma musical, no lo aprovecha para esos fines, sino secundariamente. Hasta donde es posible, su técnica es la de un clavecinista, y momentos hay en que la evocación que sugiere mediante la fuga y el contrapunto es tan precisa que nos hace vivir las épocas del virginal y del clavecín bien temperado, mejor que los grandes pianistas modernos que, merced al volumen extraordinario de sus sonoridades, han hecho de los clásicos de los siglos XVII y XVIII, músicos fáusticos, atormentados por el genio de la época presente, logrando sí bellezas indiscutibles, pero con falta de sentido histórico también evidente.

En esa su maestría de la miniatura musical, Segovia nos hizo percibir la fuerza psíquica de las sonoridades leves, y la importancia estética de los calderones en el desenvolvimiento de la emoción artística. Muchos ejecutantes lo olvidan, aún entre los buenos, y fatigan el espíritu que no encuentra el reposo producido por esos dos elementos. Ya en un concierto de Salvador Ordóñez, comprobé cómo es fácil hipnotizar al auditorio y mantenerlo suspenso, mediante los pianísimos, más fácil que utilizando sonoridades vigorosas y clímax no motivados. Por momentos el sonido tiene gran fuerza de penetración espiritual, y un modo tan suyo de adentrarse en el mundo de la intimidad, que nos inclinamos a justificar a Maeterlink, que hizo de él una entidad misteriosa muy "fin siglo XIX". Segovia lo utiliza como maestro,

aprovecha la virtud evocadora de las sonoridades leves y de los calderones, y, con finura espiritual de honda raigambre, mantiene al público pendiente de su matiz, de gradaciones insensibles, que solo oídos educados pueden percibir.

De esta, manera ha logrado que un instrumento al servicio de la vulgaridad, realice obra de gran ponderación y cultura. En cierto modo, su actitud es la de un rebelde que se mantiene firme en sus propósitos de arte puro, sin atender las exigencias del estridentismo hoy en boga. Eso de arrebatar de las manos al hombre de la calle la guitarra de juergas y amoríos, y sentarse ante miles de espectadores, para realizar prodigios de sensibilidad y ponderación, es algo único en el mundo. Imaginamos que Segovia ha de encontrar la vida difícil de soportarse porque su oído excepcional ha de sufrir de continuo las torturas de un mundo lleno de cacofonías y estridencias. Su música es de recogimiento y de conciencia serena y afinada. Exige, como acertadamente rezan sus programas, silencio, el silencio que escucha y comprende. El que tanto necesitamos para hallar de nuevo la belleza serena y tranquila que los griegos adoraron en sus mármoles inmortales y en la euritmia de sus edificios.

Segovia nos ayuda a ello y nos libera momentáneamente de la tiranía del maquinismo industrial, y de los ritmos y sonoridades diabólicos que ha engendrado. Su mensaje es de cordura y apaciguamiento interior. Viene de España y como si recordara la solicitud de una madre que ve a su hijo en trance de perder sus características raciales, se interpone ante la invasión de lo yanqui, condena los alaridos del jazz, y evoca el genio de la raza, con sus patios sevillanos, sus jardines granadinos, sus plazas llenas de sol, sus calles estrechas, y románticas ventanas, que han escuchado las palpitaciones del alma popular en el rasgueo de la guitarra, sublimada ahora por Segovia.

Eduardo Pallares EL UNIVERSAL martes 28 de febrero de 1933

SEGOVIA GUITARRISTA IMPAR

Por "Roberto EL DIABLO"

No hay país en el mundo que no hayan visitado los dos, en cordial camaradería, en triunfal recorrido siempre. Por ello cuando lo comprendo en su cuarto del hotel, casi sin sacudirse el polvo del camino, no me extraña que antes de preocuparse por su equipaje, esté el artista sacando afanosamente del estuche su instrumento. Ya que lo tiene en las manos lo revisa meticulosamente, lo acaricia con mimos de apasionado amante y luego pulsa sus cuerdas, como para cambiar con las las primeras frases sobre el final del viaje.

-Ya estamos aquí otra vez, después de diez años de ausencia- parece decirle, mientras la guitarra le contesta con un melodioso arpegio que se fuga por el abierto ventanal...

Yo he contemplado la escena en silencio, sin atreverme a interrumpir la sutil intimidad del diálogo. En un movimiento en que vuelve el rostro, me descubre en la puerta y, con un acogedor "¡adelante!", me invita a pasar tendiéndome la diestra con afable ademán.

Este Andrés Segovia cautiva en lo personal desde el primer contacto que con él se establece. Sin ampulosidad ninguna, carente de artificio repelente de la pose, con una llaneza familiar, se ofrenda íntegramente al interlocutor. Tras los enarillados quevedos, los ojos alertas ratifican, con su apacible fulgurar, el tono efusivo de la charla y la noble palidez del rostro rima perfectamente con la abundosa y negra cabellera. Su parla, a pesar de su vida andariega de egregio cruzado de Apolo, conserva el característico ceceo andaluz y en cuanto opina se percibe a las claras esa reciedumbre de juicio, esa polaridad que atesoran los espíritus cosmopolitas cuando tras volanderos quince minutos, al término de la grata platica con el artista, fui el primero en

sorprenderme del vario panorama que recorrimos, no solo por la universalidad de los temas abordados, sino por el acopio de datos y de anécdotas que fueron esmaltando, como gemas iridiscentes, el desmadejamiento de la plática. A nuestra vera, tendida indolentemente sobre la cama, la guitarra fingía con sus curvas un inquietante cuerpo de mujer...

-"Desde 1923 no teníamos la fortuna de que nos ofrendara la dádiva de su arte - le digo - apenas nos hemos instalado en los divanes de su confortable aposento.

-Si- me contesta; - qué misterioso y sorprendente este oculto ritmo que preside la vida. Hace dos lustros cabales que visité por primera vez este país. ¿No se ha fijado usted que en toda existencia hay ciertos ciclos de armoniosa periodicidad? Yo que voy siempre de un rincón en otro del planeta, me he dado cuenta, en más de una ocasión, de este singular fenómeno.

- ¿Viene ahora usted de España?

-No, de París. Yo resido habitualmente con mi familia en Suiza, por estar en el centro de Europa y por poder visitar así a los míos frecuentemente, aunque sea de paso, durante mis jiras que a veces se prolongan por muchos meses.

-Es verdad que vino con usted el maestro Ponce?

- Felizmente para mi, fuimos compañeros de viaje. Yo admiro y quiero mucho a Manuel, no sé bien si lo quiera o lo admire más. Ustedes aquí no se han dado cuenta todavía de la evolución que ha sufrido este ilustre compatriota suyo. Lo recuerdan solo a través de aquellas románticas canciones de su primera época. Sin embargo, la producción última de Ponce lo ha consagrado ya mundialmente y en todos los centros musicales de Europa se le estima y se le cuenta entre los más prestigiados autores del momento. Yo en mis conciertos siempre incluyo alguna página suya, pues me ha escrito especialmente muy bellas cosas. También para "trío" y para orquesta tiene composiciones sinfónicas de mucho mérito.

Estos elogios, viniendo de una autoridad de tanta valía como Segovia, no pueden menos que causar grata impresión entre todos los que admiramos al autor de "Estrellita".

Desde aquí le envío mi fervorosa bienvenida, emplazándolo para que de sus propios labios nos cuente lo de esos flamantes lauros que han venido a ceñir la prematura plata de sus sienes.

Pensando en que nunca ha habido prodigalidad de virtuosos de la guitarra, puesto que apenas si tres nombres se han destacado en la historia y nada menos que con el intervalo de de un siglo, Sor, Tárrega y Segovia, le pregunto si ello se debe a insuperables dificultades técnicas para dominar el instrumento.

-Hay dos razones al respecto. Primero, que por mucho tiempo la guitarra estuvo en cierto modo preferida, al confiarse sólo a las manos del pueblo. Y se estableció un círculo vicioso, no surgían compositores porque no había intérpretes porque no surgían compositores. De mi sé decirle que no conté con maestros que me iniciaran, que no estudié en métodos porque no hay tratados didácticos. Tuve que hacérmelo todo desde el estilo hasta el repertorio. Para improvisar este último hube de desenterrar composiciones de los clásicos, de los románticos, que ellos habían escrito para el antiguo laúd y que adapté a la guitarra. Luego de mis propios conciertos, ya los compositores contemporáneos, Falla, Albéniz, comenzaron a escribir música para mí.

-¿Cuál es su autor predilecto?

- Ninguno. Para mí todos son igualmente venerados, pues creo que en arte no pueden existir los exclusivismos. Todos los creadores de belleza tienen en su obra cosas dignas de admiración. En música, por ejemplo, junto a la grandeza de Bach, está la ternura de Mozart, la poesía de Chopin. En pintura, imposible decir que Velásquez lo resume todo, ni Dante en la literatura.

Ahora le interrogo por España, pues sé bien que este ilustre artista estuvo siempre afiliado a las izquierdas y por lo mismo su republicanismo es muy anterior al que ostentan muchos después del histórico 14 de abril. Y al

responderme, por primera vez el rostro del maestro se ilumina con un resplandor de entusiasmo, que se refleja también tornándole más cálida la voz: -Es admirable lo que ha hecho el Gobierno en estos dos años de vida democrática. Hay que tener en cuenta, cuando de eso se trata, lo que significó en todos los órdenes de la vida nacional la mutación de régimen. Después del anquilosamiento secular de la monarquía, hubo que estructurar todo conforme a los nuevos ideales, y esto representó y representa una formidable labor. Sólo porque en el Gobierno republicano están los hombres más capacitados intelectualmente, se ha podido lograr hoy. Pero la mejor obra de este movimiento reivindicador, que lo justificaría por sí sola, es el haber despertado la conciencia cívica del pueblo español, que desde el desastre colonial estaba en un estado de marasmo, de adormecimiento, que no le importaba nada ni nadie. Ahora, en cambio, todas las fuerzas del país están vivas, latentes, lo mismo de la derecha que de la izquierda, nadie se encoge de hombros ante los sucesos políticos y así todos laboran por el porvenir de la patria.

Mientras Segovia hablaba, inflamado de ardor hispanista, yo curioseaba los retratos con autógrafos que estaban diseminados sobre una mesa, en espera de ser convenientemente colocados y distribuidos en la estancia. El primero con que tropecé fue uno firmado por el el "Divino Gabriel", y, al notar mi interés, me dice el artista:

- Esa fotografía es única en el mundo porque D´Annunzio me la dedicó en castellano y nada menos que imitando el estilo gongoriano.

- Por lo visto es usted buen amigo del héroe de Fiume.

- Sí, me profesa una gran estimación, cada año me invita a pasar una temporada en su retiro de "El Victorial". Soy de los pocos que tienen esa franquicia, de convivir con el glorioso poeta en su mansión del lago Gardone.

- Cuente, cuente, por favor, don Andrés.

- Es una "villa" espléndida esta "Inocente", y en ella rivalizan el boato principesco con que está montada, con el rico tesoro de las colecciones artísticas que hay en los salones y con la paradisíaca belleza del paisaje que la rodea. Y animando todo aquel deslumbrante conjunto, la hermosura estatuaria de Luisa Bacara, la compañera de retiro del poeta. Es ella, además de una de las mujeres más bellas de Italia, una admirable pianista, que con su arte de intérprete exquisita es el lírico complemento de los éxtasis de D´Annunzio. Hay veces, cuando lo invade la fiebre de escribir, que esa encierra en su aposento durante una o dos semanas y sólo se comunica con su amada por medio de mensajes que le envía, cuando llegan hasta su soledad las notas que ella arranca al piano. En mi última visita, el año pasado, lo encontré ya un mucho decaído físicamente, pero todavía tuvo ímpetu para hablarnos durante cuatro horas seguidas. Es algo único escucharlo en esos momentos de exaltación narrativa. ¡Qué cultura enciclopédica la suya, qué derroche de geniales visiones, que maravillosos surtidos de metáforas!"

Cuando salgo a la calle aspiro golosamente los primeros efluvios primaverales.

REVISTA DE REVISTAS marzo de 1933.

PORTAFOLIO

Por POLTROVIO

Los devotos de la música, pero especialmente los guitarristas mexicanos, no han perdido un solo de los cuatro conciertos de Andrés Segovia... En primera fila hemos visto a los guitarristas Francisco Salinas, René Cárdenas (hermano de Guty), Guillermo Gómez y Jesús Silva...

Revista de Revistas marzo de 1933.

CUANDO ANDRES SEGOVIA INTERPRETA MUSICA ESPAÑOLA

Por Salomón Kahan

La felicidad borra la noción del tiempo, y uno de los rasgos del arte auténtico es el hacernos felices. Basta ver cómo los asistentes a los recitales de Segovia se buscan unos a otros con la mirada, a la hora de tocar este gran artista su guitarra, para comprender que el genial español realiza frente al público, el objeto máximo del arte, el de crear la hermandad entre los hombres.

No podría ser de otra manera ¿No despliega, acaso, al tocar, toda la gama de las emociones, desde la elegantemente, melancólica "Canzonetta", de Mendelsohn, a través de la deliciosamente irónica "Sonatina" de Moreno Torroba, hasta la patética "Sevilla", ¿de Albéniz? Con cada uno de los compositores se identifica; habla el idioma de cada uno de ellos.

"Si quieres comprender al poeta, debes ir a su país". Si queremos encontrar el fondo de las maravillosas interpretaciones de Andrés Segovia, interioricémonos en España, observemos por un momento la psiquis del pueblo tanto tiempo martirizado por los más diversos feudalismos. Penetremos en la cruel ironía que respira un "Fandango" y descubriremos que detrás del aparente desenfreno de la alegría, hay un deseo de olvido.

Hay un gran simbolismo en el refrán de que "este mundo es un fandango y quien no lo baile, es un tonto". El mérito de Segovia consiste en haber desentrañado el profundo sentido simbólico que contiene el "Fandanguillo" de Joaquín Turina. En muchas danzas españolas, a pesar de su diferencia rítmica y melódica, percibimos el espíritu melancólico y fatalista de las canciones de los boteleros del Volga...

Otro aspecto del moderno espíritu español presenta la Sonatina, de Moreno Torroba. Hay un hálito de fino humorismo en su obra. Da impresión de alivio después de hondos sufrimientos. Dedicada a Segovia, está bien que así sea, pues este guitarrista es la encarnación de una España nueva que ve el mundo, ya no a través del dogma, ni a través de la sumisión, sino de la sonrisa de sano escepticismo.

La patética "Sevilla" de Albéniz, cuadra admirablemente en un programa en que saboreamos los diferentes aspectos de España y en el que la "danza" (en Sol), de Granados, introduce la tensión dramática. Lo que nos seduce en las interpretaciones que hace de estas cuatro obras el ilustre artista, es su arte de presentarlas cada una dentro de su carácter íntimo y peculiar, y no caer en el convencionalismo de la languidez y la sensualidad, que son lo único que encuentran en España los diferentes Chabrier de las "Rapsodias Españolas".

En la música española, como rasgo característico se destaca más el deseo de olvido que la expresión del bienestar. Hoy como ayer, a la música de este país se le pueden aplicar las palabras de Luis Narváez, poeta del siglo XVI:

"Con cantar los labradores engañan a su trabajo"

"El romero y peregrino cansado de caminar, comienza luego a cantar por alivio del camino".

LA GUITARRA DE ANDRES SEGOVIA

Por Salomón Kahán

Cuando Wanda Landowska toca música en el clavecín, tenemos la sensación de que bajo sus manos la música pierde todo lo que puede haber en ella de casual, y de lo que oímos en su purificada esencia. ¿Han contemplado ustedes

la límpida pureza que adquiere en su interpretación el "Minueto" de "Don Juan", de Mozart, o la suprema belleza que ella brinda al ejecutar "El Herrero", ¿de Haendel?

El paralelo entre la perfección interpretativa de la clavecinista polaca y las profundidades poéticas del guitarrista español Andrés Segovia, siempre se nos impone durante sus audiciones que más que conciertos quisiéramos llamar noches de deleite estético y de elevación espiritual. Porque de los geniales intérpretes de la música es transmitirnos aquel mensaje oculto de los compositores a quienes interpretan, que los simples talentos no reciben ni sienten.

Dijo Pascal que el corazón tiene sus razones que ni la misma razón comprende. Estas razones ocultas las descubren intérpretes como Andrés Segovia, creando una corriente de honda simpatía de humanos sentimientos y de intensas emociones entre ellos y el auditorio. Y cuando, al terminar, escuchan los tempestuosos aplausos de la multitud, éstos no son una recompensa por su maestría técnica, ni por su habilidad interpretativa, sino por los minutos de alivio y de consuelo que traen, al arrancarnos de la cotidiana realidad, introduciéndonos en una realidad auténtica, por ser la ideal; por librarnos a la hora de la ejecución, de nosotros mismos, y por hacer latir nuestros corazones al unísono con el arte. En cuyos dominios el mismo dolor es un goce.

Decir que la guitarra es un instrumento omnímodo para la expresión musical, sería equivocado; pero cuando la guitarra está en manos de Andrés Segovia, se convierte en una expresión de los múltiples matices del humano sentir, porque este guitarrista español es, ante todo, un emotivo, un romántico por excelencia.

Lo primero que nos seduce en las interpretaciones de Segovia, es la infinidad de matices. Cuando en uno de sus inolvidables "pianísimos" creemos que el artista ya llegó hasta el punto ideal y que ya no hay un más allá, nos abre, dejándonos maravillados, un nuevo mundo de matices y de graduaciones, como confirmando la existencia real del microcosmos en el cual, dentro de los infinitesimal, existe una nueva y resplandeciente grandeza. Sólo Walter Gieseking, tocando obras de Debussy, o Iturbi, interpretando a Mozart, llegan a esta sutil delicadeza...

Su arte da por momentos la impresión de ecos de antiguas leyendas, de fascinadores cuentos de lejanos países. Lo percibimos como a través de un velo. Sus "fortos" y "fortísimos" no arrebatan, pero si acarician, y sus "pianísimos" arrullan al cansado espíritu. Al escucharlos, no nos prosternamos, maravillados, ante el orgulloso sacerdote del arte; apretemos, llenos de admiración, la mano de un íntimo amigo.

¿Hablar de las cualidades técnicas de Segovia? tarea inútil y superflua. Alcanzó en su instrumento aquella suprema maestría, por medio de la cual se logra excluir por completo los problemas técnicos del instrumento a la hora de la ejecución. Tiene como intérprete, la sencillez que sólo aparece después de años de complicados ejercicios. Así como todo lo genial es, en resumidas cuentas, claro y sencillo, la técnica de Segovia es diáfana. Logra este artista español atraer toda nuestra atención al factor poético de sus interpretaciones y ni por un momento nos distrae con alardes de virtuosismo. Su más grande virtud como intérprete, consiste precisamente en no ser un "virtuoso".

A la hora de tocar ante el público, está en el más completo ensimismamiento. Cuando en determinados pasajes se inclina hacia su guitarra, da la impresión de que escucha, atento, los secretos que ésta le confía, mientras que él al mismo tiempo le dice los suyos. El arte de Segovia es la ternura dentro de un marco de vigor, expresada por un músico de la más exquisita sensibilidad.

Escuchen sus arpegios. Son de una delicadeza que recuerda la filigrana de aquellos pensamientos más íntimos y nobles, que solo deben decirse a media voz y con media luz, para que conserven así toda su pureza, sin temor de profanación. Y cuando abraza la polifonía, su guitarra hecha

orquesta, se convierte en la expresión de almas múltiples, pero todas impregnadas de vigor envuelto en ternura y de suavidad envuelta en contemplación. Andrés Segovia es en primer y último término, un poeta lírico. Lo épico y lo dramático son para él solo un fondo para destacar su tierno lirismo.

La síntesis del genio interpretativo de Segovia es la Danza de Granados. Esta obra que es una concentración de toda la sensibilidad lírica del pueblo español. Al ser tocada en el instrumento español por excelencia y por el más grande intérprete español, se eleva de las regiones de lo nacional y regional, hacia las alturas de lo internacional y universal. Interpretando música de Granados o de Albéniz, este genial guitarrista contribuye al florecimiento de un nuevo Siglo de Oro de España: el de su arte musical.[45]

Andrés Segovia, El Mejor Guitarrista del Mundo

Nos hallamos en presencia del mejor guitarrista del mundo.
¿Un maestro? Un prodigio que solamente admite parangón con Pablo Casals. Tiene como este genial violoncellista la misma serena plenitud en su madurez, la profundidad y nobleza asociada a una penetrante y cautivante sensibilidad. Cómo se transforma la guitarra cuando son las manos de Segovia las que aprisionan, cuando son sus dedos los que oprimen, acarician y rozan las cuerdas. Como brotan, entonces inesperadas e inagotables gradaciones de colores y matices en su sorprendente polifonía. Flotan en el espacio con vibraciones llenas de encanto y delicadeza, melodías como las que fluían de un antiguo clavicordio en la época sentimental. Minuetos, bourrés, preludios describen con gracia infinita e inimitable su magia sonora. Es increíble como con un leve roce de las cuerdas puede Segovia arrancar de las mismas tal sucesión de notas que nacen y se desvanecen como un susurro.

La virtuosidad entra en Segovia como un factor subordinado. La habilidad técnica de Segovia es indiscutiblemente sorprendente, pero jamás hace alarde artificioso o efectos más o menos banales. No busca nunca el efecto sensacional. Si sus facultades técnicas resaltan como algo milagroso, es porque detrás de ellas existe siempre un artista y un hombre y la identificación de ambos en una unidad viva y activa.

Segovia encuentra como por milagro, el clima particular de las músicas que interpreta.

Segovia actuará como solista, con la Orquesta Filarmónica, bajo la dirección del maestro Kleiber, interpretando en primera audición el Concierto del Sur, del glorioso compositor mexicano, Manuel M. Ponce. Posteriormente Segovia dará cuatro únicos recitales en los días 23, 28 de febrero; y 8, 16 de marzo. Inmediatamente partirá para una extensa jira por Centro y Sudamérica.

EL UNIVERSAL jueves 17 de febrero de 1944

Kleiber, Segovia y Algunas Interrogaciones Musicales

Por María Elena Sodi de Pallares

[45] Tomado de: *La Emoción de la música,* Editorial Independencia, México: 1936. PP. 229, 239, 269, 270 y 271,

Las Seis Cuerdas de la Guitarra — Ramón Macías Mora

CHARLANDO CON SEGOVIA

Al contemplar a Segovia no sé por qué imaginaba estar ante una pintura de Goya que con pincel mágico sintetiza en un personaje toda la fuerza plástica y emotiva española. Sinceridad y simpatía gozosa sentí junto a Segovia y a su esposa, exquisita dama y distinguida pianista.

-¿Cree usted, maestro, que la guitarra es un instrumento que ventajosamente se pueda utilizar para la educación popular musical?

Lo ha sido, lo es y lo será. En primer lugar, la guitarra pesa poco y relativamente no cuesta mucho. Su sistema es popular por su naturaleza extraordinariamente sensible y flexible, como lo prueba el hecho siguiente: sin la guitarra, el folklore español, ruso y de casi todo el centro de Europa, cada uno de ellos diferente uno de otro, no habría podido producirse.

Entonces ¿Qué elemento más eficaz y apropiado para la educación de los pueblos que ser el cofre sonoro de sus sentimientos: amor, pena, dolor, etc., ¿y que mejor unido estaría el mundo si se guiara por el espíritu de la guitarra?

Es un instrumento casi unificador de los hombres en el pasado, en el presente y contando con que el espíritu del mundo irá afinándose, espero que tomen a la guitarra como uno de los más altos exponentes de la sensibilidad musical.

-¿Cree usted que el piano pueda sustituir a la guitarra en la educación musical popular?

- Son distinta cosa la guitarra y el piano. La guitarra tiene dos aspectos, uno el folklórico, legítimo; otro, el profundamente musical a causa de la cual está emparentada con el piano en una de sus cualidades mejores que es la polifonía. Solamente el órgano, el piano y la guitarra son instrumentos polifónicos. Cada uno de ellos es insustituible.

EL UNIVERSAL lunes 14 de febrero de 1944

CON ANDRES SEGOVIA

Por Eduardo Pallares

Tarde de hondas emociones estéticas, la del último sábado que pasé al lado de Andrés Segovia, y de su muy distinguida esposa, eminente pianista y dama de muy cultivado ingenio.

Después de haber asistido yo al ensayo del bellísimo concierto para guitarra y orquesta del maestro Manuel M. Ponce, los esposos Segovia tuvieron la gentileza de convidarnos a mi familia y a mi para tener una charla íntima en el departamento que ocupan en la calle de Liverpool, y obsequiarnos con unas deliciosas horas de arte exquisito y diálogo sobre temas musicales, salpicado de valiosas enseñanzas y agudas observaciones.

De tiempo atrás, Segovia me había hecho calurosos elogios del mencionado concierto, por lo cual tenía yo gran interés en conocerlo. La composición es, en efecto, de las que exhiben donosamente sus bellezas seguras de fascinar. Rica de inspiración, fresca, parece traernos perfumes y vislumbres de tierras andaluzas, según afirman los que por ellas han caminado. Con hondo sentimiento humano, se entrega fácilmente a los oyentes como si no quisiera reservarse ningún secreto, y con gusto se despojará de los artificios de una sabia técnica para mostrarse tal cual es, plena de belleza. No sé porqué me recuerda a las mujeres apasionadas y sencillas, que sabiendo que poseen un hermoso cuerpo, ingenuamente se desnudan ante el amante para darle el placer de gozar la alegría de las formas impecables. Arte como este que procede de lo más hondo de la psiquis y que no es mero producto cerebral, obtenido a fuerza de exprimir la mente, y de rebuscar y más rebuscar, tiene deliciosa fragancia que aspiramos con deleite.

Las Seis Cuerdas de la Guitarra

Pedí a Segovia un análisis de la obra, y me dijo: Vea usted, fácil es percibir en la evolución artística de Ponce tres periodos que, si bien dejan intacta la personalidad del maestro, cada uno realiza una superación respecto del anterior. El primero se caracteriza por su contextura romántica a la par que lírica, y por un gran amor a las

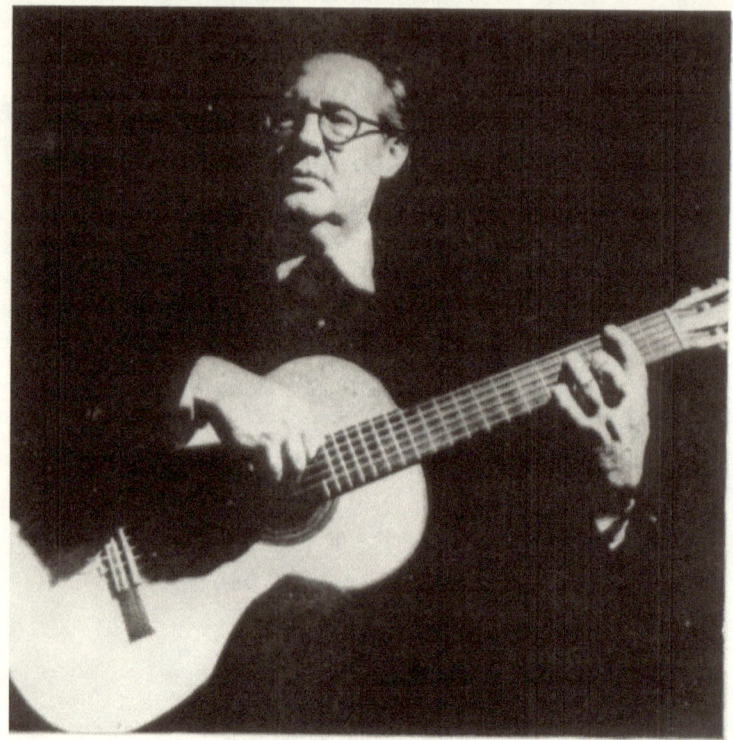

Andrés Segovia

canciones populares mexicanas, en cuyo acervo espigó con el deseo muy laudable de hacer obra nacionalista.

En el segundo periodo, de fortalecimiento técnico y sabio entrenamiento, es visible la influencia de Paul Dukas, no obstante, lo cual Ponce no se olvidó de las enjundiosas enseñanzas que recibiera en Bolonia de su gran maestro Enrico Bossi, ni deja de ser Ponce, con su propia fisonomía creadora, que va acercándose a la plenitud y a la madurez. A esta faz de su evolución corresponden una Suite estilo Antiguo, un Poema Elegiáco en memoria de Luis G. Urbina y Chapultepec. Aquellas, la plenitud y la madurez, se realizan en el último periodo sin forzamientos ni violencias, sino como fruto maduro que cae, bendiciendo a la tierra que lo ha alimentado. De él son gemas de alto valor el concierto para violín y orquesta, el de guitarra, y unas danzas escritas especialmente para mi esposa, que ella ejecuta con mucho placer en sus audiciones públicas.

En cuanto al concierto de guitarra, cabe decir que fácil es percibir en su estructura el siguiente desarrollo: "El primer tiempo contiene un grupo temático que alude al ambiente melódico y rítmico de Andalucía, sin que ningunos de esos temas pertenezcan en forma concreta al riquísimo acervo folklórico de aquella región. Inicia el oboe en la bella melodía que engendra numerosos desarrollos y conduce flexiblemente al segundo tema, expuesto por la guitarra,

sobre una sola nota del violoncello. Un pasaje contrapuntístico importante, separa ese tema de la reexposición del primero, el cual se transforma en diseño rítmico de feliz hallazgo. Vuelve al segundo tema, trasmitido esta vez por el quinteto de arcos, y un episodio en crescendo conduce a la bella cadencia, en que la guitarra luce sus ricas posibilidades, sin menoscabo de la dignidad musical. El Andante es un trozo de honda nostalgia. Recuerdan el ambiente árabe de Granada las finas volutas melódicas que se desarrollan sobre pizzicatti obstinados del bajo. Una frase amplia que progresa con viva emoción sobre el constante cromatismo de los bajos, conduce, tras un intermedio lírico que pasa de la guitarra a la orquesta, a la reexposición del primer tema, y concluye el Andante con un momento de mística emoción. En contraste con el movimiento precedente, al final de la obra- Allegro Moderato y festivo- evoca escenas de alegría sevillana, rumores de cantos y danzas, para ello, emplea el compositor, con magnífico acierto, trémolos de la guitarra, rasgueos, y a los instrumentos de aliento en pinceladas luminosas. La obra concluye con dos acordes, en el primero de los cuales no se emplea la sensible.

¿Cómo ha sido posible, pregunté yo, que, no habiendo vivido en Andalucía el Maestro Ponce, pueda esa composición traernos efluvios de Sevilla? Segovia vuelve hacia mí su noble y señorial cabeza, y me dice con cierta solemnidad; He allí un misterio de la creación musical. Seguramente por herencia y en razón de su cultura, Ponce guardaba en su conciencia palpitaciones de alma andaluza, lo que explica que, sin usar temas populares de Andalucía, circunstancia esta que debe subrayarse, haya escrito música que nos hace vivir allá, Excepción hecha de Albéniz- anota la Sra. de Segovia- no hay músico español que no haya aprovechado ampliamente los temas populares en sus composiciones. Segovia ratifica, y agrega que el mismo Falla echó mano de cantos gitanos en sus mejores obras, y nos cuenta de cómo un gitano, al oír cierta música de Granados, dijo entre asombrado y burlón: "Si voy al escritorio de este señor- de Granados- podré sacar muchos cuadernos que nos pertenecen", aludiendo a las melodías que aquél había utilizado holgadamente.

La conversación tomó otro giro, y aludiendo a la obra de un crítico americano, le pregunté a Segovia si no encuentra afinidades entre el "Cante Hondo" y la pintura del Greco. Su respuesta es negativa, y le da oportunidad para disertar ampliamente sobre la personalidad del Greco, la influencia que en su arte tuvo el italiano a través del Tintoreto su maestro. Si existe afinidad es entre los grandes místicos españoles y el alma misma de Toledo, que tan profundamente penetrara en la del gran pintor. En el cante hondo cree descubrir diversas aportaciones: la árabe, la de los cánticos litúrgicos judíos, y la propiamente española, cuya importancia histórica es tal, que parece remontarse hasta los tiempos de Julio Cesar. Recuerda que se ha encontrado cerca de Cádiz la tumba de de una bailarina española de la época del vencedor de Pompeyo, y en ella un epitafio en latín que dice, traducido a nuestro idioma: "Que te sea leve la tierra, como fuiste para ella".

Después de haber escuchado el consabido concierto para guitarra, acompañado ahora por la señora de Segovia, tuvimos el placer de escuchar obras ejecutadas por ella. Realmente no creía yo que fuese tan gran pianista. Su esposo la había elogiado calurosamente, pero atribuía yo su admiración al afecto conyugal. Segovia me hizo observar a este respecto soy intransigente en cuestiones musicales. No cuentan para mí ni la familia ni las amistades".

Por mi parte, hacia tiempo no había experimentado una emoción tan deliciosa como ésta que tuve escuchando a la señora de Segovia en una sabrosa intimidad. Han de pasar muchos días para que pueda olvidar el Preludio en mi menor de Mendelssohn con que nos obsequió. Hay en sus arpegios misteriosos una como alba de vida, que prepara el noble canto, tema único de la composición, pero de qué grandeza, cuyo desarrollo agógico y bellísimas modulaciones, a la par cautivan y entristecen. Llega al alma como una cintilación de sonoridades de pureza inefable, en instantes parecía que la

pianista poseyera un corazón de llamas que dieran luz a cada una de las notas que tocaba. En seguida, escuchamos el tema con variaciones del propio Méndelsohnn, una de las obras favoritas de Arrau. Hay que empaparse de esta música apolínea, de la cual es grosero contrapunto, el arte estridentista moderno, en épocas como la presente de profundo desequilibrio. Vislumbres de una verdad suprema cuyo último secreto quisiéramos penetrar, que purifican la mente y calman nuestra ansiedad. Lo extraño de esta quimera, es que la belleza que debiera ser lo más nuestro, ya que de ella se sustenta el alma en su más profunda intimidad, es precisamente lo que está más lejos de nuestra voluntad, lo que en vano perseguimos muchas veces, con inquietud y amargura. Esquiva y caprichosa, nos visita cuando quiere, en momentos como estos, en que dos grandes artistas nos abren la puerta de oro del santuario de la belleza. Les doy por ello el tributo de mi agradecimiento.

EDUARDO PALLARES.

ANDRES SEGOVIA EN GUADALAJARA.

El año de 1993 se celebró en Linares, Jaén. España, el centenario del natalicio del considerado padre de la guitarra moderna, el insigne Andrés Segovia.

Algunos de los viejos melómanos que asistieron al último recital en el que participó el maestro en la ciudad de Guadalajara, aún vibran al recordar aquel memorable concierto del año de 1960 que se celebró en el Teatro Degollado.

Lo que muy pocos sabían es que esta presentación no había sido la única, sino que Andrés Segovia ya antes se había presentado ante una concurrencia tapatía, en Guadalajara hacia 1923 también en el Teatro Degollado. De este y otros sucesos relacionados con la personalidad del Maestro Segovia y sus presentaciones en Guadalajara se hablará en el siguiente espacio.

Andrés Segovia en Guadalajara, cuando tocó y cuando no tocó.

Hacía 1919 el último censo arrojaba la cifra de 147000 habitantes quedando atrás, entre otras cosas, las épicas contiendas épicas que habían convulsionado a todo México y desde luego a Guadalajara.

Desde luego que, para entender y apreciar una época tan distante para nosotros, habrá que trasladarse a ella por la vía de los documentos históricos y de esa manera dar rienda suelta a la imaginación y recrear aquellos momentos.

Esa época que se significó por dar inicio a lo que se ha dado en llamar "Los Fabulosos Veintes" en la que nuestra ciudad, como "gran urbe" al tanto de las modas y de la vanguardia a las que no pudo escapar, las damas circulaban por las calles contoneándose ataviadas con estrechos vestidos a los que les llamaban *Chemises* mientras que los caballeros tocaban sus envaselinadas cabezas, al estilo de Rodolfo Valentino, con sombreros de carrete o panela todo esto desde luego a ritmo de charlestón.

Al respecto el poeta Salvador Novo en una reseña de la época[46] nos dice:

> En ninguna parte que yo conozca hay más bicicletas que en Guadalajara, y hacen tanto ruido, que no parecen bicicletas. Conservan aquellas desaparecidas bocinas, cuya manipulación, es tan semejante a la de las perillas, para enemas, de goma. En el fondo Guadalajara es una ciudad llena de ruido, con más ruido que nueces.
>
> En el Agua Azul, hay animales, unos monos inconvenientes, que la madre naturaleza no acabó de vestir y que evidentemente reclaman dos parches, ardillas, faisanes, tigres, hienas, y una foca viuda a quien la natación no ha logrado suprimir la papada.
> Allí iban a hacer un ejemplar parque zoológico. Iban.
> Las torres de catedral como dos Ku-kuk-clanes, dan la espalda al raspado palacio de gobierno. De lejos parecen dos barquillos de nieve de leche... son lo más prominente de Guadalajara. Aquí se ve que la iglesia y el Estado han dejado de hablarse definitivamente.
> No se le da a la catedral un ardiente, de lo que ocurre en el sonoro y boquiflojo reloj municipal de Palacio, en el Kiosco en que se toca Traviata, en el museo en el que hay un autógrafo de Nervo y unas camas bochornosas.

[46]Salvador Novo citado por E. Brun V. en *Guadalajara en los años veintes*, recogido en:
Lecturas históricas de Jalisco después de la Independencia, UNED. Guadalajara, 1981 pp. 365, 367.

Programa del concierto que nunca se efectuó

CRONOLOGIA.

Lunes 25 de junio de 1923. EL INFORMADOR. PAG. 6

En La Presente Semana Andrés Segovia "El más genial guitarrista del mundo" dos únicos conciertos esté pendiente.

Martes 26 de junio de 1923 EL INFORMADOR pag. 6.

Teatro Degollado sábado 30 y domingo 1 dos únicos conciertos del genial español Andrés Segovia.

Miercoles 27 de junio de 1923 EL INFORMADOR pag. 6

Teatro Degollado: sábado y domingo próximos 2 únicos conciertos del más genial guitarrista del mundo Andrés Segovia.

Jueves 28 de junio de 1923 pag.6

Andrés Segovia en el Teatro Degollado sábado y domingo próximos. Dos únicos conciertos dos. Hay gran demanda de localidades, separe la suya con anticipación se desarrollarán los programas que en México alcanzaron el mayor triunfo.

VIENE A GUADALAJARA EL GENIAL GUITARRISTA ANDRES SEGOVIA Y DARA DOS UNICOS CONCIERTOS EN EL DEGOLLADO.

Para el sábado y el domingo próximos se anuncian los dos únicos conciertos que dará en el Teatro Degollado, el más genial guitarrista del mundo, don Andrés Segovia, quién viene a esta ciudad debido a los esfuerzos de la empresa "Esteban M. Díaz." la que siempre deseosa de presentar al público los mejores espectáculos, no ha omitido gastos para dar a conocer en Guadalajara, al que en México fue aclamado hasta el delirio mereciendo los más altos elogios de nuestros grandes críticos.

A continuación, publicamos algunos fragmentos de lo que dijeron sobre Andrés Segovia, los meritísimos compositores Manuel M. Ponce, Rafael J. Tello, Julián Carrillo y otros famosos músicos extranjeros

"El Imperio de la guitarra de Segovia se reduce al tamaño de cada corazón; tiene por excelencia, el amable encanto de la intimidad, que es el patrimonio exclusivo de la más pura expresión artística en el mundo de los sonidos: La música de cámara; y sin embargo alcanza lo mismo a los eruditos que a los profanos, a un pequeño grupo de oyentes que a una masa de espectadores; es para todos como la caricia del sol"

Rafael J. Tello.

Oír las notas de la guitarra tocada por Andrés Segovia, es experimentar una sensación de intimidad y bienestar hogareño; es evocar remotas y suaves emociones envueltas en el misterioso encanto de las cosas pretéritas; es abrir el espíritu al ensueño y vivir unos momentos deliciosos, en un ambiente de arte puro, que el gran artista español sabe crear desde que sus dedos puntean delicadamente las cuerdas de la guitarra.

Manuel M. Ponce.

No es un artista vulgar, es un artista inmenso que ha sabido elevar este humilde instrumento a una altura desconocida hasta ahora.

Julián Carrillo. Firma MAX.

Viernes 29 de junio de 1923

Andrés Segovia en el Teatro Degollado sábado y domingos próximos 2 únicos conciertos 2

Sábado 30 de junio de 1923 pag. 6

Teatro Degollado hoy sábado a las 9 p.m.
primer concierto del guitarrista español Andrés Segovia.

PROGRAMA.

Estudio en Do - Sors.
Andante y allegretto- Sors.

2 canciones populares catalanas- Llobet.

a) Lo mestré
b) L´hereu riera

Estudio - Tarrega

SEGUNDA PARTE

Sarabande- Haendel

Minueto-Mozart

Minueto-Schubert

Nocturno-Chopin.

TERCERA PARTE.

Sonata escrita para guitarra y dedicada a Andrés Segovia.

Federico Moreno Torroba.

a) allegretto

b) andante

c) allegro

Danza en Sol- Granados.

Leyenda -Albéniz.

Mañana por la noche, segundo y último concierto.

Teatro Degollado:

La compañía "Emilia R. del Castillo" suspende su función hoy para dar lugar al concierto de Andrés Segovia.

Hoy llega Andrés Segovia y dará su primer concierto esta noche en el Degollado.

Para hacer una entusiasta recepción al eminente guitarrista español don Andrés Segovia, que hoy arriba a esta ciudad, los diversos centros artísticos nombraron desde ayer las comisiones que en representación de dichas agrupaciones darán la bienvenida a tan ilustre artista el cual trae entre otros, el alto prestigio de haber cosechado con su humilde instrumento, las más calurosas ovaciones en un sinnúmero de conciertos que acaba de ofrecer al cultísimo público metropolitano.

En números anteriores tuvimos el gusto de publicar algunos juicios críticos de nuestros mejores músicos sobre el gran guitarrista español y hoy robustecemos esas opiniones con lo que dicen de Segovia dos eminentísimos músicos extranjeros:

Digo y no creo blasfemar, que renováis a vuestra manera el milagro de la multiplicación de los panes. Pues lograr como lo hacéis, de una humildísima guitarra todas las sonoridades, la brillantez, el movimiento, la variedad de matices, los efectos de vigor y de sentimiento de una orquesta completa, no es menos prodigioso que alimentar con cuatro panes a millares de galileos hambrientos. La edad media hubiera quemado como a un brujo a menos de veneraros como a un santo: menos fanática, nuestra época se contenta con admiraros, como lo hace profundamente, vuestro
Max Nordeau.[47]

[47] Max Nordeau, se significó por ser un notable pensador de nacionalidad suiza.

Andrés Segovia, no sólo ha ennoblecido la guitarra rescatándola de la música natural para que sirviera a la música artística, sino que, ya en esta, le ha descubierto una potencialidad maravillosa. En sus manos, la guitarra cobra amplitudes de órgano, fluideces como de piano, percusiones hondas de violonchello, sutileza de violín. La guitarra se troca en orquesta."- Jorge Mañach.

Como decimos al principio de esta nota, hoy se efectúa el primer concierto el que no dudamos se verá muy concurrido dada la gran afición que existe entre nosotros por la buena música. **MAX.**

EL INFORMADOR domingo 1 de julio de 1923.

Hoy domingo 1 de julio noche a las nueve segundo y último concierto del eminente guitarrista español Andrés Segovia. Quien desarrollará un nuevo y especial programa.

EL INFORMADOR martes 3 de julio de 1923

Crónicas musicales "El Último Concierto de Andrés Segovia".

Anteanoche como se había anunciado, tuvo lugar el segundo y último concierto del eminente guitarrista español Andrés Segovia que supo en su recital de presentación, despertar entusiasmos únicos y producir emociones inesperadas en el público, escaso por desgracia, que tuvo la suerte de escucharlo.

El segundo concierto rivalizó con el anterior en magnificencia artística. se compuso de un estudio en Si bemol de Sors, un Rondó del mismo autor, Tres canciones populares catalanas del exquisito compositor Llobet (El Testamento de Amelia, La Tiladora, La Tiladora del martant) Evocación de Tárrega, Minueto de Beethoven, Berceuse de Shumann, Momento musical de Schubert, Mazurca de Tschaikowski, una deliciosa sonata para guitarra de nuestro Manuel M. Ponce y la Torre bermeja de Albéniz.

En este segundo recital ya sin la ansiedad de la sorpresa, pudimos darnos cuenta, que nada en el terreno del arte musical y en la ejecución de guitarra puede sorprendernos en Segovia, verdadero mago de ese incomparable instrumento, pude apreciar más hondamente toda la valía de este formidable artista. Su manera de puntear es única y sabe producir todos, absolutamente todos los matices de una orquesta, subrayando los pasajes musicales con un acierto de maravilla.

Tiene una manera singular e inimitable de combinar los armónicos con las notas naturales produciendo conjuntos de una delicadeza increíbles, y pone en toda su música un sentimentalismo sutil y fino, que no tiene nada de común con las ramplonerías lloriqueantes con que suelen usurpar fama los mediocres tocadores de guitarra. En manos de este artista, ese instrumento tiene finuras insospechadas, y se eleva a la categoría de un medio concertante especial. Sólo que hay que decirlo, hace falta siempre un Segovia, para hacer ese milagro y para llevar a cabo tal prodigio de transformación.

Lástima es aquel que no lo haya oído porque, como los coros ukranianos, de feliz recordación, se trata de algo único.

Firma la nota **Pierre Nozierre** quien posiblemente utiliza un pseudónimo y que tal vez por la época, se refiere cuando menciona "Una deliciosa sonata de nuestro Manuel M. Ponce" a, la Sonata Mexicana[48].

En la misma página 6 de la misma fecha aparece otra nota:

[48]Nota de Ramón Macías.

Andrés Segovia el genial guitarrista dará su último recital mañana en el museo del estado.

Un grupo de diletantes rogó al genial guitarrista ibero que con tanto éxito dió dos recitales últimamente en nuestro primer coliseo, que antes de partir de esta ciudad, diera un último concierto, ya que numerosas familias tapatías no tuvieron oportunidad de escucharlo. El señor Segovia aceptó con gusto la invitación y al efecto, le fue ofrecida la sala de actos del Museo del estado en donde mañana a las 21 horas tendrá un numeroso y escogido auditorio y una oportunidad más de escuchar los sinceros y merecidos aplausos de sus admiradores."

Al margen izquierdo, aparece la publicidad del evento y el programa.

Andrés Segovia último recital

Mañana miércoles 4 de julio a las 9 P.M. Salón de actos del museo del Estado.

No deje de escuchar al más genial de los guitarristas aproveche este último recital.

PROGRAMA.

PRIMERA PARTE.

Minueto-Sors

Andante cantábile-Sors.

Danza-Tárrega.

Capricho Arabe-Tárrega

Estudio en La mayor-Tárrega.

SEGUNDA PARTE

Bourré-Bach.

Minuetto- Haydn.

Vals-Schubert.

Romanza.Mendelsohnn.

Canzonetta.

TERCERA PARTE.

Suite Castellana- Federico Moreno Torroba.

 a) Fandanguillo.
 b) Arada.
 c) Danza.

Serenata- Isaac Albéniz.
Saeta.

Venta de boletos en el repertorio de la Wagner y Lavién sucrs. Entrada general 2.50 en la sala del Museo.

Miércoles 4 de julio de 1923 pag. 6 *El Informador*. Aparece nuevamente la publicidad y el programa.

Jueves 5 de julio de 1923 pag. 6 **EL INFORMADOR**.

Aparece una pequeña nota que dice: Se suspendió el recital Andrés Segovia.

> No se efectuó anoche, como estaba anunciado oportunamente el recital que debía tener lugar en el Museo del Estado, por el eminente guitarrista español señor Andrés Segovia.
> Este artista por cuidados de familia, tuvo que salir ayer violentamente para la metrópoli; de donde continuará a Veracruz para embarcarse con destino a España.
> Nos rogó antes de partir que diéramos las gracias al público tapatío por su deferencia hacia el señor Segovia, quien deja un recuerdo imperecedero entre los amantes de la música.

Algunas observaciones:

Andrés Segovia contaba al momento de presentarse en Guadalajara, con treinta años de edad y se presenta en Guadalajara justamente un año antes de consagrarse definitivamente en París.

Otras notas que aparecen en la misma página 6 de **EL INFORMADOR** en donde normalmente se publicita el evento son las siguientes:

a) Comedia con la compañía de Emilia R. del Castillo en el Teatro Degollado.

b) Corrida de toros con José Ortiz el posteriormente célebre "Orfebre tapatío" y Lombardini en la plaza de toros del Centenario de Tlaquepaque con cinco toros del Astillero "Los Miuras jaliscienses", ganadería propiedad del Dr. Críspulo Alcaraz.[49]

c) Función de cine con la película "Sangre y Arena" y "El Sheik" ambas con Rodolfo Valentino en los cines LUX, OPERA, y CUAHUTEMOC.

En el Teatro Principal: "La Gatita Blanca".

El maestro Segovia antes de su actuación en la ciudad de Guadalajara, se presentó en varios foros de la ciudad de México siendo una de ellas en el teatro Arbeu el tres de junio misma fecha en que se presentaría 30 años después el año de 1960 en el teatro Degollado de Guadalajara.

El documento que a continuación se presenta, muestra los periódicos de la fecha en donde se anuncia a Andrés Segovia, como **EL MEJOR GUITARRISTA DEL MUNDO**, el programa que interpretó, así como las expectativas y las crónicas del evento.

Andrés Segovia actuó en Guadalajara 37 años después en 1960.

[49] En la obra de Manuel García Santos titulada *Juan Belmonte*, una Vida Dramática Ed. La Prensa México D.F. julio de 1962, p.109. El propio Belmonte relata "Había en México un torero que se llamaba Carlos Lombardini

Inusitado Interés Despierta entre los Melómanos la Actuación de Andrés Segovia.

Hoy a las 21:15 horas, se presentará en el Teatro Degollado el maestro Andrés Segovia, considerado como el mejor guitarrista del mundo. La presencia del maestro Segovia ha despertado mucho interés entre los amantes de la música.

La actuación del maestro Segovia obedece a los esfuerzos desarrollados por Conciertos Guadalajara, A. C. para presentar en esta ciudad eventos a la altura de las mejores capitales del mundo.

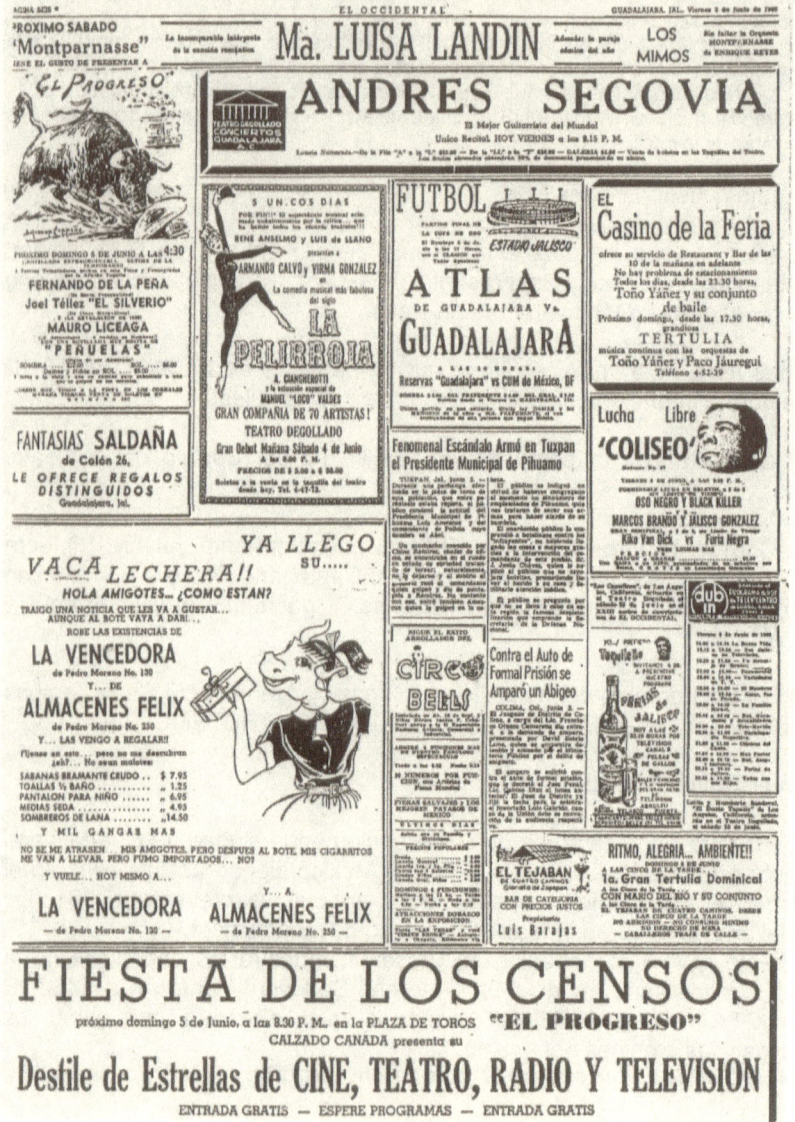

Segovia nació el 18 de febrero de 1894 en Linares, en Granada, hizo su debut como guitarrista, después de haber estudiado tenazmente en el Instituto musical de la misma ciudad.

En 1928, debutó en el Town Hall de Nueva York, iniciando una serie de presentaciones en las principales capitales del mundo desarrolladas con todo éxito.

El programa que ejecutará hoy el maestro Andrés Segovia, abarca tres aspectos, en el primero tocará "Seis piezas cortas del Siglo XV transcritas por O. Chilessotti, "Andante, Minueto y Allegretto" de F. Sor, "Campo" de Manuel M. Ponce, "Improvisación" de C. Pedrell y "Estudio" de Héctor Villalobos.

Continuará con "Aria variada" de G. Frescobaldi", "Preludio" de Juan Sebastián Bach, "Fuga" y "Gavota" del mismo autor y "Romanza y Canzonetta" de F. Mendelssohnn.

El Pbro. Manuel de Jesús Aréchiga *El Padre Aréchiga* y Andrés Segovia en el intermedio del concierto en el teatro Degollado.

El recital terminará con "Madroños" de M. Torroba, "Danza de E. Granados, "Torre Bermeja" y "Sevilla" de I. Albéniz.

Notas Musicales

El Concierto del Maestro Andrés Segovia.

Por María Muñoz Fernández.

Gracias a los inauditos esfuerzos de Conciertos Guadalajara, fue posible escuchar el viernes pasado en el Teatro Degollado, al extraordinario artista español Andrés Segovia, quién desde el año de 1913, presentóse en Madrid, Valencia, y Barcelona con brillantes éxitos que han continuado acrecentándose, sin interrupción ante los más destacados centros artísticos de América y Europa. Compositores tan ilustres como Turina, Rousell, Samazeuilth, Tansman, Manén, Moreno Torroba, Ponce, Carlos Pedrell, Castelnuovo Tedesco, Cryl Scott y otros, han hecho el valioso aporte de obras expresamente escritas para la guitarra. Andrés Segovia descubre recursos técnicos con una musicalidad y un sentido artístico superiores, diferentes timbres y efectos instrumentales que amplían hasta el máximo las posibilidades del instrumento,

uniéndose estrechamente su gran personalidad artística y las cualidades subyugadoramente expresivas de su guitarra.

El programa dio principio con "Seis Piezas cortas del Siglo XV" transcritas por O. Chilesotti, de fino corte, ejecutadas dentro de una gran técnica instrumental. Del gran Fernando Sor, el creador de de la Escuela Clásicas de la guitarra, calificado por el célebre musicólogo Fétis como el Beethoven de la guitarra", le escucharemos: "Andante, Minuetto y Allegretto" ejecutados en un juego dulce e íntimo, "Campo" de nuestro gran Manuel M. Ponce, "Improvisación", del compositor uruguayo Carlos Pedrell y "Estudio" de Heitor Villalobos, ejecuciones dichas dentro de la mayor variedad, belleza y poesía.

En la segunda parte del concierto, regresó Segovia a los siglos XV y XVI, con Juan Sebastian Bach. El uso de los recursos del contrapunto le merece a Andrés Segovia, fama mundial; ha hecho numerosas transcripciones para la guitarra de la música de Bach, como también de otros compositores. En la ejecución de estas obras Segovia estuvo magistral. ¡Qué perfección de técnica! ¡Qué acendrada musicalidad! ¡Qué dinámica ricamente delineada! ¡Qué rítmica de una variedad y una vida tan intensas! Fue una interpretación en la que prodigó su arte excelso...

Terminando con una Romanza y Canzonetta de Félix Méndelssohn, reconociendo en éstas el imperio de un lirismo y belleza plenos de elegancia.

No podía estar ausente en este magno concierto la música de autores españoles, de Federico Moreno Torroba, escuchamos "Madroños" quien, con Manuel de Falla preconizó el restablecimiento de la guitarra como instrumento nacional encaminado a restaurar el altísimo prestigio de que gozara en siglos anteriores. Además "Danza" de Granados, "Torre Bermeja" y "Sevilla" de Albéniz.

Y así, a través de la inspiración genial de los compositores, la guitarra es llevada por la técnica, la sensibilidad y la alta visión intelectual de los ejecutantes, que la hacen instrumento refinado y culto, a las más distinguidas salas de concierto del mundo.

El Camino de Linares

Estando en la ciudad de Xalapa, Veracruz, en donde se habían dado cita algunas personalidades del mundo de la guitarra, Alirio Díaz, Ernesto Cordero, Manuel López Ramos, entro otros, el maestro Alirio Díaz, mostró al pedagogo argentino Emilio Colombo, los documentos que a su vez yo había mostrado a él, referentes a la actividad de Andrés Segovia en Guadalajara.

Fue tanto el interés que causó en la persona de Colombo, que inmediatamente se comunicó con don Alberto López Poveda a la ciudad de Linares, España con el propósito de hacer del conocimiento de éste, la existencia de los mencionados papeles.

Meses después, recibí correspondencia de don Alberto quien, en una misiva llena de emoción, me cuestionaba acerca de los testimonios y de la posibilidad de que se los facilitara, con el propósito de acrecentar el archivo acerca de la vida y la obra de Andrés Segovia, del cual él se había echado a cuestas la tarea de coordinar los esfuerzos.

Tiempo después, envié un sobre conteniendo la información lo que dio lugar, para que se desarrollara una relación amigable entre don Alberto y yo.

El año de 1993, se realizaron una serie de eventos, que sirvieron para conmemorar el centenario del natalicio del ilustre linarense Andrés Segovia.

Esa fue una extraordinaria ocasión, para manifestarle a don Alberto López Poveda, mi deseo de participar en dicho homenaje y así poder rendirle mi reconocimiento a su figura y sobre todo a su obra.

Así, iniciamos una serie de diálogos epistolares tratando de llegar a un acuerdo que hiciera realidad esa posibilidad.

El mes de septiembre de 1993, me encontraba volando rumbo a España en donde se me había programado para actuar el día 4 de octubre de 1993 una fecha que permanece en mi memoria como imborrable.

Rumbo a España

Salí de Guadalajara por la tarde de un jueves, a finales de septiembre, con el propósito de hacer la conexión en la ciudad de México con el vuelo de Iberia que me transportaría a la Península. Después de una espera que, como todas, resultan inquietantes, se nos conminó a abordar el avión, un enorme *jumbo* que a las cuatro horas de haber despegado de la ciudad de México, se encontraba sobrevolando la "Urbe de hierro", así nos lo hizo saber el piloto a través del altavoz.

Después de una larga noche de insomnio; de vueltas al servicio; latas de cerveza helada y una suculenta cena acompañada de vino tinto del que sirven en unas diminutas botellas de la marca Paternina, el de la bandita azul, por fin se nos avisó que estábamos
sobrevolando la costa norte de España y que en breve aterrizaríamos en el aeropuerto de Barajas, en Madrid.

Minutos después, el aparato realizó la maniobra que le permitiría y a nosotros por consecuencia, tocar piso.

Madrid.

Al salir a la sala que comunica al aeropuerto de Barajas con la calle en donde esperan decenas de taxis a los viajeros para llevarlos a su destino, me encontré con una larga fila de pasajeros que se disponía a cambiar la moneda americana por pesetas.

En la fila hice amistad con un joven, que a la postre, resultaría compañero inseparable de viaje por Madrid y principalmente por Andalucía su nombre era Gerardo Estrada quien era hijo de un próspero comerciante de aves de corral de la capital de México. Gerardo había sido premiado por su familia, por haber conseguido egresar de la universidad con el título de licenciado en administración de empresas.

Llevaba entre mis cosas, una tarjeta con el nombre de un hostal, que me había sido proporcionado por la cantante tapatía Rosita Partida quien había estado hacia algunos años en Madrid tomando clases. El hostal se llamaba Triana y su ubicación era, frente a la plaza del Carmen; ahí le indicamos al conductor que nos trasladara.

Después de habernos instalado en una confortable habitación, decidimos salir a la calle para comenzar a adaptarnos al viejo continente.

Estuvimos por ahí dando vueltas sin alejarnos demasiado, nos sentamos en un café al aire libre a tomar una cerveza y regresamos al hostal. Estando ya metidos en la cama, nos dimos cuenta de que no podíamos conciliar el sueño, esto era por demás lógico, ya que, para nosotros, las diez de la noche de España, significaban apenas las cuatro de la tarde de México, por tanto, decidimos vestirnos y emprender el camino de la Gran Vía.

La Gran Vía

En Madrid la vida nocturna, sobre todo, los fines de semana es realmente la vida. Era la víspera del sábado y por todas partes había gente, principalmente jóvenes en busca de diversión.

Comenzamos a deambular por las calles perpendiculares a la famosa avenida y cada que había oportunidad nos introducíamos a los bares que íbamos hallando al paso y que no eran pocos. Antes habíamos estado en la Puerta del Sol que es realmente increíble por la majestuosidad con que se admira el espectáculo de la puesta del astro rey, entre cientos de árboles propios de clima gélido, tales como madroños; pinos; araucarias etc.

Ya muy avanzada la noche, en la madrugada, verdaderos ríos humanos colmaban las calles de Madrid y decenas de motociclistas de estrafalarios atuendos y cabelleras rapadas rompían el silencio de la noche. En los oscuros callejones y hasta en las casetas telefónicas, pudimos apreciar el indiscriminado tráfico de drogas y de sexo.

Por las esquinas de las avenidas más transitadas, aparecían súbitamente individuos de raza negra, seguramente de origen afro, ofreciendo su mercancía. Por otra parte, hombres vestidos de mujer en franca negociación con miembros de la guardia de carabineros a la puerta del cuartel que se ubicaba a inmediaciones de Las Cibeles.

El Museo del Prado

Al siguiente día decidimos como primera actividad, visitar el Museo del Prado. Nos dirigimos a la terminal del ferrocarril y después de desayunar a la española, un "bocadillo" (pan blanco con aceite de olivo) y café, abordamos el metro con rumbo al Museo.

Al entrar... largas filas de turistas esperaban con paciencia a ingresar a las salas de exposiciones, otros comprábamos algún recuerdo, playeras estampadas, separadores o tarjetas postales.

Dos cosas me conmovieron enormemente de aquella visita. Por supuesto, que no se pueden pasar por alto los enormes retratos de Velásquez o de ElGreco, pero sin duda un autorretrato del célebre Alberto Durero, removió mi memoria, trasladándome hasta los días de la escuela secundaria, cuando nuestro pintoresco profesor de dibujo don Cesar Zazueta nos encomendaba a investigar las biografías de los grandes maestros del pincel. La otra imagen que provocó que mi emoción no se pudiera contener y se me humedecieran los ojos con el llanto del hombre que no da crédito a tan sublime legado humano. Goya y su célebre Maja Desnuda.

Después de aquello, lo que pudiéramos admirar, ya era ganancia asi, nos regodeamos con el retrato de la Infanta Margarita, La Rendición de Breda, los retratos de Felipe IV y el retrato ecuestre de Felipe III, los célebres beodos de "El triunfo de Baco" "El Niño de Vallecas" y la "Venus del Espejo". Salimos del Prado y ya repuestos de la emoción, nos dirigimos hacia la Gran Vía buscando un sitio para mitigar el hambre que, a esas horas, ya hacía estragos en el estómago.

Por la tarde, decidí asistir a mi primer evento musical en España, resulta que en el avión, consulté la cartelera de *El Mundo*, encontrando para esa fecha programado un recital de violochello y guitarra, los artistas eran, el violoncellista inglés Michael Kevin Jones y el guitarrista madrileño Agustín Maruri, la audición, se efectuaría en el Centro Cultural de la Villa, en el Parque del Descubrimiento.

Nos sorprendió de entrada, la organización escrupulosa del evento. Después de adquirir nuestros boletos, un empleado pulcramente uniformado, se encargó de llevarnos a hasta nuestros respectivos asientos.

El programa estuvo confeccionado en base a autores contemporáneos, obras dedicadas específicamente al dúo, obras del barroco italiano y por supuesto música española. Una selección de Manuel de Falla.

Parte de la idea que había desarrollado con antelación, pensando en llegar a mi compromiso, en Linares en óptimas condiciones, era precisamente, el de asistir a recitales y si eran de guitarra mejor todavía. Así, fui testigo del profesionalismo de estos artistas.

Sucedió que, durante el desarrollo de su ejecución, Maruri, experimentó un bloqueo motriz, interrumpiendo hasta en varias ocasiones la interpretación de la pieza. Al final después de haber conseguido el convencimiento del público, quien premió la actuación con nutridas palmas, ofrecieron a manera de *Encore* para sorpresa y beneplácito de los diletantes, la misma pieza del bloqueo, ahora con limpieza y pulcritud. Al término del recital acudí al camerino

a solicitar el autógrafo de estos jóvenes intérpretes presentándome como guitarrista e informándoles del motivo de mi estancia en España. Brindamos a la salud de México, de España y de Andrés Segovia.

Sevilla

Gerardo me había informado de sus planes en España, realmente él había decidido solamente estar de paso en su camino hacia Europa central y aprovechar para visitar a una amiga valenciana que conoció en Guatemala. Así, decidimos separarnos quedando de volver a vernos hasta el día de mi presentación en Jaén.

Eran aproximadamente las 12.00 horas del día domingo, cuando me enteré de que en Sevilla habría corrida de toros y sin pensarlo demasiado, me dirigí a Atocha para viajar rumbo a Andalucía en el ultra rápido tren Ave. Nuevamente el ensueño al contemplar la campiña llena de ocres en el horizonte, fundiéndose en la lejanía con el azul del cielo. Dos horas de viaje y ya estaba en Santa Justa disponiéndome a guardar mi equipaje en un apartado metálico de los que se cierran herméticamente y solo se pueden abrir con una clave.

Me dirigí rápidamente a la puerta de la estación y pregunté hacia donde quedaba la plaza de toros. Después de enterarme, abordé un autobús color naranja y en menos que canta un gallo, caminaba rápidamente con rumbo a La Maestranza cruzando el viejo centro histórico entre callejones y callejuelas. No sé que me hizo recordar el barrio de San Juan de Dios en Guadalajara cuando hacía años, nos dirigíamos a toda prisa por la calle de Pedro Moreno con rumbo a la plaza del Progreso.

Rápidamente me atajó un revendedor y tratamos un boleto de sol, un tendido. Para entrar, los mismos arrebatos de todas las plazas de toros del mundo. No acababa tomar mi asiento, cuando di inicio el festejo impresionándome grandemente lo solemne y lo silencioso del ambiente.

Salí de la plaza en medio del arroyo de gente sin saber con certeza hacia donde me dirigiría. Caminé siguiendo con inercia, el rumbo que la gente había tomado y sin haberlo planeado, me encontré ante la disyuntiva de meterme a la catedral o a una cantina. Primero fui a la cantina y después a la catedral.

Entré silenciosamente a la catedral y el primer impacto que recibí, fue el del olor del incienso que inundaba la atmósfera eclesiástica. Como cosa casual ese día se desarrollaba precisamente a esa hora, una ordenación de diáconos. Por supuesto, que la ceremonia resultó impresionante y el marco del altar principal con su retablo de estilo gótico tardío, obra del flamenco Pyter Dancard y Jorge Fernández Alemán, extraordinario.

Me retiré como entré, en silencio, para dirigirme al paseo Colón. Ahora tenía un problema, no tenía en donde pasar la noche y esta ya estaba encima.

Crucé el río Guadalquivir a través del puente, con dirección a Triana y comencé a solicitar hospedaje sin éxito, por lo que tuve que dormir en un hotel de cinco estrellas. Demasiado gasto para ser apenas el tercer día en España.

Una semana inolvidable

Decidí sentar mi residencia eventual en Sevilla. Por la mañana del lunes, salí en busca de un hostal más económico y de algo que comer. Me siguió viniendo a la memoria, el recuerdo de Guadalajara de los años en que por todas partes había carteles que anunciaban las corridas de toros.

Me trasladé a la estación de Santa Justa para recoger mi equipaje y regresé al hostal Colón que se encontraba frente al Guadalquivir a inmediaciones de la Real Maestranza.

Visité el Museo de la Maestranza y pude entrar hasta el albero de la misma, ya que los lunes había una visita guiada para los turistas que deseaban saber más acerca de la plaza.

Estando en Sevilla, mi estancia se redujo a caminar por la ciudad alternando los lugares en que desayunaba, comía o cenaba entre la estación del ferrocarril, Mac Donalls o algún bar en donde vendían tapas acompañadas de cerveza, vino tinto, o café, por las tardes frecuenté los restaurantes al aire libre y por las noches, me dediqué, a disfrutar de los eventos que año con año, organiza el ayuntamiento para darle realce a la feria de San Miguel.

Asistí a un memorable recital de guitarra flamenca con un joven artista de la localidad llamado *Niño de Pura*, realmente extraordinario ejecutante. El concierto fue en los Reales Alcázares y se escenificó al aire libre.

Asistí también al recital de un jovencito de apenas unos 16 años, calculo, organizado por la lotería de aquel país en un auditorio cercano a las instalaciones de la feria de Sevilla 92.

El joven aquel realmente tenía talento, aunque su repertorio, distó de ser el de un artista que sabe lo que debe tocar. Más bien, trató de satisfacer el gusto ligero de la concurrencia la misma que agradeció con aplausos, que no les modificara su ignorancia. Otro concierto estupendo, fue el que ofreció la banda de música del maestro Tejera, el escenario no podía ser mejor, la fachada barroca del Ayuntamiento de Sevilla.

Durante toda mi estadía en Sevilla, tuve por vecino a un señor entrado en años, originario de Carmona gran vendedor de embutidos, y lo digo yo que sin necesitar el chorizo que constantemente me ofrecía, me vi en la necesidad, de comprarle un kilo. Él supo como alimentar mi ego al comentarme que todas las noches disfrutaba de mi ensayo rutinario con la guitarra.

Visité las instalaciones de la Expo Sevilla 92 y me quedé con el sabor de una Sevilla que ha sabido alternar la tradición con la modernidad. Los sevillanos, han sabido cuidar su patrimonio histórico y conservan sus edificios como tal, mientras que las instalaciones feriales, son un dechado de tecnología, arquitectura contemporánea y modernidad.

Era viernes, cuando decidí, que debía irme de Sevilla ya que solamente, me quedaban tres días para mi debut en Linares.

El sino del 13

Me trasladé a la ciudad de Córdoba abordando un autobús de pasajeros como a las cinco de la tarde del viernes. A esa hora ya estaba por anochecer y el frío del otoño comenzaba a dejarse sentir.

Sucedió a partir de entonces una coincidencia curiosa, el asiento en el que me correspondía viajar tenía signado el número 13.

Las Seis Cuerdas de la Guitarra

Llegué a Córdoba y pronto me dispuse a buscar un hostal en donde pernoctar. Nuevamente, mi plan comenzó a fallar. Siendo fin de semana, los hoteles, hostales y demás, se encuentran reservados con anticipación siendo poco menos que imposible, obtener una cama en donde pasar la noche.

Aproveché un reposo en mi búsqueda, para visitar una cafetería especializada en la venta de postres y golosinas de apetitosa apariencia. Guardo con cariño, el recuerdo de un dulce al que la empleada, una jovencita rubia de inconfundible acento andaluz, llamaba Caxa y el beso amistoso que me brindó en el rostro al retirarme del lugar al saber que era mexicano.

Al siguiente día, sábado, finalmente encontré un hostal ya que el hotel en donde había dormido, solamente me lo condicionaron a una noche.

El ambiente en el que pasaba mi estancia, cada vez me acercaba más a la verdadera Andalucía y la gente también, cada vez se parecía más a la gente de Guadalajara de los años sesentas.

¿Saben ustedes el número de la habitación que me adjudicaron?, ¡Sí! ¡el 13!

Al anochecer de aquel día me disponía a dormir en mi cuarto 13 cuando comencé a escuchar las notas de una canción que me pareció un tanto familiar, "Hay Jalisco, Jalisco Jalisco tú tienes tu novia que es Guadalajara" me paré como resorte, vestí y salí a la calle en busca del sitio en donde estaba la música, se trataba de una gran fiesta, especie de Kermesse de la parroquia del lugar en donde había todo tipo de antojitos andaluces y cerveza. Cuando se enteraron de mi presencia y de mi origen, hicieron una mención en el micrófono y la gente, se volcó en atenciones hacia mi persona.

Linares

El domingo desperté maltrecho y desvelado con la conciencia plena de que la fecha se acercaba y no quería llevarme una sorpresa, ni darla, así, dejé el hostal y me dirigí a la estación del ferrocarril para comprar mi boleto con rumbo a Linares, en donde habría que rendir mi homenaje a Andrés Segovia al día siguiente.

Antes, comí en un restaurante llamado el Café Alexander desde donde se escuchaban los silbatos de las locomotoras.

A las dos de la tarde estaba programada la salida del tren, el mismo que perdí estando en mi nariz este, a causa de una pregunta tonta de mi parte y una respuesta "malaje" de uno de los garroteros. - ¿Ese es el que va a Linares?- ¡no! - me respondió. Luego se acercó a mi, ya que el tren había partido para decirme - señor ese era su tren...

Tuve que comprar nuevamente un boleto para el próximo convoy. La hora de la salida, era, a las diez de la noche, pero como en España el servicio ferroviario, no es tan brillante y puntual como uno supone, a las dos de la mañana del lunes apenas estaba subiendo al vagón en donde por fin, viajaría a Linares.

El tren hacía la ruta del mediterráneo y venía de Málaga, bella ciudad que días después tuve oportunidad de conocer.

Llegué por fin a Linares, abordé un taxi y me dirigí al hotel Cervantes en donde se me había reservado una habitación. Como ya me esperaban, los

empleados me brindaron todo tipo de atenciones y el recado de Gerardo que ya había regresado de Valencia.

Después de por fin dormir, salí presurosamente de mi habitación con la finalidad de comunicarme telefónicamente con don Alberto López Poveda. El pobre hombre –sabía- se había pasado toda la mañana y la tarde del día anterior dando vueltas al hotel y a la estación.

Salí con rumbo a la casa de don Alberto y al llegar, nos fundimos en un amistoso
abrazo que nos hizo vibrar de emoción. Por fin se había llegado la fecha de

Don Alberto López Poveda y Ramón Macías.

rendir mi homenaje a don Andrés Segovia. El padre de la guitarra moderna.

Después del desayuno -churros con chocolate- don Alberto me invitó a dar un paseo por la ciudad. Entramos en una tienda de vinos que según don Alberto, era frecuentada por don Andrés. Me presentó a los dueños del almacén y les indicó el motivo de mi visita. -Viene a ofrecer un recital como homenaje a Segovia-dijo

Eso valió para que los señores mostraran en sus ojos, sinceras lágrimas y me obsequiaran con dos botellas del vino preferido del maestro Segovia. Agradecido, me fundí en un abrazo con ellos invitándoles al concierto de esa noche.

Un Museo para Segovia.

Existen en el mundo, por lo menos que yo sepa, cuatro ciudades que llevan el nombre de Linares. Dos en Chile, en Sudamérica, una en el norteño estado de Nuevo León en México y una más en España que es a la que me referiré.

La provincia de Jaén en Andalucía, tiene aproximadamente 198 kilómetros cuadrados y está comunicada por carretera y por ferrocarril con ciudades como Baeza, Úbeda y en general con el resto de Andalucía y España.

Linares es un importante centro agrícola en donde se produce aceite, fruta y hortalizas, pero la mayor importancia de Linares ha estribado a lo largo de su historia en
la explotación de sus ricos yacimientos de galena argentífera que la convirtió en el primer productor de plomo de España. También ha sido notable su actividad comercial.

Linares ha sido la cuna de personajes populares como Raphael, famoso cantante conocido en el mundo entero con el sobrenombre de "El Ruiseñor de Linares", también ha sido la cuna de grandes toreros uno de ellos Sebastián "Palomo" Linares y "Curro" Vázquez.

Cada año Linares tiene su festividad durante el mes de agosto, la feria de San Agustín, en ella se recuerda año con año, el trágico acontecimiento que segó la vida de Manuel Rodríguez Sánchez mejor conocido como "Manolete".

Ayuntamiento de Linares.

Linares es reconocida en el mundo entero, por ser además la sede de importantes torneos de ajedrez, pero el principal orgullo que se muestra en Linares, es el de ser la cuna de una leyenda de la música, el que fuera considerado durante largas décadas, el mejor guitarrista del mundo, Andrés Segovia.

En esa pequeña población andaluza, ha vivido don Alberto López Poveda, quien ha consagrado parte de su vida a la noble labor de reconstruir, la vida del más universal de los linarenses, Andrés Segovia.

Don Alberto López Poveda, a lo largo de los años, ha compilado toda una serie de pertenencias del desaparecido guitarrista que van desde

programas de mano, hasta crónicas periodísticas del mundo entero y objetos personales del maestro.

La finalidad, es, perpetuar la figura de Andrés Segovia, en una sede que es el Museo Andrés Segovia de Linares, España.

Don Alberto López Poveda

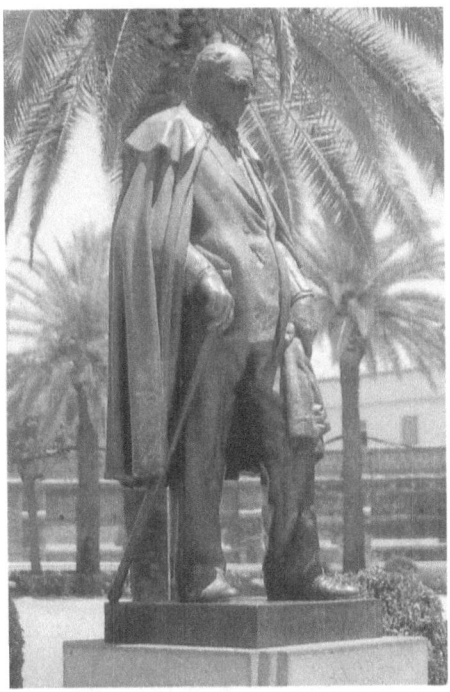

En el Monumento a Andrés Segovia

Después de atender algunas entrevistas relacionas con el concierto de la tarde, caminé por la ciudad buscando el histórico lugar en que cayó el legendario Manolete víctima de las astas de "Isleño", la plaza de toros, enseguida, me dirigí a la alameda en donde se encuentra el monumento a Segovia, obra del artista Julio L. Hernández.

Es una avenida larga y ancha que conduce a una glorieta, el lugar está bordeado por árboles de maple los mismos que conforme me acercaba al mausoleo, dejaban caer sus hojas sacudidos por el fuerte viento otoñal que parecía anunciar la conclusión de un largo viaje desde México y el cumplimiento de un propósito.

Lentamente me acerqué y emocionado toqué con mis manos el bronce que simbólicamente revivía la figura mítica de un guitarrista impar. Las lágrimas nuevamente aparecieron en mis ojos y también los recuerdos de tantas y tantas horas de trabajo solitario con la guitarra y principalmente, aquella lejana tarde en que por primera vez, escuché en una grabación de Andrés Segovia, La *Courante* de Bach.

El Concierto

Estábamos en la habitación del hotel Linares viendo por televisión la corrida que en ese momento se daba en Ubeda, ciudad sumamente cercana a Linares.

Se acercaba paulatinamente la hora del recital y Gerardo resultó ser un magnífico auxiliar para todas mis necesidades inmediatas que todo aquel que realiza giras artísticas conoce. Cambiar cuerdas al instrumento, limpiar los zapatos, comprar alguna camisa, debo decir que la que tenía seleccionada para tal fecha, la olvidé en Guadalajara y no tenía otra de color blanco. No creo que hubiese sido apropiado, salir a escena con una camisa estampada o una de rayas a negro y blanco.

Pasó por nosotros al hotel el estupendo guitarrista cordobés, *Paquito* Cuenca que era el encargado de la organización del concierto y además, director del Conservatorio de Linares. En España se le da gran importancia a la educación musical y pequeñas poblaciones de las provincias, cuentan con importantes centros de estudios y conservatorios.

Llegamos a la Sala Municipal de Exposiciones e inmediatamente me dispuse a probar la acústica del lugar, en ese instante se pone a prueba, toda la experiencia adquirida a través de largos años de aprendizaje y la asimilación de la experiencia de otros artistas con los que se ha tenido la oportunidad de convivir.

Poco a poco, la gente, fue ocupando sus asientos y la sala se colmó con el barullo de la gente mismo que acalló, cuando súbitamente, subí al estrado para ofrecer a los asistentes, con una caravana, un respetuoso saludo y recibir por esto, los primeros aplausos.

Antes de iniciar, me permití hacer alusión, al motivo principal del recital, subrayé, que asistía a Linares, más que con el propósito de impresionar a los linarenses, si como un entusiasta embajador de México a rendir ese tributo al

legendario Segovia, y agradecer de manera particular a don Alberto López Poveda, sin cuyo interés no hubiese sido posible mi participación. No se hicieron esperar los gritos de ¡Viva México! ¡Viva España!

Reseñas periodísticas del concierto

El guitarrista Ramón Macías dio un concierto en honor de Andrés Segovia.
El maestro mejicano sorprendió con su toque lento.

> *El homenaje de Linares al guitarrista universal, Andrés Segovia, contó con la participación del mejicano Ramón Macías Mora, que con su toque lento pausado y perfecto sorprendió al público asistente al concierto que se celebró en la Galería Municipal de Exposiciones.*

INMA BARRAGAN

El mejicano Ramón Macías Mora participó ayer en el homenaje que Linares está tributando a Andrés Segovia en el centenario de su nacimiento.

En la organización de este concierto participó el Conservatorio de Linares y la Asociación de Padres del centro, junto con el área de cultura del Ayuntamiento.

Una música diferente a la que estamos acostumbrados a escuchar. El maestro mejicano consiguió con su toque lento pausado y perfecto sorprender a las personas que asistieron a este nuevo concierto homenaje al gran maestro de Linares que tuvo como escenario la Galería Municipal de Exposiciones.

Macías Mora interpretó un amplio repertorio poco conocido en el que combinó obras de Gaspar Sanz, Leopoldo Weiss, Alexandre Tansman y Federico Moreno que encandiló al público linarense aficionado a la guitarra, que acudió una vez más como lo está haciendo durante todo el año, los conciertos de guitarra que están recordando a Andrés Segovia.

Linares

Página 22 — JAEN, miércoles 6 de octubre de 1993

El guitarrista Ramón Macías dio un concierto en honor de Andrés Segovia

El maestro mejicano sorprendió con su toque lento

El homenaje de Linares al guitarrista universal, Andrés Segovia, contó con la participación del mejicano Ramón Macías Mora, que con su toque lento, pausado y perfecto sorprendió al público asistente al concierto que se celebró en la Galería Municipal de Exposiciones.

INMA BARRAGAN

El mejicano Ramón Macías Mora participó ayer en el homenaje que Linares está tributando a Andrés Segovia en el centenario de su nacimiento.

En la organización de este concierto participó el Conservatorio de Linares y la Asociación de Padres del centro, junto con el área de Cultura del Ayuntamiento.

Una música diferente a la que estamos acostumbrados a escuchar. El maestro mejicano consiguió con su toque lento, pausado y perfecto sorprender a las personas que asistieron a este nuevo concierto homenaje al gran maestro linarense que tuvo como escenario la Galería Municipal de Exposiciones.

Macías Mora interpretó un amplio repertorio poco conocido en el que combinó obras de Gaspar Sanz, Leopoldo Weiss, Alexandre Tansman y Federico Moreno que encandiló al público linarense aficionado a la guitarra, que acudió una vez más a escuchar, como lo está haciendo durante todo el año, los conciertos de guitarra que están recordando a Andrés Segovia.

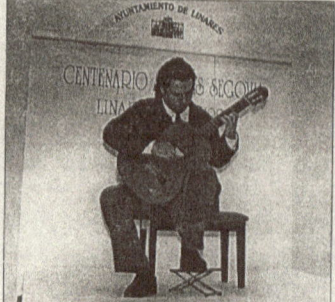

El mejicano Ramón Macías, durante el concierto.

Ramón Macías Mora estudió arquitectura en la Universidad de Guadalajara, en Méjico, y posteriormente se interesó por la guitarra clásica, formándose en el conocimiento de este instrumento en la Escuela Superior de Guitarra de Guadalajara, donde recibió las bases de teórica instrumental del profesor Miguel Villaseñor García.

En el campo de la investigación es autor del trabajo titulado: "Las seis cuerdas de la guitarra" donde pone de manifiesto su conocimiento en conceptos y conciertos, sobre el arte de hacer música, a través del instrumento más misterioso del mundo, la guitarra".

Su presentación en público tuvo lugar en 1983 con conferencias y recitales.

La creatividad de Macías Mora va más allá de los conciertos, su labor de investigación la completa también con su frecuente participación y colaboración para los diarios "El Occidental", "El Informador" y el semanario "Fiesta Brava".

Como complemento y en una constante inquietud por una búsqueda estética, Ramón Macías Mora ha realizado incursiones en la plástica. Hasta la fecha ha realizado cuatro exposiciones de acuarelas y viñetas relacionadas con temas taurinos y antropológicos.

La Agrupación centro del PSOE debatió la situación que atraviesa el partido

I.B.

La Agrupación centro del Partido Socialista en Linares celebró una asamblea ordinaria el pasado fin de semana, en la que se debatió ampliamente el documento que lleva por título "Socialismo para los nuevos tiempos".

Este documento trata de resituar el debate que se ha generado en el Partido Socialista durante los últimos meses, y que ha incluido declaraciones de cuatros socialistas nacionales que para Ignacio Ortega "han contribuido a empobrecer la imagen de los socialistas y ha confundido a la opinión pública con enfrentamientos de tipo personal que no han enriquecido el debate interno del partido". Para Ignacio Ortega, miembro de la ejecutiva provincial del PSOE, se está en un periodo en el que han cambiado los ánimos y se ha regresado a un debate en torno a temas más preocupantes para la situación actual de crisis que atraviesa el país.

Los ciudadanos, recuerda Ignacio Ortega, pidieron que el PSOE continuara gobernando después del 6 de junio, pero desde una nueva óptica basada en el diálogo y en el consenso, algo que no se ha producido en una primera fase y que a partir de ahora se debe conseguir. El PSOE, para Ortega "tiene que enriquecerse con el debate de estos asuntos fundamentales puesto que es el partido que gobierna y el que está más impregnado en la sociedad".

Por todo ello, el documento que actualmente debaten las distintas agrupaciones de Linares del PSOE incluye mecanismos que convertirán al PSOE en un partido ágil y al servicio del ciudadano. Así se van a crear organos ejecutivos internos y toda una organización interna que contribuya a dar agilidad al partido.

A pesar de todos estos fines y planteamientos que recoge "Socialismo para los nuevos tiempos" siguen existiendo declaraciones personalistas por parte de algunos miembros del partido. En concreto y en este sentido, Ignacio Ortega se ha referido a las manifestaciones del portavoz socialista en el Congreso de los Diputados, Carlos Solchaga. Este tipo de opiniones, vertidas a título personal, según Ignacio Ortega "son buenas puesto que ponen de manifiesto que el PSOE es un partido que está vivo, que tiene debate interno, lo que a su vez no evita que cada uno, personalmente, pueda creer que estas afirmaciones de Carlos Solchaga están rozando posiciones neoliberales".

En cuanto a la situación de la Agrupación centro de Linares, Ignacio Ortega ha afirmado que estará presente con sus propias reflexiones en la conferencia que el partido celebrará en Granada los días 23 y 24 de octubre.

En Linares el PSOE "no participa de las controversias que otros líderes socialistas están generando a nivel nacional, y que buscan más su reconocimiento personal que el del propio partido". En Linares, según Ortega, el Partido Socialista "está defendiendo el bienestar social y participando en la vertebración de las asociaciones de vecinos y las asociaciones de padres. Aquí somos militantes de base y no participamos de la alta costura política de otros líderes".

Ignacio Ortega se refirió también al "cambio de cambio" como a una frase feliz de Felipe González, pero que es una iniciativa que corresponde realizar a los ciudadanos. El cambio debe iniciarlo internamente el Partido Socialista y posteriormente hacerlo democráticamente hacia la sociedad.

IU-CA cree que es "grave que la dirección de Santana incumpla el Laudo"

I.B.

El grupo de IU-CA ha manifestado su opinión en favor del comité de empresa de Santana Motor en torno al expediente de regulación de empleo presentado por la dirección de la factoría linarense.

IU-CA califica como grave y sorprendente el hecho de que la dirección de la empresa pretenda incumplir los compromisos incluidos en el Laudo a pocas fechas de su puesta en práctica, máxime teniendo en cuenta que supone desautorizar a la Junta de Andalucía que fue artífice del Laudo".

Esta organización política exige a la Junta de Andalucía que cumpla los compromisos en cuanto a producción de vehículos y exportación.

IU-CA hace esta petición basándose en: "la legitimidad que existe ya que Santana Motor se está beneficiando de unos 11.000 millones de pesetas de dinero público".

En este sentido y para contribuir al desarrollo de la empresa exigen la construcción del Parque Industrial para garantizar el proceso de nacionalización de piezas y la consiguiente instalación de empresas auxiliares del sector de la automoción.

Por último, IU-CA llama la atención sobre la conveniencia de que sólo sean los trabajadores los que cumplan los acuerdos y soporten sacrificios laborales, sino que la Junta de Andalucía y la dirección deben comprometerse con el Laudo y no volver a la situación de preocupación y pesimismo sobre el futuro de Santana.

El grupo de IU-CA respalda al comité de empresa de Santana Motor.

SUZUKI VITARA 5 PUERTAS DESDE 2.100.000 PTAS.*

FINANCIACION SANTANA-CREDIT, S.A. SANTANA-MOTOR, S.A.

CONCESIONARIO OFICIAL EN JAEN: HEREDEROS DE CLEMENTE CASTILLO, S.A. c/ Mancha Real, 9 - Tel.: (953) 22 35 66 23009 JAEN

COCHES PARA VIVIR MEJOR

Una segunda crítica al mismo programa, de la actuación que se reseña antes; es la que hace Manolo Martínez del periódico IDEAL de Linares publicada el miércoles 6 de octubre de 1993.

Concierto del guitarrista mexicano Ramón Macías
Manolo Martinez
LINARES

Organizado por el Conservatorio de Música de Linares y la Asociación de Padres del mismo, se presentó en la Galería Municipal de Exposiciones el guitarrista mexicano Ramón Macías.

Su programa presentó dos partes bien diferenciadas. La primera de ellas la abrió con una pavana y canarios de Gaspar Sanz, de la que cabe destacar unos graciosos efectos de campanella.

A continuación, fue la magna Suite en la Mayor de Silvius Leopold Weiss, obra original para laúd integrada por siete movimientos, de danza con alternancia de aires y que sigue el orden tradicional de Allemande, Sarabanda, Bourre, Minueto y Chacona, para terminar con la vivaz Giga. Supo Macías Mora transmitir la solemnidad y grandiosidad del barroco centroeuropeo. Algunas de las variaciones de la Chacona fueron realmente interesantes.

Con un espectacular y difícil Rondolletto, del italiano Mauro Giuliani, terminó la primera mitad.

El alma mexicana

De su compatriota Manuel Ponce interpretó con especial regusto el célebre Scherzino mexicano, al que siguió una serie de seis piezas indígenas, del mismo autor, en las que plasmó toda el alma de las culturas mexicanas.

De ahí al campo castellano con la siempre bella y guitarrística escritura de Federico Moreno Torroba, del que sonaron cinco aires manchegos.

Terminó el recital con una danza paraguaya de Barrios Mangoré, muy bien interpretadas por Ramón Macías Mora, que en general mostró detalles de interés a lo largo de su concierto.

Los días subsecuentes

Salimos del recital y fuimos a brindar por el éxito del mismo.

Nos dirigimos a un bar en una comitiva encabezada por don Alberto y amigos muy allegados a él, así como algunas personalidades del comité de organización de los festejos y profesores del conservatorio, principalmente guitarristas entre los que se contaban a Paquito Cuenca, Julio Castaños un chico de Linares vecino de Málaga y el apoderado en España, de Cuenca, Antonio Sánchez Montoya.

Comentarios acerca del programa, del viaje y brindis por México y España.

Al final después de que se fueron despidiendo casi todos, decidimos viajar a Úbeda, lugar distante unos 40 kilómetros de Linares. El viaje, lo hicimos en el vehículo de Paquito Cuenca y éramos, Cuenca, Montoya, Julio Castaños y yo.

Estando en Úbeda, nos dedicamos a visitar los más populares bares y ya con algunas copas, hicimos un recorrido turístico por el casco viejo de la ciudad, la misma que presentaba por su soledad nocturna y su otoñal clima, una especial atmósfera.

Me llamó la atención principalmente, el arco de triunfo de la iglesia del Salvador, obra de A. de Vandelvira, discípulo de Diego de Siloé en donde se encuentra un guitarrista representado en piedra.

Granada

Partimos rumbo a Granada, con la recomendación de Paquito Cueca para la guitarrista norteamericana Lisa Hurlong quien hospedaba en su casa estudiantes principalmente guitarristas. Lisa lamentablemente, se encontraba fuera del país por lo que no tuvimos oportunidad de conocerla personalmente.

El primer día de nuestra estancia en Granada, hicimos amistad con un joven guitarrista coreano de nombre Mange. Resulta que durante varios días, no había recibido noticias de su familia y se encontraba en España sin dinero y sin probar alimento. Coincidió en que esa noche, compramos para la cena, un pollo asado y una botella de vino tinto los mismos que compartimos con el hambriento nuevo amigo oriental quien dejó únicamente los huesitos del ave, curiosamente acomodados por tamaños y sumamente limpios.

La Alhambra

Quien visite Granada, obligadamente, tiene que ir a la Alhambra, santuario del arte Mudéjar y reflejo fiel de ocho años de dominación árabe en España.

Recorrer los pasillos, unos cubiertos y otros dejando ver entre las almenas enormes, el increíble paisaje de la Sierra Nevada.

Caminar por las terrazas descubiertas y de pronto, introducirse a una puerta, que conduce al célebre patio de los leones.

El Generalife singular paraíso de sultanes granadinos y toda esa majestuosidad que se acrisola en ese legendario monumento de la cultura arábigo- andaluz.

No pude resistir la tentación de sentarme por un momento y tocar a la guitarra, por supuesto recordando a Tárrega, sus *Recuerdos de la Alhambra*.

La Sierra Nevada

Al siguiente día, ideamos junto con Mange, trasladarnos a la Sierra Nevada, viaje un tanto difícil debido a lo escaso del transporte. Solamente viaja por la mañana un autobús y la otra opción, es la de viajar alquilando los servicios de un taxi. Optamos por lo segundo.

La elección fue acertada, ya que el conductor resultó ser un magnífico guía el que posteriormente, nos mostró la parte desconocida de Granada.

Sierra Nevada, es una pequeña población en la que sus habitantes trabajan en el ramo turístico, sus competencias de invierno, son mundialmente famosas y precisamente por esas fechas se preparaban para recibir a los deportistas que participarían en los campeonatos mundiales de *esquíe*.

Después de tomar algunas fotografías y degustar un estupendo cordero a las brasas, emprendimos el retorno a Granada, casi todo el pasaje, se componía de empleados, meseras, cocineros y dependientes que diariamente se trasladaban a Sierra Nevada.

Por la noche, decidimos salir a conocer la ciudad llamando a Pedro "El 400" -por lo del Taxi- quien nos llevó a un burdel de nombre "Club don Pepe", por la carretera a Córdoba. Nos hicimos pasar por toreros con la complicidad de Pedro el taxista lo que nos atrajo todo tipo de atenciones y bellas damiselas, las que emprendieron la huida, al enterarse de que seríamos muy toreros, pero de plata, ¡Nada!

Málaga

Me comuniqué telefónicamente a Málaga, para ratificar la invitación que Julio Castaños, me había hecho. Julio recientemente, había sido favorecido por la fortuna, sacándose la lotería por lo que, sin pensarlo, compró un excelente piso en una zona muy exclusiva de la ciudad, habiéndose casado además con una linda malagueña con quien recientemente acababa de tener un crío al que bautizaron con el nombre de Pablo, como homenaje a Picasso.

Estando en Málaga, decidimos, Gerardo y yo, hospedarnos en un céntrico hostal desde donde nos dimos a la tarea de visitar la ciudad que resultó, verdaderamente bellísima.

Entre frecuentes visitas a El Corte Inglés y a los bares malagueños, se nos ocurrió, la idea de conocer Marruecos. Estando tan cerca, pensamos, sería una oportunidad magnífica.

Emprendimos el camino durante el cual atravesamos todo el esplendor de la costa dorada española; Torremolinos; Marbella; Estépona y finalmente, Algeciras desde donde parten las embarcaciones con rumbo a Ceuta.

El viaje a través del estrecho de Gibraltar, dura aproximadamente una hora y durante el transcurso, se aprecia la majestuosidad del célebre Peñón de Gibraltar, como compañeros de viaje, tuvimos principalmente a ciudadanos marroquíes con su inconfundible indumentaria oriental y su singular tocado.

Al arribar a la última posesión de España en África, nuestro reloj, marcaba las seis de la tarde. Después de instalarnos en el hostal, decidimos caminar por las calles de la ciudad regresando inmediatamente ante el acoso indiscriminado de los traficantes de droga y contrabandistas de todo tipo.

Al siguiente día, muy temprano, dejamos el hostal para dirigirnos a la frontera no sin antes recibir todo tipo de recomendaciones a propósito de cientos de vivales que se dedican a sorprender turistas.

Estando en la línea divisoria, un sujeto de aproximadamente 50 años nos advirtió que hiciéramos caso omiso de los guías de turistas que ofrecen sus servicios y que cruzáramos hasta la parte marroquí en donde juntos abordaríamos un taxi. Muy tarde entendimos la recomendación, ya que un

sinvergüenza de nombre Abdul, se hizo pasar por miembro del cuerpo policiaco y nos exigió mostráramos nuestro pasaporte. Pronto nos indicó -síganme, cayendo en la trampa ingenuamente, Abdul sabía como engatusar a los turistas y nosotros no fuimos la excepción.

Nos llevó a un verdadero laberinto en el que se encontraba un mercado de tapetes multicolores al cual nos llevó sin nuestro consentimiento. Dos sujetos, se encargaron de mostrarnos la mercancía no sin antes esconder nuestros zapatos, me supongo que para dificultar una supuesta huida.

Como a los veinte minutos de insistirnos por una compra, y captar nuestra negativa, pronto se comenzaron a irritar aquellos mercaderes que, por todos los medios, se mostraban decididos a hacernos desembolsar el último dinero que llevábamos.

Astutamente lograron separarnos a Gerardo y a mi con la idea de negociar por separado ya que yo también a esas alturas mostraba mi enojo llegando incluso a suscitarse un conato de riña.

- Bueno, dije, vamos a negociar, yo toco la guitarra y me llevó el mejor tapete.

- ¡No! respondió inmediatamente el mercader, saliendo furiosos de la habitación en donde me tenían secuestrado.

Al cabo de una hora y al ver que Gerardo no regresaba, salí de aquel maloliente cuarto a buscar a mi compañero, logrando encontrarlo en otra de las habitaciones con un tapete bajo el brazo y haciendo malabares con dos pares de zapatos, uno de los cuales era mío.

Salimos a toda prisa, corriendo, de aquel lugar emprendiendo la huida entre enormes jarrones de barro; tapetes colgados y chiquillos chamagosos que jugaban por todos lados.

En la puerta estaba Abdul quien exigió su pago por aquella nefasta visita guiada. Todo un malandrín.

El retorno

Después de aquella experiencia infumable, lo único que deseábamos era regresar, salir de Marruecos y estar nuevamente en España.

Llegamos a Málaga y después de despedirnos, Gerardo emprendió su camino rumbo Francia y yo a Madrid, en donde intentaría conseguir un boleto a México a través de la lista de espera.

Llegué a Barajas, como a las seis de la mañana del viernes inmediatamente registrándome en el mostrador. Después de una larga espera de doce horas, por fin, pude conseguir mi pase de abordar. Siendo el último en entrar a la nave. Atrás de mi se quedaron parados en Madrid hasta el siguiente martes una lista como de veinte personas.

Arriba del avión de Iberia, la suerte me comenzaba a sonreír de nuevo y pronto el servicio a ofreció a los viajeros, cerveza y vino, así, como la cena suculenta que sirven en esos viajes transatlánticos.

Llegué a México con una una moneda de un peso en la bolsa, el mismo que utilicé para llamar telefónicamente a Guadalajara avisando que ya estaba en el país y que debido a que no existían enlaces a esa hora, las seis de la tarde, tendría que esperar hasta el próximo vuelo que salía de la capital a las

seis de la mañana. Así lo hice y a las ocho del siguiente día que era sábado, ya me encontraba en casa, mi sorpresa fue que por la tarde se había reunido toda la familia, para celebrar mi retorno. Un mariachi amenizó la reunión y yo por mi parte sentí que había consumado un sueño del cual, comenzaba paulatinamente a despertar.

Cuarta cuerda (RE)

El Performance[50].

El arte es sin duda, un lenguaje por medio del cual el hombre pretende decir algo, comunicarlo a los demás. No se puede concebir el arte sin un público que lo comprenda y lo aprecie, y es en ese sentido un fenómeno social.

Samuel Ramos[51]

A una añeja actitud muy a propósito del ser humano se le ha denominado en fechas más recientes con el término, *Performance*. En el se quiere conceptuar acerca de los factores determinantes en la participación interactiva de un conglomerado equis de personas con una finalidad; reunirse para celebrar un evento en el que un artista o un grupo de estos exponen su trabajo artístico. Un grupo de estas gentes acude a contemplar el mencionado trabajo y por último otra parte de ese *petit comité*, habla de ese trabajo y lo evalúa.

¿Pero qué tan simple es llegar a esa conclusión y resumir de una manera tan breve tanta complejidad?

El universo que nos atrae, es el de la música y estando de acuerdo en que, a lo largo de la historia del desarrollo del hombre, esta ha tenido múltiples usos, para el caso nos concentraremos en uno solamente; el de los conciertos públicos con sus variadas fórmulas que sin embargo, redundan en una sola. Un hombre o grupo de estos que actúan, un grupo de hombres que se encuentran en calidad de espectadores y otro grupo de hombres que forman el aparato que promueve tal actividad.

De esa manera diremos que siendo la música una de las bellas artes forma parte consecuentemente, de las cuestiones estéticas y estas a su vez de las cuestiones filosóficas.

Para los antiguos griegos el arte *Téchne* significaba fundamentalmente una capacidad de producción que incluía cierta dosis de razonamiento y está íntimamente ligado a un concepto filosófico denominado estética; del griego también *aísthesis* (αιστηεσισ) que significa percepción o sensación. El filósofo Emanuel Kant 1724-1804 en su *Crítica de la razón pura,* llama estética trascendental, al estudio del conocimiento sensible, pero en la crítica del juicio, emplea la palabra estética, refiriéndola directamente a la belleza y al arte. Por su parte San Agustín de Hipona, 354-430, habla de la Filocalía para designar el amor a la belleza, posteriormente Hegel, le llama Caliología, Fechner, Hedónica y así otros pensadores utilizan variados términos.

Tocar un instrumento es un arte, por tanto, lleva implícitos determinados factores que se vinculan entre sí y que corresponden a toda una gama de preceptos acerca de la estética del arte.

[50]El presente apartado fue leído como ponencia, durante el mes de agosto de 1996 en la ciudad de Tepic, Nayarit, durante el XXVI Encuentro de Antropología e Historia del Occidente de México.
[51]Ramos Samuel, *Filosofía de la vida artística*, Espasa Calpe Mexicana, México: 1994.

Pero el concepto arte es tan subjetivo que difícilmente todo lo que acontece al rededor o en torno de una producción artística podrá ser medido desde un punto de vista estrictamente objetivo; ya que como lo hemos mencionado, la belleza se muestra más no se demuestra.

Al fenómeno obra de arte concurren tres factores que son determinantes en la concepción de esta, primeramente: el artista, la obra de arte en segundo término y el contemplador de la misma.

El artista posee condiciones de percepción, sobre todo, que le diferencian del resto de sus semejantes no artistas y posee o al menos eso sería lo deseable, cierto número de capacidades y habilidades naturales que, aunadas a un proceso de desarrollo científico y artístico, lo colocan en un sitio diferente al de los demás. No mejor, no peor. Diferente.

Por su parte el contemplador de la obra de arte, puede ser un individuo que carente de las aptitudes del artista, por muchos factores ajenos incluso a los de una habilidad adquirida o natural, posee cierta sensibilidad, que le coloca dentro de un esquema de apreciación real del fenómeno artístico y se deja seducir por este, aunque habrá que aclarar que no siempre el artista corresponde a las expectativas del contemplador, así como la obra de arte en cuestión.

Puesto de otro modo y adecuándolo al concepto *performance*, diremos que en un concierto por ejemplo en el que participa un músico solista (un guitarrista), participan: el solista, la obra de arte que es la música interpretada por el solista, algunas veces creada por él mismo y el público asistente que interactúa como espectador o contemplador. En la actualidad todo este esquema se ha modificado de manera sustantiva al entrar en juego múltiples factores unas veces ajenos, otra, ligados al evento en sí.

El Artista.

Ese sujeto se ha dedicado a cultivar una actitud que le acompaña en su desempeño profesional y su modo de vida diario .
Dentro de su entelequia circulan emblemas y factores de tipo existencial que bordean a su imaginación y recrean todo tipo de ensoñaciones y fantasías que se integran a un proceso creativo el cual culmina en el momento en que se muestra la obra.

El objeto de la ensoñación es múltiple y variado y el vehículo para expresarlo (la forma) es variado también, sin embargo, para el concertista su vehículo de expresión (forma de expresión) es el instrumento musical que transforma notas escritas, signos, que a su vez representan sonidos con sus duraciones.

Antes de subir a un escenario, que es el lugar en donde se hará la presentación, ha transcurrido un tiempo más o menos considerable de adiestramiento, desde el momento en que se conceptualiza la obra o las obras que se han de representar, lo cual conlleva también un esfuerzo inherente.

En ese tiempo que transcurre desde el aprendizaje de la obra hasta su exhibición ante un público, se han conjuntado múltiples factores. De lo que se

trata o mejor dicho de lo que se requiere para transmitir el mensaje estético a través de la música.

El artista por lo menos en teoría, trabaja con emociones, y la sensibilidad, que transmitirá al auditorio a través de una ejecución o un conjunto de ejecuciones.

El mensaje y la emoción captada será el resultado de la capacidad del artista, de su calidad, así como de la receptividad del observador en este caso, auditivo.

¿Pero puede decirse que un artista? -Cuestiona, E.F. Carritt[52]-, cuando logra, al dar forma a un objeto sensible, comunicar ese significado a sus semejantes, pocos o muchos, pero capaces de simpatía imaginativa por tal estado de ánimo y sentimiento y capaces, por tanto, de entender lo que aquel quiso expresar?

Federico Nietzche exhibió como una analogía, el estado de animación que existe entre un artista y un estado de embriaguez y el ensueño esto como un estado de ruptura con la realidad.

Si tratásemos de traducir a términos científicos lo que sucede en esta interacción, lo más o menos acertado sería decir que el artista produce una serie de efectos sensuales a las terminales nerviosas del cerebro de su interlocutor mismas que se captan a través de un mensaje que inicia en el oído, si el mensaje es auditivo[53].

Al acudir hiriendo, las fibras más íntimas del receptor, se recrean en éste, múltiples sensaciones que muchas de las veces funcionan por asociación o por simple adiestramiento contemplativo también. Por tanto hemos de decir que no sólo son factores de tipo filosófico los que interactúan, sino que además son también factores de índole fisiológico y psíquico los que se agregan al fenómeno de la comunicación estética.

Como referencia específica al interprete, al que recrea las composiciones de otro, o las propias se dirá que de él dependen las emociones que se despierten en el espectador, sean de melancolía, de gusto, tristeza o sublimidad, ya que la música como la poesía, son signos cuyo valor deberá ser desentrañado con el propósito de apoderarse del espíritu del diletante.

> Si la música –dice Salomón Kahán[54]- no es solamente unh agradable cosquilleo del oído, sino un lenguaje, con todos los matices propios de este, para expresar en sonidos el contenido de los grandes dramas de la vida humana y la vida cósmica, el artista debe abordarla con la visión del poeta, del filósofo y del psicólogo. Debe escudriñar los secretos contenidos en la visión que del mundo han tenido los diferentes creadores musicales. (El mundo como voluntad y como representación), estos dos conceptos básicos de Schopenhauer, tiene que hacerlos suyos el intérprete. El ideal y la realidad, vistos, oídos y sentidos, deben constituir la fuerza motriz de la interpretación.

Aaron Copland[55] por su parte, considera que el intérprete debe asimilar el mensaje del compositor y volver a crear su mensaje. Pero además del problema planteado, deberá considerarse, que la música es algo vivo, no

[52] *Introducción a la Estética,* Breviarios Fondo de Cultura Económica, México:1978.
[53] El estímulo auditivo, se transforma de mecánico a químico.
[54] Salomón Kahán, *La Emoción de la Música,* Editorial Independencia, México: 1936.
[55] Aaron Copland, *Como Escuchar Música,* Fondo de Cultura Económica, México: 1975.

estático, cada obra además tiene su propio estilo mismo, que es el resultado a su vez, de la personalidad de cada artista.

Dado que el intérprete tiene su propio estilo, suele darse que una misma obra interpretada por diferentes artistas, revela concepciones distintas, lo que enriquece este aspecto.

El espectador entonces, deberá ser conocedor del estilo del compositor para poder apreciar hasta donde el intérprete es capaz de reproducir la idea del creador, sin apartarse de su propia personalidad.

La crítica del arte.

Apreciar el objeto del arte desde la perspectiva su crítica, es otra de las facetas importantes que se involucran en todo el fenómeno del *performance*.

La crítica varía, desde la simple descripción de un evento artístico a través de revistas, periódicos (crónica) hasta la crítica profunda sustentada en valores realmente contenidos en una obra de arte, desde luego aplicando un criterio de conocimiento y rigor.

Por supuesto que en épocas recientes, el *performance* ha tomado causes tan específicos en cuanto a su organización y promoción, que la crítica misma funciona en relación a la difusión del mismo.

Sin embargo, no siempre la función de la crítica, ha estado vinculada a describir únicamente la labor de determinado artista, sino que en múltiples ocasiones se le ha utilizado para desvirtuar el trabajo de un artista de mérito lo mismo que para acrecentar el trabajo mediocre de "artistas" sin escrúpulos. En la actualidad esto se da con mayores frecuencias dadas las condiciones modernas de comunicación y la profunda desorientación de una masa inmersa en un bombardeo indiscriminado de información y carente de los elementos necesarios para discriminar estéticamente un producto auténtico, de otro falso.

El maestro Samuel Ramos[56] opina que:

> Una conciencia vigilante de sí mismo para distinguir en sus reacciones estéticas lo que depende de las condiciones subjetivas personales y lo que es propiamente percepción de las cualidades del objeto analizado. solo puede tener validez y autoridad crítica, cuando es realizada con entera ecuanimidad y sus juicios son emitidos objetivamente. Como cualquier espectador el crítico vive la impresión estética inmediata, de un modo total buscando en su unidad cualitativa los valores del objeto, pero en un momento posterior reflexivo, su fina percepción analiza los elementos de la obra, determina sus méritos y procede a enjuiciarlos.

Por su parte Salomón Kahán,[57] expone:

> Desde el punto de vista del crítico, la interpretación de los artistas es buena, cuando coincide con la manera como la respectiva música suena idealmente con su oído interior, y es inadecuada, cuando existe una divergencia entre lo que el crítico percibe con su oído físico, y el modo como la obra suena en su imaginación o en su memoria musical. Considera una mala interpretación, un interpretación que origina en su mente

[56] *Ramos, Samuel, Filosofía de la vida artística,* Col. Austral 974, Espasa Calpe, Buenos Aires Argentina: 1958.
[57] Ibid, Op. cit.

un conflicto entre el concepto ideal auditivo y emocional que de la obra en cuestión ya está formando parte de su conciencia musical, y la realidad de lo que oye en el salón de conciertos o en el teatro de la ópera. (...)

A los grandes intérpretes se les debe oír no con la predisposición de encontrar en ellos la confirmación del concepto que de ellos ya se tiene preconcebido. Debemos estar dispuestos a embriagarnos con todas la emociones que el artista brinde, aunque estén fuera de su especialidad, que existe en el concepto del público y que tal parece que ha sido registrada en alguna oficina de patentes.

Tres ejemplos de crónica escrita referentes a recitales de guitarra.

La información que a continuación se formula corresponde a varias crónicas aparecidas en diferentes publicaciones de la ciudad de Guadalajara, Guanajuato, Gto., y Londres, Inglaterra.

Algunas han sido reproducidas íntegramente, considerando la importancia del testimonio y la ubicación en el tiempo de cada uno de los personajes que en ellas aparecen.

Las crónicas en cuestión no tienen una estricta secuencia.

Sigue la Fiesta Cultural en Guanajuato
Por Guadalupe PEREYRA y Guadalupe ZAMORANO
EL OCCIDENTAL, Guanajuato, Gto., 21 de octubre de 1989.

El guitarrista norteamericano Robert Bluestone ofreció un magnífico concierto en el museo iconográfico del Quijote en el marco de este XVII Festival Internacional Cervantino.

El programa estuvo compuesto por "Pavana y Fantasía de Anthony Holborne; "Suite Compostelana de Federico Mompou"; "Preludio y fuga BWV 998" de Bach; "Cuatro Preludios" y "Suite III" de Manuel M. Ponce; "Norteña de José Gómez Crespo y "Asturias de Isaacc Albéniz. El público aplaudió fuertemente la interpretación del talentoso guitarrista, quien comentó que es un honor para él tocar la música de Manuel M. Ponce aquí en México.

A decir del propio artista, "El guitarrista debe convertirse en la guitarra, sentir que este instrumento es sólo una extensión de los dedos".

Los especialistas coinciden en señalar que Bluestone representa la vanguardia de una nueva generación de guitarristas clásicos y éste, más que tarjeta de presentación es la definición de un artista excepcional.

Apuntes musicales
Pablo Márquez, un Evidente Virtuosismo
por Antonio Navarro, *EL OCCIDENTAL*, Guadalajara, 10 de octubre de 1989

Si bien es cierto que no es mi costumbre ejercer la reseña crítica de conciertos y recitales habidos en nuestra ciudad, admito también que las excepciones animan a teclear algunos comentarios cuando la presencia de algún intérprete despoja de su calidad los hábitos más convencionales que suelen predominar por estos territorios. Y vaya qué manera de presenciar una excepción en la figura del guitarrista argentino Pablo Márquez, quien a sus 22 años nos demuestra la generosidad de ser un músico e intérprete sabedor de todo lo maravillosos que representa sentir y expresar los elementos de la música. De la nitidez cristalizada en las Diferencias de un renacentista español como Luis de Narváez a la precisa traducción del barroco en la Suite BWV 1006 en Mi mayor de Juan Sebastián Bach; del novísimo virtuosismo de la escuela

italiana con las Due Canzoni Lidie de Nunccio D´Angelo a la confirmación del equilibrio en la Fantasía Elegíaca de Fernando Sor, para culminar en la apoteosis vital y enérgica de la sonata Op. 47 de su coterraneo Alberto Ginastera. El concepto de estilo queda plenamente definido en cada una de las interpretaciones dadas por Pablo Márquez, logrando aquella articulación que Nikolaus Harnocourt denomina como la buena "pronunciación" musical. En este sentido, Márquez se inclina no sólo por el buen cuidado de la técnica guitarrística, sino que al mismo tiempo es un estudioso del vocabulario y de la gramática que dan ese sentido de articulación al lenguaje de la música. (...)

Londres
Larga ovación para el guitarrista Alirio Díaz

Londres, 26 de febrero (ANSA).- El guitarrista venezolano Alirio Díaz fue ovacionado en su única presentación en Londres, en homenaje al compositor Antonio Lauro.

Díaz, uno de los más destacados alumnos de Andrés Segovia, con quien estudió entre 1951 y 1954, brindó una magnífica demostración como intérprete de guitarra, recurriendo solo a obras de compositores de su país y ante una audiencia que llenó el Purcell Room en el Centro cultural del South Bank, cerca del Támesis.

El programa dividido en dos partes, reflejó la preocupación del notable intérprete, investigador y arreglista venezolano por la música y el arte de su país. su presentación fue de un alto nivel profesional.

El virtuosismo de Díaz se reflejó ya al iniciarse la primera parte del programa, en el que interpretó obras de Castellanos, **Homenaje a Antonio Lauro,** y de Sojo, **Cuatro Tonadas Venezolanas**, mientras puso en evidencia una admirable capacidad de comunicar la inocencia contenida en las "Cuatro Canciones para Niños" de Estévez.

Díaz hizo notar su habilidad como arreglista con una antología de piezas venezolanas, entre las que de destacó un **Vals** en el que hizo gala de una digitación sorprendente.

En la segunda parte, el guitarrista venezolano seleccionó una melancólica **Pavana** con que inició la interpretación de las obras de Antonio Lauro, seguida por una canción y dos danzas, la segunda interpretada con especial brío.

Se destacó también en la segunda parte del programa la tercera **Cadencia** del concierto para guitarra, de difícil ejecución, pero que arrancó una gran ovación debido a la limpieza de la interpretación.

Alirio Díaz, que cuenta con muchos seguidores en Londres, provocó un último y largo aplauso cuando se despidió con el conocido Vals número 3, Natalia que, en su versión, reflejó la frescura de las composiciones de Lauro, que las hacen atractivas para todo intérprete de guitarra.

Periódico EL UNIVERSAL de la ciudad de México, año de 1996.

Tras la Senda de Sendis...

Poesía... tristeza honda y ambición del
alma, ¿cuándo te darás a todos?
¡a todos! Al príncipe y al paria...
A todos
Sin ritmo y sin palabras
Deshaced ese verso, quitadle
los caireles de la rima, y el metro,
la cadencia y hasta la idea misma.
Aventad las palabras y si después
queda algo todavía...
Eso será la poesía.

León Felipe

Gustavo Sendis

A Gustavo Sendis, al que no le cupo el alma en el cuerpo...

El Informador
Viernes 26 de noviembre de 1996.

Solamente dos números aparecen en el directorio telefónico registrados con el apellido Sendis; el de Dn. Cristino y el de Isabel. ¿Por cuántos años permanecieron ahí? Alguien se enteró a través de un amigo común de las investigaciones que estaba realizando, meme cuestionó si ya había registrado el nombre de Gustavo Sendis, a lo que respondí:

-Desde luego... es chaparrito y calvo y se hacía llamar "Zepol".

-¡No! El guitarrista del que yo le hablo era muy alto y poseía una abundante cabellera y vivió y murió en Tepoztlán.

-Hábleme de él –inquirí-

-Lo único que puedo decirle es que estudió en Europa con grandes maestros (Antonio Compani y Emilio Pujol) y vivió por algún tiempo en Italia. Lo mejor será que llame y que sea la propia familia la que le informe. El número debe aparecer en el directorio. Eso hice...

-Hola, respondieron. "Disculpe la molestia, pero estoy escribiendo acerca de la guitarra y quise informarme acerca de Gustavo cuya existencia inexplicablemente ignoraba".

La señora Alicia –madre de Gustavo- se disculpó con voz entrecortada y al no poder seguir hablando, me pasó la comunicación con su hija Cristina, a quien le expliqué el motivo de mi llamado.

-Por qué no vienes mañana? - me dijo.

-Como a las once, ahí estaré...

Gustavo Sendis nació en Guadalajara en 1941 y fue hijo del Dr. Cristino Sendis, eminente patólogo nacido en Mascota, Jalisco, a quien tuve ocasión de conocer con sus ochenta y cuatro años de edad y una vitalidad característica de los seres plenamente realizados y a quien el implacable pasó del tiempo no ha podido opacar su juventud y su deseo inquebrantable de vivir. El Dr. Sendis ha sido siempre apasionado de la música y gran tocador de mandolina. Políglota- habla hasta cinco lenguas- posee una fabulosa colección de minerales en su estado más puro y que ha sido el fruto de más de sesenta años de paciente acumulación; es además dueño de un sinnúmero de obras de arte de las más diversas firmas.

Me ha llamado especialmente la atención el cuadro que adorna el vestíbulo de ingreso en donde aparece Mr. Jonson que fue vecino de los Sendis en Ajijic, y que fue pintado por Otto Buterlin. Ahora el Dr. Enseña a uno de sus pequeños nietos los secretos del arte musical.

En una de mis visitas a casa de los Sendis les sugerí me mostraran las guitarras de Gustavo, a lo que gustosos accedieron. Se trataba de una guitarra Féliz Manzanero que era la que habitualmente tocaba Gustavo y otra de los herederos de Santo Hernández, misma que pulsé ante el beneplácito del Dr. y de su hija Cristina.

Descubrí en la personalidad de Gustavo Sendis una tal vez involuntaria burla y desprecio a lo establecido y a los artistas que "canibalescamente" se devoran los unos a los otros con el propósito de "sobresalir" en una sociedad que impone modelos castrantes y rígidos.

Su mayor mérito, no lo constituye su obra en sí, sino su forma de vivir, su rebeldía ante el mundo y su autenticidad.

Sin buscar ser, fue. Sin buscar trascender, trascendió. Sus amigos no eran los grandes artistas, ni los políticos encumbrados, a pesar de ello fue hijo predilecto del eminente Emilio Pujol. Pudo tenerlo todo y no tuvo nada. Fue como alguien lo dijo "un artista comprometido con el espíritu". Sus verdaderos amigos fueron los marginados y los desposeídos- la gente del pueblo- con quien fue congruente y para quien tocó sus mejores conciertos con esa misma congruencia sin aspavientos puristas.

Gustavo Sendis así vivió y no podía morir de otra manera: un 25 de mayo de 1989 la eterna y misteriosa dama, lo sorprendió en plena

calle. Un humilde peón de albañil, que impotente pretendió auxiliarlo, cerró sus párpados. La implacable muerte invitó a tocar a duelo "las fanfarrias precolombinas" (caracoles marinos) hacia los cuatro puntos cardinales, en impresionante rictus de dolor. Ahora el espíritu de Gustavo deambula en Tepoztlán, con una guitarra y un pincel; mofándose de la estupidez humana.

Las Seis Cuerdas de la Guitarra Ramón Macías Mora

Epistolario

Saludo que a través de Gustavo Sendis (Guadalajara1941-Tepoztlán1989) envió Emilio Pujol (Lérida, España 1886-1980) a los guitarristas mexicanos el año de 1965 desde Cervera, España.

Emilio Pujol y Gustavo Sendis. En Lérida, España.

Lejos está México de esta tierra en que tanto sentimos el deseo de conocer a nuestros hermanos de sangre y de ideal. Pero no hay distancia para los que unidos en espíritu por un mismo amor al arte nos encontramos en las mismas armonías de la guitarra. Gustavo Sendis guitarrista pintor, me habla de ustedes con toda la intención de su alma y antes de despedirse de mi, quiero que les transmita mi cordial saludo. Siempre he sentido que la guitarra ennoblece los sentidos de todo aquel que la pulsa con inteligencia y con amor. Compenetrarse en ella es abarcar el alto sentido de la vida espiritual y humana por el reflejo que irradia de sus cuerdas expresivas. Tocar la guitarra no basta para que el milagro de su benéfica misión sea eficaz; hay que tocarla bien y lo más arrimada al corazón que se pueda. y que este corazón esté guiado por una buena preparación musical y una educación del sentido artístico insuperable. Recomiendo a todos la mayor fe en lograrlo, no olviden que los más grandes guitarristas lo han sido por ser grandes músicos. Pero también y en primer lugar porque han sentido un grande amor toda su vida por la guitarra. Estoy pues sintiendo este mismo amor con el deseo que estas palabras les comuniquen mi entusiasmo y me ofrezcan algún día el placer de escucharlos y aplaudirles con toda la intimidad de mi corazón.

Emilio Pujol Vilarrubi. Vihuelista, Guitarrista y Musicólogo.

Carta que el guitarrista mexicano Enrique Velasco dedicó a los, estudiantes de guitarra de Guadalajara en abril de 1975 después de una de sus actuaciones.

> A mis amigos guitarristas de Guadalajara:
>
> Sabemos que nuestra profesión es una de las más difíciles, severas, exigentes; pero hay una cualidad que compensa sobradamente lo anterior: es una de las más bellas, si no es la más; y como todas las cosas de gran mérito, requiere también de grandes esfuerzos: sólo quien asume la disciplina severa que para tales logros se requiere, puede aspirar a disfrutar el PRIVILEGIO de expresarse en esta forma, una de las más bellas que el hombre ha podido encontrar. La convicción de lo anterior puede sacarnos adelante en los momentos de flaqueza que todos hemos sentido, y ayudarnos a encontrar la actitud personal SINCERA que habrá de sacarnos adelante.
>
> Fraternalmente

A mis amigos guitarristas de Guadalajara.

Sabemos que nuestra profesión es una de las más difíciles, severas, exigentes; pero hay una cualidad que compensa sobradamente lo anterior: es una de las más bellas, si no la más, y como todas las cosas de gran mérito, requiere también de grandes esfuerzos: sólo quien asume la disciplina severa que para tales logros se requiere, puede aspirar a disfrutar el privilegio de expresarse en esta forma, una de las más bellas que el hombre ha podido encontrar. La convicción de lo anterior puede sacarnos adelante en los momentos de flaqueza que todos hemos sentido, y ayudarnos a encontrar la actitud personal sincera que habrá de sacarnos adelante.

Fraternalmente: Guadalajara, abril de 1975.

Las Seis Cuerdas de la Guitarra

Ramón Macías Mora

Poemario

¿Qué tiene la guitarra que provoca con su canto que evoca y conmueve las fibras de quien la toca? Ha sido la guitarra motivo de inspiración de pintores y poetas que embelesados con el sonido de ella, han sucumbido a la tentación de dejar plasmada en un lienzo una guitarra o en una hoja de papel bordar las palabras y esculpir con versos la intimidad, la dulzura y todas las sensaciones que son posibles expresar al pulsar o tan solo escuchar el sonido de sus sus seis cuerdas.

Así, dejándose arrastrar por la pasión que la dama de los instrumentos inspira; Otto Fernández poeta cubano contemporáneo, dedica una pieza a la guitarra.

La guitarra

En la noche la guitarra...
despedazando silencios...
 y enhebrando al mismo tiempo...
 de estrellas la madrugada...
Vivir o morir mañana
asentados por el sueño
el sonido es el silencio
y el silencio la guitarra.

Mi vida toda es el tiempo
en que canta la guitarra
mis días todo el silencio
cuando la guitarra calla
mi vida toda es el tiempo
en que canta la guitarra
mis días todo el silencio
cuando la guitarra calla
mi vida toda es el tiempo
en que canta la guitarra
mis días todo el silencio
cuando la guitarra calla.

Otto Fernández

La imaginación desde luego, pero, sobre todo, la creatividad del artista se manifiesta a través de la poesía y en ella surge la metáfora que de la pluma maestra del argentino Leopoldo Lugones brota, haciéndonos sentir que la guitarra es una mujer con todos los atributos que esta pueda tener y nos dice:

Las Seis Cuerdas de la Guitarra — Ramón Macías Mora

La identificación entre guitarrista y guitarra es un profundo y espiritual
acto de amor, al que concurren sublimadas olas de celosa hombría.

Por algo la guitarra tiene forma de mujer.

Ella es la amante, alternativamente sumisa y exaltada.

Leopoldo Lugones

Alfredo Sitarroza cantor uruguayo, vivió de manera intensa y toda esa intensidad la ha manifestó a través de la palabra, la misma que adquiere tintes de verdadero amor a la existencia y a la transmisión de los sentimientos por la vía de la música y la poesía hecha canto.

Sitarroza escribió una pieza que evoca el sentimiento y toda la significación que en un momento dado puede tener una guitarra para el que la pulsa.

Guitarra negra
(extracto)

¿Cómo haré para tenerte en mis adentros, guitarra...?
¿Cómo haré para que sientas mi torpe amor,
mis ganas de sonarte entera y mía...?

Cómo se toca tu carne de aire,
tu oloroso tacto,
tu corazón sin hambre,
tu silencio en el puente,
tu cuerda quinta,
tu bordón macho y oscuro,
tus parientes cantadores,
tus tres almas conversadoras como niñas...

¿Cómo se puede amarte sin dolor,
sin apuro,
sin testigos,
sin manos que te ofendan...?

¿Cómo traspasarte mis hombres y mujeres bien queridos,
guitarra; mis amores ajenos,
mi certeza de amarte como pocos...?

¿Cómo entregarte todos esos nombres y esa sangre,
sin inundar tu corazón de sombras,

de temblores y muerte,
de ceniza,
de soledad y rabia,
de silencio,
de lágrimas idiotas? [...]

Alfredo Sitarroza.

Las seis cuerdas de la guitarra

El tiempo pierde su vereda en tu cintura.
El espacio pierde su lógica en tu cadera.
El amor se pierde en tu cuerpo.
¡Guitarra!

Tiempo...
Espacio...
Se nulifican fundiéndose en tu magia.
Amor...
Canto...
Se prolonga en tu alma.
Gitana aventurera.
Dime mi suerte gitana
que en mi palma
tu eres letra
y voz de mi alma.

Por ventura
¿Qué desgozo pretendes grabar, con magia?

El pasado...
El presente...
Se hayan prendados con calma
de los hilos de mi vida
de las seis cuerdas
con que tus cantas ¡Guitarra!

Rosa Isela Herver Cabrera Xalapa, Veracruz, marzo de 1992.

Gerardo Diego de la Real Academia de la Lengua no ha sido una excepción y ha escrito:

Guitarra

Habrá silencio verde
todo hecho de guitarras destrenzadas

Las Seis Cuerdas de la Guitarra
Ramón Macías Mora

La guitarra es un pozo
con viento en vez de agua.

Gerardo Diego.

A su vez el poeta Cesar Vallejo nos dice:

Guitarra

El placer de sufrir, de odiar, me tiñe
la garganta con plásticos venenos,
más la cerda que implanta su orden mágico, su grandeza taurina, entre la prima
y la sexta
y la octava mendaz, las sufre todas.

El placer de sufrir... ¿Quién? ¿a quién?
¿quién, las muelas? ¿a quién la sociedad, los carburos de rabia de la encía?
¿Cómo ser
y estar, sin darle cólera al vecino?

Valen más que mi número, hombre solo,
y valen más que todo el diccionario,
con su prosa en verso,
con su verso en prosa,
tu función águila
tu mecanismo tigre, blando prójimo.

El placer de sufrir,
de esperar esperanzas en la mesa,
el domingo con todos los idiomas,
el sábado con horas chinas, belgas,
la semana, con dos escupitajos.

El placer de esperar en zapatillas,
de esperar encogido tras un verso,
de esperar con pujanza y mala poña;
el placer de sufrir: zurdazo de hembra
muerta entre la cuerda y la guitarra,
llorando días y cantando meses.

Cesar Vallejo

 Eres comparada a quien te semejas,
tus formas incitan a la inspiración,
de poetas y laicos en esta materia
tu eres hermosa, hasta en esta acepción.

Mujer o guitarra, feliz coincidencia,

materia y persona, valen por igual,
espíritu propio, fémina existencia, madera que vibra acto digital.

Ricardo Martínez
(extracto)
Guitarra

Tendida en la madrugada,
la firme guitarra espera:
voz de profunda madera
Desesperada.

Nicolás Guillén

Las Seis Cuerdas de la Guitarra Ramón Macías Mora

Quinta cuerda (LA)

Las Seis Cuerdas de la Guitarra

La Galería de los Guitarristas

George Braque. Naturaleza Muerta con Guitarra. Museo de arte moderno de New York.

Picasso. Colage. 1913. Museo de arte moderno de N.Y.

Antoine Watteau 1717. "La gama del amor". Óleo sobre lienzo. Galería Nacional de Londres. 51.3X59.4 Cms.

Niña con guitarra.

Jean Vermer de Delf. Niña tocando la guitarra. Óleo sobre tela1672. Fonds Iveahg. Kenwood. Londres. 53 x 46.3

Las Seis Cuerdas de la Guitarra
Ramón Macías Mora

Picasso. Arlequín con Guitarra

Las Seis Cuerdas de la Guitarra

Picasso. Mujer con Guitarra

Picasso. Viejo con Guitarra. Óleo sobre madera. 1903. Instituto de arte de Chicago. 121 x 92 Cms.

Las Seis Cuerdas de la Guitarra Ramón Macías Mora

Le Mezzentin. Jean Antonie Wattean. The Metropolitan Museum of Art of New York.

Andrés Segovia visto por el artista Gabriel Morsil. (1917). Fundación Andrés Segovia. Por cortesía de Alberto López Poveda.

Las Seis Cuerdas de la Guitarra Ramón Macías Mora

Andrès Segovia visto por el acuarelista mexicano Jorge Monroy

Las Seis Cuerdas de la Guitarra

El guitarrero. Edoard Manet. Óleo sobre lienzo. Museo de arte moderno de N.Y. Impresionismo del siglo XIX.

Emilo Salinas. Dibujo al carbón del pintor jalisciense Raúl Anguian

Las Seis Cuerdas de la Guitarra

Ramón Macías Mora

Programa de mano

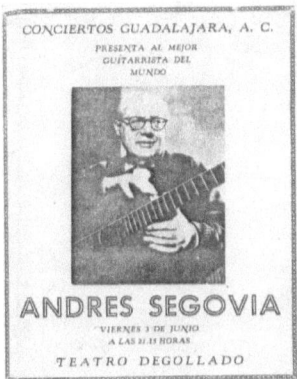

Andrés Torres Segovia
El Mejor Guitarrista del Mundo
Organizó: Conciertos Guadalajara. A.C. Viernes 3 de junio de 1960 a las 21.15 hrs. Teatro Degollado.

Comentarios de Prensa de los Estados Unidos, sobre Andrés Segovia.
Su arte emana un encanto que baja a través de las candilejas y llega al auditorio dejándolo fascinado. New- York Times. N. Y. En la Guitarra clásica solo hay una deidad y su nombre es Segovia. Washington Post. Washington D.C. No hay sino una guitarra que es la española y Andrés Segovia es su profeta New- York Herald Tribune. N. Y, La música de Segovia llena la mente, el corazón y el espíritu, en una palabra, envuelve todo el espacio, Chicago Tribune, Chicago. III

Programa: I. Seis piezas cortas del siglo XV transcritas por O. Chllessotti., Andante, Minueto y Allegretto, F. Sor (1778-1839)., Campo, M. M. Ponce., Improvisación, C. Pedrell., Estudio,

H. Vlllalobos., II. Aria variada. G. Frescobaldi., Preludio, J.S. Bach., Fuga, J.S. Bach., Fuga, J.S. Bach., Gavota, J.S. Bach., Romanza y Canzonetta, F. Mendelssohn. III. Madroños, M. Torroba., Danza, E. Granados., Torre Bermeja, I. Albéniz-, Sevilla, I. Albéniz- Precios: Luneta numerada de la fila A a la L $ 25.00, Luneta numerada de la fila LL a la T $ 20.00, Anfiteatro $ 20.00, Palcos primeros $ 15.00, Palcos segundos $ 10.00, Palcos terceros $ 7.00 Galería $ 4.00.

Presti-Lagoya
Dúo greco francés de guitarristas.
Organizó: Conciertos Guadalajara y Conciertos Daniel. Teatro Degollado, Miércoles PRESTI-LAGOYA. Hoy miércoles único concierto Noche a las 9:15 OBRAS DE: Marella, J. S. Bach, Paganini, Sor, Wissmer, Lesur, Jolivet, Pierre Petit, J. Rodrígo.

Alirio Díaz
Guitarrista venezolano
Organizó: Juventudes Musicales de México. Teatro Degollado.
Jueves 12 de mayo de 1961
Programa: Saltarello y Balleto/ Simonne Molinaro; Romanesca/Alonso de Mudarra; Pavana y Folías/ Gaspar Sanz; Canción Irlandesa, Minueto y Giga/ Henri Purcell; Aria del Herrero armonioso y Variaciones de Haendel; Suite en La/ Weiss; Tarantella de Mario Castelnuovo Tedesco; Dos valses venezolanos de Antonio Lauro; Medallón antiguo y Garenf de Agustín Barrios; Vals Criollo de Raul Borges; Tres cantos catalanes de Llobet y Fandanguillo de Joaquín Turina.

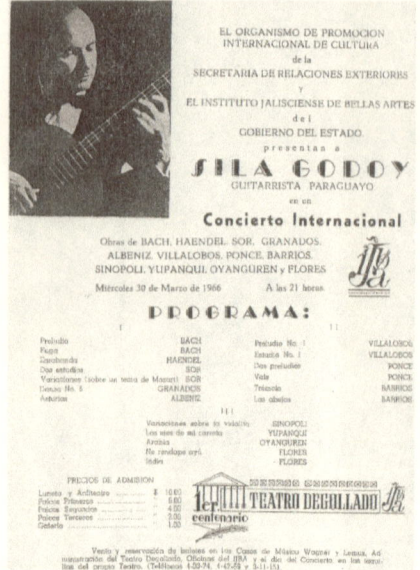

Sila Godoy
Guitarrista paraguayo
Organizó: El Organismo de Promoción Internacional de Cultura de la Secretaría de Relaciones Exteriores y el Instituto Jalisciense de Bellas Artes del Gobierno del Estado de Jalisco. Miércoles 30 de marzo de 1966 a las 21:00 Hrs. Teatro Degollado.

Programa:

1.- Preludio, Bach., Fuga, Bach., Zarabanda, Haendel., Dos Estudios, Sor., Variaciones sobre un tema de Mozart, Sor., Danza N° 5, Granados., Asturias, Albéniz. 2.- Preludio N° 1, Villa Lobos., Estudio N° 1,Villa Lobos., Dos preludios, Ponce., Trémolo, Barrios., Las abejas, Barrios. 3.- Variaciones sobre La Vidalita., Sinópoli., Los ejes de mi carreta, Yupanqui., Arabia, Oyanguren., Ne rendape ayú, Flores., India, Flores. Precios de admisión: Luneta y anfiteatro $ 10:00, Palcos primeros $ 6:00,

Palcos segundos 4:00, Palcos terceros, 2:00, Galería: 1:00.
Costero/Beltrán
Dúo de Guitarristas Clásicos Más Joven del Mundo.
Organizó: Sociedad de Amigos de La Guitarra de Guadalajara A.C. Martes 17 de octubre de 1967 a las 21:00 Instituto Cabañas.

Maricarmen Costero, Nació en la ciudad de México en donde inició sus estudios musicales en el Conservatorio Nacional de Música. En 1962 ingresó en el Estudio de Arte Guitarrístico en donde bajo la dirección del Maestro Manuel López Ramos continúa sus estudios e imparte clases. Ha dado varios recitales a dúo con Mario Beltrán del Río por los cuales estos dos jóvenes guitarristas han merecido los mejores elogios. Mario Beltrán del Río, nació en Ciudad Juárez en 1947. Sus primeros estudios musicales y de guitarra los hizo en 1962 en el Estudio de arte guitarrístico, bajo la dirección de los maestros Guillermo Flores Méndez y Manuel López Ramos, continuando poco después exclusivamente con éste último hasta el presente. Ha ofrecido varios recitales como solista y otros a dúo con Alfonso Moreno y Maricarmen Costero por los cuales ha recibido críticas muy favorables. Triunfó en el Concurso Internacional de Guitarra en Caracas, Venezuela, en donde la crítica y el jurado lo elogiaron ampliamente por su gran sensibilidad artística.

Programa:

1.- Suite Francesa N°5, J.S.Bach (Allemanda, Courante, Sarabanda, Gavotta, Bourré, Louré, Giga) Maricarmen Costero y Mario Beltrán del Río. Dúo de guitarras. Chacona, J.S. Bach, Mario Beltrán del Río, Guitarra sola. Intermedio 2.- Sonatina, Lenox Berkeley (Allegretto, Lento, Rondó) Mario Beltrán del Río, Guitarra sola. Saudades do Brasil, Darios Mlhaud (Sorocaba, Botafogo, Sumare, Corcovado), Córdoba, Isaac. Albéniz, Maricarmen Costero y Mario Beltrán del Río, Dúo de guitarras.

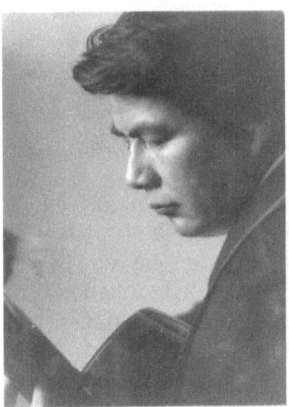

Miguel Villaseñor
Organizó: La Universidad de Guadalajara (Escuela de Música) en colaboración a las Fiestas de Octubre. Paraninfo Av. Juárez 975. Jueves 20 de octubre de 1966 a las 9.00 p.m.

Programa:

Frescobaldi, Corrente., Bach, Minuet., F. Sor, 3 Estudios., (anónimo) Romanza del S. XVIII., F. Tárrega, Recuerdos de la Alahambra., H. Villa Lobos, Estudio N°1., INTERMEDIO, II. Ponce, Scherzino Mexicano., A. Lauro, Vals popular criollo., A. Barrios, Danza paraguaya., O. Rose, Fiesta para las cuerdas., Lecuona, Malagueña.

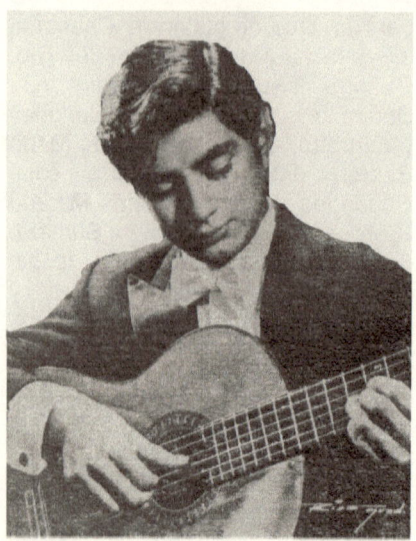

Enrique Florez
Organizó: Sociedad Amigos de la Guitarra de Guadalajara, A. C. Concierto inaugural, jueves 13 de abril de 1967, teatro Degollado.

Enrique Florez, nació en Mexicali, Baja Califomia en 1947, estudió en la Escuela Superior de Música de Agustín Corona, con el maestro Agustín Corona. En 1964 obtuvo el premio de la Asociación Musical Manuel M. Ponce, y en 1965 participó en los curso de música en Santiago de Compostela, España con Andrés Segovia, después recibió las valiosas indicaciones del genial guitarrista Narciso Yepes en Madrid y Barcelona. Ha tocado numerosos recitales y conciertos en México, España, Italia, Suiza, Grecia, Finlandia, U. S. A. etc.

En Helsinki ha hecho un curso de técnica para los alumnos de la sociedad guitarrística y filmó un documental sobre la guitarra para la T .V. sueca y finlandesa. En 1966 empezó a estudiar la nueva guitarra de diez cuerdas de Narciso Yepes que será estrenada próximamente en la República Mexicana. En 1967 el Gobierno del Estado, y la Universidad Autónoma de Baja California, han creado un festival musical anual que lleva su nombre, que se celebrará en Mexicali donde concurrirán diversos artistas de varias nacionalidades.

Criticas:

Hermosísimo y gran sonido, sus escalas y armónicos clarísimos. Enrique Florez toca con fiereza y dramatismo.
"HUFVUDSTADSBLADET" (diario sueco) Helsingfors, Finlandia 1966. Enrique Florez es un artista hasta la punta de sus dedos, su maestría es indudable, logra sonoridades increíbles. "ILTA SANOMAT" Helsinki, Finlandia, 1966. Su sonido seductor, su técnica maravillosa y su cultura intelectual, hacen que sus interpretaciones sean realmente extraordinarias. "EMBROS" Atenas, Grecia. Enrique Florez ha interpretado el programa de manera clara, con destreza, conocimiento de la estructura de las obras y emoción personal, que son los elementos que forman el arte del joven artista. La aplicación de estas cualidades a la guitarra se expresa por un sentido profundo y vasto de esoterismo, que es su virtud básica."VRADINI" Atenas, Grecia 1966. Enrique Florez ejecutó todas las obras del recital como un maestro consumado especialmente las de Villalobos y Ruiz Pipo.

Programa:
Concierto inaugural.
Orquesta Sinfónica del Noroeste. Director titular, Luis Ximénez Caballero, solista Enrique Florez.
I.- Homenaje a Debussy, Palau., Concierto de Aranjuez, Joaquín Rodrigo (Allegro con

spíritu, Adagio, Allegro Gentile) - INTERMEDIO- 5°. Sinfonía en do menor, Beethoven Op. 67.
(Allegro con brío, Scherzo, Andante con moto, Allegro).

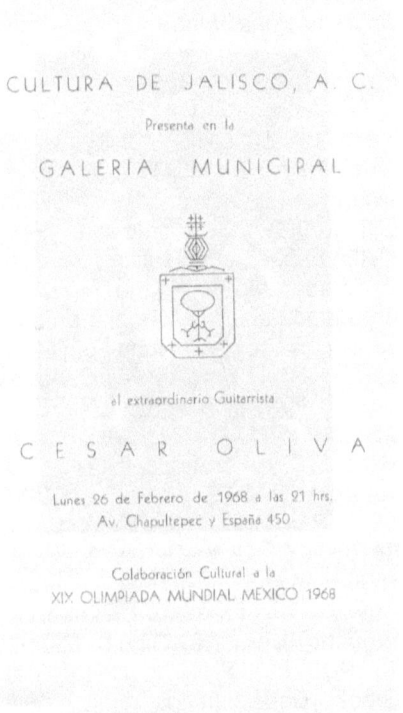

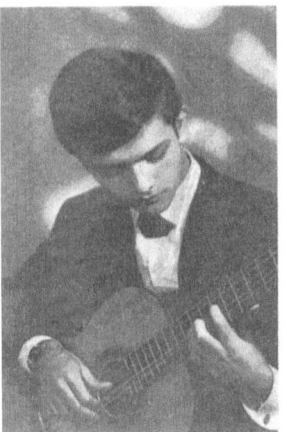

Julio Cesar Oliva, nació en México, D.F. en 1947. Inició sus estudios en la Escuela Superior de Música con el profesor Alberto Salas en 1964. Posteriormente continuó sus estudios en el Conservatorio Nacional bajo la misma dirección. Ha actuado en la Sala Silvestre Revueltas, en la Pinacoteca Virreinal, Castillo de Chapultepec, Auditorio del Conservatorio, Conciertos de San Angel, Ciudad de Puebla. Sala Chopin y T. V.

Programa:

1.- Seis Piezas del Renacimiento, anónimas. Preludio en re, Bach., Allemane, Bach., Sarabanda, Bach., Courante, Bach., Variaciones sobre un tema de Mozart (La flauta mágica), F. Sor. INTERMEDIO. Danza de Venezuela (vals criollo). A. Lauro., Preludio I y estudio 7, H. Villa Lobos., Preludio-balletto y giga, Manuel M. Ponce., Allegro en La, Manuel M. Ponce., Tema variado y final. Manuel M. Ponce., Torre Bermeja, Isaac Albéniz.

Julio Cesar Oliva
Organizó: Cultura de Jalisco, AC. en colaboración a la XIX Olimpiada Mundial México 1968. Galería Municipal, Av. Chapultepec y España 450, lunes 26 de febrero de 1968 a las 21.00 horas.

Las Seis Cuerdas de la Guitarra

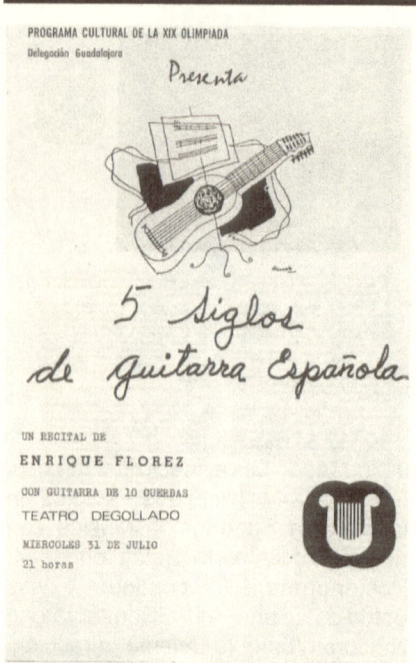

Enrique Florez
Guitarrista bajacaliforniano.

Enrique Florez, nació en Mexicali, Baja California en 1947, estudió en la Escuela Superior de Música de Aurea Corona, con el maestro Agustín Corona. En 1964 obtuvo el premio de la Asociación Manuel M. Ponce, y en 1965 participó en los cursos de música de Santiago de Compostela, España, con Andrés Segovia, después recibió las valiosas indicaciones del genial guitarrista Narciso Yepes en Madrid y Barcelona. Ha tocado numerosos recitales y conciertos en México, España, Italia, Suiza, Grecia, Finlandia, U. S. A. etc. En Helsinki ha hecho un curso de técnica para los alumnos de la sociedad guitarrística y filmó un documental sobre la guitarra para la T .V. sueca y finlandesa. En 1966 empezó a estudiar la nueva guitarra de diez cuerdas de Narciso Yepes que por primera vez se tocará en la República Mexicana. En 1967 el Gobierno del Estado y la Universidad Autónoma de Baja California, han creado un festival de música anual que lleva su nombre que se celebra en Mexicali, donde concurrirán diversos artistas de varias nacionalidades.

Programa en tres partes:

I.-FANTIASIA QUE CONTRAHAZE LA HARPA DE LUDOVICO., Alonso Mudarra (sic) Siglo XVI., SUITE ESPAÑOLA, Gaspar Sanz, Siglo XVII., Españoleta, Gallarda, Rujero y Padaretas, Villano, Folías, Sarabanda al aire español, Fanfarria de la caballería de Nápoles, Danza de las hachas, Canaria., VARIACIONES SOBRE UN TEMA DE LA FLAU'TA MAGICA DE W.A. MOZART , Fernando Sor, 1789-1839., PARTE 11- .SUITE NUMERO CUATRO PARA LAUD BARROCO., Juan Sebastián Bach, 1685- 1750, Preludio, Louré, Gavotte en rondeau, Minuetto I, Minuetto II. Bourré, Gigue., PARTE III, PRELUDIO N° I, Heitor Villa Lobos, Dos estudios, Heitor Villa Lobos, Choros, Heitor Villa Lobos., Suite Op. 32, Erik Bergman, Fantasía, Canzonetta, Toccata., Canción y Danza N° I, Antonio RUIZ- PIPO (SIC).,Primera ejecución en Guadalajara, Primera ejecución en México.

Comentarios de prensa:

Hermosísimo y gran sonido, sus escalas y armónicos clarísimos, Enrique Florez toca con fiereza y dramatismo.
"HUEVUDSTADSBLADET" (Diario sueco) Helsingfors, Finlandia 1966.
Enrique Florez es un artisata hasta la punta de sus dedos, su maestría

es indudable, logra sonoridades increibles. "ILTA SANOMAT" "Helsinki" Finlandia 1966. "Su sonido seductor, su técnica maravillosa y su cultura intelectual, hacen que sus interpretaciones sean realmente extraordinarias" "Embros" Atenas, Grecia 1966, Enrique Florez ha interpretado el programa de manera clara, con destreza, conocimiento de la estructura de las obras y emoción personal, que son los elementos que forman el arte del joven artista. La aplicación de estas cualidades a la guitarra se expresa por un sentido profundo y vasto de esoterismo, que es su virtud básica.- "VRADINI" Atenas, Grecia, 1966. Enrique Florez ejecutó todas las obras del recital como un maestro consumado, especialmente las de Villa Lobos y Ruiz- Pipo, "DIARIO DE BARCELONA" España 1966. Presentado por la Asociación Ponce, este joven guitarrista es un auténtico valor del concertismo mexicano, cuyo talento le hace interpretar un basto repertorio con asombrosa perfección y musicalidad. "EL NACIONAL " México D.F. 1964.

Precios: Luneta de la fila "A" a la fila "E" $35.00, fila "F" a fila "K" $30.00, fila "L " a fila "S" $25.00, anfiteatro $ 20.00, Palcos primeros $ 20.00, Palcos segundos $ 15.00, Palcos terceros $ 10.00, galería $ 5.00 -todas las localidades son numeradas-

López/ Zacaria
Discípulos de Andrés Segovia.

Gustavo López, mexicano, empezó desde niño a tocar la guitarra, pero fue más tarde, ya hombre, cuando inició sus estudios serios bajo la guía del maestro Daniel Gárate. Ha desarrollado una intensa labor de concertismo y enseñanza y actuado en los centros musicales más importantes de Europa y América. Ha grabado numerosos discos para las marcas Mussart, Orfeón y Cook, y ha participado en programas de radio y televisión de México, Nueva York y Londres. En 1956 fue becado por Andrés Segovia para asistir a los cursos internacionales de perfeccionamiento de la Academia Chigiana de Siena, Italia, en donde completó sus estudios.

Etta Zaccaria. Italiana, recibió enseñanza de varios maestros, entre otros de Regino Sáinz de la Maza: en los Cursos Internacionales de Perfeccionamiento de la Academia Chigiana de Siena, de Alirio Díaz y Andrés Segovia. Ha enseñado en el Liceo Musicale "Tito Schipa.. de Leece. Italia. Como DUO LOPEZ- ZACCARIA Gustavo y Etta debutaron en el Carnegie Recital Hall de Nueva York en el año de 1960, desde entonces estos dos artistas unen sus esfuerzos para ampliar el repertorio, mediante transcripciones originales para dos guitarras. Han hecho tournés y

programas - radiofónicos en Europa y América en donde público y crítica los han aclamado calurosamente. Desarrollan también una activa labor de enseñanza dictando cursos de perfeccionamiento en los países que visitan en sus giras de conciertos. Próximamente aparecerá su primer LP producido por la Sociedad de Autores y Compositores en México, dedicado enteramente a composiciones de músicos mexicanos. Programa: SOLOS (GUSTAVO LOPEZ) Seis piezas del renacimiento, anónimo del 1500., Sarabanda y Bourre, J.S. Bach., Estudio, F. Sor., Minueto, F. Sor., Playera, Enrique Granados., Preludio y Choros, H. Villa Lobos., Zapateado, R. Noble., Serenata, Ramón Noble., Leyenda, I. Albéniz. INTERMEDIO.- DUETOS (GUSTAVO LOPEZ- ETTA ZACCARIA).- Danza de las hachas y canarios, Gaspar Sanz-1645., Aria con variaciones y courante, Haendel., Preludio y fuga, J.S.Bach., Matinal, F. Sor-Riera., Estudio N° 19 en Si bemol mayor, Riera/ Lauro., Minuetto, Pablo Tamez., Canción y danza, Miguel Prado., Andantino, José Sabre Marroquín., Intermezzo de Goyescas, Enrique Granados., Danza de la Vida Breve, Manuel de Falla. Guitarras Ignacio Fleta (Barcelona).

Atsumatza Nakabayashi.
Organizó: Sociedad de Conciertos. A.C.
Sábado 14 de diciembre de 1968.
16:00 hrs. Galería Municipal de Arte y Cultura.

Aprendió a tocar la guitarra con Narciso Yepes y José Luis y Yasumasa Obara.

En el año de 1958 ganó el primer premio del concurso para guitarra de Japón, premio que le fue entragado por el embajador de Japón en ese país.
En 1962 y 64, se presentó en México, Colombia, Perú, Cuba, Argentina y España. En 64 dio un recital en el Carnegie Hall. Ha grabado para COLUMBIA del Japón y Crown Recordo y Corona del Perú.
Sus Composiciones Suite Española, Sudamérica y Platero y Yo, dejan relucir el profundo conocimiento que tiene del corazón de estos países, interpretando con su alma oriental. EL OCCIDENTAL 16 de diciembre de 1968.

Programa.

Primera parte. Solo de guitarra Sonkumayu. Triste N° 5 de Julián Aguirre. Recuerdos de la Alahambra, Francisco Tárrega. Asturias, Isaac Albéniz. Preludio N° 1 Heitor Villalobos.
Segunda Parte. Solo de guitarra y dúo A. Nakabayashi. Fresco de Altamira, Original. Tumba de Toreador, Original, Como arpa, Original. Nocturno, Original. Max y Flor de Cuba, Original. Quena de Andes, Original. Preludio por Platero y yo, Original. Zuigoinerwazen, Arreglo A. Nakabayashi.
Dúo de guitarras. A. Nakabayashi y Sonkomayu, recitación: K. Shioya.
Tercera parte. Danza Antigua, Oración y fiesta por budismo, baile K. Shioya, Música: Sonkumayu (flauta japonesa. Guitarra: A, Nakabayashi.
Cuarta parte. Luna tucumana, Atahualpa Yupanqui. Los ejes de mi carreta, Atahualpa Yupanqui, Danza de la paloma enamorada, Atahualpa Yupanqui. Canción para doña

Guillermina, Atahualpa Yupanqui. El Arbol. Atahualpa Yupanqui.

Leticia de Alba
Recital de guitarra en honor del Brasil.
Organizó: Conciertos Guadalajara, A. C. Lunes 4 de mayo de 1969 a las 21.00 hrs. en la Capilla del Instituto Cabañas.

Leticia de Alba, Nació en la Ciudad de México, en el seno de una familia que ama la música. Inició su carrera de guitarrista con el Maestro Jesús Silva, Catedrático del Conservatorio Nacional de Música y de la Facultad de Música de la Ciudad de México. Cuando él aceptó el cargo de Profesor en la Escuela de Música de Brooklyn, N. Y. Leticia se trasladó a dicha ciudad para continuar sus estudios con él, en 1964. A mediados del mismo año, el eminente maestro Andrés Segovia, impartió un curso en la Universidad de Berkeley, California, habiendo recibido el gran honor de ser seleccionada como ejecutante entre más de 100 aspirantes de diferentes partes del mundo, ya que solamente aceptó el maestro Segovia a once

ejecutantes regulares, incluyendo a sus dos asistentes, los demás quedaron como oyentes.

A principios de 1965, se trasladó a Europa, becada por la Secretaria de Educación Pública de México, haciendo el curso especial de guitarra hispánica en el Conservatorio Nacional de Lisboa, con el también célebre maestro Emilio Pujol. Al finalizar este curso, que constituyó una vez más éxitosa prueba para Leticia de Alba, pasó con el mismo maestro, al Curso Internacional de Guitarra y Vihuela, en la Ciudad de Lérida, España. En el mismo año estuvo en la academia Chigiana en Siena, Italia, realizando un curso de música de cámara con los maestros Brengola y Lorenzi. Al terminar viajó a París, ingresando a la Escuela Normal de Música de París (septiembre de 1965), siendo su maestro Alberto Ponce, culminando sus estudios con la obtención de la Licenciatura en Concertismo, en Junio de 1968. Durante sus estudios en París en 1966, regresó a la ciudad de Lérida, España, tomando otro curso internacional de guitarra y vihuela con el mismo maestro Pujol, de quien la joven artista recibió gran impulso y estímulo. Al terminar la beca que le fue concedida por el Gobierno de México que le dio la oportunidad de estudiar bajo la dirección de tan eminentes maestros, fue distinguida con otra que le otorgó el Gobierno de Francia., con la cual continuó estudiando con el maestro Ponce. Leticia de Alba ha regresado a su patria, viene plena de madurez artística a pesar de su radiante juventud. Su técnica admirable y su enorme sensibilidad la llevan con paso firme y seguro a ocupar, como lo merecen además de sus extraordinarias facultades artísticas, su gran esfuerzo y amor a la música, un lugar prominente en la nueva generación de magníficos artistas mexicanos.

Programa:

Canción del Emperador, Baxa de contrapunto, Variaciones, Luis de Narváez, (España)., Adagio y Giga, Francesco Bonporti. (España)., Preludio, Sarabanda, Giga, J.S. Bach. (Alemania)., Sonatina, Lenox Berkley., (Inglaterra)., Tres canciones populares mexicanas, Manuel M. Ponce., (México)., Estudio VIII, Estudio XI, Preludio en La m., Preludio en Mi m. Heitor Villalobos., (Brasil).

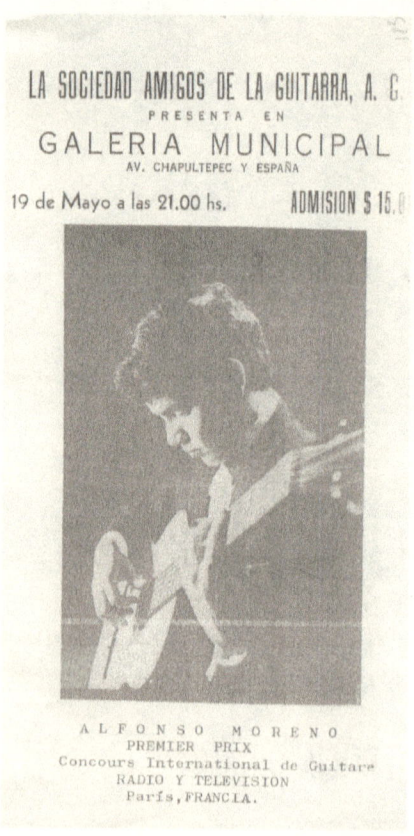

Alfonso Moreno

Premier Prix Concours International de Guitarre Radio y Televisión París, Francia.

Organizó: La Sociedad Amigos de la Guitarra, A.C. en la Galería Municipal Av. España y Chapultepec. 19 de mayo a las 21.00hrs. Admisión $ 15.00.

Alfonso Moreno, nació en Aguascalientes, Ags., República Mexicana. A los 2 años fué llevado a Xalapa, donde actualmente radica. A los 8 años inició estudios musicales en la Escuela Superior de Música de la Universidad Veracruzana. Tenía 13 años cuando obtuvo, por oposición, una plaza como violinista de la Orquesta Sinfónica de Xalapa. A la vez se interesó por el estudio de la guitarra. Se separó de la Orquesta Sinfónica y se fué a Méx.ico, D.F. Se inscribió en el Instituto Gutarrístico del eminente maestro Manuel López Ramos el 23 de febrero de 1964 recibió la primera clase. En solamente 4 años terminó el curso Superior cuya duración es de diez. Digna de encomio es la precisión del maestro López Ramos. Después de las primeras lecciones impartidas a Alfonso, le señaló una primera etapa; El Concurso Internacional de Guitarra. Terminó el curso Superior el 9 de mayo de 1967. Recibió la convocatoria al concurso y se inscribió. Mientras estudiaba las obras de la primera etapa del concurso, ofreció conciertos en Coatepec, Xalapa, Veracruz, México, D.F. obteniendo su mayor éxito en el Palacio de Bellas Artes. El 12 de febrero se le comunicó su clasificación como finalista. El 12 de octubre de 1968 en París, ganó el Primer Lugar. El 13 del mismo octubre, The Associated Press informó a la prensa de México y del mundo, sobre el triunfo absoluto otenido por Alfonso Moreno. Uno de los premios comprendidos en el primer lugar, consiste en una gira por Francia, por Europa, Japón y Canadá. Actualmente efectúa una gira nacional que comprende 155 ciudades.

Comentarios de prensa:

Excelsior, Oct.5 1967. Por L. Fernández de Castro. "Toda una sorpresa constituyó el debut de este talentoso artista, a quien podemos augurar un futuro brillante en su carrera". El Heraldo de México, Oct. 6 1967 Nota de David Negrete. "Asombró al público asistente con su facilidad técnica., un brillante talento musical natural".

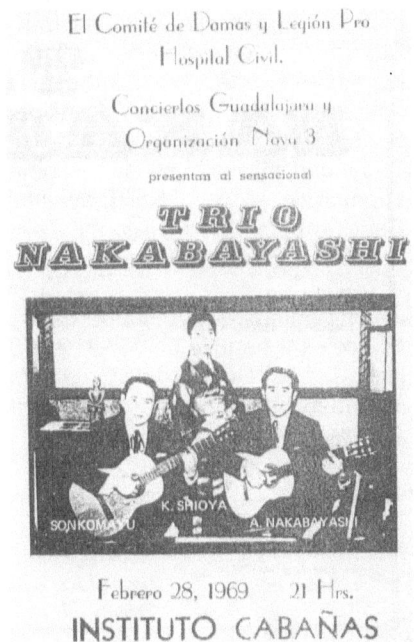

Tío Nakabayashi

La Guitarra, La Canción y El Oriente.

Las Seis Cuerdas de la Guitarra

Organizó: El Comité de Damas y La Legión Pro Hospital Civil. Conciertos Guadalajara y Organización Nova 3. Instituto Cabañaas, Febrero 28, de 1969, 21 Hrs.

Programa:

Solo de guitarra, Sonkomayu.. Triste N° 5. J. Aguirre., Zamba de Vargas, Anónimo., Canción del abuelo N°l y N° 2., A. Yupanqui. II. Solo de guitarra y dúo, A. Nakabayasbi., Fresco de Altamira. A. Nakabayashi., Tumba del toreador, A. Nakabayashi., Corno aroa, A. Nakabayashi., Mar y flor de Cuba A. Nakabayashi., Quena de Andes, A. Nakabaysi., Preludio, A. Nakabayasi., Por Platero y yo, A. Nakabayashi de Juan Ramón Jiménez., Zuigoinerwaizen. III. Danza Antigua, (Oración y fiesta por Budismo) baile y música, K. Shioya Sonkomayu (flauta japonesa). A. Nakabayashi (guitarra)., IV. Canción, Sonkumayo., Luna tucumana, A. Yupanqui., Danza de la paloma enamorada, A. Nakabayashi., Canción para doña Guillermina, A. Yupanqui., El árbol, A. Yupanqui.

Jesús Benítez (Guitarrista peruano) Miércoles 2 de julio de 1979. 21:00 Hrs. Teatro Degollado. Organizó: Sociedad Internacional de Guitarra A.C.

Jesús Benítez, nació en Trujillo, Perú. Estudió en la Academia Tárrega de Santiago Quesquén. En 1956, ingresó al conservatorio de Lima; en 1958 se trasladó a México en donde estudió con Jesús Silva en el Conservatorio Nacional de México.

En 1960 asistió al curso que impartió Alirio Díaz en la capital mexicana. Becado por Andrés Segovia estudió con este eximio artista en la Academia Musical Chiguiana de Siena en Italia. Ahí mismo recibió clases de Alirio Díaz e indicaciones de Emilio Pujol. En 1962 estrenó mundialmente la obra "retratos" de Simón Tapia Colman, con la Sinfónica Nacional de México conducida por Luis Herrera de la Fuente. En 1963 hizo el estreno del Concertino para Guitarra de Ramón Noble dedicada a él.

Ha ofrecido recitales en Centro, Sudamérica y la República Mexicana.

En abril de 1966, después de Andrés Segovia, ha sido el primero en interpretar el Concierto del Sur de Manuel M. Ponce dirigido por Uberto Zanolli, en la sala de espectáculos del Palacio de Bellas Artes.

Es concertista del Instituto Nacional de Bellas Artes y presidente de la Sociedad Internacional de Guitarra. Ha grabado para discos FOX de México, para discos Caanab y ahora es artista esclusivo de discos Orfeón.

Fue seleccionado por el departamento de Turismo del gobierno mexicano, como una atracción especial para el "Red River Exhibition" en Winnipeg y el "Calgary Exhibition and Stanpede" de 1967 en Canada. Actuó para los críticos del Press Club de Malborough Hotel en Winnipeg. Grabó videos tapes para la C.B. C. Canadian Broadcasting Corporation. Canal 6 de T.V. y para la C.F.C.N. televisión. And the voice and the praires. Canal 4 de televisión. Grabó una cinta para la radio S.K.C.B. de lengua francesa en Saint Boniface.

Actuó en el Play Boy House Theatre, en la Universidad de Manitoba, en la Universidad de Carleton de Ottawa, en Montreal y en Toronto.

Con motivo del curso que impartió Alirio Díaz en la ciudad de México, fue nombrado su assistente.

Gullermo Díaz Martín del Campo.
Guitarrista tapatío.
Organizó: Sociedad de Amigos de la Guitarra de Guadalajara, A.C. Teatro Degollado, martes 30 de septiembre de 1969 a las 21.00 hrs. Precios de entrada de $ 20.00 a $ 3.00.

Guillermo Díaz Martín del Campo, nació en la ciudad de Guadalajara. Jal., el año de 1938, desde temprana edad se

Programa.

Milán, Dos Pavanas. Rovert de Vissé, Sarabanda, minueto y Pasacalle. Frescobaldi, Aria con Variaciones. Scarlatti, Sonata. Haendel, Sarabanda. Bach, Sarabanda y double, Bourré y Doublé. Louré. II INTERVALO. Ponce, Allemanda. Villa-Lobos, Prelude. Barrios Mangoré, Estudio de Concierto. Uvalle Castillo, Alma Zapoteca. Anónimo, Jarana Yucateca. Albéniz, Sevilla.

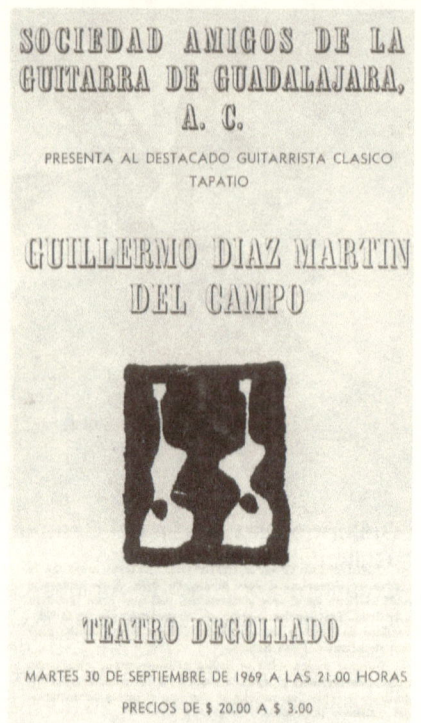

inició en el arte guitarrístico, teniendo como maestros a la Srita. Eva Sánchez Arroyo en el Conservatorio de la Universidad de Guadalajara, a Agustín Corona, y al virtuoso concertista Manuel López Ramos. Durante varios años se dedicó al concertismo, ejecutando numerosos recitales y presentaciones en T.V. en diferentes lugares de la república, recibiendo por esto elogiosos comentarios del público y la prensa. Posteriormente se retiró de estas actividades, dedicándose a la enseñanza de la guitarra y a ampliar sus conocimientos musicales, técnicos e interpretativos con el eminente forjador de grandes guitarristas Manuel López Ramos.

Programa:

Pavanas 4 y 6, L. Milán (1500-1561)., Andante, J. Haydn (1732-1809)., Estudio N° 17, F. Sor (1778-1839)., Sonata, Mauro Giuliani (1780~ 1849), Allegro Spiritoso, Adagio con Expressione, Allegro Vivace. INTERMEDIO. II. Scherzino mexicano, M.M. Ponce, Vals criollo venezolano, A. Lauro, Cajita de música, I. Savio., Suite sudamericana, H. Ayala, Preludio, Choro (Brasil), Takirari (Bolivia), Guaranía (Paraguay), Tonada (Chile), Vals (Perú), Gato y Malambo (Argentina). (.) Estreno en Guadalajara.

Manuel López Ramos.
El mejor guitarrista de México.
Concierto en honor de los asistentes de los cursos de verano. Organizó: El Departamento de Promociones Culturales del Ayuntamiento de Guadalajara 1968- 1910, Galería Municipal, Chapultepec y España. Octavo martes de concierto, martes 15 de julio a las 21.00 hrs. Boleto $ 15.00 pesos, estudiantes $ 10.00.

Manuel López Ramos, nació en Buenos Aires, Argentina, en 1929. Estudió con el famoso maestro Miguel Michelone, en 1948 López Ramos recibió el Premio de la Asociación Argentina de Música de Cámara. Desde entonces, él está constantemente en series de conciertos en Europa y América.

Ha tocado como solista de muchas importantes orquestas. En 1963 fue invitado a dar 14 recitales en la Unión Soviética.

Desarrolla una importante labor como maestro en los cursos avanzados de la Universidad de Arizona, la Universidad Nacional Autónoma de México y el Conservatorio de Guatemala.

Discos.

La transcripción de Segovia de la chacona de Bach es una tremenda Tour de Force. Todo el prodigio técnico y musical que se exige hasta el presente, está presente en ella. López Ramos está completamente en control de los problemas de la técnica, y proyecta nuestra atención a donde él quiere: en la música. Él da una ejecución vibrante, dinámica con colorido y vigor rítmico. Pero además de la fluente impetuosidad del ejecutante, hay elocuente calidad y profundidad.

H.G. HIG FIDELITY. MAGAZINE.

Este guitarrista, según mi punto de vista, tiene una clase y una interpretación muy personales y del que no puedo pensar que pueda compararse con la interpretación de sus predecesores.

HENRIK SZERYNG. PRESENTACION.

Apartee de Segovia, reconozco solamente a Manuel López Ramos como un artista que hace de su instrumento lo que la Wanda Landowska hizo del clavecín. Jamás olvidaré la impresión que me hizo la primera vez que lo escuché en México.

IGOR MARKEVITCH. PRESENTACION.

Manuel López Ramos se manifiesta como un incomparable instrumentista en su precisión y calidad de tono. Un músico completo en la construcción de la frase y en la percepción del detalle. Es la suya una gran interpretación. (Suite 3 para chelo solo de Bach).

SERGE BERTHOUMIEUX. DIAPASON MAGAZINE.

CRITICAS

WASHINGTON: En una Sonata de Castelnuovo Tedesco esuchamos una interpretación de la más alta categoría por su técnica, contenido y expresividad. El segundo y el cuarto movimientos tuvieron la mejor inventiva y toque originales, pero en todo, el artista tuvo recursos para lograr luces y sombras nuevas en la textura del tono que él produjo.

PAUL HUME. THE WASHINGTON EVENING STAR.

Las virtudes guitarrísticas son evidentes sólo cuando el instrumento está en manos de un gran intérprete. Manuel López Ramos es uno.

DONALD MINTZ. THE WASHINGTON EVENING STAR.

PARIS: Hasta hoy, jamás habla tenido ningún interés en la guitarra; gracias a Manuel López Ramos el instrumento me satisfizo completamente. Este joven músico es de la raza de los grandes, su tono es mágico, y me ofreció una gama que iba de la ternura al hechizo. Con un intérprete de esta clase, uno puede enamorarse de la guitarra.

MICHEL LOUVET, CONCERT GUIDE.

Este artista es un continuador de Segovia.

MAURICE IMBERT. CETTESEMAINE.

ROMA: López Ramos demostró que él es verdaderamente un gran artista.

LA GIUSTIZIA.

Milán: Un completo artista con una magnífica técnica, de profunda sensibilidad y un raro equilibrio interpretativo. Como guitarrista es de gran brillo, comunicación y claridad, para su agudeza de inteligencia y versatilidad, es un persuasivo intérprete. Fue una delicia escucharlo.
L'ITALIA. El guitarrista es muy musical, tiene una sólida técnica y sabe como obtener efectos bellos y expresivos de su instrumento. El aplauso del público fue de gran intensidad.

CORRIERE D'INFORMAZIONE.

PALERMO: Un auténtico poeta del instrumento, envolvió al auditorio en un iridiscente juego de luces de sonoridades precisas. Fascinó a todos.

GIORNALE DI SICILIA.

LONDRES: Hubimos de admitir su profundidad en las complejidades de la Chacona de Bach. DAIL y TELEGRAPH, AND MORNING POST.

ZURICH: López Ramos tocó con una magnífica transparencia

NEUE ZUERCHER ZEITUNG

Las obras de C. Ph. E. Bach, Scarlatti y J. S. Bach fueron ejecutadas con vitalidad y virtuosismo que hicieron respetar al intérprete.

FEUILLETON

Manuel López Ramos ganó un auditorio para su siguiente visita a Zurich

DIET.A.T

AMSTERDAM: Un virtuoso de alta calidad. Tiene sensibilidad e imaginación interpretativa, y una facilidad que le permite extraer toda la variedad de tono de que es capaz la guitarra. López Ramos tiene una técnica que él utiliza perfectamente en sus interpretaciones.

ALGEMEEN HANDELSBLAD.

ATENAS: El equilibrio de su técnica, así como las coordinaciones entre ambas manos y la independencia de los dedos, especialmente los de la mano derecha, producen ejecuciones limpias que se resuelven en un lenguaje auténticamente musical.

D.A JAMUDOPULOS ELEUTHERIA.

RIO DE JANEIRO: La mayor representación entre los guitarristas contemporáneos.

O DIA.

BUENOS AIRES: Manuel López Ramos mostró completo dominio de recursos técnicos y sonoros de su instrumento, al igual que un serio y flexible temperamento.

LA PRENSA

LA HABANA: Un artista de su instrumento. ANTONIO QUEVEDO. INFORMACION.

PROGRAMA: I. Sarabanda y gavota, Scarlatti, Siciliana, P. E. Bach., Suite, Weiss (preludio, Allemanda, Sarabanda. Giga)., II. Platero y yo. Castelnuovo- Tedesco, (Platero, Angelus. Arrulladora)., Sonata mexicana. Ponce, (Allegro moderato. Andantino, Intermezzo, Alegro un poco vivace). Madroños. Torroba., La Niña de los Cabellos de Lino, Debussy- López Ramos., Serenata, Malatz. Mallorca, Albéniz., Sevilla. Albéniz.

Oscar Méndez F.
Organizó: Sala Chopin bajo el patrocinio de: Motormexa, S.A. Jueves 7 de mayo de 1970. Entrada libre.

Oscar F. Méndez Franco. Nació en la ciudad de México, donde inició sus estudios en la Escuela Superior de Música, habiendo terminado la carrera de ejecutante guitarrista bajo la acertada dirección del maestro Galo Herrera Escobar. Ha recibido sabios consejos del maestro Jesús Silva y estuvo becado en el Primer Curso Iberoamericano de Guitarra que impartió el genial maestro Alirio Díaz en la ciudad de México. Se ha presentado con éxito era las principales salas de concierto de la ciudad de México y del interior: así como en el canal 11 del I. P. N, y ha grabado programas para la Secretaria General de Educación Audiovisual de la S. E. P.

Programa:

2 Pavanas, Luis Milán., Preludio y Allegretto, Santiago Murcia.., Fantasía, S.L. Weiss., Gavota, J.S. Bach., Variaciones sobre un tema de la flauta mágica de Mozart, F. Sors., Capricho árabe, F. Tárrega., Canciones mexicanas, Manuel M.., Preludio N° I, H. Villa Lobos., Minué, Miguel Bernal J., Danza Paraguaya, A. Barrios Mangoré., Asturias. I Albéniz., Serenata Española, J. Malats.

Miguel Alcázar.
Laúd y guitarra.
Organizó: Sala Chopin bajo el patrocinio de: Motormexa, S. A. Jueves 14 de mayo de 1970 9.00 P.M. hrs.

Miguel Alcázar, Nació en la ciudad de México en 1942. Inició sus estudios en la Escuela Nacional de Música de la U. N. A. M., siendo su maestro de guitarra Guillermo Flores Méndez y de composición Pedro Michaca. Tomó parte en los cursos de perfeccionamiento guitarrístico de Alirio Díaz, así como el de Manuel López Ramos. En 1963 ganó el primer premio en el concurso de composición organizado por las Asociaciones Guitarrísticas Mexicanas. En 1964 ganó The Berly Rubinstein Scholarship In Composition que otorga anualmente The Cleveland Institute of Music, trasladándose a Cleveland para continuar sus estudios de composición. Fue miembro durante dos años del Faculty de The Cleveland Institute of Music en donde enseñó guitarra, habiendo sido incorporado este instrumento por primera vez al currículum de dicho Instituto. Ahora es maestro del Conservatorio Nacional de Música. Ha realizado giras de conciertos en los Estados Unidos y en México.

Programa:

Preambel y Welscher, Hans Newsiedler., Pezzo tedesco/Danza/Correnta/Passo mezzo moderno, Anónimos del siglo XVI. Semper Dowlan Semper Dolens, John Dowland. The King of Denmak's Galiard, John Dowland. Suite N° 3 para Laúd BWV-995, J.S. Bach. INTERMEDIO 12 estudios para guitarra. H. Villalobos (estreno en México).

Las Seis Cuerdas de la Guitarra

Enrique Florez
Guitarra de 10 cuerdas.
Organizó: Sala Chopín, bajo el patrocinio de Motormexa, S.A Jueves 28 de mayo de 1970, 9.00 P. M. hrs. Entrada libre.

Enrique Florez, nació en Mexicali, Baja California en 1947. Estudió en la Escuela Superior de Música de Aurea Corona con el maestro Agustín Corona. En 1964 obtuvo el premio de la Asociación Musical Manuel M. Ponce, en 1964 participó en los cursos de música de Santiago de Compostela (España) con Andrés Segovia, después recibió las valiosas indicaciones del genial guitarrista Narciso Yepes en Madrid y Barcelona. En 1966 empezó a estudiar la nueva guitarra de diez cuerdas de Narciso Yepes, presentándola por primera vez al público en 1968, con el concierto en RE Mayor para Laúd Cémbalo y cuerdas de Antonio Vivaldi y el Concierto en LA Menor de Salvador Barcarisse, con la Orquesta del maestro Luis Ximénez Caballero. Más tarde marcha de nuevo a Europa y estudia en el Instituto Español de Musicología y hace estudios sobre la música Laudista de Bach, Télemann, Sanz, Narváez y Mudarra, así como de ornamentación particular en sus diferentes tablaturas. Ha tocado numerosos recitales y conciertos en México, España. Italia, Suiza, Grecia y Finlandia etc. En Helsinki ha hecho un curso de técnica para los alumnos de la sociedad guitarrística y filmó un documental sobre la guitarra para T.V. sueca y finlandesa. (PREMIO 1969 JUVENTUDES MUSICALES ESPAÑOLAS. MEDALLA DE PLATA EN MERIDA. GERONA, TARRAGONA. y BARCELONA).

LA PRENSA OPINA

Hermosísimo y gran sonido, sus escalas y armónicos clarísimos. Enrique Florez toca con fiereza y dinamismo HUP UDSTADSBLADET (diario sueco) HELSINGFORDS, Finlandia 1966. Enrique Florez es un artista hasta la punta de sus dedos su maestría es indudable, logra sonoridades increíbles. H. TASANOMAT. HELSINKI, FINLANDIA 1966. Su sonido seductor, su técnica maravillosa y su cultura intelectual hacen que sus interpretaciones sean realmente extraordinarias "Embros" Atenas, Grecia 1966. Enrique Florez ha interpretado el programa de manera clara, con destreza, conocimiento de la estructura de las obras y emoción, personal, que son los elementos que forman el arte del

joven artista la aplicación de estas cualidades a la guitarra se expresa por un sentido profundo y vasto de esoterismo, que es su virtud básica Brandina, Atenas, Grecia 1966. Enrique Florez ejecutó todas las obras del recital como un maestro consumado especialmente las de Villalobos y Ruiz Pipo. Diario de Barcelona España 1966.

Programa:

Fantasía X (que contrafase el Arpa en la manera de Ludovico) Alonso de Mudarra (1520.1580). Courante de Inglaterra (Aus Einem Lautenbuch des 16. Jahrhunderrst, Tabulaturubersetzung Von Mirko, Caffagni)., Canción del Emperador, Luys de Narváez., sobre "Mille Regrezt" de Joaquin des Pres (1500-1555), Suite Española, Gapar Sánz (1640-1710), Pavana, Españoleta, Marizapalos, Gallarda, Villano, Danza de las Hachas, Rujero, Paradetas, Zarabanda al aire espanol, Pasacalle -fanfarria de la caballeria de Nápoles, Canarios., Preludio de la Suite IV para Laúd BARROCO BWV 1006, J.S. Bach (1685-1750). INTERMEDIO. II. Variaciones sobre un tema de Mozart, F. Sor., Preludio N° 1, Villa-Lobos., Estudio N° II, Villa-Lobos., Choros, Villa-Lobos., Recuerdos de la Alahambra, Tárrega., Tango, Tárrega., Canción y Danza, Ruiz Pipo.

Jesús Ruiz
Guitarrista capitalino
Organizó: Promotora Musical de Occidente S.A. y Sala Chopin "Por la Cultura de Guadalajara".

Jesús Ruiz nació en la ciudad de México, en el año de 1950, sus primeros estudios musicales y de guitarra los hizo en 1964, en el Estudio de Arte Guitarrístico, bajo la dirección del eminente maestro Manuel López Ramos. Ha ofrecido varios recitales a dúo con Minerva Garibay y formó parte de un cuarteto de guitarras, habiendo actuado en la Universidad Nacional, en la sala Manuel M. Ponce, bajo los auspicios de la Asociación Guitarrística Mexicana. A.C. así como en la ciudad de Jalapa, Ver.

Programa:

Siete piezas, G.F. Haendel (Sonata, Fuguette, Menuet I, Menuet II, Sarabande, Menuet I, Menuet II, Air, Gavotte., Dos minuetos, J.Ph. Rameau., Preludio y Fuga, J.S. Bach. INTERMEDIO.. II. Cavatina, A. Tansman (Preludio, Sarabande, Scherzino, Barcarole, Danza Pomposa., Mallorca, I. Albéniz., Cuatro estudios, H. Villa Lobos (1, 3,10 y II).

Mario Beltrán del Río

Genial Guitarrista Mexicano.
Organizó: Sociedad de Amigos de la Guitarra, A. C. Teatro Degollado 21.Hrs. Martes 22 de septiembre de 1970. Precios de entrada de $ 15.00 a $ 3.00.

Mario Beltrán del Río, Nació en Cd. Juárez, Chihuahua, en 1947. Sus primeros estudios de música y de guitarra los hizo con los maestros Guillermo Flores Méndez y con Manuel López Ramos en el estudio de Arte Guitarrístico, continuando poco después solamente con López Ramos hasta el presente. En 1969 obtuvo el primer lugar en el concurso Internacional de Guitarra en Caracas, Venezuela que dirige el gran guitarrista venezolano Alirio Díaz, en este país ofrecerá una gira de conciertos como parte del premio obtenido. Ganó también el "Primer Accesit en el Concurso Internacional de Guitarra en París, que organiza la ORTF (Radio-difusión-Televisión- Francesa) grabando un programa de televisión para este país. Ha dado recitales en toda la república, y recientemente efectuó una gira de conciertos por países europeos tocando a dúo con Maricarmen Costero, obteniendo un gran éxito y criticas extraordinarias. A fines de este año llevarán a cabo su segunda gira en Europa.

Mario Beltrán del Río.
Programa:

I, Seis Piezas del Renacimiento (Vaghe belleze et bionde treccie d'oro vedi per ti moro, Bianco fiore, Danza, Gagliarda, Se io m'accorgo, Saltarello)., Suite III en La menor, J.S. Bach. Preludiurn, Allemande, Courante, Sarabande, Gavotte I, Gavotte II, Gavote I, Gigue.)" Jácaras, Francisco Guerau., INTERMEDIO, II. Zambra Granadina, Isaac Albéniz., Tema variado y final, Manuel M. Ponce., Dos valses venezolanos, Antonio Lauro., Tarantella, Mario Castelnuovo Tedesco.

Alejandro Salcedo.
Recital de guitarra clásica.
Organizó: Fomento Musical de Occidente, Sala Chopin, Chapultepec Nte. 91, jueves 11 de marzo de 1971 a la 9.00 hrs. p.m. Entrada libre.

Alejandro Salcedo, Nació en la ciudad de México, el año de 1949. Inició sus estudios en el Conservatorio Nacional de Música siendo sus maestros Jesús Silva, Alberto Salas, y en la actualidad Guillermo Flores Méndez. En el año de 1965, fue enviado por el Conservatorio para tomar parte en los concursos que organiza el Instituto Nacional de la Juventud Mexicana, habiendo obtenido el segundo lugar entre treinta concursantes. Ha dado innumerables conciertos, tanto en el interior de la república, como en la capital, así como en los estados Unidos de Norteamérica.

Recientemente fue nombrado maestro de guitarra en la escuela de iniciación artística N°, 4 de la ciudad de México.

Programa:

I, Minueto, J. P.Rameau., La Frescobalda, G., Frescobaldi, Sonata en Mi menor, D. Scaralatti., Fantasía N°, 10, A. Mudarra., Preludio, Allemanda, Courante y Bourré, J. S. Bach. PAUSA. II, El Noi de la Madre y Testamento de Amelia. Anónimos., Barcarole, A. Tansman., Allegro, F. Moreno Torroba., Fandanguillo, J. Turina., Garrotín, J. Turina., Zambra Granadina, I. Albéniz. Danza del Molinero, Manuel de Falla.

Eduardo Vázquez Peña
Recital de Guitarra Clásica.
Organizó: Fomento Musical de Occidente, Sala Chopin, jueves 18 de Marzo de 1971 9:00 hrs. P.M. Chapultepec Norte 91.

Eduardo Vázquez Peña, es originario del Edo. De Veracruz, ha

desarrollado sus actividades artísticas en el mundo musical, actuando como guitarrista, violochellista y contrabajista, tanto en orquestas sinfónicas como en conjuntos orquestales de música popular. Como guitarrista clásico, se ha presentado tanto en la ciudad de México, como en la provincia, logrando con sus actuaciones, conquistar un lugar de reconocido mérito en el arte gitarrístico de nuestro país. El Departamento de fomento musical de sala Chopin, se complace en ofrecer este recital al culto público de Guadalajara y amante de la guitarra, con el testimonio de sus agradecimientos al guitarrista, Eduardo Vázquez Peña, y con el estímulo de su entusiasta colaboración en esta institución. Programa: I. Gallardas, Gaspar Sanz., Cuatro estudios, F. Sor., Suite II (Laúd), J.S. Bach. (Preludio. Sarabanda, Giga. Double)., De la Suite III (Violoncello) J. S. Bach (Preludio. Allemande). PAUSA, Gavota y Vals, M. M. Ponce., Estudio y Canción. H. Villalobos., Andantino, F. M. Torroba., Serenata. J. Malats., Danza en Sol, E. Granados.

Miguel Alcázar
Recital de guitarra.
Organizó: promotora Musical de Occidente, Sala Chopin, Chapultepec Nte. 91 Jueves 25 de marzo de 1971.

Miguel Alcázar, comenzó sus estudios en la Escuela Nacional de Música de la U.N.A.M. Estudió guitarra con el maestro Guillermo Flores Méndez y composición con el maestro Pedro Michaca. En 1961 asistió al curso de perfeccionamiento Guitarrístico de Alirio Díaz y en 1963 ganó el primer premio en el concurso de composición organizado por las asociaciones Guitarrísticas Mexicanas. En 1964 obtuvo The Beryl Rubinstein Scholarship in compositión que otorga The Cleveland Institute of Music trasladándose a dicha ciudad para terminar sus estudios de composición que otorga The Cleveland Institute y hacerse cargo de la cátedra de guitarra, la cual fue instituida por primera vez en el

mencionado Instituto. En 1967 recibió una beca de la Universidad de las Américas y de la American Recorder Society pera estudiar el Laúd en el Seminario de Música Antigua organizado por ámbas instituciones en Taxco, En 1970 obtuvo su titulo de guitarrista en el Conservatorio Nacional de Música, estrenando en México los 12 estudios para guitarra de Héctor Villa- Lobos. Es maestro del Conservatorio y ha realizado giras de conciertos en los estados Unidos y en México.

Críticas

Artista de talento, amplia cultura musical, técnica perfecta, dominio del instrumento y comprensión de los compositores que interpreta.

El Redondel. Junio 4 de 1 967. Octubre de 1968.

Tocó admirablemente bajo las circunstancias más adversas. Seattle Classic Guitar Society News. Octubre de 1968.

Mostró una gran competencia tanto técnica como musical.

The Lima News, octubre 15 de 1968.

Buen sentido del ritmo, claridad en su ejecución y belleza de sonido.

Excelsior, junio 20 de 1970.

Sus interpretaciones están plenas de color y expresividad.

El Nacional, Marzo 22 de 1971

Programa:

I, Laúd. Cuatro Diferencias, Enríquez de Valderrabano (1547)., Cuatro piezas del Varietie of Lute Lessons, Robert Dowland (1610) (Sir John Smith's Almaine. Monsieur Ballards Coranto. Pavin by Alfonso Ferrabosco of Bologna, The King of Denmark's Galliard by John Dowland)., Sonata BWV-1001, J, S. Bach. (Adagio. Siciliana y Presto)., INTERMEDIO. II Guitarra. Cinco preludios. H. Villa-Lobos., Sonata. Castelnuovo Tedesco. (Allegro con spíritu. Andantino, Tempo de minuetto. Vivo.

Peter Kraus y Darryl Denning
Dúo de Guitarristas Norteamericanos.
Organizó: El Instituto Cultural Mexicano Norteamericano de Jalisco, A. C. Auditorio del instituto 9.00. p.m. 2 de abril de 1971.

Peter Kraus estudio guitarra con Theodore Norman; Virginia de Santos y también con Aguilar Valdés en México. Graduado en Master of Arts en la Universidad de Nothwestern, fue ahí mismo donde

escribió la música para el Summer Shakespeare Teather. Triunfador en la Youg Artis't Award de Long Beach, California; apareció poco después como solista con Darryl Denning en el concierto para dos guitarras de Antonio Vivaldi y con la Orquesta Sinfónica de San Gabriel. Actualmente imparte la clase de guitarra clásica en la Universidad de California, L.A.

Darryl Denning desde muy joven demostró una gran facultad para la guitarra clásica, por lo que Theodore Norman se interesó enormemente y lo tomó como su discípulo. Terminada su carrera en Norteamérica salió a España para estudiar con Auro Herrero en Madrid y con Graciano y Renata Tarragó en Barcelona. Ya de regreso en América participó en 1967 en el Rudolph Serkin's Malboro Festival, apareciendo en conciertos de cámara auspiciados por la "California Contemporany Concerts" en compañía del guitarrista Peter Kraus, el señor Denning grabó un disco LP, bajo el título "Mozart y Vivaldi el arte de dos Guitarras" que ha sido un éxito musical y económico. En la actualidad es maestro de guitarra en el Sagrado Corazón, escuela eextensión de la Universidad de California. L.A.
Programa:

Sonatina Veneciana N° I, W.A. Mozart (1756- 1791), (Allegro, Minueto y Trío, Adagio, Rondó)., Andante en Mi Menor , A. Vivaldi (1685-1741)., Dos Piezas dodecafónicas. T. Norman. (Adagio, Andante con Moto). Preludio N° I, H. Villalobos (1887-1959)., Coros N° I, H. Villalobos., Dos Invenciones, J. S. Bach. (1685-1750). INTERMEDIO II. La Danza del Molinero, M. De Falla (1876-1946)., Cuatro Piezas Cortas, Igor Stravinski, Sonatina N° I, (Allegro giocoso, Andante cómodo, Rondo Vivace), S. Stravinsky., Vals Venezolano, A. Lauro., Corrente, J.S. Bach., La Complaciente, C.P. E. Bach (1714-1788)., Leyenda, I. Albéniz (1860- 1909)., Allegro del Concierto para dos guitarras, A. Vivaldi., Gymnopedie N° 1, Erik Sitie (1866-1925).

Alfonso Moreno

Primer Premio X Concurso Internacional de Guitarra de París.
Organizó: Departamento de Bellas Artes, del Gobierno del Estado de Jalisco, México.

Alfonso Moreno. Nació en Aguascalientes en la época que su padre dirigía a la Orquesta Sinfónica de aquel lugar. A los siete años se inició en el estudio de la música y a los trece ganó una plaza de violinista por oposición en la Orquesta Sinfónica de Xalapa. recibió clases de guitarra del maestro don Manuel López Ramos, director del Instituto de Arte Guitarrístico en México, D.F. y en menos de cuatro años cursó sus estudios superiores. (El curso es de diez). El 12 de octubre de 1968, compitió en el Décimo Concurso Internacional de Guitarra en París donde participaron los mejores guitarristas de 37 países obteniendo el primer premio por unanimidad. De regreso a su patria ha ofrecido más de 200 recitales en un plazo menor de dos años, ha grabado imágenes de Nuestro Mundo. Varios VideoTapes y la Unión de Cronistas de Teatro y Música lo declaró en 1969 el Concertista del año.

Programa:

Preludio y allegro, Santiago de Murcia., Rondoletto. Mauro Giuliani.. Suite II (de Laúd). J.S. Bach. Preludio. Fuga, Sarabanda. Giga. Double. II Variaciones a través de los siglos. M. Castelnuovo Tedesco, (Chacone. Preludio, Waizerl, Walzer II, Tempo de Walzer I, Fox trot., Sonata II, Eduardo López Chavarrí (Moderato-Allegro, Adagio, Allegro Vivace).

Guillermo Ramírez Godoy.

Triple Recital de Guitarra (Clásica, Flamenca y Popular).
Organizó: La Sociedad de Guitarra Clásica de Guadalajara. A. C. teatro Degollado, martes 27 de junio de 1972 a las 21:00 Hrs. precios de 25:00 a 5:00. La Sociedad de Guitarra de Guadalajara. A. C. Continuando con su principal objetivo de difundir el arte guitarrístico en su máxima expresión, dedica este recital al culto público jaliscience y en especial a los estudiantes norteamericanos de los cursos de verano que se encuentran en esta ciudad.

Eperando redunde en beneficio de la cultura guitarrística en los diversos ámbitos y esferas de nuestra sociedad.

Guillermo Ramirez Godoy. Siempre ha sido en su carrera artística un guitarrista emotivo que se proyecta al público por su sensibilidad innata y lo cristalino de su ejecución. Nacido en Guadalajara, inició sus estudios de guitarra clásica con el lic. Agustín Corona Luna (Q.D.E.P.); Después estudió música en el Conservatorio de la Universidad de Guadalajara, y posteriormente Guitarra en México, D.F. con el gran maestro Manuel López Ramos. Sus primeras apariciones artísticas las realizó en la televisión tapatía y como solista de la Orquesta de la Cámara de la U. de G.(sic). En el año de 1967 fue socio fundador de la Sociedad Amigos de la Guitarra de Guadalajara, A. C. habiendo sido Presidente de esta agrupación 2 años. Ha dado numerosos recitales en diversos lugares del país, por los cuales ha recibido elogiosos comentarios de la prensa.

Programa:

Tres piezas del renacimiento, anónimo., Folías del siglo XVII, G. Sanz., Sonata (Siglo XVIII), D. Scarlatti., Canción de la Hilandera, A.B. Mangoré., Minueto, F. Sor., Recuerdos de la Alhambra, F. Tárrega.

Dúo Santacruz/ Guerrero.
Jóvenes guitarrisatas
Organizó: Juventudes Musicales de Jalisco A. C. y Departamento de Bellas Artes del Gobierno del Estado de Jalisco. Auditorio de la Casa de la Cultura. 2 de abril de 1973.20.30 hrs.

Este dúo se formó como parte de un programa de estudios con el afán de conocer a fondo los secretos de la guitarra, ha logrado una preparación completa, tanto en el orden técnico como musical. Han complementado su preparación asistiendo a los cursos de Arte Guitarrístico que anualmente imparte el maestro Manuel López Ramos. Sus presentaciones demuestran todo el arte que han asimilado. Actualmente desempeñan el cargo de asesores en la academia del maestro Guillermo Díaz Martín del Campo. Marco Aurelio Santacruz Luebbert, nació en Guadalajara, Jalisco. Su gusto por la guitarra lo demostró a la corta edad de 11 años. Empezó a tomar clases con el maestro Guillermo Díaz Martín del Campo, y asesorado por el profesor Ricardo Martínez dio muestras de empeño y seriedad en sus estudios. Continuó en la escuela Superior de Guitarra a cargo del maestro Miguel Villaseñor, maestro de la Universidad de Guadalajara. Ha presentado varias audiciones en diferentes círculos del país. Sergio Guerrero Ochoa, nació en Guadalajara, Jalisco, en mayo de 1955. Inició sus estudios en la academia de guitarra del maestro Guillermo Díaz Martín del Campo; recibió consejos tanto del propio maestro como de su asesor técnico, el profesor Ricardo Martínez; ha continuado hasta la fecha sus estudios con el maestro Miguel Villaseñor. Ha dado muestras de una gran sensibilidad en el dominio técnico de la guitarra; sus actuaciones han sido muy aplaudidas en los diferentes lugares de la república como en el extranjero.

Programa:

I. Noche y ensueño, F. Schubert., Divertimiento, F. Sor., Dúo Opus 34 N° 5, F. Carulli. (Largo, Rondó, Minore)., Ave María, F. Schubert. INTERMEDIO II. Dúo Opus 34 N° 4, Fernando Carulli (Largo, Rondó, Minore)., Recuerdos de la Alahambra, F. Tarrega., Tango español, I. Albéniz., Sonata en Re Mayor, C. G. Scheidler (Allegro, Romanza, Rondó).

II.

Marco Aurelio Santacruz Luebbert y Sergio Guerrero Ochoa
Dúo de Guitarras
Organizó el Departamento de Relaciones Públicas y la Escuela de Música de la Universidad de Guadalajara. Miércoles 27 de Junio de 1973, 8.30 p.m.

Programa:

Dúo Op. 34 N° 5, Fernando Carulli (Largo, Rondó, Minore)., Divertimento Op. 38, Fernando Sor., Danzas españolas N° 2 "Oriental", Enrique Granados., Sonata en Re Mayor, C. G. Scheidler (Allegro, Romanza, Rondó)., Intermedio II. Op. 34 N° 4, - Fernando Carulli (Largo, Rondó, Minore)., Recuerdos de la Alahambra, Francisco Tárrega., Tango español, Isaac Albéniz.

Manuel López Ramos
Eminente Guitarrista y La Orquesta Sinfónica del Noroeste bajo la dirección de Luis Ximénez Caballero. Jueves 6 de Julio, Teatro Degollado. Fantasía para un Gentil Hombre.
Organizó: Sociedad de Amigos de la Guitarra, A. C.

Ricardo Hernández Rincón Gallardo
Guitarrista guanajuatense.
Organizó: El Ayuntamiento Constitucional de Zapopan a través de la Regiduría de Educación y Festividades Cívicas. El viernes 26 de los corrientes a las 20.00 hrs. en el Salón de Cabildos del Palacio Municipal. Zapopan, Jal., abril de 1974.

Ricardo Hemández Rincón Gallardo, Nació en la ciudad de León, Guanajuato, inició sus estudios de guitarra clásica en la Escuela de Música de la Universidad de Guadalajara, ha sido alumno de los maestros, Ing. Fernando J. Corona, Enrique Florez, actualmente estudia con el maestro Miguel Villaseñor, y cursa el primer año de la carrera de profesionista de instrumento. Ha tocado en el Paraninfo Enrique Díaz de León y en la ciudad de Morelia Michoacán.

Programa:

I. Minueto, Gavota y Bourre, Roberto de Visee., Diferencias, Luys de Narváez., Estudio, Fernando Sor ., Recuerdos de la Alahambra, Fco. Tárrega., Scherzino mexicano, Vals, Manuel M. Ponce., INTERMEDIO II. Suite en La, Manuel M. Ponce (Preludio, Allemanda, Sarabanda, Gavota, Giga, Vals), Antonio Lauro., Choros (Típico) H. Villa Lobos.

Jesús Ruiz
Guitarrista capitalino.
Organizó: el Comité Directivo de la Sociedad de Alumnos 74-75, de la Escuela de Música U.de G. 6.00 p.m. en el Auditorio de Ciencias y Humanidades el Miércoles 27 de noviembre de 1974.

Jesús Ruiz, Nació en México D.F., el año de 1950. En 1964 empezó sus estudios bajo la dirección del

eminente guitarrista Manuel López Ramos en el Estudio de Arte Guitarrístico, con quien continúa actualmente estudiando. En 1967 ganó el Premio en el Concurso de Música Clásica organizado por el Centro Universitario de México. Jesús Ruiz se inició como guitarrista profesional tocando en un dúo de guitarras y desde 1971 se presenta como solista. Ha dado numerosos recitales en todos los estados de la república, en el País de Guatemala, en Europa y para la Televisión Mexicana. Desde 1973 imparte clases en el mundialmente conocido Estudio de Arte Guitarrístico.

Programa:

Dos minuetos, J.P. Rameau., Sonata, M.Giuliani. (Allegro Spiritoso, Adagio con espressione, Allegro Vivace)., Preludio y Fuga, J.S. Bach., INTERMEDIO II. Sonata III, M. M. Ponce, (Allegro Moderato, Chanson, Allegro non Troppo)., Tema variado y final, M.M. Ponce., Danza pomposa A. Tansman., Estudio N° 7 H. Villa Lobos., Mallorca, I. Albéniz.

Alfonso Moreno

Alfonso Moreno

Organizó: Juventudes Musicales de Jalisco, A. C. Julio 8 de 1974, 21 hrs., Boletos de $ 30.00 a $ 5.00.

Alfonso Moreno, nació en Aguascalientes, México en 1949. Comenzó sus estudios musicales a la edad de 8 años, en el Conservatorio de la Universidad Veracruzana, en la ciudad de Xalapa, cursando las carreras de composición y violín. En 1963, ingresó corno violinista a la Orquesta Sinfónica de Xalapa. En 1964 inició el estudio de la guitarra, en el Estudio de Arte Guitarrístico, en la ciudad de México, teniendo siempre como maestro, al guitarrista argentino Manuel López Ramos.

En 1968 obtuvo el PRIMER LUGAR EN EL X CONCURSO INTERNACIONAL DE GUITARRA, patrocinado por el Organismo de Radiodifusión y Televisión Francesa, en la ciudad de París. En

1969, la Unión Mexicana de Cronistas de Teatro y Música, le otorga un diploma, reconociéndole como el concertista más destacado del año. Ha realizado más de 200 recitales en toda la República Mexicana; además de giras en Estados Unidos (incluyendo el Carnegie Hall de Nueva York), Francia, (incluyendo el Theatre de la Ville y la O.R.T.F. de París), Bélgica, Dinamarca, Unión Soviética (incluyendo la Sala Filarmónica de Moscú, y la sala filarmonía de Leningrado), etc. En 1972, es reconocido por el Sr. Robert J. Vidal, Presidente y Fundador del Concurso Internacional de Guitarra de París, como el mejor de todos los ganadores de dicho concurso. Programa: Luis Milán, dos pavanas., Adrien Leroy, Dos Branles de Bourgogne., Gaspar Sanz, Dos Aires de Corte (Allemande y Courante)., Fernando Sor, Variaciones sobre un tema de la Flauta mágica de W .A. Mozart., Juan Sebastián Bach, Chacona de la II Partita en re menor para violín. INTERMEDIO II. Benjamín Britten, Nocturnal (Meditativo, Molto agitado, Inquieto, Ansioso, Quasi una Marcia, Sognante, Curante Pasacaglia- Molto tranquilo., Manuel M, Ponce, Scherzino Mexicano., Isaac Albéniz, Cádiz., Mario Castelnuovo Tedesco, Sonata en Re Mayor (Allegro con Spirito, Andante quasi Canzone, Tempo di Minuetto, Allegro vivo et enérgico).

Enrique Florez Urbalejo
Guitarrista
Oraganizo: Departamento de Bellas Artes del Gobierno del Estado de Jalisco, Teatro Degollado, Noviembre 19 de 1974. 21.00 hrs.

Enrique Florez, Estudió Guitarra Clásica con el maestro Agustín Corona. En 1964 ganó el premio de la Sociedad Musical Manuel M. Ponce, tocando en Bellas Artes y ganó una beca del Instituto Europeo de la Cultura para ir a estudiar a los Cursos de Perfeccionamiento Guitarrístico impartidos por el eminente Maestro Andrés Segovia. En Santiago de Compostela (España). En Madrid y Barcelona. Ha hecho cursos en el Instituto Español de Musicología sobre la música antigua para laúd del renacimiento (Vihuela española). En 1968 empezó a estudiar la guitarra Theorbada estrenándola en México con dos conciertos de Vivaldi y Barcarisse para guitarra y orquesta. Ha tocado recitales y conciertos en:

España, Italia, Suiza, Grecia, Finlandia, U.S.A. etc. En la actualidad estudia como Autodidacta el Sitar Hindú y el Sintetizador Electrónico, e imparte la cátedra de Guitarra Clásica en la Escuela de Música de la Universidad de Guadalajara.

Programa:

Dos cantigas de Santa María, D. Alfonso X el Sabio 1221-1294" Cantiga 77, y cantiga 166 "Como poden per sas culpas"., Cinco danzas medievales y renacentistas, anónimos Siglos XIIII XIVI XVI XVI, arr. S. Sehwartz, (Ball Rondó, Trota, Saltarello, Staines Morris Dance, Sehiarazulla Marazulla)" Fantasía, Alonso de Mudarra., Cuatro diferencias sobre guardame las vacas y tres diferencias hechas por otra parte, Luys de Narváez 1500-1555., Canción del Emperador (sobre Mille Regretz de Josquin des Prés). Pavana la Batalla, Tielman Susato?-1564., Preludio en Mi mayor BWV 1006, J.S. Bach., Estudio en fa mayor Op. 29, F. Sor., Variaciones sobre un tema de Mozart, F. Sor 17778-1839, INTERMEDIO, II. Sonata clásica (Homenaje a F. Sor). Manuel M. Ponce 1886-1984 (Allegro. Andante, Minueto, Allegro)" Improvisación, Xavier Vivanco., Sarabanda, Francis Poulenc., Preludio N°I H. Villa-Lobos, Dos estudios, H. Villa-Lobos., Choros, H. Villa-Lobos., Cajita de Música, Tárrega., Tango, Tárrega., Canción y Danza, Antonio Ruiz Pipo., Asturias, Isaac Albéniz.

Marlo Beltrán del Río
Concierto de Guitarra Clásica
Organizó: Sociedad de Amigos de la Guitarra de Guadalajara, en la Escuela Superior de Guitarra, Av. de la presa 1725. Jardines de la Presa, Jueves 6 de febrero de 1975 a las 21.00 hrs. Admisión. $ 30.00 pesos.

Mario Beltrán del Río, Nació en Cd. Juárez, Chihuahua en el año de 1947. Inició sus estudios de música y guitarra en el " Estudio de arte Guitarrístico" con el eminente Maestro y Concertista Manuel López Ramos.

En 1969 obtuvo el Primer Premio en el "Concurso Internacional dé Guitarra." organizado por la "Universidad Central de Venezuela" en Caracas, ganando ese mismo año el "Primer accecit" en el "Concurso Internacional de la Oficina de la Radio y Televisión Francesa" en donde participaron aproximadamente cien candidatos de treinta y cinco países. En 1970 fue distinguido como uno de los máximos exponentes de su instrumento en los "concursos Internacionales de Música" GIAN BATTIST A VIOTTI y "CIT A DI ALESSANDRIA " ámbos en Italia. La Unión Mexicana de Crónistas de Teatro y Música de la ciudad de México le concedió su premio anual

correspondiente a 1970 por su destacada labor como concertista. Forma el dúo "Costero. Beltrán" con Maricarmen Costero y ha tocado en las principales ciudades de Europa Occidental así como en los estados Unidos, Centro y Sudamérica. Es artista exclusivo de la compañía Internacional EMI- Capitol y ha grabado dos discos para la marca "Angel", ha actuado como solista de destacadas orquestas mexicanas. Dedica gran parte de su tiempo a la difusión de la escuela guitarrística a la que representa colaborando como maestro en el "Estudio de arte guitarrístico" de la cd. de México.

CRITICAS

"Su gran sensibilidad. Su técnica poderosa, su seriedad interpretativa, lo colocan en un lugar muy especial entre los concertistas contemporáneos".

Luis Femández de Castro."Excelsior".

"Su sonido se dejó sentir nítida y puramente, su expresión siempre sobria, de un equilibrio difícil de poseer a los veinte años. Su estilo exhibe una madurez casi increíble, manteniéndose su ejecución en una atmósfera eminentemente musical y perfectamente ceñida al espíritu de los autores". .Mario Beltrán del Río mostró una perspicacia sorprendente para los diferentes sonidos que la guitarra puede producir. Encara los más dramáticos sentimientos del altamente estructurado molde barroco"

"Michigan Daily" U.S.A.

Programa:

I. Fantasía, S. L. Weiss., Suite III en la menor, J.S. Bach (Preludio y presto, Allernanda Courante, Sarabande, Gavotte 1-11-1, Gigue)., Tres estudios (La mayor, re menor, la mayor), F. Sor. INTERMEDIO II. Sonata III, M.M. Ponce (Allegro moderato, Canción, Allegro non tropo). Tres preludios (3, 5 y 2), H. VIlla- Lobos., Sevilla. I. Albéniz.

Enrique Velasco
Guitarrista
Organizó: La Rectoría, la escuela de Música y Relaciones Públicas de la Universidad de Guadalajara. Abril 16 de 1975 20.30. hrs. Sala Juárez.

Enrique Velasco, Nació en México D.F. en 1945. Inició sus estudios guitarrísticos en la escuela Nacional de Música de la U.N.A.M. En 1968 pasó a perfeccionar sus estudios con el eminente maestro y concertista Manuel López Ramos, en el estudio de arte guitarrístico. Ha impartido cursos para la Sección de Música del Instituto Nacional de Bellas Artes y Literatura; es el titular de su cátedra en el Conservatorio de Veracruz, en la Secretaría de Educación Pública y desde luego en el Estudio de Arte Guitarrístico

institución de fama mundial. Como concertista, ha ofrecido numerosos recitales en distintas poblaciones de la República Mexicana. para la U.N.A.M., Instituto Nacional de Bellas Artes y Literatura, Asosiación Guitarrística Mexicana, Juventudes Musicales de México y distintas asociaciones privadas de conciertos. Su evidente pureza de sonido, gran dominio técnico y profunda sensibilidad, le han significado grandes éxitos de público y crítica. En 1970 ganó el 1er. Lugar en el Concurso Nacional de Guitarra que fuera transmitido a toda la República por televisión.

Programa:

Piezas del Renacimiento, Anónimo., Suite N° 1 (original para chello), J. S. Bach, /Preludio, Allemanda, Courante, Sarabana, Minuetos I/II/I, Giga)., Movimiento Perpetuo, N. Coste., Variaciones (Sobre un Tema de Mozart), F.Sor. INTERMEDIO II. Preludio ~ I. H. VIlla- Lobos., Dos valses (venezolanos), A. Lauro., Scherzino mexicano, M.M. Ponce., Sonatina, F. Moreno Torroba (Allegretto, Andante, Allegro)., Torre Bermeja, I. Albéniz.

Enrique Velasco, se presentó al día siguiente, Jueves 17 de abril de 1975, en la Escuela Superior de Guitarra a las 20.00 Hrs., anunciándose el mismo programa del día anterior sin embargo, Velasco interpretó el siguiente programa; mismo que repitió, el 24 de mayo de 1976 en el Auditorio Sala de Banderas del Centro de la Amistad Internacional.

Programa:

Seis piezas del Renacimiento, Anónimas.. Vals op. 64 N° 2. F. Chopin., Capricho Arabe, F. Tárrega., Dos piezas: Scherzino mexicano y vals., Czardas, V. Monti., Antonio Lauro., Serenata, J. Malats., Tango, I. Albéniz., Torre Bermeja, I. Albéniz, Variaciones sobre un tema de la flauta mágica de Mozart.

Ismael Martínez Rodríguez
Recital de Guitarra
Organizó: La Rectoría. Relaciones Públicas de la Escuela de Música de la Universidad de Guadalajara en su 50 aniversario. Lunes 14 de marzo de 1976. 20.00 hrs. Sala Juárez. Tolsá 75.

Ismael Martínez Rodríguez, nació en Colotlán, Jal., desde muy temprana edad mostró inquietud por la guitarra, habiendo alcanzado grandes logros en el género popular bajo la dirección de su padre Sr. Ricardo Martínez. Posteriormente vino o radicar a Guadalajara ingresando a la Escuela Superior de Guitarra bajo la dirección del maestro Miguel Villaseñor García de la cual es maestro titular. Ha tocado varios recitales para el Dpto. de Bellas Artes del Estado de Jalisco.

Programa:

Dos danzas, Canción y saltarello, Anónimo., Preludio y Allegro, Santiago de Murcia., Preludio, J. S. Bach., Tema con Variaciones, Fernando Sor., Granada. I. Albéniz. INTERMEDIO. Sonata Clásica, M.M. Ponce (Allegro, Andante, Minueto/trío, Allegro)., Vals, M.M. Ponce., Norteña. J. Gómez Crespo., Fandango, Joaquín Rodrigo.

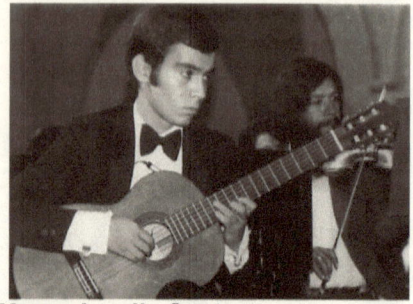

Marco Aurelio Santacruz Luebbert.
Guitarrista
Organizó: Rectoría, y Relaciones Públicas de la Escuela de Música de la Universidad de Guadalajara, mayo 28 de 1975 20.30. hrs. Sala Juárez, Pedro Moreno 975.

Marco Aurelio Santacruz Luebbert, Nació en Guadalajara, Jalisco. Su gusto por la guitarra lo demostró a la corta edad de 11 años. Empezó a tomar clases con el maestro Guillermo Díaz Martín del Campo y asesorado por el profesor Ricardo Martínez, dio muestras de empeño y seriedad en sus estudios. Continuó en la Escuela Superior de Guitarra a cargo del maestro Miguel Villaseñor G., Prof. de Guitarra de la Escuela de Música de la Universidad de Guadalajara. Ha presentado varias audiciones en diferentes círculos del país. Ha complementado su preparación asistiendo a los cursos de " Arte Guitarrístico" que anualmente imparte el maestro Manuel López Ramos. Sus presentaciones demuestran todo el arte que ha asimilado.

Programa:

Fantasía, A. Mudarra., Preludio y Allegro, Santiago de Murcia., Tres piezas, Henri Purcell (Mínuet, A New irish Tune, Jig)., Sonata L. 483, D. Scariatti., Preludio (Suite N° I para Chello), J.S. Bach., Andante y Minueto, F.J. Haydn. INTERMEDIO. II. Minuetto N°14, F. Sor., Preludios N° 7, 10 y 2, VALS, M. M. Ponce., Norteña (Homenaje a Julián Aguirre), Gómez Crespo., Preludio, Alfonso Moreno., Rondoletto, Mauro Giuliani.

Miguel Villaseñor G.
Guitarrista

Oriundo de Ameca, Jalisco, ciudad donde comenzó su ascendente y brillante carrera musical, dedicándose por algún tiempo al género popular; fue hasta el año de 1964 cuando inició formalmente sus primeros estudios musicales y de guitarra, en el Estudio de Arte Guitarrístico bajo la dirección de los Maestros Guillermo Flores Méndez y Manuel López Ramos en México. D.F. continuando poco después exclusivamente con este último hasta la fecha. Desde 1967 asiste a los cursos anuales de perfeccionamiento, que imparte el eminente maestro y guitarrista Manuel López Ramos. Ha ofrecido recitales en varias ciudades de la República recibiendo merecidos

elogios de los críticos musicales. Desarrolla una importante labor pedagógica y una positiva difusión histórico, técnico y musical de su instrumento; actualmente imparte la cátedra de guitarra clásica en la Escuela de Música de la Universidad de Guadalajara y es maestro titular de la Escuela Superior de Guitarra.

Programa:

I Dos danzas Cortesanas. Francis Cutting., Suite en re menor, R.obert de Visee (Preludio, Allemanda, Courante. Zarabanda. Bourré, Minueto. Giga)., Bourre. Slivius Leopold. Weiss.. Allemanda, Johann S. Bach., Gavota., Johann S. Bach. Tema con Variaciones. Fernando Sor. INTERMEDIO II. Sonatina Meridional. Manuel M. Ponce, Allegreto, Andante, Allegro con Brío., Preludio, Heitor Villa-Lobos., Shotish, Heitor Villa-Lobos., Vals, Antonio Lauro., Homenaje (a Tárrega). Joaquín Turina (Garrotín y Soleares).

Selvio Carrizosa
Guitarrista
Organizó: La Rectoría, Relaciones Públicas y Escuela de Música de la Universidad de Guadalajara en su 50 aniversario. Sala Juárez Tolsá 75. Junio 9 de 1976.

Selvio Carrizosa, Nació en la ciudad de México, D.F. y desde temprana edad se inició en el estudio de la guitarra bajo la dirección de su padre. En 1963 abrazó formalmente el estudio de la guitarra bajo las enseñanzas privadas de distintos maestros debutando en 1965 bajo el patrocinio del Instituto Nacional de Bellas Artes y la Sociedad Internacional de Guitarra, en el Palacio de Bellas Artes. En 1967 ingresó al Conservatorio Nacional de Música donde terminó los estudios profesionales de guitarra bajo la dirección del maestro Guillerrno Flóres Méndez, distinguido maestro y compositor que dedicó a Carrizosa sus variaciones Homenaje a Manuel M. Ponce y su Fantasía concertante para guitarra y Orquesta. En el transcurso de su carrera el maestro Carrizosa ha asistido a cursos de perfeccionamiento con los distinguidos Maestros Alirio Diaz, Oscar Gihglia, José Tomás y Andrés Segovia. Desde su debut en 1965, Selvio Carrizosa desarrolla constante labor concertística tanto en la capital como en el interior de la república y efectúa frecuentes giras al extranjero con el patrocinio de la Secretaria de Relaciones Exteriores, El Instituto Nacional de Bellas Artes y otras instituciones culturales. Interesado vivamente en el comportamiento de la guitarra corno instrumento de concierto, el maestro Carrizosa dirige la construcción de guitarras, una de las cuales usa en sus presentaciones; asimismo, es profesor de guitarra del

Conservatorio Nacional de Música desde el año de 1971.

Programa:

Suite Española, Gaspar Sanz y Celma (Españoletas, gallarda y villano. danza de las hachas, rujero y paradetas, sarabanda, pasacalle, folía, la minona de cataluña, canarios)., Preludios I, II. III. y Estudios VII y XI. Heitor Villa- Lobos (1889-1959). INTERMEDIO II. La espiral eterna. Estudios simples (5). Elogio de la danza, Danza característica, Leo Brouwer (1939)., Variaciones Homenaje a Manuel M. Ponce, Guillermo Flores Méndez (1928)., Sonatina, Federico Moreno Torroba (1915) (Allegro, Andante, Allegro).

Enrique Uribe Avín

Festival Vivaldi

Organizó: El Ayuntamiento Constitucional de Zapopan, con la participación de distinguidos músicos invitados y la Orquesta de Cámara de Zapopan, bajo la batuta de su director titular: Francisco Orozco 30 de junio de 1976 en el salón de Conferencias del Convento de la Basílica de Zapopan.

Programa:

Concierto en Do Mayor para guitarra y orquesta, A. Vivaldi. Solista, Enrique Uribe Avín.(Allegro, Largo y Allegro)., Concierto en Re Mayor, para guitarra y Orquesta, A. Vivaldi, Solista, Enrique Florez., Concierto en Sol Mayor para dos guitarras y Orquesta, A. Vivaldi. Solistas, Enrique Florez y Enrique Uribe.

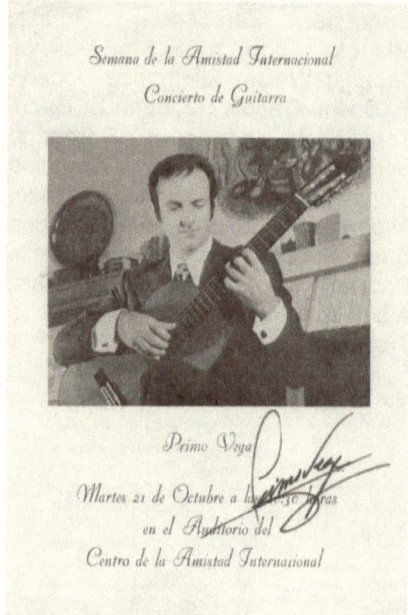

Primo Vega
Guitarrista capitalino
Organizó: Semana de la Amistad Internacional, Martes 21 de octubre a las 20.30 hrs, en el auditorio del Centro de la Amistad Internacional.

Programa: Luys de Narváez, Canción del Emperador., Ph. E. Bach. Siciliana., D. Scarlatti, Sonata 187., A. Tansman, Entree, Gaillard. Kujawaik, Alla Polacca, Tempo di

Polonesa., Suite miniatura. Viento eólico. Canción de cuna, Viento nocturno en el páramo, Danza campestre. INTERMEDIO II. H. Haug, Alba., J. Helguera, Homenaje a satie. El Señor de Honfleur, Evocación. La Posada del Clavo., J. Gómez Crespo, Norteña., H. Villa-Lobos. Estudio I, Estudio VIII, Preludio I, J. Turina, Fantasía Sevillana.

Narciso Yepes
Cinco Siglos de Guitarra Española. Organizó: Departamento de Bellas Artes del Gobierno del Estado de Jalisco. Abril 14/21 hrs. Teatro Degollado.
Narciso Yepes, nace en Lorca el 14 de noviembre de 1927. No hay músicos en su familia pero él a los cuatro años juega ya con una guitarra. Termina sus estudios superiores de guitarra, así como de armonía y composición en el Conservatorio de Valencia. Recibe clases del Compositor Vicente Asencio que despierta en él nuevas inquietudes. Desde entonces la exigencia musical, el afán de renovar la técnica de la guitarra y aportar al instrumento un repertorio nuevo, son su constante preocupación. El año de 1947 marca el comienzo de su carrera de concertista. Toca el Concierto de Aranjuez en Madrid bajo la dirección

de Ataulfo Argenta y el año siguiente emprende su primera gira por Europa. Estudia con Georges Enescu y Walter Giesekig. Yepes subraya que ninguno de sus maestros era guitarrista. Cuantas exigencias musicales se planteaban debían de ser trasladadas a la guitarra. Esto le hace replantear por completo la técnica de la guitarra. Supera las limitaciones que le restan, llega a situar la guitarra a nivel de las más modernas escuelas de otros instrumentos. Sigue su lema: Poner la guitarra al servicio de la música. Yepes ha recorrido y recorre el mundo entero. Ha tocado entre otras ciudades europeas en: Madrid, París, Milán, Bruselas, Amsterdarn, La Haya, Dublín, Londres, Zegreb y también en Japón donde ha dado más de veinticinco conciertos. Por su interés hacia la música contemporánea, Yepes ha logrado enriquecer de manera sorprendente el repertorio de la guitarra. Numerosos compositores actuales han escrito para él, entre ellos Salvador

Barcarisse, Ernesto Halffter, Mauricio Ohana. Leonardo Balada, Antonio Ruiz Pipo, Bruno Maderna entre otros.

Programa:

Yepes Interpretó una selección de música española para guitarra que abarcó cinco siglos.

Sergio Guerrero Ochoa
Guitarrista
Organizó: La Rectoría, Relaciones Públicas y la Escuela de Música de la Universidad de Guadalajara. Octubre 4 de 1976 20.30 hrs. Sala Juárez To1sá 75.

Sergio Guerrero Ochoa, Nació en Guadalajara, Jalisco, ciudad en donde comenzó sus estudios a la edad de 14 años en la Academia de Guitarra del maestro Guillermo Díaz Martín del Campo, recibiendo consejos tanto del propio maestro como de su asesor técnico, el profesor Ricardo Martínez. Ha continuado sus estudios hasta la fecha en la Escuela Superior de Guitarra bajo la dirección del maestro Miguel Villaseñor García. Asiste anualmente a los cursos de perfeccionamiento musical que imparte el eminente maestro y guitarrista Manuel López Ramos.

Ha ofrecido recitales en varias ciudades de la república mexicana dando muestras de una gran sensibilidad y recibiendo merecidos elogios de los críticos musicales.

Programa:

Seis Piezas del Renacimiento, Anónimo., Preludio de la Suite N° 3 para chello, Zarabanda, de la Suite N° 3 para chello, Allemanda de la Suite N°3 para chello, J.S. Bach., Variaciones sobre un tema de Mozart, Fernando Sor., Sonatina meridional (Campo, Copla y Fiesta), Vals, Manuel M. Ponce., Variaciones a través de los siglos, Mario Castelnuovo Tedesco (Chacona, Preludio, Walzer I, Walzer II, Tempo de Walzer I, Fox- Trot)., Elogio de la danza, Leo Brouwer., Movimiento perpétuo, Napoleón Coste.

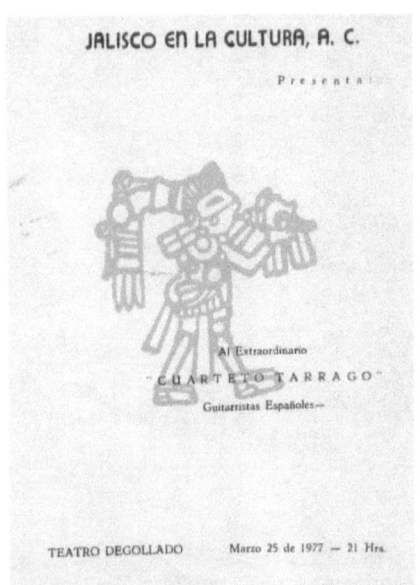

Cuarteto Tarragó
Guitarristas Españoles.
Organizó: Jalisco en la Cultura A. C. Teatro Degollado Marzo 25 de 1977, 21 hrs.

El Cuarteto Tarragó, está integrado por: Laura Almerich, Manuel Calve, Jordi Codina, y Jaime Tourrent. Fundado en 1971, lleva este nombre en honor del maestro Tarragó que fue catedrático de guitarra en el Conservatorio Superior del Liceo de Barcelona. Ha dado numerosos conciertos en Francia, Bélgica, Italia. Austria, Hungría. Polonia. Suiza. Gran Bretaña, Canadá. Estados Unidos. Israel, y los países bajos. Ha sido invitado por festivales internacionales de música, tan prestigiosos como Holland Festival, Wroclaw, Flandes, Versalles, Dubrovink e Israel. En su éxito hay que descubrir la originalidad del conjunto de cámara la novedad de su repertorio y la calidad técnica y artística de la interpretación.

Programa:

I. FRANCISCO GUERRERO 1528-1599, Madrigales (Esclarecida Juana, Oh Joseph, niño Dios d'amor herido. Todo cuanto pudo dar)., SCARLATTI 1659-1725, Sonata (Allegro moderato, Allegro, Grave. Allegro)., I. STRAVINSKY 1882-1971., Seis piezas (Marcha, Napolitana, Andante, Polka. Vals, Galoa)., XAVIER BENGURREL 1931, Vermelia. INTERMEDIO II. JOHN DUARTE 1919, Going Dútch (Molino de viento, Pastoral, Marcha, Carrillón, Danza Holandesa, FERNANDO SOR 1780-1839., Sonata.. JOAQUIN TURINA, 1882-1949, La Oración del Torero., LEONARDO BALADA 1933, Apuntes para cuatro guitarras (Verticales, Llanos, Estratos, Insistencias, Alturas).

**Miguel Solórzano.
Solórzano-Irigoyen**
Dúo de guitarras

Las Seis Cuerdas de la Guitarra

Organizó: La Rectoría, Relaciones Públicas de la Escuela de Música de la Universidad de Guadalajara en su 25 aniversario. Jueves 21 de Abril de 1977 20.00 hrs. Sala Juárez, Tolsá 75.

Jaime Irigoyen Infante, nació en México, D.F. inició en el año de 1972 sus estudios guitarrísticos con el eminente maestro (?) Fernando Martínez Peralta, pasando poco después con el maestro Miguel Villaseñor García con quién estudia hasta la fecha. J. Miguel Solórzano Silva, nació en Hermosillo, Sonora, comenzó a estudiar en la Escuela Superior de Guitarra en 1974 con el maestro Miguel Villaseñor García. Ingresó a la Escuela de Música de 1a Universidad de Guadalajara, en 1975.

Programa:

I. Jaime Irigoyen: Fandanguillo, Arada, Federico Moreno Torroba., Vals venezolano, Antonio Lauro., J. Miguel Solórzano. Preludio, Manuel M. Ponce., Diferencia sobre un tema de "Guárdame las vacas., Pieza sin Título Leo Brouwer. II. Dúo Irigoyen- Solórzano: Adagio, Tomaso Albinoni., Polonesa en Sol menor Op. 57, Federico R.Spreafico., Dúo op. 34. N° 6, Fernando Carulli., Carnavalito, Bianqui Piñeiro., Sonata en Re mayor, Cristian Gottlieb Scheidler (Allegro, Romanza, Rondó).

II.

Marco Antonio Anguiano Gonzalez. Guitarrista capitalino.
Organizó: Sociedad de Amigos de la Guitarra A.C. Viernes 21 de octubre de 1977 a las 21:00. Teatro Degollado.

Nació el año de 1951 en México D.F. Inició sus estudios musicales en 1970 en el Conservatorio Nacional de Música, bajo la dirección del maestro Selvio Carrizosa, siendo alumno tambien de Abel Eisenberg, H. Hernández Aracil y Mario Lavista.

En 1972 en colaboración con jóvenes músicos del plantel, ogrece una serie de conciertos de mñusica de cámara interpretando obras de los estilos renacentista y barroco. En 1973 presenta su primer recital en el auditorio Sivestre Revueltas con un programa a base de autores contemporáneos como Britten, Martín Busseti. A partir de ese momento incrementa su actividad como solista y ofrece recitales en diversas salas de la ciudad de México y en los auditorios de la U.N.A.M. y Politécnico. Ese

mismo año ingresa al grupo experimental "Inventos Sonoros" dirigido por Mario Lavista el cual presentó varias sesiones en el auditorio de la Biblioteca Benjamín Franklin. En 1974 viaja a España para ingresar al conservatorio Oscar Esplá para continuar sus estudios con el profesor José Tomás discípulo y asistente de Andrés Segovia. Ese año participa en un curso de perfeccionamiento denominado "Encuentro Guitarrístico" dirigido por el italiano Oscar Gighlia y Rugiero Chiessa en Grgnano alo norte de Italia. En 1975 participa en el Tercer Festival Internacional de Guitarra de Arles en Francia trabajando bajo la dirección del compositor y guitarrista cubano Leo Brower y su asistente Terence Waterhouse. Poco después en ese mismo año viaja a Lucerna en Suiza para participar en un curso de perfeccionamiento con el guitarrista inglés Julián Brean. En 1976 se establece en la ciudad de París en donde trabaja bajo la dirección del guitarrista uruguayo Oscar Cáceres y su asistente T. Waterhouse en la Universidad Musical Nacional de París. Poco más tarde con la intención de trabajar con el vihuelista mexicano Javier Hinojosa, ingresa a la Schola Cantorum de París

En donde obtiene el título de virtuosidad. Programa: Gallarda cromática y Gallarda de Peter Phlips, Suite en Mi menor BWV 996 de J.S. Bach. En los trigales de Joaquín Rodrigo, Cuatro piezas breves de Frank Martin, Pieza sin título de Leo Brower y el estudio Nº 11 de Heitor Villa Lobos.

Miguel Angel Girollet
Lunes 10 de abril de 1978.
Organizó: Conciertos Guadalajara A.C.
Teatro Guadalajara del Seguro Social. 21:00 Hrs.

Este notable guitarrista argentino, nació en Buenos Aires en el año de 1947, inició sus estudios a los diez años con el maestro Francisco La Pola, continuando con los maestros Graciela Pomponio y Jorge Martínez Zarate y más tarde en el conservatorio provincial "Juan José Castro".

Después de haber obtenido en 1970, el primer premio en el concurso promociones musicales, fue becado por el Camping Musical de Villa Gesell para que recibiera un curso de perfeccionamiento en su especialidad con el maestro Uruguayo Abel Carlevaro y de música de cámara con el maestro Ljuerko Spiller.

En el mes de julio de 1972, tiempo en que aún disfrutaba de la beca, obtuvo el primer premio en el Concurso Internacional de Porto Alegre habiendo sido invitado para que como profesor, impartiera clases durante tres años en el Seminario Internacional de Guitarra que se esfectúa anualmente en ese país.

En 1975 fue laureado, en el Concurso Internacional de Ginebra Suiza y segundo premio entre noventaidos participantes en el Concurso Internacional de París lo que le valió ser invitado para que dictara varios cursos de música contemporánea y renacentista en los festivales Internacionales de Rencontres de Musique de Viebres, Francia.

Su íntima actividad como concertista y solista de orquestas sinfónicas, ha hecho que compositores de vanguardia como lo son: Abel Carlevaro y Jorge Tsilicas le hayan dedicado obras para su estreno en los recitales que en buen número ha ofrecido en Brasil, Francia, Suiza y el Carnege Hall de New York.

Programa

Fantasía que contrahace el arpa a la manera de Ludovico. Alonso Mudarra. Gillard, Almainde y Allemande. John Dowland. Cinco danzas del Siglo XVII. Españoleta, Rugero y Paradetas, Gallarda y Villano, Pasacalle y Canarios. Gaspar Sanz. Chacona en Re menor de Bach. Cronomías de Abel Carlevaro. Variaciones sobre un tema venezolano de Antonio Lauro. Cuatro piezas breves de F. Martin. Fandanguillo de Joaquín Turina. Elogio de la Danza de Leo Brower.

Luciano Pérez González
Guitarrista tapatio
Organizó: Instituto Nacional de Bellas Artes. Centro de Educación Artística de Guadalajara CEDART. "Año Internacional del Niño"
Galería Municipal "Dr. Jaime Torres Bodet". Mèrcoles 14 de febrero de 1979. 20:30 Horas.

Programa
I.- Cuatro diferencias. Luys de Narvaez. II.- Tres piezas del renacimiento. Anónimas. III.- Fantasía. Alonso de Mudarra. IV. Suite española. Gaspar Sanz. A) españoletas b) Galliarda y villano c) Danza de las Hachas d) Rugero y paradetas e) Sarabanda al aire español f) Pasacalle de la caballería de Nápoles g) Folías h) Canarios. INTERMEDIO V.- Sarabanda. F Haendel. VI.- Estudio Nº 17. Fernando Sor. VII.- Scherzino mexicano. Manuel M. Ponce. VIII Choros. H. Villalobos. X.- Tres piezas mexicanas (arreglos de Miguel Villaseñor. A) Corrido b) Canción c) Canción. Cooperación 25 pesos. Estudiantes 15.

CONCIERTOS DE FEBRERO
dúo de guitarristas
lòpez ruiz

FEBRERO 15 / 20:30 HRS.
EXCONVENTO DEL CARMEN
FEBRERO 16 / 20:30 HRS.
SALON DE CABILDOS DEL AYUNTAMIENTO
ZAPOPAN, JALISCO

López- Ruiz
Dúo de guitarristas
Conciertos de febrero.
Organizó: Departamento de Bellas Artes del Gobierno del Estado de Jalisco, febrero 15 / 20.30 hrs. Exconvento del Carmen, Guadalajara, febrero 16 20.30 hrs. Salón de Cabildos del Ayuntamiento de Zapopan, Jalisco.

Dúo López- Ruiz: El dúo formado por Cecilia López y Jesús Ruiz, surge de una de las escuelas de guitarra de más renombre en el mundo, el "Estudio Arte Guitarrístico". Ambos artistas iniciaron sus estudios bajo la dirección del eminente maestro y concertista Manuel López Ramos. El dúo López- Ruiz, debuta profesionalmente en el año de 1974, presentándose desde esa fecha en la provincia y en las más prestigiadas salas de esta capital. Durante el año de 1975 tuvieron innumerables actuaciones en conciertos didácticos para escuelas preparatorias de la capital. Anteriormente Cecilia López formó parte de un sexteto de Guitarras Clásicas, con el que tuvieron exitosas actuaciones durante dos años. Por su parte, Jesús Ruiz se presenta como solista desde 1971. Se ha venido presentando desde ese año en las salas más prestigiadas de la república mexicana, así como en dos años consecutivos en distintos países europeos. En julio de 1975 fue laureado en el Concurso Internacional de Guitarra celebrado en Porto Alegre. Brasil obteniendo medalla de bronce y otros premios especiales. El mismo año fue reconocido por el presidente de la república como Valor Juvenil Nacional 1975.

PRENSA.

El dúo López- Ruiz" se acopló a la perfección...la gran facilidad que han logrado se tradujo en emoción comunicativa y el público batió palmas con largueza"...

Carmen Tapia, EL UNIVERSAL.

"El promisorio dúo de guitarristas posee una técnica y un balance perfecto en la calidad de sonido y la expresión, lo cual hizo del concierto una velada deliciosa"
NOVEDADES DE MEXICO

"El dúo López- Ruiz dejó constancia de sus facultades artísticas en el contrastado programa que interpretaron... al dominio del instrumento unen la sensibilidad y agudeza del

intérprete, por lo cual constituyen una verdadera recreación estética para el oyente"...

Isabel Farfán Cano

Revista de América.

Programa:

Lied, Noche y Ensueño", F. Schubert., Dúo Op. 34, F. Carulli., Dos Gavotas, J. S. Bach., Suite Francesa N° 5, J.S. Bach., (Allemanda; Courante; Sarabanda, Gavota. Bourré, Louré, Giga)., Sonata en re Mayor Ch. G. Scheidler (Allegro, Romanza, Rondó)., Recuerdos de Rusia, Fernando Sor., Intermezzo M.M. Ponce., Oriental, Enrique Granados., Recuerdos de la Alahambra, F. Tárrega.

Ricardo Hernández
Recital extraordinario.
Organizó: El Instituto Musical Lemus, A.C. Sabado 9 de octubre a las 6 de la tarde Auditorio del Instituto Musical Lemus (Av. Chapultepec Nte. N° 91) entrada libre.

Ricardo Hemández Rincón Gallardo, nació en la ciudad de León, Gto., Inició sus estudios Guitarrísticos en la misma ciudad. Alumno de la Escuela de Música de la Universidad de Guadalajara, en donde ha estudiado con los siguientes maestros de guitarra: Fernando Corona, Enrique Florez y Miguel Villaseñor. Ha sido maestro de guitarra en Academia Musical A.C. desde 1973. Ha tocado recitales y conciertos en diferentes lugares de la República. Programa: J.S.Bach, Preludio., Manuel Maria Ponce, Preludio., Manuel María Ponce, Sonata clásica (Allegro, Andante, Minuetto, Allegro)., INTERMEDIO. II. Federico Moreno Torroba, (Allegretto, Andante, Allegro)., Francisco Tárrega, Recuerdos de la Alahambra.

Las Seis Cuerdas de la Guitarra

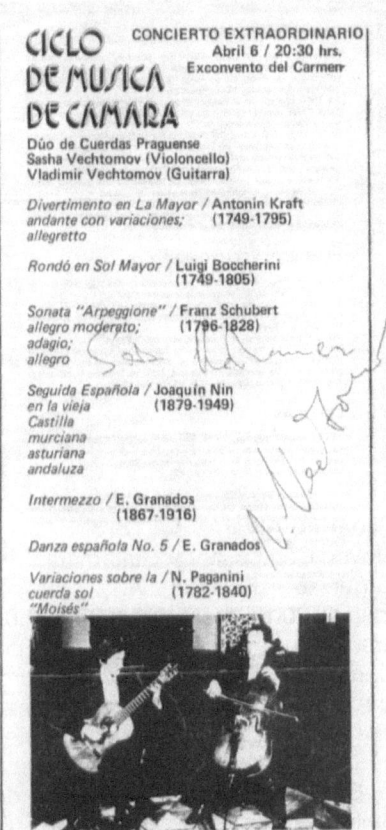

Dúo de Cuerdas Praguense
**Sasha Vechtomov (Violonchello)
Vladimir Vechtomov (Guitarra)**
Organizó: Departamento de Bellas Artes Gobierno del Estado de Jalisco, Méx. Concierto extraordinario, Abril 6 / 20/30 hrs. Exconvento del Carmen. Ciclo de Música de Cámara.

Sasha Vechtomov, Nació en Praga en 1930, inició sus estudios musicales con su padre, el maestro Ivan Vechtomov, ingresando más tarde al Conservatorio de Praga en la clase del maestro Ladislav Zelenka miembro del famoso "Cuarteto Checo". En 1953 ingresó en el Conservatorio de Moscú en donde estudió hasta 1958 con el maestro Kozolupov quien fuera también maestro de Mistlav Rostropovich. En 1958 recibió clases del maestro André Navarra en la Academia Musical Chigiana en Siena, Italia. Las características que lo han llevado a alcanzar renombre internacional son fáciles de resumir: talento excepcional, disciplina, inteligencia, y una gran sensibilidad aunados a una extensa cultura, nobleza y profundidad de sonido así como a una técnica infalible, eso que los críticos de todo el mundo llaman virtuosismo, en el caso de Vechtomov podemos definirlo como un extraordinario conocimiento del arte instrumental. Vladimir Vechtomov, Nació en Praga en 1946 en donde inició sus estudios con el maestro Urbán en el conservatorio de esa ciudad. En 1968 fue becado para estudiar durante dos años en el Estudio de arte Guitarrístico en México bajo la dirección del maestro Manuel López Ramos. Actualmente enseña en el conservatorio de Praga. Desde 1970 forma con su hermano Sasha Vechtomov el Dúo de Cuerdas Praguense, un conjunto poco común de violonchello y guitarra que ha actuado en Francia, Bélgica, Inglaterra, Noruega, Alemania, Polonia, Bulgaria y la Unión Soviética.

Criticas

"En la sonata Arpeggione de Schubert los dos artistas nos hicieron sentir el encanto de su arte mostrándonos su contacto con la Tchernomorskaya Zdravitza.

URSS.

"La armonía de ambos instrumentos en coloración sonora y creación de los tonos, fue complementada con la seguridad técnica, sobresaliendo gradual y alternativamente las cualidades artísticas de los músicos".

Hudebin Roshledy, Praga,

"Es un dúo extraordinario en cuya interpretación las obras transcritas suenan como originales..."

Stuugarter Nachrichten, RF A.

"Las trascripciones fueron hechas con gran habilidad y el efecto fue siempre fascinante."

Yorkhire, Inglaterra.

"Ningún cellista extranjero que nos haya visitado antes, ejecutó el concierto de Dvorak con tanta calidez y tal perfección técnica como Sasha Vechtomov. El artista demostró también su calidad en los conciertos de Haydn y Kabalevsky..."

Hibiki Tokio, Japón.

Programa: Divertimento en La mayor, Antonin Kraft (1749- 1795), Andante con variaciones; allegretto)., Rondó en sol mayor, Luigi Bocherini (1749-1805)., Sonata "Arpegione", Franz Schubert (1796- 1828)., Allegro moderato, adagjo, allegro)., Seguida espanola (sic), Joaquín Nin (1879-1949)., (castilla, murciana, asturiana, andaluza)., Intermezzo, E. Granados (1867-1916)., Danza española N° 5, E. Granados., Variaciones sobre la cuerda sol (N. Paganini (1782-1840) "Moises".

Federico Alvarez del Toro
Joven Compositor y Guitarrista.
Organizó: FONAP AS, Jalisco, martes 20 de marzo de 1979 20:00 hrs. Agora del Exconvento del Carmen. Federico Alvarez del Toro, Nació en Tuxtla Gutiérrez, Chiapas en 1953. Inició estudios musicales en la ciudad de México en 1972 en la Escuela Superior de Música de Bellas Artes con Guillermo F. Méndez, y posteriormente en la Escuela Nacional de Música de la U.N.A.M., realizando simultáneamente estudios sobre composición, piano y cello; allí formó parte del laboratorio de experimentación sonora. Posteriormente, se trasladó al Conservatorio Nacional de Música para continuar su carrera de concertista y realizar estudios de armonía, fuga, análisis y contrapunto. En 1979 el Conservatorio Nacional de Música le otorgó diploma de participación en el "curso superior de guitarra, ornamentación barroca y técnica de la notación contemporánea" impartido por Leo Brouwer. Su trabajo corno compositor ha destacado en obras de cámara, de

las más sobresalientes: "Desolación" (Drama de un bosque", "Variaciones sobre el canto del Turdus Gray", "Grave" (para dos alientos y cuerda). Cuenta también con una obra para orquesta cuya temática principal se fundamenta en la investigación científica sobre la sensibilidad de las plantas.

Programa:

5 Piezas de la época de Shakespeare, 1.- A Toy (un juguete), anónima, 2.- English Dance (danza inglesa) anónima, 3.- Greensleeves (mangas verdes) anónima, 4.- Dance (dance) anónima, 5.- Bockington's Pound (El lago de Bockinton), Francis Cutting., Bourre de la suite en Si menor. J.S. Bach., Preludio, F. Chopin., INTERMEDIO Partita en la menor, J.A. Logy., (Aria, Capricho, Sarabanda, Gavota, Giga)., Preludio 3, H. Villalobos., Improvisación sobre un terna de Yasha Dathkovsky, Federico Alvarez.

Charles Postlewate
Guitarrista Norteamericano y Orquesta de Cámara Francisco Gil conducida por el director huésped Antonio Cabrero Mendoza.
Organizó: FONAPAS jalisco.
Templo de Aranzazú. 22 de julio. 20:30 hrs.
Programa

Danzas españolas 5 y 6 E. Granados
Concierto en Re mayor. A. Vivaldi
Allegro, Largo y Allegro.

Sonata para cuerdas. P. I. Thaikovski.
Sonatina, Elegía y Vals
Intermedio.
Sinfonía en Si bemol mayor. F. Schubert.
Allegro, Andante con Moto, Menuetto- allegro molto, Allegro vivace.
Fantasía para un Gentil Hombre. J. Rodrigo.

Villano, Ricercare, Españoleta y toques de la Caballería de Nápoles, Danza de las hachas y Canarios.

Sergio Medina Zacarías
Concierto de Guitarra Clásica.
Organizó: El Ayuntamiento de Guadalajara a través de La Comisión de Educación y Cultura. Sábado 21 de marzo de 1981 a las 20.00 horas en el Salón de Cabildos. Entrada libre.

Sergio Medina Zacarías, Inició sus estudios musicales en la Escuela de Música de la Universidad de Guadalajara, teniendo como maestros de guitarra al Ing. Fernando Corona y al Profr. Enrique Florez. En 1976 termina la carrera de "Instructor de Música" y en 1980 la de "Maestro en la Enseñanza de Guitarra". Ha participado en varios cursos de guitarra como el "Curso de Música para Guitarra del S. XX" impartido por el guitarrista alemán Wihelm Bruck en la Cd. de México y el "Curso para Guitarra" impartido por el guitarrista Enrique Florez en la Cd. de Guanajuato. Ha tocado numerosos conciertos y recitales a partir de 1976.

Programa.

Danza de las lavanderas, Hans Neusidler., Fantasía X, Alonso de Mudarra., Canción del Emperador, Luis de Narváez., Preludio, J.S. Bach., Variaciones sobre un tema de Mozart, Fernando Sor., Dos Preludios, Héctor Villa-Lobos., Seis preludios, M. M.Ponce., Espiral Eterna, Leo Brouwer., Gran Jota Aragonesa, Francisco Tárrega.

Oscar Ghiglia
Guitarrista Italiano y Orquesta Sinfónica de Guadalajara dirigida por Francisco Orozco. Teatro Degollado.
Organizó: Conciertos Guadalajara A.C.
Octubre 9 de 1981.

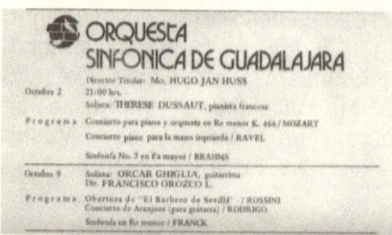

Nota. El concierto que tocó Gighlia fue el concierto para guitarra y orquesta Op. 30 de Mauro Giuliani.

Jacqueline y Patricia Henry
Guitarras
Organizó: Lunes en el Exconvento del Carmen, Departamento de Bellas Artes del gobierno del Estado

de Jalisco. Septiembre 12 de 1983 /21 Hrs.

Jaqueline y Patricia Henry de Anda, son gemelas e integran un dueto de guitarra clásica. Nacieron en esta ciudad de Guadalajara en 1961 y aquí iniciaron sus sus estudios musicales. Posteriormente y hasta el presente, estudian en los Estados Unidos. Ambas son graduadas de Ika Universidad del estado de California obteniendo el Bachillerato de Ejecución musical; además han seguido cursos con Andrés Segovia, Manuel Barrueco, Abel Carlevaro, John Duarte y Oscar Ghiglia. Han ofrecido recitales en casi todas las universidades y escuelas superiores de la Costa del Pacífico en los Estados Unidos, así como en diversas asociaciones culturales y musicales de la Unión Americana tales como la Sociedad Americana de la Guitarra, el Círculo Guitarrístico de Orange y otras más. Jacqueline como violinista y Patricia como cellista, han participado como solistas en conciertos con la Sinfónica Fullerton de la Universidad de Califomia, la Sinfónica del Valle de los Angeles entre otras. Han obtenido primeros y segundos lugares en diversos certámenes Guitarrísticos o para instrumentos de cuerda.

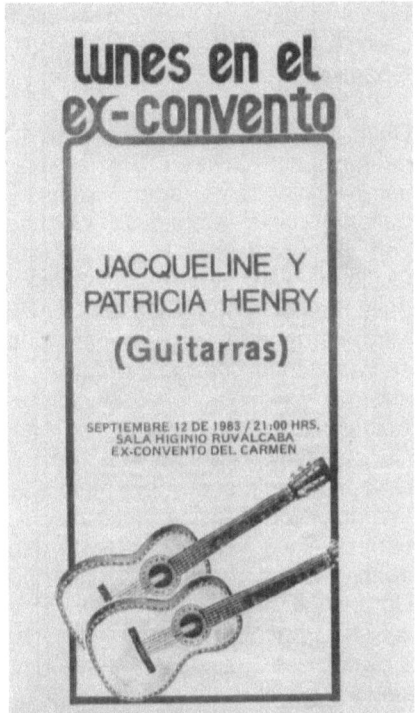

Programa:

Le Premier Pas/ Fernando Sor (1778-1839) andantino y valse., Sonata en Re menor/ Bernardo Pasquini (1637-1710) allegro, adagio, vivace., Niña Mercé Bolero Menorquin/(Sic), Federico Moreno Torroba (1891)., Danza Española N° 2 (Oriental), Intermezzo (Goyescas) / Enrique Granados (1857-1915)., Preludio y Fuga en La menor, Preludio en Si bemol (Rumba), Mario Castelnuovo-Tedesco (1893-1968)., Danza Dávila/ Ida Presti (1924-1957)., Morenita do Brazil Giuseppe Farraute.

David Fdo. Mosqueda
"Festival de Guitarra en Guadalajara" Tercer Concierto. Organizó: Instituto Musical Lemus, A.C., Sábado 12 de marzo a las 20

hrs. Auditorio del Instituto Musical Lemus A v. Chapultepec Nte. 91, Guadalajara, Jal., Entrada Libre.

David Fdo. Mosqueda, Nació el 12 de junio de 1964 en Guadalajara, Jal., comenzó sus estudios guitarrísticos a la edad de 12 años con el profesor y concertista Guillermo Díaz Martín del Campo, posteriormente tomó clases con el Mtro. Fernando Mtz. Guitarrista, que se caracteriza principalmente por el sistema pedagógico que utiliza. Actualmente es egresado del Conservatorio de Música de la U.de.G., recibiendo el título de Instructor de Música. Durante su carrera tuvo como maestro de guitarra a los profesores Fernando Corona y Enrique Florez, éste último se ha hecho notable por su ejecución en la guitarra de diez cuerdas. Tuvo participación en los X y XI juegos nacionales y Culturales organizados por el DIF en la ciudad de México obteniendo l° y 3° lugar respectivamente. En 1979 obtuvo ler lugar en el Concurso Nacional de los Trabajadores "Ricardo Flores Magón". Participó en el Concurso Nacional de Ejecutantes de Guitarra organizado por el DNBA en la ciudad de Morelia, Mich., en 1981 obteniendo el 3er lugar. De nuevo en 1982 tomó parte en el Concurso Nacional de Ejecutantes de Guitarra obteniendo el 1er lugar. También estuvo presente en el 1er Festival de Guitarra organizado en la ciudad de Guanajuato. Ha dado recitales en distintas salas de la ciudad como en otros estados.

Programa:

Gallarda "Mr. Taylor", Phihilip Rosseter.. Preludio, J.S. Bach., Variaciones, Fdo. Sor., Vals Venezolano 1 y 3 A. Lauro., Sarabande F. Poulenc., Choro de Saudade, A. Barrios., INTERMEDIO Estudio N° 7, H. Villa-Lobos., Dos Estudios, Leo Brouwer., Sonata III. Manuel M. Ponce, (allegro, canción, finale)., Sevilla, Albéniz.

Alfonso Moreno
Recital de Guitarra
Organizó: Instituto Musical Lemus, sábado 19 de marzo de 1983. Auditorio del Instituto Musical Lemus Av. Chapultepec Nte. 91 Guadalajara, Jal., México.

Programa:

Seis Piezas del Renacimiento, Anónimas., Preludio, Raúl Ladrón de Guevara., Variaciones sobre un tema de la flauta mágica de Mozart, F. Sor., Chacona de la segunda partita en Re menor, J.S. Bach. INTERMEDIO Scherzino Mexicano, M.M. Ponce., Capricho Diabólico, Mario Castelnuovo Tedesco., Sonata N°II, Eduardo López Chavarrí., Cádiz, I. Albéniz.

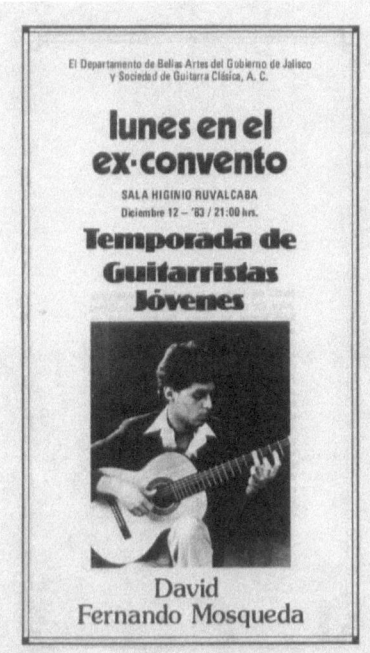

David Fernando Mosqueda
Temporada de Jóvenes Guitarristas Organizó: El Departamento de Bellas Artes del Gobierno del Estado de Jalisco y la Sociedad de Guitarra Clásica, A. C. Sala Higinio Ruvalcaba, Diciembre 12 de 1983, 21 hrs.

David Fernando Mosqueda, Nació en 1964 en la ciudad de Guadalajara. Inició sus estudios guitarrísticos con Guillermo Díaz Martín del Campo. Después recibió clases de Fernando Martínez. Ingresó en la Escuela de Música de la Universidad de Guadalajara en el año de 1979 y tuvo como maestros a Fernando Corona y Enrique Florez, en donde se graduó como instructor de música. Ha obtenido primeros lugares en diferentes concursos organizados por el DIF-INBA En 1981 obtuvo Tercer Lugar en el Concurso Nacional de Guitarristas; en 1982 obtiene el primer lugar del mismo. Es miembro del grupo "Trova" de música medieval y renacentista", Con el que actuó en el programa "México en la Cultura". Recientemente recibió cursos del guitarrista Alfonso Moreno.

Programa:

Parte I. Sonata/Scarlatti., Doble/J.S. Bach., Chacona/J.S. Bach., Variaciones/F.Sor.,Cádiz, Albéniz., Serenata española/J. Malatz. INTERMEDIO Parte II. Estudio/Villa-Lobos., Mazurka "Marieta"F. Tárrega., Pavana/M. Ravel., Danza Pomposa/ A. Tansman., Sonata N° 3 M.M. Ponce., Scherzino M.M. Ponce.

Marco Aurelio Santacruz L
"Ciclo de Música de Cámara"
Organizó: Miércoles Musicales del Instituto Cultural Caballas. Capilla Tolsá, 24 de octubre de 1984.

Marco Aurelio Santacruz, Nació en Guadalajara, Jalisco. Demostró su gusto por la guitarra a la corta edad de diez años. Empezó a tornar clases en la Academia de Guitarra, donde dio muestras de aptitud y disciplina, bajo la dirección del maestro Guillermo Díaz Martín del Campo y el asesoramiento del maestro Ricardo Martínez Rodríguez. Continuó sus estudios en la Escuela Superior de Guitarra, a cargo del maestro Miguel Villaseñor García, quien imparte la cátedra de este instrumento en la Escuela de Música de la Universidad de Guadalajara. Fue el ganador del II Concurso Nacional de Guitarristas, efectuado en Paracho, Michoacán, en octubre de 1976. Ha actuado en el Paraninfo Enrique Díaz de León de la Universidad de

Guadalajara y en la Sala Juárez de la misma casa de estudios, en el Teatro Experimental de Jalisco, en la Casa de la Cultura Jalisciense y en diferentes círculos del país, que han sido testigos de su sensibilidad. Ha sido solista de la Orquesta Sinfónica de Zapopan y de la Orquesta Sinfónica de Guadalajara, actuando con ellas en varias ocasiones. Participó en el grupo de música antigua The Music Company, por invitación de sus integrantes, actuando en la ciudad de Wichita, Kansas, de donde es originario el grupo.

Programa:

Cuarteto de Cuerdas, Aleksandre Borodin (Allegro, Nocturno, Scherzo, Allegro)., II. Concierto en Re Mayor Para guitarra y Orquesta, Antonio Vivaldi (Allegro, Andante Largo, Allegro) INTERMEDIO III. Cuarteto en Re Mayor para Guitarra Concertante, Violín Viola y Violonchello, Joseph Haydn (Allegro, Minueto Altemante, Adagio, Minueto, Minueto Altemante, Presto).

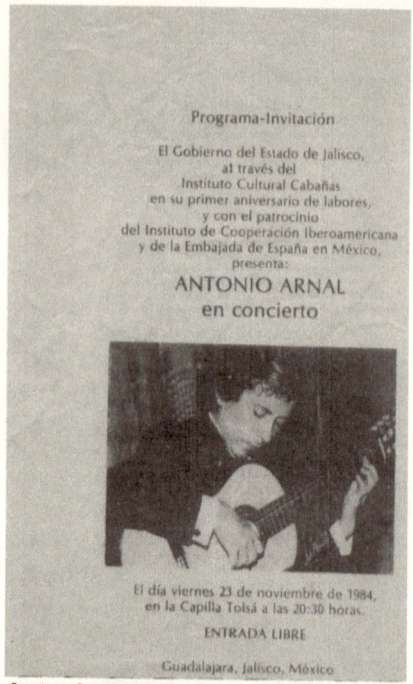

Antonio Arnal
Guitarrista español
Organizó: El Gobierno del Estado de Jalisco, a través del Instituto Cultural Cabañas en su primer aniversario de labores, y con el patrocinio del Instituto de Cooperación Iberoamericana y de la Embajada de España en México, el día viernes 23 de noviembre de 1984, en la Capilla Tolsá a las 20:30 horas. Entrada Libre, Guadalajara, Jal., México.

Antonio Arnal, nació en Huesca el 15 de noviembre de 1950. Desde temprana edad se sintió atraído por la música y especialmente por la guitarra. Inició sus estudios en Madrid, con Segundo Pastor, que fue discípulo de Fortea y éste, a su vez, de Tárrega. Recibió de él una gran formación artística y virtuosismo, convirtiéndose en discípulo predilecto de este eminente profesor. Posteriormente

realiza estudios obteniendo brillantes calificaciones en el Conservatorio de Música de Zaragoza, que amplía más tarde en el Twente Conservatorium, en Holanda. Ha asistido a cursos internacionales de perfeccionamiento en varios países. Con Segundo Pastor llevó a cabo una intensa labor de investigación en música antigua y formando dúo con su maestro ha interpretado numerosos conciertos dando a conocer la obra de clavecinistas. Ha sido profesor de Oldenzaad Muziekschool en Holanda. Ha formado parte del jurado del Concurso Internacional de Guitarra de Puerto Rico. Es miembro honorario delaSociedad Puertorriqueña de la Guitarra. Ha participado en diversas ediciones de los Festivales de España. Ciclo de Intérptretes de la Dirección General de la Música, Festivales de Nimes (Francia), Festivales de Brulh (Alemania), etc. Merecen especial mención las interpretaciones que últimamente viene haciendo de obras del barroco y música italiana, acompañado en cuartetos y orquestas de cámara, tanto nacionales como extranjeras, conciertos que han dado una nueva dimensión a su trayectoria como intérprete. Antonio Arnal ha dado numerosos conciertos en Sociedades Filarmónicas, Universidades y diversas entidades culturales, así como en teatros y salas de conciertos, en España, Francia, Italia, Holanda, República Federal de Alemania, Puero Rico, República Dominicana, Costa Rica, México, Inglaterra, Bélgica y Estados Unidos, realizando grabaciones en diversas emisoras de radio y televisión de los citados países.

Programa.

Parte I. Preludio, J.S. Bach., Tres minuetos, F. Sor., Variaciones sobre un terna de la Flauta Mágica de W.A. Mozart, F. Sor., Dos estudios de concierto, F. Tárrega. INTERMEDIO II. Las campanas del alba. E. Sainz de la Maza., Danza, M. de Falla., Música descriptiva para guitarra, S. Pastor (La colmena, Marcha militar para niños, Mar del norte (Suite Flandes)., Jota, Antonio Arnal.

Temporada Internacional de Guitarra Organizó: Gobierno del Estado de Jalisco y Departamento de Turismo. Fiestas de Octubre, Jalisco 1984. Capilla del Instituto Cultural Cabañas, Octubre 9/20.30 hrs. Enrique Florez. Galería Municipal "Jaime Torres Bodet", Octubre 16/20.30 hrs. Manuel López Ramos. Capilla Tolsá del Instituto Cultural Cabañas. Octubre 23/20. 30 hrs. Cuarteto "Manuel María Ponce".

Enrique Florez Nació en Baja California. Estudió con el Mtro. Agustín Corona en la Escuela Superior de Música de Guadalajara. En 1964 obtuvo el Premio "Ernestina Hevia del Puerto" de la Sociedad Musical de Manuel M. Ponce. Tomó los cursos de perfeccionamiento del eminente Mtro. Andrés Segovia en Santiago de Compostela, España. Posteriormente con el Mtro. Narciso Yepes. Es fundador del grupo de Música Medieval y Renacentista "Los Siglos Pasados" de la Universidad de Guanajuato. Ha participado en los Festivales

Cervantinos y ha grabado discos en calidad de solista CBS. Actualmente dirige un tradicional curso de técnica e información guitarrística en la escuela de Música de la Universidad de Guadalajara. Sus interpretaciones corno solista con importantes orquestas, sinfónicas, sus presentaciones en la Casa Blanca de Washington, en Carnege Hall de New York, Palacio de Bellas Artes en México, D.F. y otras importantes salas, han sido muy elogiadas por la crítica, que lo califica como uno de los más destacados guitarristas de la actualidad.

Manuel López Ramos

Manuel López Ramos nació en Buenos Aires, Argentina, en 1929. Estudió con el Mtro. Miguel Michelone. En 1948 recibió un premio de la Asociación Musical de Argentina. Desde entonces, ha viajado por toda América y Europa y ha actuado como solista con las orquestas y directores más importantes del mundo. El maestro López Ramos es también un brillante profesor y ha impartido clases desde 1968 en la Universidad de Arizona, en la Universidad Nacional Autónoma de México, en la Universidad de Sta. Clara en California, en San José State College, en Clemont Colage, en Sprint Hill College en Alabama, en Eastern Michigan University y en San Francisco.

Entre todo esto, el maestro López Ramos da clases en cursos de verano en el Estudio de Arte Guitarrístico, escuela de donde es Director.

Cuarteto Manuel M. Ponce

Este grupo se formó en marzo de 1983 por iniciativa del Mtro. Manuel López Ramos, director-fundador del estudio de arte Guitarrístico, con el fin de crear un cuarteto que representará a dicha Institución. Está integrado por Guillermo González, María Eugenia Gerlach, Laura Pavón y Juan Sebastián Miralda. Guillermo González, nació en Morelia, Mich. En 1960. A los 16 años de edad inició estudios de guitarra con los Mtros. Maricarmen Costero y Manuel López Ramos. Durante algún tiempo fue miembro del conjunto Movimiento Perpetuo con el cual dio numerosos conciertos en la Ciudad de México y en Provincia. Actualmente es maestro en el Estudio de Arte guitarrístico. María Eugenia Guerlach, nació en la ciudad de México en 1960. Inició sus estudios en el Real Conservatotio de Madrid con el maestro Francisco Burgos. Ingresó a Estudio de Arte Guitarrístico en 1976, con el maestro López Ramos. Laura Pavón, nació en la Cd. de México en 1970. Ingresó a Estudio de Arte Guitarrístico en 1979. Estudió con los maestros Jorge Madrigal, Juan Reyes y Manuel López Ramos. Actualmente participa en el taller de Transcripción e imparte clases en el dicho centro. Ha dado varios recitales como solista y a dúo con la guitarrista colombiana Cristina Ortiz. Juan Sebastián Miralda, nació en la ciudad de México y estudió con los maestros Luis Robert, Juan Reyes y Manuel López Ramos. Actualmente estudia composición en Vida y Movimiento del DIF, con el maestro Humberto Hernández Medrano. Formó parte de los conjuntos Movimiento Perpetuo, Grupo Triángulo y otros. Ha ofrecido

recitales a dúo con Guillermo González. El cuarteto se ha presentado en la Sala Carlos Chávez del Centro Cultural Universitario; en el Palacio de Minería; en el Museo de la ciudad de México, y en la Universidad del Estado de México, entre otros.

Beltrán/ Limón
Dúo de Guitarra Clásica
Organizó: Instituto Cultural Cabañas, Lunes 23 de Enero de 1984, 20: 45 hrs.

Dúo Beltrán- Limón. El talento y la madurez musical que caracteriza al dúo de guitarras Beltrán- Limón han causado admiración entre el público, y el reconocimiento de la crítica internacional y de su país de origen. Sólidamente fundamentados en el dominio de una técnica brillante, ambos jóvenes han sido alumnos distinguidos del gran concertista y maestro argentino Manuel López Ramos. Cada uno cuenta en su haber con una trayectoria muy distinguida como solista. Roberto Limón, ampliamente conocido en el medio musical de México, ha mantenido un promedio de 200 conciertos al año, tanto recitales como invitado por diferentes orquestas y grupos de cámara. Grabó un disco en Francia en 1981 y ha sido jurado en diversos concursos. Fue Maestro del Estudio de Arte Guitarrístico de la ciudad de México y actualmente imparte la cátedra de guitarra en la Escuela Superior de Música de Bellas Artes. Marío Beltrán por su parte ha sido premiado en los concursos de guitarra más importantes actualmente. ORTF de París, UCV de Caracas, Venezuela, Gian Battista Viotti y Citta de Alessandría en Italia. Asimismo la Unión de Cronistas de Teatro y Música de la ciudad de México le ha otorgado dos veces su premio anual. Extensas giras lo han llevado a Europa, Estados Unidos, Centro y Sudamérica (Carnegie Hall, Mozarteum de Salzburgo, Concertgebaw de Amsterdam, Koncerthusset de Oslo, Mozartsalle de Viena etc.). Ha grabado tres discos para la marca "Angel". Dedica gran parte de su tiempo a la enseñanza; fue maestro del Estudio de Arte Guitarrístico y ha dado curso de perfeccionamiento en Estados Unidos y Europa. El dúo Beltrán- Limón por su virtuosismo y gran talento posee las cualidades que llevan a los grandes artistas al éxito. Programa: Parte I. Ballet y Volta/ M. Praetorius., Sonata en mi menor/ D. Searlatti., Suite Inglesa N° 3/ J.S. Bach. (Preludio, Allemande, Courante, Sarabande,

Gavotte y Musette, Gigue)., Divertimento y L'encouragement Op. 34/F.Sor. INTERMEDIO Parte II Suite para dos 2 Guitarras, A. Faumann (Praludiurn, Improvisation, Andantino lyrico, Alla Marcia)., Preludio y Fuga Op. 199 N° XIIII Mario Castelnuovo Tedesco., Cordoba/ I Albéniz., Toccata/ F. Poulenc.

II Temporada de Jóvenes Guitarristas 1984
Organizó: Sociedad de Guitarra Clásica, A.C. Galería Municipal 8:30 P.M.

Javier Partida Hernández
Julio 12 de 1984

Nació en Túxpan, Nay, el 10 de Octubre de 1955, a la edad de 10 años inició su estudio de solfeo con su padre, que toda su vida ha sido músico popular. A la edad de 15 años ingresó al C.R.E.N. de Ciudad Guzmán, Jal. Donde cursó la carrera de magisterial y al concluir la misma se estableció en la ciudad de Tepatitlán, Jal. a desempeñar su labor educativa y donde radica desde hace 9 años. Actualmente cursa el segundo año de la carrera de Instructor en la Escuela de Música de la U.de G. siendo su maestro el Profr. Fernando Corona Flores. Ha dado recitales en la Casa de la Cultura de Tepatitlán y recientemente en el Auditorio Municipal de Puerto Vallarta, Jal.

Programa:

Parte I Estudios, 4 Fa Mayor, 5 Re Menor, 8 Re Mayor, 9 Si Menor, 1 Do Mayor, 2 La Menor, 6 Re Mayor, 12 Mi Menor, 19 Re Mayor., Variaciones Sobre un tema de la Flauta Mágica de Mozart, Fernando Sor., Parte II Francisco Tárrega, Adelita, Lágrima, Capricho Arabe, Recuerdos de la Alahambra.

Marco Antonio Santana
Julio 19 de 1984

Nació en la ciudad de Guadalajara, Jal., sus estudios guitarrísticos se iniciaron con el Profr. Fernando Corona Flores en la Escuela de Música de la Universidad de Guadalajara, con quien actualmente se encuentra bajo su dirección. Su actuación como guitarrista se extiende por las diferentes salas de conciertos en la ciudad de Guadalajara. Actualmente es maestro de la Academia Musical, A.C. y participó en la visita que hizo el embajador americano John Gavin.

Programa:

Parte I Variaciones sobre el tema Guárdame las Vacas, Luys de Narváez., Sonata L. 483, D. Scarlatti., Suite Española, Gaspar Sanz (Españoletas, Gallarda y Villano, Danza de las Hachas, Rugero y Paradetas, Zarabanda al aire español. Pasacalle de la Caballería de Nápoles, Folías, La Miñona de Cataluña, Canarios)., Parte II Madroños, F. Moreno Torroba., Capricho Arabe, F. Tárrega., Cuatro Valses Venezolanos, A. Lauro (Angostura, El Marabino, Valse N° 2, Valse N° 3)., Scherzino Mexicano, Manuel M. Ponce.

Enrique Mendoza Sánchez
Julio 24 de 1984

Inició sus estudios en el año de 1975 en la Escuela de Música de la Universidad de Guadalajara,

terminando la carrera de instructor de Música. Fue alumno de los maestros Enrique Florez, Fernando Martínez Peralta y actualmente estudia con el maestro Fernando Corona. Ha tocado en recitales en escuelas y centros estudiantiles con buena aceptación, actualmente imparte clases de guitarra clásica, solfeo, teoría de la música y conjuntos corales en una institución particular.

Programa:

Parte I. Danza Paraguaya, A. Barrios Mangoré., Gato y Malambo, Héctor Ayala., Guaranía, Hector Ayala., Estudio, H. Villalobos., Preludio 5, M. Villalobos. Parte II Estudio en Si bemol, F, Sor., Estudio brillante, Fco. Tárrega (Alard)., Tango, Fco. Tárrega., Dos Preludios, M.M. Ponce., Sonata Clásica M.M. Ponce.

Daniel Escoto Villalobos
31 de julio de 1984

Nació en Guadalajara, Jal., inició sus estudios de guitarra con Gabriela Corona y posteriormente ingresó a la Escuela de Música de la Universidad de Guadalajara, estudió con el Prof. Fernando Corona Flores, actualmente estudia la carrera de Prof. de instrumento con el Profr. Miguel Villaseñior.

Programa:

Parte I. Suite en Re Menor, Robert de Visee (Preludio, Allenlande, Courante, Sarabande, Gavotte, Minuet I y II Bourre y Gigue)., Sonata L. 483, D. Scarlatti., Preludio (Suite N° 2 para laúd), J.S.Bach., Parte II Estudios N° 6 y 17, Fernando Sor., Capricho Arabe,

Fco, Tárrega., Recuerdos de la Alahambra, Fco. Tárrega., Choro de Saudade, Agustín Barrios Mangoré., Estudio N° I Hector Villalobos., Preludio N° 5 Hector Villalobos., Tres canciones mexicanas, MM. Ponce., Tres valses venezolanos I, 2 y 3, Antonio Lauro.

Héctor de la Mora Lara
Agosto 7 de 1984

Nació en la ciudad de México, D.F. inició sus estudios guitarrísticos con el maestro Fernando Martínez Peralta a la edad de 9 años. En 1981 ingresa a la Escuela de Música de la U.de G. continuando sus estudios con el Prof. Fernando Corona Flores. Ha recibido consejos del eminente guitarrista Oscar Ghiglia y ha tomado cursos de perfeccionamiento de técnica con los maestros Enrique Florez y Alfonso Moreno. Recientemente tocó en la visita que hizo el embajador John Gávin a Guadalajara, además termina su carrera de ingeniero civil en el presente año en la Universidad de Guadalajara.

Programa:

Parte I. Preludio y allegro, Santiago de Murcia., Fantasía X, Alonso de Mudarra., Preludio de Luto (sic), J.S. Bach., Bourré, J.S. Bach., Drei sonaten, Fernando Carulli (Larguetto, Rondó allegretto, Larguetto espresivo, Allegretto, Largo, Andante, Allegro). Parte II. Folías de España, Fernando Sor, (Theme, Andante con Moto, Allegretto, Moderato, Andantino, Andante con Moto)., Movimiento Perpétuo, Op. 38, Napoleón Coste., Danza española N° 5 Enrique Granados., Asturias, Isaac Albéniz.,

Recuerdos de la Alahambra, Fco. Tárrega.

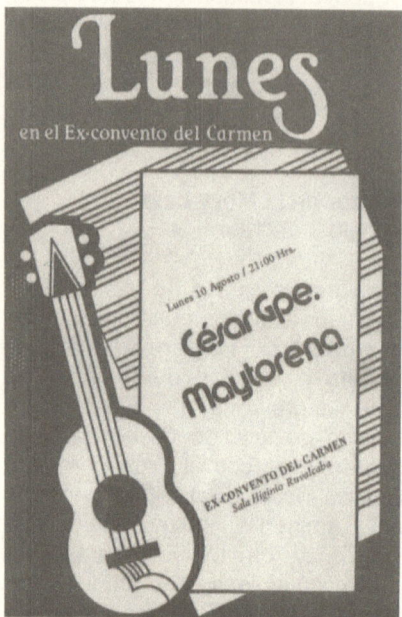

Cesar Guadalupe Maytorena Gastelum
Agosto 14 de 1984

Oriundo del Puerto de Guaymas, Sonora, en 1960 ingresó a la Escuela de Música de la Universidad de Guadalajara, en 1977 iniciando sus estudios con el Prof. Ing. Fernando Corona Flores y prosiguiendo con el Prof. Fernando Martínez Peralta. Se inició como profesor dentro de los talleres de Música de las Delegaciones de Atotonilco y Ahualulco. La labor desempeñada como recitalista se inició en el principio de su carrera, participando en las audiciones estudiantiles promovidas por diversas salas de la ciudad y acompañado por el cuerteto de cuerdas de la Orquesta Sinfónica de Guadalajara.

Programa:

Parte I. Quinteto N° 3 en Mi menor, Luigi Bocherini, (Allegretto, Adagio, Minueto-Trío- Minueto), Allegro)., Parte II. Concierto en La Mayor, Fernando Carulli.

Miguel E. Tejeda Oropeza
Concierto de Gala "Música de Cámara"
Con motivo de loa celebración del XLVI Aniversario de la Fundación de BANCA PROMEX, S.N.M.

Lunes 27 de Agosto de 1984.
20:30 hrs.
Centro Cultural Banca Promex.
Liceo 306, S.H. esq. Garibaldi.
Guadalajara.
Entrada libre.

Tejeda Oropeza. Nació en Guadalajara el 29 de septiembre de 1945. Realizó sus estudios en la Escuela de Música de la Universidad de Guadalajara, realizando la carrera de instructor con los maestros; Miguel Villaseñor, Fernando Corona y Martínez Peralta.
Perteneció al ensamble de guitarras de la Escuela Superior de Guitarra.
Realizó cursos de perfeccionamiento con el maestro

venezolano Alirio Díaz y con Alfonso Moreno.

Programa

Concierto en Re mayor para Guitarra y Orquesta.

Allegro, Andante, Allegro.

Bogusz Kaczmarek, violín. Roksana Kaczmarek, viola y Marek Karkowski. Violonchello.

EL H. AYUNTAMIENTO DE GUADALAJARA

a través de la

OFICIALIA MAYOR PARA ASUNTOS CULTURALES

tiene el honor de invitar a usted al

RECITAL CLASICO POPULAR

con el Guitarrista

JUAN MAGDALENO RODRIGUEZ

Sala de Música de la Casa Museo de Guadalajara "López Portillo" Liceo 177, viernes 7 de los corrientes a las 20.00 horas.

Guadalajara, Jal., junio de 1985.

Juan Magdaleno Hernández
Recital Clásico Popular

Organizó: El H. Ayuntamiento de Guadalajara a través de la Oficialía Mayor Para Asuntos Culturales, Sala de Música de la Casa Museo de Guadalajara "López Portillo" Liceo 177, viernes 7 de los corrientes a las 20.00 horas. Guadalajara, Jal., junio de 1995.

Programa:

Pavana, Gaspar Sanz., Larghetto, Fernando Carulli., Adelita, Francisco Tárrega., Minuet I, II, J.Ph. Rameau., Capricho Arabe, Francisco Tárrega., A mi hijo, Jacobo Ernesto, J. Magdaleno Rodríguez., Romanza, Anónimo., Fascinación, Bill H y F. D. Marchetti., Romanza (para Elisa), L.V. Beethoven., Yesterday, J. Lennon y P. Mc Cartney., Lo dudo M. Alejandro y A. Magdaleno., Malagueña (Recuerdos del viaje, Rumores de la Caleta), I. Albéniz.

Javier Calderón
Guitarrista Boliviano
Lunes en el Exconvento del Carmen
Organizó: El Departamento de Bellas Artes del Gobierno del

Estado de Jalisco, Sala Higinio Ruvalcaba Julio 29 /85, 21:00 hrs.

Javier Calderón. Nominado como uno de los artistas jóvenes destacados del año por la revista Higth Fidelity-Musical, Javier Calderón es considerado como un gran guitarrista y un músico soberbio. A la edad de 17 años asombró al público de su ciudad natal La Paz, cuando debutó con la Orquesta Sinfónica de Bolivia. Desde 1970 ha hecho giras tanto corno recitalista, como solista por Estados Unidos, Europa, Sudamérica, y el Oriente. Ha estado como solista de la Sinfónica de Louis Cincinatti, Atlanta, y otras numerosas orquestas, actuaciones que le han valido la admiración de la crítica, que lo ha considerado como un artista de gran sensibilidad y musicalidad, aparte de una técnica infalible. Muchos compositores le han dedicado sus obras entre ellos el compositor norteamericano Alan Hovhaness quien dedicó su primer concierto para guitarra y que fue estrenado por Calderón con gran éxito con Minneápolis por la Orquesta de Minnesota dirigida por Leonard Slatkin.

Programa:

Seis Danzas Antiguas para Laúd/ Anónimas (cerca 1700)., Suite al Estilo de Weiss, Manuel M. Ponce (1882-1994) Preludio, Allemanda, Sarabanda, Gavota, Giga., Preludio, Fuga y Allegro BWV 998/ J. S. Bach (1685-1750)., INTERMEDIO Dos Piezas Para Guitarra/Estephen Dogson., Dos Aires Bolivianos, Eduardo Caba., Divagando/Eduardo Falú., De la Suite Espanola/Isaac Albéniz (1860-1909) Torre Bermeja, Granada, Sevilla.

Javier Calderón
Temporada de Verano. Orquesta Sinfónica de Guadalajara. Agosto 2, 21 hrs. Teatro Degollado. Concierto del Sur, Manuel M. Ponce.

Ivan Rijos
Guitarrista Portoriqueño
Organizó: ISSSTESCULTURA Delegación Jalisco.Escuela de Artes Plásticas de la Universidad de Guadalajara. Auditorio.

Ivan Rijos, nació en Fajardo en 1962 y se crió en Río Grande, Puerto Rico. Inició sus clases de guitarra con el profesor Gamalier Román. Obtuvo su bachillerato en música en el Conservatorio de Música de Puerto Rico, siendo su profesor de guitarra Leonardo Egurbida. Además tomó clases de música de cámara e interpretación con el profesor Joaquln Vidachea. Fue recipendario de la medalla Arturo Somohano por su destacada participación musical. Entre las distinciones que ha recibido este jóven músico, cabe señalar las

siguientes. Primer premio, Concurso Nacional José Ignacio Quintón, organizado por la UNESCO (1981); Primer premio del Cuarto Concurso Internacional de Guitarra de la Casa de España (1981); mejor intérprete de la música latinoamericana, Primer concurso y Festival de La Habana, Cuba (1882). Rijos ha sido solista con la Orquesta de cámara Padre Soler, bajo la batuta del Profesor Ignacio Morales Nieva y con la Orquesta Sinfónica del Conservatorio de Música, dirigida por el Profesor Roselín Pabón. Participó en el Festival Internacional de Guitarra de Puerto Rico (Centro de Bellas Artes 1982-1983). Ha tomado clases Magistrales con Manuel Barrueco, Angel Romero, Leo Brouwer, José Tomás, Miguel Cubano y Kiat Ekasilapa entre otros. En la carrera musical de Rijos se destaca su gira a México en el año de 1983, donde ofreció treinta y siete recitales en diferentes salas, cuatro programas de televisión, y además fue profesor del Curso Magistral ofrecido en la Escuela Nacional de Música de la Universidad Autónoma.

Programa:

Suite N° 1 Para laud BWUPP6 J.S. Bach (Preludio presto, Allemande, courante, sarabande, bourré, gigue,)., Les barriacades Misteriouses, F. Couperin., Introducción terna y variaciones, sobre la "Flauta Mágica" de Mozart, F. Sor., Preludio, tiento el tocata, Hans Haug., Mallorca, (Cantos de España), I. Albéniz., Cádiz, (Suite española), Albéniz., Tango, (Recuerdos de viaje)Albéniz., Córdoba, Albéniz., Canticum, Leo Brouwer. Brower, Elogio de la Danza., Fandango, J. Rodrigo. Programa sujeto a modificaciones.

Rolando Saad
Guitarrista argentino
Organizó: Embajada de la República Argentina, Patrimonio Cultural de Occidente, A.C. Capilla Tolsá del Instituto Cultural Cabañas, Viernes 15 de mayo de 1987 20:30 hrs. Admisión $1500.00 pesos.

Nacido en Córdoba, Argentina, Rolando Saad ha despertado grandes expectativas, siendo considerado por la crítica especializada corno un magnífico guitarrista y un completo dominador de su arte situándose a la vanguardia de los guitarristas de su generación. Proveniente de la

Las Seis Cuerdas de la Guitarra

célebre Escuela Guitarrística de Tárrega, fue su maestra en Barcelona, España, la afamada concertista María Luisa Anido. Recibió tres becas de España y Argentina para perfeccionamiento, entre ellas la mejor beca de la historia del gobierno argentino. Debutó en España, en Palma de Mallorca, en noviembre de 1980, y a partir de entonces ha realizado numerosos conciertos y recitales en Francia, Italia, España, Polonia, Yugoslavia, Argentina, Bélgica, Holanda y Portugal y audiciones en radio y televisión de estos países.

Programa:

Serie de Breves temas, Pavana, Gaspar Sanz., Romanesca, Alonso de Mudarra., Diferencias, Luis de Narváez., Suite española, Gaspar Sanz., Gavota, Francisco Tárrega., Capricho Arabe, Francisco Tárrega., Tonadilla Enrique Granados., Sonata, Joaquin Turina (Allegro, Andante, Allegro)., Fandango, Joaquín Turina.

Guitarras de Cámara de Colima

Organizó: Departamento de Bellas Artes del Gobierno de Jalisco. Lunes en el Exconvento del Carmen. Lunes 18 de mayo de 1987/21 Hrs. Exconvento del Carmen, Sala Higinio Ruvalcaba.

El grupo "Guitarras de Cámara" está formado por elementos egresados del taller de guitarra clásica de Casa de la Cultura de Colima coordinado por su maestro, quien es a su vez el director del cuarteto. Formado en 1984 por jóvenes talentosos originarios de Colima "Guitarras de Cámara" se ha presentado en diversas instituciones educativas y culturales, así como en centros turísticos y recreativos. Después de presentar una serie de conciertos en la ciudad de Colima, realizarán una gira por los municipios del estado y presentaciones en las capitales de los estados de Jalisco y Michoacán. Integrantes: Ernesto Rueda Moreno,

Sergio Fuentes Oceguera, César Cázarez Murillo, Jaime Irigoyen Infante.

Programa:

In Pilgrim Life Our Rest I Robert Taylor (En la vida de discípulo encontramos descanso)., Marizapalos/ Gaspar Sanz (1640-1710)., Bourré/J.S. Bach., Seis romances/Fernando Carulli (1770-1841)., Sonata en re Mayor Christian Gottlieb Scheilder (1752-1815) Allegro Romanse, Rondó., Quartett Op. 21 Fernando Carulli (1770-1841) Moderato, Andantino, Rondó., Asturias/ Isaac Albéniz (1860-1909)., Recuerdos de la Alahambra/ Francisco Tárrega (1852-\909)., Concierto en La Mayor Antonio Vivaldi (1675-1741) Allegro no Molto, Lar ghetto, Allegro.

José Julián Teofileo González
Guitarrista México- Norteamericano Organizó: Departamento de Bellas Artes del Gobierno del Estado de Jalisco. Lunes en el Exconvento del Carmen., Julio de 1987 a las 21: 00.

José Julián González. Destacado alumno del músico Teodore Norman, el joven de origen mexicano José Gozáles Teofileo, nacido en Bakefflfield Califomia, se presentará por primera vez en escenarios tapatíos, para ofrecer lo que a pesar de su corta edad, 23 años, ya es en él un viejo oficio, la música, la ejecución de la guitarra, en un evento más de los "Lunes en el Exconvento del Carmen", en la pequeña sala Higinio Ruvalcaba de este céntrico foro cultural, a las 21:00 horas. Enviado por el Consulado Mexicano en los Angeles, así corno una Asociación de Mujeres Mexicanas, también de la Union Americana, José Julián está visitando nuestro país con el propósito de tomar algunos cursos de música de autores mexicanos, su maestro actualmente es el conocido guitarrista Guillermo Díaz Martín del Campo, quien le está enseñando un mosaico de composiciones de México, de las que por cierto este "Lunes" ofrecerá una pequeña muestra. Casi mascullando el español José Julián dice que su meta es convertirse en un gran compositor, "Tengo muchas ideas, sobre todo de música sinfónica". Iniciando su carrera a los diez años, con la ejecución de la flauta el jóven chicano, ha dado ya conciertos en alemania, Francia, Viena, Austria, Hungría, y Canadá, así como en la mayoria de los 52 estados de la Unión Americana. Ha sido también solista de la Orquesta Sinfónica de Artes Mexicanas de Los Angeles,

así corno de la "Sinfónica del Barrio" en el Este de los Angeles y de la Orquesta Sinfónica Chino-Americana. Graduado con altos honores en la Universidad de California (U.C.L.A) ha tocado en muchos grupos de jazz, rock, and rol, música latina y con mariachi. Sus mejores interprétaciones las hace con la música clásica, flamenca y de jazz, dice.

Este lunes por la noche interpretará a la guitarra los siguientes:

Preludio N° 1 de Héctor Villa Lobos, Fuga en Sol menor de Bach, Preludio de J. Duarte., Dos Canciones de G. Gerswin., Mosaico mexicano popular y Soleares de C. Montoya.

Programa:

Gallarda y Tourdión, Adrien Leroy S. XVI., Sonata L. 483, Domenico Scarlatti., Tema con variaciones, Fernando Sor., Suite en La Mayor, Silvius Leopold Weiss (Allemanda, Courante, Sarabanda, Bourré, Minuet, Chaconna, Giga)., INTERMEDIO Preludio de la Suite en estilo Antiguo, Guido Santórsola., Sonata N° I "MEXICANA" Manuel M. Ponce Allegro Moderato, Andantino Affectuoso, Allegretto in Tempo di Serenata, Allegretto un poco vivace., Danza Paraguaya, Agustín Barrios., La Catedral, Agustín Barrios (Andante religioso, Allegro solemne).

Ramón Macías Mora
Guitarrista Clásico
Organizó: Instituto Cultural Cabañas, Capilla Tolsá, miércoles 15 de julio de 1987. 20:30 horas.

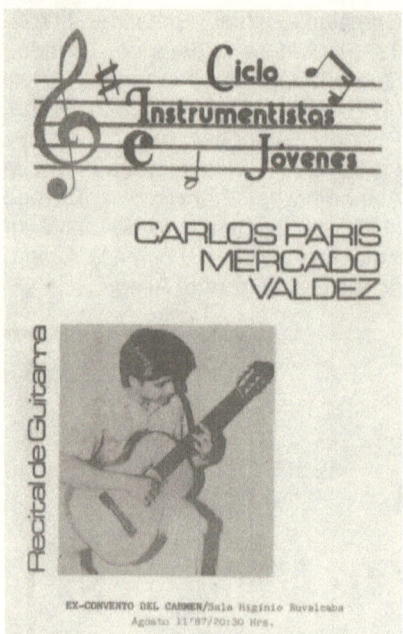

Carlos París Mercado Valdés
Recital de Guitarra
Organizó: El Departamento de Bellas Artes del Gobierno del Estado de Jalisco, Ciclo "Instrumentistas Jóvenes", Excovento del Carmen Sala Higinio

Ruvalcaba, Agosto 11 de 1987 20:30 Hrs.

Carlos París Mercado Valdés, Nació en Guadalajara, Jalisco, el 5 de noviembre de 1971. Inició sus estudios en la Escuela de Música del Instituto Culturala Cabañas, con el Maestro Ramón Jacovi en el año de 1984, continuó con el Mtro. José de Jesús Franco Alvarez, por el periodo de dos años, y actualmente es alumno del Ing. Fernando Corona Flores. En 1986 integra el grupo de cuerdas Ensamble de Guitarras, del cual es actualmente coordinador, ejecutante y arreglista. En el mismo año ingresa al grupo Camerata Coral Guadalajara, que dirige el Mtro. Benjamín Bautista Barba, dentro de la cuerda de los bajos, y el 20 de marzo del mismo año tuvo su primera presentación en la Casa de la Cultura Jalisciense, dentro del Círculo Helénico Greco-Mexicano, interpretando música griega y mexicana. - En febrero de 1987 participó en el Curso de interpretación de Música Antigua, transcripción y lectura de tablaturas, organizado por la Sociedad de Amigos de Guitarra Clásica e impartidos por el Mtro. Sergio Medina Zacarías. Actualmente ha terminado el sexto semestre de la sección de música popular mexicana. Obtuvo con ese recital el grado de instructor de música; fue integrante de la primera generación que egresó de esta institución.

Programa:

La Comparsita (sic)/G.H. Matos Rodriguez., Begin To Begin/ Cole Porter., Cielito Lindo/Quírino Mendoza., El Caminante del Mayab/ Guty Cárdenas., Frenesí/Gonzalo Curiel., Vereda Tropical/Gonzalo Curiel,

INTERMEDIO Seis Danzas del Renacimiento, Anónimas., Dos Gavotas J.S. Bach., Vals Venezolano N°2 y Marabino/Antonio Lauro., Capricho Arabe/ Tárrega, Serenata española/Joaquin Malats.

José Guadalupe López Luevano
Guitarrista
Organizó: Departamento de Bellas Artes del Gobierno del Estado de Jalisco. Noviernbre 3 /21:00 Hrs. Sala Higinio Ruvalvaba del Exconvento del Carmen.

Las Seis Cuerdas de la Guitarra

José Gpe. López Luevano, Nació en Guadalajara, Jalisco, inició sus estudios de guitarra a los 7 años. Ha estudiado con Enrique Florez y Fernando Martínez Peralta, fue finalista en el Primer Concurso de Guitarra Latinoamericana que organizó la Universidad Autónoma Metropolitana en 1982. Participó en los concursos impartidos por el maestro Jesús Ortega y Alfonso Moreno en el D.F. y en Guadalajara, Jalisco respectivamente. Terninó la carrera de profesor de guitarra en la Escuela de Música y actualmente es maestro titular de guitarra en la escuela de música del Instituto Cultural Cabañas.

Programa:

Suite en La Menor: Preludio, Allemande, Sarabande, Gavotte, Gigue. Manuel M. Ponce., Sonata Clásica (Homenaje a Fernando Sor) Allegro, Andante, Minuet-Trío, Allegro, Manuel M. Ponce., Variaciones y Fuga sobre la folía de España, Manuel M. Ponce., Tres canciones Populares mexicanas, La Pajarera, Por tí mi Corazón y La Valentina, Manuel M. Ponce.

Cesar Guadalupe Maytorena

Lunes en el Exconvento del Carmen
Organizó: Departamento de Bellas Artes del Gobierno del Estado de Jalisco. Lunes 10 de agosto 21 : 00 Hrs. Sala Higinio Ruvalcaba.

Cesar Gpe. Maytorena Gastelum, Inició sus estudios guitarrísticos en la Escuela de Música de la Universidad de Guadalajara, con el Mtro. Fernando Corona Flores, prosiguiendo con Fernando Martínez. Su labor doscente se ha desarrollado durante 8 años en las materias de guitarra clásica y educación musical; la labor desempeñada corno recitalista se inició al principio de su carrera, participando en audiciones escolares. Se recibió corno instructor de música prosiguiendo sus presentaciones en las principales salas de la ciudad. Ha sido solista de la Orquesta de Cuerdas de la Sinfónica de Guadalajara, asi como la Sinfónica de la Universidad Autónoma de Guadalajara. Ha tomado cursos de perfeccionamiento e interpretación guitarrística con los maestros Alfonso Moreno y Manuel López Ramos. En Agosto de 1986 obtuvo el 1er. lugar en el Concurso Nal. de Guitarra Clásica en Michoacán, después de haber obtenido el 2do. lugar por dos años consecutivos; en 1984 y 1985. Actualmente es miembro activo de la Sociedad de Guitarra Clásica, AC.

Programa:

Pavanas I, II, IV, Luys de Milán., Fantasía en Re Mayor, Leopold Weiss., Chacona en Re Mayor, J.B. Bach., Campo (Sonatina Meridional), Manuel M. Ponce., INTERMEDIO Variaciones (La flauta

mágica), Fernando Sor., Madroños, Moreno Torroba., En los trigales, Joaquín Rodrigo., Serenata española, Joaquín Malatz., El Vito, Sainz de la Maza., Maxixe, Barrios Maogoré.

Enrique Florez
Homenaje a Andrés Segovia
Organizó: El Departamento de Bellas Artes del Gobierno del Estado de Jalisco, Sociedad de Guitarra Clásica. Lunes en el Exconvento del Camren, Sala Higinio Ruvalcaba, Octubre 5 de 1987 /21 Hrs.

Enrique Florez, Nació en Mexicali, Baja Califomia, en 1947. Estudió guitarra con Agustín Corona en la Escuela Superior de Música de Guadalajara. En 1964 ganó el Premio "Ernestina Hevia del Puerto", otorgado por la Sociedad "Manuel M. Ponce". En 1965 ganó una beca del Instituto Europeo de la Cultura, viajando a Santiago de Compostela, donde estudió con Narciso Yepes en Barcelona y Madrid, quien lo impulsó al estudio de la guitarra de diez cuerdas.

En 1967 estrenó en Guadalajara el Concierto de Aranjuez con la Orquesta Sinfónica del Noroeste, bajo la batuta de Luis Xíménez Caballero. Otro estreno importante fue el del Concierto Sonora de Carranza- Lobato con la Sinfónica de Guanajuato. Se ha presentado en España, Italia, Suiza, Grecia, Alemania, Francia, y en los Estados Unidos. Actualmente imparte la cátedra del instrumento en las Escuela de Música de la Universidad de Guanajuato y pertenece al grupo de Música Medieval y Renacentista " Los Tiempos Pasados", de la Universidad de Guanajuato.

Programa:

Minueto, A. Corona., Preludio y Balletto, M. Ponce- Weiss., Terna con Variaciones, Mozart-Sor., Tres preludios, H. Villa- Lobos., N° 3 "Bachiana", N° 4 " Homenaje a los Indios", N°5 "Vals Lento"., Dos Estudios, H. Villa-Lobos, N° 2 , N° 3 Allegro Moderato., Farruca, M.de Falla., Pavana, P. Albéniz., Cancion y Danza, A. Ruiz Pipo.

Daniel Escoto, Jacqueline Henry, David Mosqueda.
Guitarristas. Homenaje a Andrés Segovía
Organizó: Departamento de Bellas Artes del Gobierno del Estado de Jalisco y Sociedad de Guitarra Clásica. Octubre 19 de 1987, 21:00 Hrs. Sala Higinio Ruvalcaba. Exconvento del Carmen.

Daniel Escoto Villalobos: Nació en Guadalajara y cursó las carreras de Instructor de Música y Profesor de Instrumento en la Universidad de Guadalajara, en donde estudió guitarra con Fernando Corona y Miguel Villaseñor. Se ha presentado en las principales salas de esta ciudad y ha hecho algunas grabaciones para la radio. Actualmente reside en la ciudad de México y realiza estudios en la Escuela Nacional de Música bajo la dirección guitarrística del concertista Marco A. Anguiano.

Programa:

Sonata en La Mayor, D. Scarlatti., Sonata 22, F. Sor., Allegro, F. Sor., Recuerdos de la Alahambra, F. Tárrega.

David Mosqueda: Nació en la ciudad de Guadalajara, Jal., Comenzó sus estudios guitarrísticos con el Mtro. Guillermo Díaz Martín del Campo a la edad de 12 años, posteriormente ingresó a la Escuela de Música de la Universidad de Guadalajara, llevando como asesores en guitarra al Ing. Fernando Corona y Enrique Florez. Ha tomado cursos de perfeccionamiento guitarrístico con los Mtros. Alfonso Moreno y Manuel López Ramos. Participó en los concursos organizados por el DIF, en la ciudad de México obteniendo el primer lugar en 1978 y 1979, también logró primer lugar en el Concurso Nacional de los Trabajadores "Flores Magón" en la misma ciudad. Ha tomado parte en 5 concursos en Paracho, obteniendo en 4 de ellos el primer lugar. Todos ellos organizados por el INBA a nivel nacional. Estrenó aliado del fallecido cellista Antonio Yañez el "Diálogo" para Cello y Guitarra, de Bernardo Colunga, así como la grabación del mismo. Durante 5 años ha dado recitales junto con el grupo Trova en el Hotel Camino Real de Vallarta e Ixtapa. Ha dado recitales en las más importantes salas y teatros de las ciudades de Guanajuato y Guadalajara. Recientemente fundó el Estudio de Arte Guitarrístico Andrés Segovia, AC. donde funge como Director y Maestro.

Programa:

Sonata, M. Castelnuovo Tedesco ler. movimiento., Danza Española N° 5, Enrique Granados., Torre Bermeja, I. Albéniz.

Jaequeline Henry de Ville: Nació en la ciudad de Guadalajara en el año de 1961, realizó la totalidad de sus estudios guitarrísticos en los Estados Unidos de Norteamérica, donde obtuvo el bachillerato en ejecución musical de la Universidad del Estado de Califomia, siendo su maestro David Grimes. También ha tomado cursos con los

Jaqueline Henry

eminentes guitarristas Andrés Segovia, Manuel Barrueco, Abel Carlevaro, John Duarte y Oscar Ghiglia. Jacqueline obtuvo dos veces consecutivas el primer lugar en las ediciones 1980 y 81 del concurso organizado por "The American String Teachers Associatión" en los Estados Unidos. En 1984 obtuvo el tercer sitio en el Concurso Nacional de Guitarristas organizado por el Instituto Nacional de Bellas Artes en México. En el mes de septiembre de 1984 estableció un dúo con Arturo Ville y desde entonces ha realizado varias giras y conciertos por diferentes

estados de la República Mexicana, siendo promovidos por instituciones gubernamentales como son: La S.E.P.., el ISSSTE (delegación Jalisco), y el Departamento de Bellas Artes del Gobierno de Jalisco. Ambos son miembros de la Sociedad de Guitarra Clásica de Guadalajara.

Programa:

Suite en modo polónico, A. Tansman (A la Polaca)., Norteña, G. Crespo., Capricho Arabe, Francisco Tárrega., Sevillana (Fantasía), J. Turína.

Miguel Villaseñor García
Guitarrista
Organizó: Escuela de Música de la Universidad de Guadalajara en su XXXVI Aniversario, Segunda Semana Cultural Febrero 1952-1988. Teatro Experimental de Jalisco, Jueves 18 de febrero de 1988 a las 19:00Hrs.

Programa:

Fantasía, Wlliam Byrd 1543-1623., Cuatro Diferencias sobre un tema de guárdame las vacas, Luys de Narváez 1538., Pequeña suite, Robert de Visee, 1650- 1725, Allemanda, Courante, Sarabande, Bourré, Gavotte, Gigue., Fantasía, Bourré, Silvius Leopold Weiss 1685-1750, de la suite N° 8 para Laúd., Finale y Double, de la partita en si menor para violín solo, J.S. Bach 1685-1750., Variaciones sobre un tema de la Flauta mágica de Mozart, F. Sor 1778-1831., Sonatina meridional, Allegretto, Andante, Allegro con Brío, Manuel M. Ponce 1882-1949.. Vals, Ponce., Preludio N° 5 Schottish de la Suite Popular Brasileña, Heitor Villa-Lobos 1882-1949., Danza, Agustín Barrios Mangoré 1885-1944., Omaggio a Bela Bartok, Angelo Gilardino, Moderato Molto, Allegretto a lla Danza, Cantos tradicionales de México, Miguel Villaseñor (versión y adaptación para guitarra) Canción, Corrido, Danza, Son.

Isis Julieta SalinasGarnica
Recuerdo español
Organizó: H. Ayuntamiento de Guadalajara a través de su Reguduría de Cultura y la Casa Museo Lópes Portillo, Sala de Música, septiembre 27 20:00 Hrs.

Programa:

Preludio de la Suite # 3 para Chello, J.S. Bach., Estudio #22, Napole6n Coste., Capricho Arabe, Francisco Tárrega., Nocturno, E. Marangoni., Asturias, Francisco Tárrega., Recuerdos de la Alahambra, Francisco Tárrega.

Olivier Saltiel
Guitarrista francés
Organizó: Amigos del Museo Regional de Guadalajara, INAH y Alianza Fnancesa de Guadalajara. Lunes 31 de julio de 1988 a las 20:30 hrs. Salón de Actos del Museo Regional de Guadalajara.

Olivier Saltiel, Nació en París en 1957. Su familia de ascendencia judeo-española le inculcó el gusto por los encuentros, las lenguas, los viajes especialmente dentro de los países latinos. A los 13 años, seducido por la guitarra, toma el estudio con Ramón de Herrera, el mismo heredero de grandes maestros españoles, tales como Tárrega, E. Pujol o Andrés Segovia.
1981: El Impactante encuentro con México es determinante, tanto en el plan humano como en el profesional. Residió más de 6 meses en Colima, donde formó un dúo de guitarra con Jaime Irigoyen Infante, presentándose dentro de diversas ciudades del Estado. De regreso a Francia, se perfecciona a través de prestigiosos guitarristas como R. Dyens y P. Boels. Participó en los cursos impartidos por Alberto Ponce: así como en seminarios bajo la dirección de Alexandre Lagoya.
1982: Obtiene la medalla de oro y el diploma de perfeccionamiento del Conservatorio Nacional de la Región de Clerrnont- Ferrand. 1987: La Schola Cantorum le concede el primer premio de guitarra. De naturaleza comunicativa, Olivier Saltiel, abordó las numerosas fórmulas del recital: a dúo con la flauta, el canto, con cuarteto de cuerdas, a dúo de guitarras. Paralelamente a su vida de concertista, Olivier Saltiel ha enseñado en el Conservatorio Nacional de la región de Clermont-Ferrad. Residente en el sur de Francia, tiene a su cargo la clase de guitarra en la ciudad de Narbonne. Es titular del diploma del Estado que le garantiza sus cualidades de pedagogo.

Olivier Saltiel

Programa:

Primera Parte: La Cathédrale, A. B. Mangoré, Prélude, Adagio, Allegro., Choro de Saudade, A.B. Mangoré., Asturias, I. Albéniz., Estudio sin luz, A. Segovia., Pieza sin título, Léo Brouwer., Choral, Leo Brouwer., Danza Característica, Leo Brouwer. INTERMEDIO Segunda Parte: Preludio N" 1, H. VIlla-Lobos., Tres canciones mexicanas, Manuel M. Ponce., Homenaje a Pink Floyd, Jacques Casterde., Saudade N" I, Roland Dyens., Sonido de Carrillones, Joao Pernambuco., Po de Mico, Joao Pernambuco.

Trío de Guitarras "Guitarjam"
Festival Guadalajara 89.

Paraninfo de la Universidad de Guadalajara. 14 de abril de 1989.

Laurindo Almeida, Sharon Isbin y Larry Coryell.

Guitarjam es el nombre con el que se conoce ese trío. Nace en el mes de mayo de 1985 año en que se efectuó el Primer Festival de Guitarra en el teatro Carnegie Hall.

Sharon isbin es una virtuosa guitarrista que se ha presentado con infinidad de orquestas en todo el mundo, ganó en Munich, Alemania importante premio; lo mismo en el año 1979 el Reina Sofía de España. Ha tocado en los Estados Unidos de Norte América con las orquestas de Saint Louis, de Minnessota, con la Sinfónica de Houston, la Orquesta de Cámara de Saint Paul etc.

Sharon se presenta en festivales de Estrasburgo, Budapest, Estambul, París, Aspen, y en el famoso Mostli Mozart con el cuarteto de cuerdas Emerson. Estrenó obras de Juan Pauer, Leo Brower y Joseph Schwanter.

También ha transcrito para guitarra la Suite de Bach para laúd. Braba Sharon para las compañías Pro- Arte y Denon y Concord.

Laurindo Almeida es el iniciador del Bossa Nova en los Estados Unidos, ha ganado cinco premios "Gramy" y ha sido nominado para este mismo premio en 16 ocasiones.

Ha grabado 152 disco L.P. y es un fanático de la guitarra, al grado de que ha escrito libros para enseñanza a bajo precio y los ha traducido a varios idiomas para que todo el mundo pueda hacerlo.

Larry Coryel es norteamericano e incluye en sus conciertos lugares como Japón y varios países de Europa.

Ha estado en el Festival Guitar Stream en el año de 1985 en el Carnegie Hall de Nueva York con Michel Urbaniak, Vic Juris, Emily Rembler y Esther Morse entre otros.

Programa. Danza del Molinero de Manuel de Falla. (Trío) arreglo de Ian Krouse. Balade Samba de Radamés Nagnalli (Trío) Arreglo de Almeida. Baon de Nagtalli (Trío) Arreglo de Almeida. Sólo de guitarra Sharon Isbin. How Insensitive, A. C. Jobim (dúo Almeida Coryell). Claro de Luna, Debussy, (Sólo de guitarra de Almeida). Bolero de Ravel, (Sólo de guitarra) Larry Coryell. Brazilliance (Trío). Segunda parte: El Paño

Moruno, La Jota y Polo de Manuel de Falla (dúo de guitarra) Isbin y Coryell. Cochichiando, A. Vianna, (dúo de guitarra) Almeida e Isbin. Adios, Madriguera, (dúo de guitarra) Isbin Almeida. Adagio del Concierto de Aranjuez. (Trío de guitarra).

David Grimes

Guitarrista Norteamericano.
Teatro Degollado 25 de agosto de 1989.
20:30 Hrs.

David Grimes Nació en Estados Unidos de Norteamérica. Al escuchar una grabación de Andrés Segovia, David se enamoró profundamente de la guitarra, y se dio cuenta en ese momento que este sería su proyecto de vida.

Habiendo tenido la instrucción de los notables guitarristas Oscar Ghiglia, David se empeñó en desarrollar la más fina técnica posible motivado por el rico y profundo sonido que lo había cautivado desde el principio.

Altemente respetado como maestro y consejero, David Grimes es actualmente director del área de estudios guitarrísticos de california Estate University Fullerton, donde ha desarrollado uno de los principales centros de esnseñanza de la guitarra en los Estados Unidos. Asimismo, el expresidente de la Asociación Internacional The Guitar Fundation Of América y fue anfitrión y organizador del existoso Festival Internacional de la Guitarra realizado en 1985.
Programa.
Quinteto Castelnuovo Tedesco.
Concierto en Re Vivaldi y una obra de Charlton. Acompañado de la Orquesta de Cámara de la ciudad de Guadalajara.

Pablo Márquez

7 de octubre, 20:30 horas

Recital de guitarra

Cine Teatro Cabañas

Pablo Márquez
Guitarrista argentino
Organizó: Secretaria de Cultura del Estado de Jalisco, Consejo Estatal Para la Cultura y las Artes y Patronato de las Fiestas de Octubre en Guadalajara, 7 de Octubre, 20:30 horas, Cine Teatro Cabañas.

Pablo Márquez, nació en 1967 en Jujuy, Argentina. Obtiene en 1984 la medalla de oro de la Escuela Superior de Música de Salta y sigue en Buenos Aires estudios de perfeccionamiento con Jorge Martínez Zárate y Eduardo Femández. Profundiza además el repertorio barroco con la clavecinista María Ester Cora, y luego en París la música renacentista con Javier Hinojosa. Luego de haber logrado en su país los principales premios guitarrísticos y musicales (Selección Nacional de Instrumentistas de Mar del Plata, Concurso Guitarra Artística de Buenos Aires, Concurso del Circulo Guitarrístico Argentino), en 1987 es laureado con los primeros premios en los Concursos Internacionales Villa-Lobos de Róo de Janeíro (ocasión del centenario del nacimiento del compositor) y de Radio France, en París. Es también segundo premio del Concurso Internacional de Ginebra (1988), donde obtiene igualmente el premio Suiza. En 1987 recibe en Argentina el Premio Persona, en mérito a su brillante labor artística. Realiza numerosos conciertos en Argentina y Brasil, particularrnente como solista con la Sinfónica de Mar del Plata y la Orquesta de Río de Janeiro, y en la temporada 1988/89 hace sus primeros recitales en Francia, Austria, Italia, España y EE.UU. así como su primera gira por Japón.

Programa:

Diferencias sobre CONDE CLAROS, Luys de Narváez., Diferencia sobre el Himno O GLORIOSA DOMINA, Luís de Narváez., SUITE BWV 1006 EN MI MAYOR, J.S. Bach, Preludio, Louré, Gavotte en Rondeau, Menuet I-II, Bourré, Gigue., DUE CANZONI LIDIE, Nunccio D'Angelo, Tranquilo, Agitato., INTERMEDIO FANTASIA ELEGIACA, Fernando Sor, Introducción, Andante largo, Marcha fúnebre., SONATA OP. 47, Alberto Ginastera, Esordio, Scherzo, Canto, Finale.

GUITARREN RATZKOWSKI
Dúo Thomsen

CAPILLA TOLSA DEL INSTITUTO CULTURAL CABAÑAS
Octubre 13, 20:30 horas

Thomsen- Ratzkowski
Dúo de guitarras
Organizó: Consejo Estatal Para la Cultura y las Artes, Secretaría de Cultura del Gobierno del Estado de Jalisco y Patronato de las Fiestas de Octubre en Guadalajara, Octubre 13, de 1989, 20:30 horas Capilla Tolsá del Instituto Cultural Cabañas.

Torsten Rattkowski Nació en Rothenburg, Hannover, en 1954. Inició sus estudios de guitarra con el profesor L. Regnier en Braunscweig, y continuó con el profesor A Aigner en el Departamento de Música de la Universidad de Lubech. En 1980 aprobó su examen estatal. De 1978 a 1983 estudió composición y teoría musical bajo la dirección del profesor R. Ploeger, también en la ciudad de Lubeck, Alemania Occidental. En 1983 obtuvo su diploma en teoría musical. Desde 1983 ha dirigido cursos de guitarra y música de cámara en Alemania y Dinamarca, y ha realizado grabaciones para la radio danesa; además es editor de música para la compañiia editorial Schott de Mainz, y Henrichofen, de Wilhelmahaven. Jan Thomsen Es solista y forma parte del Trio Excelsa y el llamado Ratzkowski/Thomsen Guitar dúo. Hasta el momento Jan Thomsen ha realizado siete cursos internacionales de guitarra dentro de su país. Nació en la ciudad de Kolding, Dinamarca, en 1958. De 1982 a 1987 estudió música clásica en el Nordjysk Musikonservatorium en Aalborg. Participó en varios cursos de maestría bajo la dirección de los profesores Karl Scheit en Viena y Sonja Prunnabuer en Freiburg, y con otros profesores de los cuales tuvo una fundamental inspiración. Desde 1984 ha dado numerosos conciertos como solista y como miembro de un grupo de música de cámara en varios países europeos, así corno en Norte y Sudamérica. Ha colaborado en grabaciones de nueva música americana y realizado numerosos programas para la radio y la televisión danesa. Tiene una estrecha relación de trabajo con algunos de los mejores compositores daneses, tales como Lb Norholm, Per Norgard, Jan Maegaard, etcétera. En 1987 fue ganador de un premio en el Segundo Concurso Internacional Abel Carlevaro, Uruguay. La Universidad de Guadalajara lo invitó en enero de 1989 a realizar una serie de conciertos e impartir un curso de guitarra clásica. Participó en un concierto y en un curso de guitarra clásica en el Conservatorio de Las Rosas en la ciudad de Morelia, Michoacán, el mismo año.

Las Seis Cuerdas de la Guitarra

Prograrna:

ENRIQUE GRANADOS (1867.1916) Valses Poéticos*., JOHN DOWLAND (IS63.1916), My Lord Chamberlain, his galliard, My Lord Willoughtbvs welcome home., JAN MAEGAARD (1962) Pierrot in the ball room., NICOLO PACCINNI (l728.1800) Ouverture de l' opera Didon Arreg1o Francois de Fossa INTERMEDIO, BENRI WEBER, Venecian love song., JOBAN PACHELBEL (1653-1706), Suite N° 4, Allemande, Courante, Gavote, Sarabande, Gigue., HENRI WEBER, March Humoresque" ALEKSADRE BORODIN (1833-1887) Reverie*, BEDRICH SMETANA, (1833-1884) Die unshuld*, HENRI WEBER, Dance of the rnarionettes., IGOR STRAVINSKI (1882.1971) March, waltz and polka, Transcriptión Matthew Elgart. * Transcripción Ratzkowski y Thomsen Dúo ** Compuesto por Ratzkowski y Thomsen

Sergio Medina Zacarías
Recital de Guitarra
Organizó: Secretaría de Cultura del Gobierno del Estado de Jalisco. Consejo Estatal Para la Cultura y las Artes y el Patronato de las Fiestas de Octubre en Guadalajara. Lunes 23 de octubre. 20:30 hrs. Capilla Tolsá del Instituto Cultural Cabañas.

Sergio Medina Z. Inició sus estudios en la Escuela de Música de la Universidad de Guadalajara teniendo como maestros a Fernando Corona y a Enrique Florez. En 1976 obtiene el título de instructor de música y en 1980 el de maestro de enseñanza de la guitarra así como el premio al mejor estudiante del año. En 1981 le es otorgada por el Gobierno de Francia una beca para seguir cursos de perfeccionamiento en L 'Ecole Normale de Musique de París, bajo la dirección del maestro Alberto Ponce: obtuvo en dicha escuela el Diplome d'exeoution de la guitarra. Posteriormente hace estudios de

MARIO BELTRAN DEL RIO
CONCIERTO DE GUITARRA CLASICA
Jueves 19 de Octubre de 1989
20:30 horas
MUSEO REGIONAL DE GUADALAJARA

especialización en música antigua en el Conservatorio Nacional de Musique du Raincy, Francia, bajo la dirección del maestro Javier Hinojosa, y en 1987 obtiene diplome superieur de musique ancienne. Ha tomado varios cursos de perfeccionamiento con Manuel Barrueco, Hopkinson Smith y Leo Brouwer, entre otros. Se ha presentado en Francia, Alemania, España, Italia y la República Mexicana.

Programa:

Tres Aires de Son, Gerardo Tamez (Aire Itsmeño, Quedo, Son trunco)., Atravesado, Gerardo Tamez., Serie Americana, Héctor Ayala (Preludio, Choro/Brasil, Takirari/Chile, Vals/Perú, Guaranía/Paraguay, Gato y Malambo/ Argentina INTERMEDIO Canción de la Hilandera, Agustín Barrios "Mangoré"., Tres Danzas Cubanas, Ignacio Cervantes (El Velorio, Intima, Los tres golpes).,Tres Danzas Cubanas, Manuel Saumell (La caridad, Recuerdos tristes, Los ojos de pepa., Tres Valses Venezolanos, Antonio Lauro (La Gatica, La Negra y El Marabino).

Dúo Henry/Ville
Organizó: Consejo Estatal para la Cultura y Las Artes, Secretaria de Cultura del Gobierno del Estado de Jalisco y el Patronato de las Fiestas de Octubre en Guadalajara. 25 de Octubre de 1989 20:30 hrs. Capilla Tolsá del Instituto Cultural Cabañas.

Programa:

Concerto en Re majeur, Antonio Vivaldi (1675-1741), I.- Allegro giusto II.- Largo III.- Allegro Arturo Ville., Concerto en La majeur, Antonio Vivaldi I.- Allegro non molto II.- Largheto III.- Allegro Jacqueline Henry INTERMEDIO Concerto en Do majeur Antonio Vivaldi I Allegro II Largo III.- Allegro. Jacqueline Henry Concerto en Sol majeur Antonio Vivaldi I.- Allegro II.- Andante III.- Allegro Duo Henry-Ville

Rafael Jiménez Rojas
Distinguido Maestro
Organizó: Musical Don Vasco y Sonatina, Cuerdas Profesionales para Guitarra. Nov. 18, 6: 00 P.M. Salón Galería de Arte Torres Bodet, Av Chapultepec Esq. España.

Rafael Jiménez Rojas, ha grabado numerosos programas para la radio y televisión mexicana. En 1984 participa en el II Concurso y Festival Internacional de Guitarra de la Habana, Cuba, obteniendo el 2° lugar y el premio especial a la mejor interpretación de música latinoamericana. En 1984 gana el ler. Lugar del XVII Concurso Internacional de Guitarra Clásica de Alessandría, celebrado en Alessandría, Italia. En 1986 gana el ler. Lugar del II Concurso Intemacional de Guitarra Manuel M. Ponce, celebrado en la Sala Netzahualcoyotl de la ciudad de México el 9 de abril. En este mismo gana el premio Nacional de la

Juventud 1985, en la distinción de música y mención de excelencia, otorgado por el Presidente de la Madrid Hurtado, el 28 de abril. En 1988 realizó una gira por las ciudades más importantes de la U.R.S.S., obteniendo grandes y merecidos elogios.

Críticas

"Rafael Jiménez guitarrista de excepcional talento aunado a su excelente técnica y musicalidad" Hermilo Novelo (México 1981)

"Solista joven con un gran dominio de la técnica, Rafael Jiménez cuenta con una musicalidad natural y profundidad" Robert Vidal (Francia 1982)

"Rafael Jiménez es un gran artista, lo tiene todo corazón y cerebro, fue el que más me gusto del II Concurso Internacional de la Habana, Cuba". María Luisa Anido (Argentina 1984).

Programa:

Almaine, D. Batchelar" Suite, Ernest G, Baron, Allemanda, Courante, Menuet, Sarabana, Lendrolé-trío, Bourre, Gigue., Madroños, F. Moreno Torroba. INTERMEDIO Improvisaciones sobre un tema del Siglo XVI, Riszard Siwi., Scherzino Mexicano, Manuel M. Ponce., Capricho Arabe, Francisco Tárrega., Tema variado y final, Manuel M. Ponce., Dos estudios, Julio S. Sagreras.

Roberto Aguirre Guiochín
Guitarrista veracruzano

Organizó: La Universidad de Guadalajara a través del Departamento de Extensión Universitaria y Audiciones Universitarias, Sábado 26 de noviembre 17:00 hrs. Salón de eventos especiales, Piso 2, Edificio Cultural y Administrativo Juárez y Enrique Díaz de León.

Roberto Aguirre Guiochín, Nació en Xalapa, Veracruz en 1962 y se inició en el aprendizaje de la guitarra a los 10 años con su padre, para posteriormente recibir clases del profr. Sebastián Ayala. Ingresa a la Facultad de Música de la Universidad Veracruzana en 1976 donde fue alumno de la Profra. Minerva Garibay. Se ha presentado en diversas ciudades del país, con el cuarteto de guitarras. Ha sido solista de la Orquesta de la Facultad de Música y de la Orquesta de Cuerdas "Vivaldi" y en los programas: Arte Guitarrístico de Radio UNAM en casas de la Cultura de Veracruz y en emisiones para la

televisión. Obtuvo el segundo lugar en los VII Juegos Nacionales y Culturales, siendo finalista del segundo premio para jóvenes ejecutantes de la UNAM.

Programa:

Fantasía N° I, Arturo Jímenez., Suite Popular Brasileña, Héctor Villa-Lobos, Mazurca. Choro, Vals. Choro, Gavota. Choro, Chorino., Rondolleto, Mauro Giuliani, INTERMEDIO Variaciones sobre un Son de Sotavento, Armando Lavalle. Manuel M. Ponce Preludio, Allemanda, Sarabanda, Gavota, Giga., Sonata Giocosa, Joaquin Rodrigo, Allegro Moderato, Andante moderato, Allegro.

Luis Cárdenas Aceves
Recital de Guitarra
Organizó: La Universidad de Guadalajara, Através de la Dirección General de Extensión Universitaria y Audiciones Universitarias. Sábado 3 de febrero de 1990, 17:00hrs. Edificio Cultural y Administrativo. Salón de eventos especiales (2° piso) Av. Juátez y Enrique Díaz dé León.

Luis Cárdenas Aceves, Joven guitarrista mexicano que inició sus estudios en 1986, bajo la dirección del maestro Mario Beltrán del Río en la ciudad de México, mostrando poseer un gran talento y facultades extraordinarias. Forma parte de "Taller de estudios polifónicos" que dirige el maestro Humberto Hernández Medrano. A la fecha ha dado tres recitales con gran éxito, dos de ellos en la Universidad Nacional Autónoma de México, y el otro en Cuernavaca, Morelos. Actualmente continúa su preparación con el Maestro Beltrán con el propósito de participar en los concursos Internacionales más importantes y de iniciar su carrera como concertista.

Programa:

Sarabanda de la Suite en Mi menor para Laúd, J.S. Bach., Matinal, Manuel M. Ponce., Sonatas 21 y 32, Nicolo Paganinni, Isabel y Danza Negra, John Duarte., Variaciones Sur- Folías de España y Fuga, Manuel M. Ponce., Estudio N° 20, Fernando Sor.

Flavio Cucci
Guitarrista Italiano
Organizó: Instituto Italiano de Cultura en México y La Colonia Italiana de Guadalajara, La Secretaría de Educación y Cultura y el Instituto Cultural Cabañas. 24 de marzo de 1990 a las 19:00 hrs.

Flavio Cucchi, Nació en Mantua, Italia. Empezó sus estudios de guitarra clásica a temprana edad y tuvo su primer concierto en Verona a los ocho años de edad. Su familia se mudó a Roma y luego a Florencia, donde reside actualmente. Durante los años de preparatoria se dedicó a diferentes experiencias musicales, con diversos grupos pop, jazz y folk, participando en grabaciones discográficas y televisivas.

En 1970 regresa a la música clásica y se inscribe al Conservatorio Luigi Cherubini de Florencia donde se recibe con mención honorífica bajo la guía del maestro Alvaro Company. Desde el conservatorio retoma la actividad concertística con numerosos recitales en Italia, Francia, India y Unión Soviética. Se perfecciona con Oscar Ghiglia en Gargnano y en la Academia Chigiana de Siena. Desde 1980 intensifica su actividad concertista enfocada hacia la música contemporánea y de cámara. Después de ganar el primer premio en el concurso nacional de música contemporánea Cittá di Lecce, presidida por Goffredo Petrassi, presenta el Marteau sans maitre de Boulez en la Piccola Scala de Milán. Se integra al Ensamble Garbarino, colabora con la Orquesta del Maggio Musicale Fiorentino en la ejecución de músicas de Berio, Bussotti y Petrassi. Se presenta en muchos teatros de Italia y del extranjero (España, Inglaterra, Alemania y países escandinavos), participando en grabaciones de radio y televisión. Gana el segundo premio absoluto en los concursos internacionales de Alessandría y Gargnano. En Siena participa en la primera ejecución mundial de la Sestina d: Autunno de Petrassi. En 1982 forma dúo con la soprano Dorothy Dorow, debutando en Venecia, Colabora con el actor y director de cine Carmelo Bene en Milano y participa como solista en programas de televisión del segundo y tercer canal nacionales. Presenta numerosos conciertos para guitarra y orquesta en 15 ciudades italianas con la Orquesta Regionale Toscana. La Orquesta Ater y la Orquesta Toscanini de Parma. Actualmente colabora también con el flautista Marzio Conti, con los Carneristi de Venecia y con el Cuarteto Auryn de Colonia, Alemania. Es profesor de guitarra en la escuela de Música de Fiesole (Florencia) y el Instituto Mascagni de Livorno).

Programa:

Rossiniana N° 2 Op. 120/M. Giuliani., Tre Sonate/ N. Paganini., Didar (Prima esecuzione assoluta/ K. Kacheh., Suite Popular Brasilienne I H. Villa Lobos., La Catedral Vals N° 3 Vals N° 4, A. Barrios "Mangoré".

Alfredo Sánchez Oviedo

Guitarrista

Organizó: La Universidad de Guadalajara a través de su Dirección de Extensión Universitaria y Audiciones Universitarias. Sábado 24 de marzo de 1990, 17:00 hrs. Edificio Cultural y Administrativo, Salón de Eventos especiales 2° piso, Av. Juárez y Enrique Díaz de León.

Alfredo Sánchez Oviedo, Nació en la ciudad de México en noviembre de 1959. Realizó estudios musicales en la Escuela Nacional de Música. En 1981 se graduó en el estudio de Arte Guitarrístico, siendo su maestro Manuel LópezRamos. Ha participado en cursos y clases magistrales impartidos por los maestros: Andrés Segovia, Roberth Guthrie, Leo Brouwer, José Luis Rodrigo, Abel Carlevaro e Ivan Rijos entre otros. Desde 1982 a la fecha, su amplia experiencia en concursos tanto nacionales como internacionales lo ha llevado al dominio del repertorio tradicional en el que abarca también diversas obras tanto del renacimiento como de vanguardia. Así, en 1983, obtiene, el primer lugar en el XI Concurso Nacional celebrado en Paracho, Mich., y en octubre de 1985, es laureado con el primer premio en el VIII Concurso Internacional de la Casa de España en Puerto Rico. Alfredo Sánchez se ha presentado en las principales salas y teatros de la ciudad de México y de casi toda la república, asimismo, ha grabado varios programas para la radio y T .V. mexicanas. Desde 1982 ejerce una intensa actividad como concertista en el extranjero, habiéndose presentado en teatros como el "Kennedy Center" de Washington, D.C. (E.U.A.), "Tatro Nacional de la Habana Cuba; "Teatro del patio" (Puerto Rico); y la Sala Tchaikovsky" de Moscú (U.R.S.S). Contratado periódicamente por la agencia GOSKONCERT, ha recorrido a la fecha, once ciudades de la U.R.S.S. con gran éxito, recibiendo las mejores críticas del público, así como de las sociedades guitarrísticas de Tblisi, Odessa y Moscú.

Actualmente es integrante del Ensamble Clásico de Guitarras de la Universidad Veracruzana, y miembro de la Asociación Guitarrística Mexicana; "Nova Guitarra Música", AC. Programa:

Sonatas 21 y 32, Nicolo Paganini., Estudio 20, Fernando Sor., Preludio y Fuga N° I (de el Clave bien Temperado) J. S. Bach., Preludio y Fuga N° 2 (De el Clave bien temperado)., J.S. Bach., Preludio al estilo Antiguo Manuel M. Ponce., Matinal, Manuel M. Ponce., Tema Variado y Final, Manuel M. Ponce., Isabel y Danza Negra, John Duarte., Nocturnal, Benjamin Britten, a) meditativo, b)molto agitato, c)inquieto, d) ansioso,e) quasiunamarcia, t) sognante, g) cullante, h) pasacaglia, molto tranquilo.

Semblanza de un Compositor Alemán Contemporáneo. Rolf Riehm.
Intérpretes: **Harald Llimeyer y Susanne Hilker.**
Organizó: Instituto Goethe de Guadalajara.
Martes 12 de Junio de 1990. 20:30 Hrs. Auditorio del Instituto Anglo Mexicano de Cultura. A.C. Tomás V. Gómez 125 entre Justo Sierra y Av. México.

Susanne Hilker

Programa: Lamento di Tristano para dos Guitarras; Notturno für Die Trauerlos Sterbenden para dos guitarras; Machaldenboon, das Marchen Vom Valchorderbaum (El Cuento del Enebro).

Sante Tursi
Guitarrista Italiano
Organizó: Secretaria de Cultura del Gobierno del Estado de Jalisco, Conciertos Guadalajara A.C. y el Instituto Cultural Cabañas. Mayo 2, 1990. 20:00 hrs. Capilla Tolsá.

Sante Tursi, Nació en Bari, Italia en 1964, se diploma con la máxima calificación y mención honorífica en el Conservatorio "N. Piccinni" de Bari bajo la dirección del maestro P. Scarola. A partir de 1983 inicia una continua actividad concertística como solista que como parte de diversos grupos de cámara. En 1986 obtiene el Primer premio por unanimidad en el Concurso Guitarrístico de la Academia Musical

de Savona y en 1987 el Segundo lugar en el concurso para todos los instrumentos de Palo del Colle, siendo el único guitarrista admitido a la prueba final. Participa en los cursos de perfeccionamiento de los maestros Alirio Díaz (84 en Florencia, 87 en Bari) recibiendo elogios sobre todo por la interpretación de obras modernas Latinoamericanas; José Tomás (85 y 86 en la Academia Española de Bellas Artes en Roma); Manuel Barrueco (87 en Roma); Oscar Ghiglia (86y 87 en la Academia Chigiana de Siena y en Gargnano) ganando por audición la beca de la Academia Chigiana y obteniendo en los dos cursos (86y 87) el diploma de mérito y la participación en el concierto final de los mejores alumnos en dicha Academia. Programa: Gavotte en Rondeau, J.S. Bach (1685-1750)., De la Sonatina Op. 71 N° 3 M. Giuliani (1781-1829)., Sonata Romántica Manuel M. Ponce (1882-1948)., INTERMEDIO Partita N° 1 8. Dogson (1920-) Invocation et Danse J. Rodrigo (1901-)., Sonata Op. 47, A. Ginastera (1916-1983).

Dúo Sixtos Hernández
Recital de Guitarra y Piano
Organizó: La Universidad de Guadalajara, la Dirección General de Extensión Universitaria y Audiciones Universitarias. Sábado 7 de julio de 1990, a las 17:00 Hrs. Salón de eventos especiales 2° piso Edificio Cultural y Administrativo Av. Enrique Díaz de León y Juárez.

Gerardo Sixtos Inició sus estudios de guitarra en la Escuela Popular de Bellas Artes de la Universidad Michoacana, con el Maestro Julio M. Macías, continuando con el maestro Julio M. Macías en la Escuela de Iniciación a las Bellas Artes del estado de México dependiente del Conservatorio Nacional de Música; ha ofrecido recitales en diferentes ciudades de la República Mexicana y ha actuado corno solista con la Orquesta de Cámara del CREA con la Orquesta de Cámara de la Escuela Popular de Bellas Artes y con la Orquesta Sinfónica de Michoacán.

Joaquín G. Hernández Nació en Alamos, Sonora, inició sus estudios de piano con las profesoras Luz Durazo y Magdalena Moreno, Bertha Alicia López de Hernández en Navojoa, Son. Ingresó al Conservatorio de Música de Las Rosas de Morelia, Mich., terminando la carrera de piano con la Profesora Ana María Martínez Estrada. Actualmente lleva curso de perfeccionemiento con el Profr. Moché Stej en la ciudad de México. Ha ofrecido recitales en las principales ciudades de la República. se presentó como solista con la Orquesta Sinfónica de Michoacán.

Programa:

Malgre Tout, Manuel M. Ponce., Balada Mexicana, Manuel M. Ponce., 3 Sonatas para Laúd y Guitarra y Bajo Continuo, Antonio de Vargas y Guzmán., Concierto en Re Mayor, Allegro, Adagio, Allegro, A. Vivaldi., Villano Ricercare, J. Rodrigo., Españoleta y Fanfarria de la Caballería de Nápoles, J. Rodrigo., Danza de las Hadas (sic), Joaquín Rodrigo.

Daniel Escoto Villalobos
Guitarrista Tapatío

Organizó: La Universidad de Guadalajara, a través de la Dirección General de Extensión Universitaria y Audiciones Universitarias. Sábado 4 de agosto de 1990, a las 17:00 Hrs. Salón de Eventos Especiales, 2° Piso, Edificio Cultural y Administrativo Av. Juárez y Enrique Díaz de León.

Daniel Escoto, Nació en Guadalajara, Jal., en 1963. Obtiene los títulos de Instructor de Música y Maestro en la Enseñanza de la Guitarra, en la Escuela de Música de la Universidad de Guadalajara con los maestros Fernando Corona y Miguel Villaseñor. En 1986 continua con sus estudios en la ciudad de México en la Escuela Nacional de Música y la Escuela Vida y Movimiento, hasta octubre de 1989; bajo la dirección de los maestros Marco Antonio Anguiano y Miguel Limón. Ha participado en cursos de perfeccinamiento y clases magistrales entre ellas las impartidas por Manuel López Ramos, Manuel Barrueco, Leo Brouwer, Robert Guthrie y David Rusell. Su actividad como solista la ha desarrollado desde 1983. En 1990 se presentó como solista en el Primer Festival Estatal de la guitarra en Jalisco. Ha realizado grabaciones para radiodifusoras. Ha participado en dos ocasiones en los Concursos Nacionales de Paracho, Michoacán, obteniendo en 1984 y 1986 el segundo lugar. Actualmente es maestro de Instrumento en la escuela de Música de la Universidad de Guadalajara.

Programa:

Preludio, Henry Purcell., Fantasía, S. L. Weiss., Suite N° 17, 8. Leopold Weiss: Allemande, Courante, Sarabande, Bourre, Menuete, Gigue., Sonata K 483, o. Scarlatti. INTERMEDIO Variaciones Sobre un Tema de Haendel, Mauro Giuliani., Tres piezas, Agustin Barrios "Mangoré"., Sonatina Meridional, Manuel M. Ponce: Campo, Copla, Fiesta., Aires de Son, Gerardo Tamez: Aire Itsmeño, Quedo, Son trunco.

Rafael Jiménez Rojas
Guitarrista
Organizó: La Universidad de Guadalajara a través de la Dirección de Extensión Universitaria y Audiciones Universitarias. Piso 2 Edificio Cultural y Administrativo Juárez y Enrique Díaz de León. 30 de Octubre de 1990, 20:30 hrs.

Rafael Jiménez, Inició sus estudios de Guitarra a la edad de 8 años, a los 12 ingresa a la Facultad de Música de la Universidad Veracruzana en Xalapa, Ver., donde realiza estudios profesionales. Ha estado en cursos de interpretación musical impartidos por el maestro Manuel López Ramos, participó en el Primer Festival Internacional de Música de Xalapa con el guitarrista Alfonso Moreno, quien ha sido su maestro durante toda la carrera. En 1979 pasa a formar parte del Ensamble Clásico de Guitarras de la Universidad Veracruzana, en este mismo año gana el primer lugar del Concurso Nacional de Guitarra de Paracho, Mich. En 1980 concluyó su carrera en la Facultad de Música de la Universidad Veracruzana, además participó en el Concurso Internacional "Villa-Lobos", celebrado en Río de Janeiro, Brasil. En 1981 realiza una gira por la República Mexicana con el violinista Hermilo Novelo, en este mismo año actúa como solista de la Orquesta Sinfónica de Veracruz. En 1982 obtiene una beca del Gobierno Frances a través del Sr. Robert Vidal, Director Artístico de los Encuentros Internacionales de Guitarra en Francia, habiendo sido seleccionado entre 260 participantes para tocar en el concierto de clausura.

En 1984 participa en el "II Concurso y Festival Internacional de Guitarra de la Habana, Cuba", obteniendo el 2° lugar y el Premio especial a la mejor interpretación de Música Latinoamericana. En el mismo año gana el Concurso de jóvenes músicos para tocar como solista de la Orquesta Sinfónica del Estado de México. En 1984 gana el Primer Lugar de. "XVII CONCURSO INTERNACIONAL DE GUITARRA CLASICA DE ALESSANDRIA", celebrado en Alessandrla, Italia. En 1986 gana el Primer lugar del "II CONCURSO INTERNACIONAL DE GUITARRA CLASICA MANUEL M. PONCE", celebrado en la Sala Netzahualcoyotl de la ciudad de México el 9 de abril. En este mismo año gana el Premio NACIONAL DE LA JUVENTUD 1985, en la Distinción de música y mención de excelencia, otorgado por el Presidente Constitucional de Los Estados Unidos Mexicanos, Miguel de La Madrid Hurtado, el 28 de abril. Actualmente es director del ensamble Clásico de Guitarras de la Universidad Veracruzana.

Programa:

Improvisaciones del Siglo XVI (greensleaves), Rishard Siay., Suite N° 4 For Lute, Prelude, Louré, Gigue, J.S. Bach., Sonata Giocosa Allegreto moderato, Andante Moderato, Allegro giocoso, Joaquín Rodrigo INTERMEDIO Tema Variado y Final, Manuel M. Ponce., Fantasía N° 4, Arturo Jiménez., Sonata en Memoria de Bocherini Allegro con Spiritu, Andantino quasi-canzone, Tempo di minuetto, Vivo y enérgico, M. Castelnuovo Tedesco.

Sergio Fuentes Oceguera

Guitarrista colimense.
Audiciones Universitarias.
Sala de usos múltiples del edificio cultural y administrativo de la Universidad de Guadalajara.
Sábado 27 de noviembre de 1990.

Sergio Fuentes Oseguera. Nació en Villa de Alvarez, Colima. A la edad de ocho años recibió las primeras lecciones de su padre en el género popular.
 En 1984 ingresó en el taller de guitarra clásica en la Casa de la Cultura de Colima, donde inició sus estudios con el maestro Jaime Irigoyn Infante. Sergio Fuentes ha tenido presentaciones en los Estados de Colima, Jalisco y Michoacán. Actualmente y con el apoyo de la Dirección de Cultura del Gobierno de Colima, recibe clases de guitarra clásica en la ciudad de México con el maestro y guitarrista Mario Beltran del Río.

P R O G R A M A: I. Estudios 17 y 12, Fernando Sor. II. Rondoletto Op. 4 N° 4, Mauro Giuliani. III.- La Catedral. a) Preludio Saudade, b)Andante religioso, c) Allegro Solemne, Agustín Barrios. IV Choro da Saudade, Agustín Barrios.
V. Sonatina Meridional. Manuel M. Ponce, a) Campo, b) Copla, c) Fiesta.
VI. Suite en La Menor. a) Preludio, b) Allemanda, c) Sarabanda, d) Gavotta, e) Giga.

Miguel Ángel Gutiérrez Prado
Guitarrista Tapatío Ganador del Concurso para interpretar el: Concierto del Sur para Guitarra y Orquesta
Organizó: Orquesta Filarmónica de Jalisco Miguel Ángel Gutierréz, Nació el 13 de agosto de 1966 en el estado de Guerrero. Inició sus estudios musicales en 1978 en la Escuela de Música de la U.de G. bajo la dirección del concertista Enrique Florez. Ha participado en tres concursos Nacionales de

Ejecutantes de Guitarra, celebrados en Michoacán y ha obtenido el segundo lugar en 1981 y 1982, así como el primero al año siguiente. Desde 1981 forma parte del grupo Trova Medieval y Renacentista en el cual actúa como Guitarrista y Laudista, habiendo participado en el III y IV Festivales de Música Antigua en la ciudad de Guanajuato y en 1986 intervino en el Festival Nacional de Guitarra celebrado en la misma ciudad. En agosto del mismo año fueron invitados a presentarse en la ciudad de Nueva York. Es miembro de la Sociedad de Guitarra Clásica de Guadalajara, quien lo presentó en el Festival de Jóvenes Valores en el Exconvento del Carmen y en el Segundo Gran Festival de Guitarra celebrado en el Teatro Degollado. Ha ofrecido recitales en los principales foros de la República. Actualmente imparte clases de guitarra en el Instituto Cultural Cabañas y colabora con el grupo de Investigación de Música Antigua de dicha institución.

Sergio Guerrero Ochoa
Guitarrista Tapatío
Organizó: La Universidad de Guadalajara, a través de la Dirección de Extensión Universitaria y Audiciones Universitarias. Sábado 2 de febrero de 1991 17:00 Hrs. Salón de Eventos Especiales, Edificio Cultural y Administrativo Avs. Juárez y Enrique Diaz de Lean, Piso 2.

Sergio Guerrero, Nació en Guadalajara, Jalisco. Desde muy temprana edad comenzó sus estudios guitarrísticos bajo la dirección del maestro Guillermo Diaz Martín del Campo, con quien se inició en el terreno del concertismo. Posteriormente continuó sus estudios de perfeccionamiento técnico y musical en la "Escuela Superior de Guitarra", asesorado por el maestro Miguel Villasenor Garcia. Ha atendido a varios de los cursos anuales impartidos por el maestro

Manuel López Ramos en la ciudad de México. La asesoría que el profesor López Ramos le ha transmitido personalmente y a través de sus cursos ha mejorado notablemente la ejecución del instrumento en los aspectos técnicos y musicales.

En Julio de 1990, reanudó sus estudios musicales y guitarrísticos con el eminente maestro y concertista Mario Beltrán del Río. Por dos años formó dúo con el guitarrista Marco A. Santacruz con quien obtuvo brillantes éxitos en los diferentes lugares en donde se presentaron. Ha ofrecido recitales en varias partes de la Republica Mexicana incluyendo los estados de Jalisco, Querétaro, Sonora y la ciudad de México. En 1975 ofreció varias presentaciones en la Unión Americana, en el estado de Arizona, en donde grabó para una radiodifusora. Posteriormente, en 1982 se presentó en la Escuela de Música de la Universidad del Estado de Arizona, en donde logró un éxito notable. En todas sus presentaciones ha dado muestras de una gran sensibilidad en el dominio de la guitarra, siendo sus actuaciones muy aplaudidas en los diversos lugares donde se ha presentado.

Programa.

VI Piezas del renacimiento, Anónimas., Tres Danzas de la Suite III Original para Chello, J.S. Bach, Preludio, Allernanda, Courante. Estudio N° 17, Fernando Sor., Variaciones sobre un Terna de la Flauta Mágica de Mozart, Fernando Sor., INTERMEDIO Variaciones a través de los siglos, Mario Castelnuovo Tedesco, Chacona, Preludio, Walzer I Walzer 11, Tiempo de Walzer I, Fox Trot., Asturias, Isaac Albéniz. Recuerdos de la
Alahambra, Francisco Tárrega.

Rodrigo Ruy Arias Ibañez
Recital de Guitarra
Organizó: H. Ayuntamiento de Zapopan a través del Departamento de Arte y Cultura. Auditorio del Centro Municipal de la Cultura de Zapopan, Jal. Vicente Guerrero N° 133 col. La Huerta.

Rodrigo Ruy Arias Ibañez Nació en Guadalajara, Jalisco. Fueron sus maestros: Miguel Villaseñor G., Fernando Corora Flores y Sergio Medina Z. Es egresado de las carreras de Instructor de Música y Profesor de instrumento. Ha tomado diversos cursos con maestros de prestigio internacional y obteniendo los siguientes premios: Segundo lugar Concurso Ricardo Flores Magón (1990 y1991) Tercer lugar Concurso de Paracho, Michoacán, (1991). Actualmente es profesor de instrumento en la Escuela de Música de la U.de G. y el Instituto Cultural Cabañas.

Programa:

Gallarda y Fantasía, John Dowland., Suite en Mi menor. Preludio, Allemanda, Courante, Sarabande, Bourre, Minuets 1 y 2 Gigue., Grán Solo, Fernando Sor., 4

Piezas españolas, Federico Moreno Torroba, Preámbulo, Oliveras, Los Mayos, Panorama., 3 Apuntes, Leo Brouwer, del Homenaje a Falla, de un Fragmento Instrumental, Sobre un Canto de Bulgaria.

Miguel Angel Romero.
Guitarrista tapatío.
Organizó: El Ayuntamiento de Guadalajara a través de la Oficialía Mayor de cultura y La Casa Museo López Portíllo. Jueves 9 de septiembre de 1993 20:00 Horas, Liceo 177 S.H.

Miguel Angel Romero. Nació en esta ciudad en 1974, comenzó sus estudios en el taller de música de la U.de G. Posteriormente estudió bajo la dirección del maestro José Guadalupe Argott Rico. Actualmente estudia con el maestro Daniel Escoto Villalobos en esta ciudad, tomó un curso de perfeccionamiento guitarrístico con el maestro Iván Rijos, de Puerto Rico. Ha tocado en los estados de Michoacán y Jalisco.

Programa:

5 variaciones, Luys de Narváez., Canarios, Gaspar Sanz., 7 Piezas del Libro de Ana Magdalena Bach, J.S. Bach, Coral, Polonaise, Menuet, Mussete, March, Sarabande, Bourre., Sonata L 483, D Scarlatti., INTERMEDIO Folias de España Op. 45 M. Giuliani., Tema y variaciones., Asturias, I. Albéniz., Aires de Son, G. Tamez: Aire Itsmeño, Quedo, Son trunco.

Dúo Macías /Sioumbilov
Guitarra y Violín
Organizó: El Centro de Estudios para Extranjeros de la Universidad de Guadalajara Auditorio Proulex. 22 de diciembre de 1995 21 :00 Hrs.

Konstantin Sioumbilov Nació en Ekaterimburgo, Rusia. Inició sus estudios musicales a la edad de cinco años en la Escuela Especial de Música del Conservatorio Estatal Urálico. En 1980 Obtuvo el grado de Maestro de Vioín en el mismo Conservatorio, ahí recibió clases del Dr. L. Mirchin, el Dr. Tishkov, el Dr. S. Lizkaya y el Dr. W. Usminki. Fue profesor del Conservatorio Estatal Urálico y del Colegio de Música P.I. Tchaikovski. Ha participado como violinista concertino en el Festival Internacional de Música W.A. en Italia y, en San Petersburgo, en el Festival Internaciornal Moscú Moderno. Ha tenido gran actividad como violinista concertino y solista de la Orquesta de Cámara B-A-C-H, reconocida internacionalmente. Realizó giras con diversas orquestas en Italia, Suiza y Alemania. Ramón Macías Mora. Nació en Guadalajara, Jal. Realizó estudios Estudió Guitarra Clásica en la Escuela Superior de Guitarra de Guadalajara. Realizó Cursos de perfeccionamiento con los Maestros Alfonso Moreno, y Miguel Angel Girollet. Desde 1983 ha desarrollado una importante labor de difusión del arte guitarrístico a través de recitales, conferencias, y colaboraciones en diarios de Guadalajara. En el año de 1993 realizó una exitosa gira de conciertos por la región de Andalucía, España; debutando durante los festejos en conmemoración del natalicio de Andrés Segovia en Linares y siendo el único artista mexicano invitado a participar en el mencionado homenaje. Recientemente se presentó en el Instituto Cubano de Amistad con los Pueblos, en la Unión Nacional de Escritores y Artistas de Cuba y en el Museo Napoleónico de la Habana. Ha grabado Programas para la radio y televisión mexicana, Radio Nacional de España y Radio Habana Cuba Internacional.

Programa:

JOHAN CRISTOH PEPUSH (1667-1752), Sonata en Re Menor, *Largo, Allegro, Largo, Allegro.*, CRISTIAN GOTTLIEB SCHEIDLER (1752-1815), Sonata en Re Mayor, Allegro, Romanze, Rondó., MAURO GIULIANI (1780-1849) Rondolletto (Solo de Guitarra)., INTERMEDIO JEAN BAPTISTE LOEILLET (1680-1730), Sonata en La Menor Op. 1 N° 1, *Adagio, Allegro, Adagio, Giga.*, YSAYE (1858-1931) Sonata-Balada (Solo de Violín)., NICOLO PAGANINI (1782-1840) Sonata en La mayor (Concertante), *Allegro spiritoso*, *Adagio Assai Spiritoso, Rondó.*

Las Seis Cuerdas de la Guitarra Ramón Macías Mora

Sexta en RE

Las Seis Cuerdas de la Guitarra Ramón Macías Mora

Fuentes Consultadas

Hemeroteca de la Biblioteca Juan José Arreola de la Universidad de Guadalajara.

Bibliografía

Alvarez Coral Juan, *Compositores mexicanos*, Editores Asociados Mexicanos, S.A. Méx. 1981.
Alvarez, José Rogelio, *Enciclopedia de México*, pp. 304, 305, 306 y 307.
Andrade E.N. da, *Física hoy*, Editorial TEYDE, Barcelona 1973.
Aretz, Isabel, *América Latina en su Música*, Siglo XXI Editores, (Compilación) B. Aires, Argentina 1977.
Argerarni, Ornar, *Psicología de la creación artística*, Editorial Columba, Buenos Aires, Argentina, 1968.
Azpiazu, José de, *La guitarra y los guitarristas*, Ricordi, B. Aires, Argentina, 1962.
Bobri, Vladimir, *La Técnica de Segovia*, Macmillan, New York: 1972.
Brun, B.E., *Lecturas históricas de Jalisco después de la independencia*, Unidad Editorial del Gobierno del Estado de Jalisco (UNED), Guadalajara, 1981.
Camps, Pompeyo, *Reportaje a la guitarra*, Editorial El ateneo, Buenos Aires, Argentina, 1978.
Carmona Gloria, *La música de México*, UNAM, México, 1984.
Carfagna, Carlo, *Dizionario Chitarrístico italiano*, Ancona, Berben: 1968.
Copland, Aarón, *Como escuchar música*, Fondo de Cultura Económica, México 1972. **Cruz, Feo. Santiago**, *Las Artes y los Gremios en la Nueva España*, Editorial, Jus S.A. México 1960.
Díaz Alirio, *Al Divisar el Humo de las Aldea Nativa*, Edición de autor, Caracas, 1984.
Díaz del Castillo, Bernal, *La verdadera historia de la conquista*, Espasa Calpe, Buenos Aires., Argentina, 1962.
Stevenson, Robert, *Música en México*, Crowel, New York, 1952.
Galindo, Miguel, *Apuntes para la historia de la literatura mexicana*, Universidad de Colima, 1982.
Gavoty, Bernard, *Andrés Segovia*, serie Los grandes intérpretes, Ediciones René Kister.. **González Luis**, *Historia general de México*, El Colegio de México, 1986.
Gavoty Bernard, *Les Grandes Interprétes*, Andrés Segovia, Ediciones René Kister, Ginebra 1955.
Giertz, Martín, *La Guitarra Clásica*, Norsted, Stockholm: 1979.
Godoy, Sila, *Agustín Barrios Mangoré*, Editorial Don Bosco, Asunción, 1994.
Gregori, Hugh, *1000 Grandes Guitarristas*, GPI Books; Emeryville, CA, San Francisco: 1994
Grunfeld, Frederie, V. *El Arte y los Tiempos de la Guitarra*, Da Capo Press, New York, N.Y. 1988.
Guerrero Héctor, *Los guitarristas clásicos de México*, Editorial Historia Enorme, Torreón, Cohahuila, Méx., 1988.
Heek, Thomas F. *Mauro Giuliani*, Ediciones Orpheo, Columbus U.S.A.: 1995.

Hernández, Víctor, *Manual práctico de guitarra*, Editorial de Vecchi, Barcelona, España, 1966.

Herzfeld, Friedrieh, *Tú y la música*, Labor, Barcelona, España, 1966.

Iglesias, María Antonia, *Andrés Segovia,* Publicaciones Controladas, Madrid: 1973.

Isherwood, Millieent, *La Guitarra*, Oxford University Press, Music Dep., Oxford: 1984.

Jetfrey, Brian, *Fernando Sor*, Preachers'Court, Charterhouse, EC1M6AS, Tecla ediciones: Londres: 1977.

Kahan Salomón, *La Emoción de la Música*, Editorial Independencia, México 1936.

Karolyi, Orto, *Introducción a la música*, Alianza Editorial, Madrid, 1976.

Leal Benavides, Gustavo, *El último de los grandes tríos*, Ediciones Castillo, Monterrey N. León, Méx., 1996.

Leonard Irving Albert., *La época barroca en el México colonial*, Fondo de Cultura Económica, México, 1974.

López Poveda Alberto, *Andrés Segovia*, Síntesis biográfica, edición de autor, Linares, España 1987.

López, Juan, Actas de cabildo de la ciudad de Guadalajara, versión paleográfica, H. Ayuntamiento de Guadalajara 1984, acta N° 580 correspondiente a 1654.

Manzano Arturo, *Apuntes de Historia de la Música*, SEP/ Setentas, México 1975 dos volúmenes.

Otero Corazón, Manuel M Ponce y fa guitarra, edición de Fonapas, Méx. Junio de 1981. **Mario Castelnuovo Tedesco**, Ediciones musicales Yo1ot1, México, abril de 1987. **Alexandre Tansman**, Ediciones musicales Yo1ot1, México abril de 1997. Palmer, Tony, **Julian Bream,** Una Vida en el Camino, F. Watts, NewYork: 1983. .

Pérez Bustamante de Monasterio, Tras la Huella de Andrés Segovia, Servicio de Publicaciones Universidad de Cádiz, Cádiz: 1990.

Prat, Domingo, Diccionario histórico, crítico biográfico, de guitarristas, Ediciones Orpheo, Columbus Ohio, 1986.

Pujol Emilio, El Dilema del Sonido en la Guitarra, Ricordi, Buenos Aires, 1979.

Purcel, Ron, Andrés Segovia, Sherman Oaks, Calif. 1973.

Radole Giuseppe, Laúd; Guitarra y Vihuela, Ediciones Don Bosco, Barcelona, 1982.

Razo Zaragoza, José Luis, Actas de Cabildo de Guadalajara, Versión paleográfica, H. Ayuntamiento de Guadalajara/ Instituto Jalisciense de Antropología e Historia., acta 557 correspondiente a 1635.

Reyes y Zavala Ventura, Las bellas artes en Jalisco, Unidad Editorial del Gobierno del estado de Jalisco, Facsimilar de 1882, Guadalajara, Jal., Méx. 1989.

Roch, Pascual, Método moderno para guitarra, G. Schrimer INC. Madrid 1921.

Sabato **Ernesto/Benaros León**, Eduardo Falú, Ediciones Jucar, 1974.

Ross, Dorien, Retornando a City Lights Books, San Francisco: 1995.

Sachs Curt, *Sistemática de los instrumentos musicales*, Berlín, 1914, (fotocopia).

Saldivar, Javier, *El Jarabe Baile Popular Mexicano*, UNED 1989, facsimilares talleres gráficos de la nación 1937.

Salvat Manuel, *La música Contemporánea*, Salvat Editores, Barcelona 1973.
Sallis, James, *Los Guitarristas*, University of Nebraska Press, Lincon: 1994.
Santamaría Fcoo J., Antología folclórica y musical de Tabasco, Biblioteca Básica Tabasqueña 1985.
Sarro, Julia, *Antología Poética de la Guitarra*, El Colegio de España, Salamanca. 1985. **Segovia Andrés**, *Diálogos Epistolares de Andrés Segovia y Ponce*, Orphee Ediciones, Columbus: 1989.
Segovia, Andrés, *Andrés Segovia*, Macmillan, New York: 1976.
Segovia, Andrés,"La Guitarra y yo", The Guitar Review, N° 8, New York, 1949.
Seguret, Christian, El Mundo de las Guitarras, Ultramar ediciones, Barcelona, España:1999.
Sharpe, AoP o, *La Historia de la Guitarra Española*, Clifford Essex Music Co. Londres: 1959.
Siegmeister Elie, *Música y sociedad*; colección mínima 76 S. veintiuno editores XXI, México 1980.
Summerfield, Maurice, J. *La Guitarra Clásica*, Ashley Mark Pub. Co. Newcastle- upon. Tyne: 1992.
Tello fray Antonio, *Crónica miscelánea de la provincia de Xalisco*, coedición del H. Ayuntamiento de Guadalajara, y el Instituto Jalisciense de antropología e Historia (IJAR). Guadalajara, 1962.
Tobler John, *Los Grandes Guitarristas*, British Broadcasting Corp. Londres, 1983.
Tobler, John, *Guitar Héroes*, St. Martin'ns Press, New York: 1978.
Usillo, Carlos, *Andrés Segovia*, Servicio de Publicaciones del Ministerio de Educación y Ciencia, Secretaría General Técnica. Madrid, 1973.
Vaisbord, M. Andrés Segovia; Guitamoe Iskusstvo XX: Sov. Kompozitor, Moskua: "Muzyka": 1981.
Viglietti, Cedar, *Origen e Historia de la Guitarra*, Editorial Albatros, Buenos Aires: 1973
Villaseñor García, Miguel, *El Sonido en la Guitarra*, Apuntes.
Wade, Graham, *Segovia, Una Celebración del Hombre y su Música*, Allison & Bus by; New York, Ny. Scocken Book, London: 1983.

Publicaciones periódicas

El Diario de México, 18 de noviembre de 1806, p.322., 3 de julio de 1809, p. 11.
El Imperio, 24 de septiembre de 1864.
"EL GUITARRISTA MANJÓN".- EL HERALDO SEPTIEMBRE 19 DE 1895 N° 297 Pag. 5
"LOS CONCIERTOS MANJON" EL HERALDO, SEPTIEMBRE 22 DE 1895
EL HERALDO SEPTIEMBRE 26 DE 1895 n° 249 tomo VI época 2.
"EL GUITARRISTA MANJON" EL HERALDO SEPTIEMBRE 29 DE 1895

EL INFORMADOR, 3 de junio de 1960, pp.,8 y 9,25, 26,27,28,29 y 30 de junio de 1923,p. 6. ,1,3, 4,y 5 de julio de 1923 p. 6

Suplemento cultural de EL INFORMADOR.

- Evolución de la Guitarra en México, Domingo 5 de noviembre de 1989.
- Entrevista con el Guitarrista Emilio Salinas, Domingo 31 de diciembre de 1989.
- Existe el Momento Mágico del Concierto Ideal, Domingo 7 de enero de 1990.
- EL GOYA, Domingo 25 de febrero de 1990.
- Avance o Decadencia del Arte, Domingo 3 de junio de 1990.
- Las Seis Cuerdas de La Guitarra, Domingo 24 de diciembre de 1990.
- "Músicos Jaliscienses del Siglo XIX, Domingo 1 de septiembre de 1991. P. 7.

Tras la Senda de Sendis, El INFORMADOR, Viernes 26 de noviembre de 1993.

EL OCCIDENTAL, 3,4 y 6 de junio de 1960., sábado 21 de octubre de 1989., 10 de octubre de 1989.
IDEAL, Linares, España, miércoles 6 de octubre de 1993. p. 9. LINARES, Linares, España, p.22 miércoles 6 de octubre de 1993.
EL UNIVERSAL 6 de mayo de 1923, 14 de febrero de 1933,18 de febrero de 1933,28 de febrero de 1933, 14 de febrero de 1944, 17 de febrero de 1944.

Revistas

Helguera, Juan, "75 años de guitarra en México", Revista de Revistas, N° 3918, marzo de 1985.
Roberto "El Diablo", "Segovia Guitarrista Impar", Revista de Revistas, México: marzo de 1933.
"Portrovio", "Poltrovio", Revista de Revistas, marzo de 1933, México: Marzo de 1933.

FIN

Primera edición: diciembre de 2001. Secretaría de Cultura del Gobierno de

Jalisco. ISBN 970-624-283-x

Todos los derechos reservados en favor de © Ramón Macías Mora.

www.ingramcontent.com/pod-product-compliance
Lightning Source LLC
Chambersburg PA
CBHW031829170526
45157CB00001B/235